U0154066

動畫電影探索

黑白屋電影工作室 策劃

黃玉珊、余為政 編

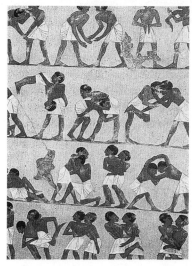

1.埃及壁畫已具備了動畫的觀念。

2.皮影戲亦是動畫的老祖宗。

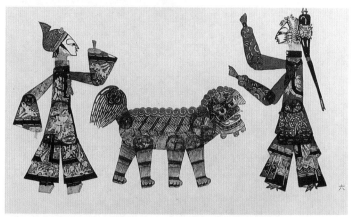

六

3.美國約翰‧胡布里
　的作品強調自然和
　趣味。

4.蘇聯卡通承襲美國迪士尼風格,取材自民間故事、寓言,風格上採寫實自然主義。

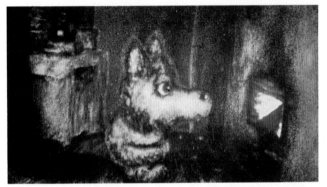

5.蘇聯尤里‧諾斯坦的《故事中的故事》意境優美。

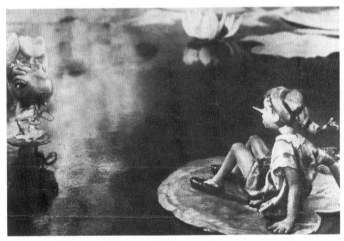

6.一九三九年的拍攝的里白木偶片《金鑰匙》,坐在蓮葉上的是小木偶布拉金諾。

7. 中國動畫之父萬氏三兄
弟，左爲幼弟萬超塵，
右爲萬古蟾和萬籟鳴。

8. 《大鬧天宮》
是上海美影廠
的招牌作品，
由萬籟鳴執導。

9. 上海美影廠的美術動畫片代表作《牧笛》，由特偉導演。

10. 手塚治虫的虫製
作公司於一九六
九年推出的《一
千零一夜》。

11. 川本喜八郎專注
於木偶動畫的製
作,這是他的代
表作《鬼》·
(1972)。

12. 日本動畫健將木
下蓮三的反核主
題長片《Pica
Don》。

13. 宮崎駿一九八九年的
《魔女宅急便》。

14. 《天空之城》可說是宮崎駿
導演作品的集大成之作。

15. 樸素天真的
《龍貓》散
發出無比的
魅力，席捲
全世界。

16. 東映公司的
 第一部長篇
 動畫《白蛇
 傳》。

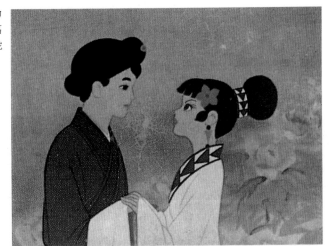

17. 宮崎駿、高
 畑勳及大塚
 康生鐵三角
 合作的《魯
 邦三世》。

18. 改編自小說
 的《螢火蟲
 之墓》寫實
 地描寫了戰
 時空襲下的
 神戶。

19.加拿大國家電影局的作品。

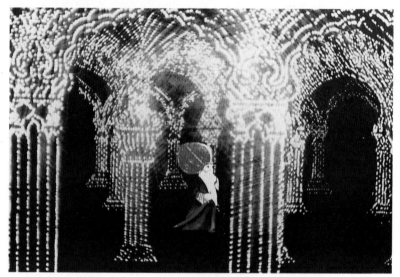

20.加拿大國家電影局出品的《天堂鳥》，用底光技巧拍攝，華麗炫目。

21.南斯拉夫薩格雷布的現代動畫風格。

22.保羅·格利牟特的長篇動畫《國王與鳥》影響日本的高畑勳和宮崎駿甚深。

23.義大利獨具歌劇
式的動畫作品。

24.義大利動畫大師魯諾‧波瑞圖的長片《新幻想曲》,爲諷刺迪士尼之作。

25. 傑利‧川卡的巔峯時期作品：改編自莎
翁名作《仲夏夜之夢》的木偶動畫長片。

26. 伊凡諾夫-瓦諾的Magic Lake，
精細迷人。

27. 波蘭動畫怪才尚‧連尼卡的
首部動畫長片《亞當二世》。

28. 喬治‧杜寧的前衛動畫長片《黃色潛艇》，現代設計風格濃厚。

29. 費德利克‧貝克的成名作《搖椅》，奠定了他的個人風格。

30. 卡洛琳‧麗芙的《街道》，充滿實驗風格，代表著自由和不受拘束。

31. 台灣早期動畫工作者趙澤修的《龜兔賽跑》。

歷史上的第二次「龜兔賽跑」開始了。

32. 趙澤修曾成立「澤修美術製作所」，培育不少動畫人才，此為他的《石頭伯的信》。

33. 多年來一直堅持動畫創作的余為政於一九九七年的最新作品《清秀山莊》。

34. 林俊泓的《薛西弗斯的一天》以匠心獨具的方式詮釋希臘神話。

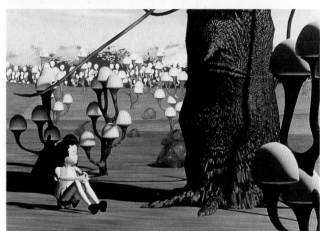

35. 台灣第一部三Ｄ動畫《小陽光的天空》。

36. 獨立動畫創作者石昌杰一九九五年贏得金馬獎最佳動畫的《後人類》。

37.原畫家必須具有演戲天分。

38.動畫攝影的情況：將人物賽璐片與背景組合，再逐格拍攝（《清秀山莊》的拍攝現場）。

39.著色的過程：將指定的顏色逐筆繪在賽璐珞透明片上。

40.影史上首部電腦動畫劇情長片
《電子世界爭霸戰》。

41.《後人類》
的人偶材料
全是廢物利
用。

42.《後人類》
的拍攝現場
。

電　影　館　　　71

遠流出版公司

電影館｜71

動畫電影探索

策劃／黑白屋電影工作室

編者／黃玉珊、余為政

編輯　焦雄屏・黃建業・張昌彥
委員　詹宏志・陳雨航

內頁完稿／郭倖惠

封面設計／唐壽南

責任編輯／趙曼如・林馨怡

發行人／王榮文
出版・發行／遠流出版事業股份有限公司
台北市汀州路三段184號7樓之5
郵撥／0189456-1
電話／(02)3651212
傳眞／(02)3657979

著作權顧問／蕭雄淋律師
法律顧問／王秀哲律師・董安丹律師

電腦排版／天翼電腦排版印刷股份有限公司
台北市敦化南路一段294號11樓之5
電話／(02)7054251

印刷／優文印刷事業有限公司

1997(民86)年10月1日　初版一刷
行政院新聞局局版台業字第1295號
本書圖片由黑白屋電影工作室提供

售價350元
缺頁或破損的書，請寄回更換
版權所有・翻印必究
Printed in Taiwan
ISBN 957-32-3342-8

YL*ib* 遠流博識網
http://www.ylib.com.tw/
E-mail:ylib@yuanliou.ylib.com.tw

出版緣起

看電影可以有多種方式。

但也一直要等到今日，這句話在台灣才顯得有意義。

一方面，比較寬鬆的文化管制局面加上錄影機之類的技術條件，使台灣能夠看到的電影大大地增加了，我們因而接觸到不同創作概念的諸種電影。

另一方面，其他學科知識對電影的解釋介入，使我們慢慢學會用各種不同眼光來觀察電影的各個層面。

再一方面，台灣本身的電影創作也起了重大的實踐突破，我們似乎有機會發展一組從台灣經驗出發的電影觀點。

在這些變化當中，台灣已經開始試著複雜地來「看」電影，包括電影之內（如形式、內容），電影之間（如技術、歷史），電影之外（如市場、政治）。

我們開始討論（雖然其他國家可能早就討論了，但我們有意識地談却不算久），電影是藝術（前衛的與反動的），電影是文化（原創的與庸劣的），電影是工業（技術的與經濟的），電影是商業（發財的與賠錢的），電影是政治（控制的與革命的）……。

鏡頭看著世界，我們看著鏡頭，結果就構成了一個新的「觀看世界」。

正是因為電影本身的豐富面向，使它自己從觀看者成為被觀看、

被研究的對象，當它被研究、被思索的時候，「文字」的機會就來了，電影的書就出現了。

　　《電影館》叢書的編輯出版，就是想加速台灣對電影本質的探討與思索。我們希望通過多元的電影書籍出版，使看電影的多種方法具體呈現。

　　我們不打算成為某一種電影理論的服膺者或推廣者。我們希望能同時注意各種電影理論、電影現象、電影作品，和電影歷史，我們的目標是促成更多的對話或辯論，無意得到立即的統一結論。

　　就像電影作品在電影館裡呈現千彩萬色的多方面貌那樣，我們希望思索電影的《電影館》也是一樣。

王榮文

動畫電影探索

黑白屋電影工作室 策劃

黃玉珊、余為政 編

關於作者

黃玉珊

　　政大西洋語文學系畢業，美國紐約大學電影碩士，曾執導劇情片《落山風》、《雙鐲》、《牡丹鳥》，紀錄片《朱銘》、《旋乾轉坤的台灣女性》和電視劇《媽媽的土地》等片。著有《大家來看電影》、《十年之約》等書。曾主辦第一、二屆女性影像藝術展。現任教於台灣藝術學院電影系，黑白屋電影工作室負責人。

余爲政

　　一九四九年生於香港，祖籍湖南，台灣成長。畢業於世界新聞傳播學院及美國哥倫比亞學院，並於加拿大溫哥華藝術學院動畫高級課程研究。曾任職於香港無線電視台、政府教育電視台以及臺北宏廣卡通公司；作品並曾應邀參加廣島國際動畫節。導演作品有長篇劇情動畫《牛伯伯》(1984)、《清秀山莊》(1997) 等。目前尚任教於國立台灣藝術學院電影系。

李道明

　　一九五三年生，臺灣新竹人。美國天普大學廣播電視電影碩士。現任臺南藝術學院音像紀錄研究所暨藝術學院（關渡）兼任副教授。曾任教於文化大學及清華大學教授動畫製作與動畫欣賞課程。動畫作品《開天》獲第五屆金穗獎最佳 16 釐米動畫獎，並入選亞裔美國人國際電影展。

屠 佳

上海電影專科學校動畫系畢業，曾任職於上海美術電影製片廠和香港電台電視製作中心。一九八七年來台，在台北宏廣卡通公司擔任原畫師，目前專心於文學創作。曾獲聯合報、中國時報文學獎，著有小說集《新店鶇鴣》。

石昌杰

畢業於文化大學美術系，紐約理工學院傳播藝術碩士。現任教於文化大學及世新傳播學院。作品《妄念》、《與影子起舞》、《臺北！臺北！》和金穗獎最佳動畫獎，《噤聲》金穗獎優等動畫獎，《後人類》獲金馬獎最佳動畫獎。

范健祐

世新電影科畢業，曾參與《策馬入林》、《惜別的海岸》的拍攝，其後赴日八年，大學時代專攻「日本電影的經營戰略」，大學院研究生時代，師事於東京大學教養學部教授蓮實重彥門下，專研日本電影。一九九四年任柳町光男導演的《跑江湖》之副導。一九九五年返台參與《超級大國民》的後製與宣傳。現正籌拍台灣棒球始源的紀錄片《世紀甲子園》。

張致元

美國俄亥俄州立大學電影碩士。目前任職傳播公司導演，作品有《台灣藝術大師廖繼春》、富邦文教基金會「我十七歲」系列節目。

李彩琴

　　臺大外文系畢業，美國愛荷華大學碩士，主修英美文學、電影製作，曾任公共電視編導，淡江大學英文系兼任講師。現爲自由作家、影像工作者。

陳美鳳

　　美國奧立崗大學電腦教育碩士。曾任教師、中華民國電腦繪圖協會理事，現任台灣藝術學院電腦中心主任及專任老師。

李賢輝

　　美國西北大學戲劇藝術碩士、新墨西哥大學工程博士。曾任華康科技公司多媒體藝術指導、交大傳播科技研究所副教授、藝術學院戲劇系教授，現任台大戲劇研究所副教授。

邱莉燕

　　台灣大學經濟系畢業，A型摩羯座，喜電影、閱讀，對採訪懷有深切的熱情。曾參與第一屆女性影像藝術展策劃，現任職某雜誌主編。

饒淑君

　　中央大學外文系畢業，目前就讀於英國坎特大學傳播藝術研究所，曾任職黑白屋電影工作室、麥克國際有限公司，並曾担任第一、二屆女性影像藝術展策劃。

目次

輯五　世界各國動畫教育

編者的話 1

　　六年前，一個偶然的機會，我應邀到國立台灣藝術學院電影系教授動畫欣賞和製作的課程。當時我自忖對動畫的實務創作瞭解有限，不敢貿然答應。我曾經有過的動畫製作經驗是在紐約大學唸電影時，在短片創作中使用過玩偶做單格拍攝，以及在紀錄片中嘗試用動畫技巧拍攝一系列不同色彩變化的繪畫。因此，接受這門課程無疑是一種挑戰。但是，憑藉過去在大學美術社的創作經驗，以及對不同影片創作類型的探索心理，抱著近於天真浪漫的熱情，我接下了這份吃力不討好的工作。但沒想到原來是抱著嘗試性質的教學承諾，竟然在這個位置一待就是五年。自始迄今，教這門課，可以說抱著「如臨深淵，如履薄冰」的心情和自己搏鬥，競競業業地準備和上課。

　　教學期間，一方面要接觸、收集相關的動畫作品，舉凡國內的金穗獎，大陸、俄國、東歐、英美、日本的動畫名作，一方面則和學生分享經典動畫的內容和技巧所呈現的影像之美和人文關懷。同時，我必需不斷督促學生著手創作，在意念構想上突破傳統卡通片以兒童為觀賞對象的刻板印象。在學習過程中，學生們有機會嘗試各種可能的表現方式，從平面的鉛筆、水墨、粉彩、剪紙，到立體的黏土、偶動畫、物體動畫、電腦動畫等，從三十秒到十分鐘的動畫製作，往往需

要畫上四、五千張的動畫紙，充分地體驗了創作過程的甘苦。但目睹一部作品由紙上成形，跳脫而出，天馬行空的想像，自由無拘的表現手法，那樣的喜悅很快地會傳遞到四周，彼此分享著一筆一劃累積出來的成果。

這段期間，我同時感覺到動畫教育面臨新時代觀念、技術的轉型和挑戰，但國內長久以來卻一直缺乏可做為學習參考的動畫工具書。因此有關動畫的概念、定義、發展、類型往往是從個人創作的角度來談，無法成為系統的教學知識，發揮更大的影響力。很幸運的，後來教育部撥給學校一筆擴充設備、軟體的經費，因此在添購電腦動畫相關的軟硬體之外，我們才有機會開始著手收集編著有關的動畫教材。但真正使這個計畫落實的，則是從本書的策劃、撰稿開始，後來和遠流出版公司洽談出書有了具體回應，花了兩年多的時間邀稿、編輯、整理圖片資料，徵詢專家意見，才有這本書的誕生。

本書分為五個單元：歷史、各國動畫風貌、動畫大師羣像、動畫製作技術和世界各國動畫教育。

在長達近三年的編輯過程中，筆者深深體驗到動畫創作在素材和意識型態上的多元角度，在視覺意象上的美感和潛質，以及動畫藝術家不可名狀的辛勞和喜悅。從最初勾勒的編輯內容，到最後確定的文章，這本書涵蓋的層面愈來愈廣，從電影史到各國動畫的發展、動畫大師及其作品介紹、動畫製作技巧，以及動畫教育。在編輯的過程中，我們極為慎重地決定內容，並廣泛收集資料，尋找各個專業領域適任的作者，其中包括有動畫實務經驗的作者和理論基礎的學者，如屠佳、李道明、余為政、石昌杰、陳美鳳、李賢輝等，以及新一代從國外學電影回來而對動畫有興趣及研究熱情者如李彩琴、范健祐、張致元等，當然，更不能忽視從小看漫畫、卡通片長大，以動畫言志的年輕作者

邱莉燕等人的文章。此外，本書還包括對國內動畫環境、歷史、個人及作品的發展的介紹詳述，希望能透過這些篇章提供的內容讓國內對動畫有興趣的讀者或作者有一本可資參考的入門書，彌補長久以來國內在動畫著作和譯介上的空白。在編輯過程中，要感謝余爲政先生提供他個人收藏的資料和實際製作的圖例，以及參與撰稿的所有作者的熱情支持和投入，沒有他們，這本書就無法誕生。另外，要謝謝葉惠民在編務上的幫忙和遠流編輯部對於內容編排的寶貴意見，以及國內外提供給我們圖片資料的朋友。

　　最後，希望這本書能收拋磚引玉之效，對國內的動畫觀眾，除了童年溫馨回憶和戲院觀影熱潮之外，也能提供一些理性的思考和知識層面的訊息。最後，期望看到更多本土的動畫創作和相關書籍的出版，也許有一天，台灣本土的動畫也能像劇情電影一樣，紛紛躋入國際動畫影壇。

編者的話 2

余爲政

　　編寫一本具分量、實質內容的中文動畫書籍一直是我長久以來的期望，幾乎與我在創作動畫一途上佔著同樣的地位。過去不論在國內或國外看了無數精采的動畫傑作，也接觸過不少動畫名家和大師級的人物，發現他們的成就，固然來自於本身的天分和努力，但其中頂重要的因素是他們擁有理想的創作環境。在身爲目睹台灣動畫從初淺的基礎開始到動畫代工業的全盛時期及大量技術人才流失現況的從業者、教育者的我來看，其中的感觸頗多，動畫創作環境之發展有賴教育，教育之推廣有賴資訊，就讓台灣的動畫創作從這本書的面世中得到一些幫助吧！

動畫電影探索

一六

輯一　歷史

動畫的歷史很長，真要追溯其起源，大概要推至兩萬五千年前石器時代的洞穴壁畫，其中記載著人類藉圖畫表現動作的慾望，但它進入近代科技的生產領域，結合魔術幻燈、繪畫、電影的觀念，進而發展成為一門獨特的藝術，則要到十九世紀末期，幾乎和電影的發明同時，甚至更早。本輯的文章不僅從動畫的定義、類型來界定動畫本身的特質，和其他電影類型有所區分，同時也將動畫歷史的發展，從早期的法國動畫藝術家柯爾、溫瑟·麥凱對動畫形式的探索，到美國的布萊頓·克萊及華特·迪士尼片廠的企業經營模式和做法，延續到二次大戰前的動畫風貌，以及戰後各國動畫及獨立動畫製片的興起，分別扼要介紹。同時更將相對於主流動畫的實驗動畫、非主流動畫之發展，以及電腦動畫在觀念上的實驗和科技上的開發所扮演的重要角色，就其創作風格的演變做深入的介紹和探討，希望這輯概要的提綱，可以幫助讀者進一步深入動畫藝術的領域。

什麼是動畫？

李道明

　　說起爲「動畫」（animation）下定義這件事，其實就有點像要爲「紀錄片」下定義一樣，相當困難，而且眾說紛紜，很難取得共識。「動畫」其實與「劇情片」、「紀錄片」、「實驗電影」這幾種電影「類別」一樣，是一種電影的「類型」（genre）。

　　在「動畫」類型當中，我們看到有長篇劇情動畫，有記錄式的動畫（雖然數量較少）❶，也有爲數相當不少的實驗性或抽象性的「非劇情」的動畫短片。

　　但這些影片都統統被冠上「動畫」這種類型的稱謂，當然表示它們彼此之間還是有一種共通性，也就是「動畫」。那麼什麼是「動畫」呢？

　　「動畫」這個名詞，在台灣開始被公開使用，可能不到三、四十年的時間。在六〇年代以前，甚至一直到現在，在台灣更常被稱呼的是另一個與動畫相關的名詞──「卡通」（cartoon），有時也稱爲「卡通影片」，近年則又被稱爲「卡通動畫」❷。卡通這個詞，應該是隨著國民政府於一九四九年自大陸傳來台灣的。中國在一九四九年之後，把動畫這類型的影片改稱爲「美術電影」。在中國電影出版社於一九八六年出版的《電影藝術詞典》中，提到美術片是動畫片、剪紙片、木偶

· 走馬燈就是動畫和電影的最初型態。

片、折紙片等類影片的總稱，並且把其中的動畫片界定爲以繪畫形式來表現人物與環境的技法，同時也把動畫片與卡通片混爲一談。所以，在中文系統裏，「卡通」、「動畫」、「美術電影」似乎是一而三、三而一的一樣東西，令人混淆不清。

「動畫」這個詞其實應該是襲自日本人在二次大戰結束以前的稱謂。日本人當時稱呼以線條描繪 (line drawing) 的漫畫式的作品爲「動畫」。戰後，日本人則使用片假名外來語拼音アニメ——ション統稱包含偶動畫、線繪動畫等技巧所製作出來的影片。アニメ——ション當然是由"animation"轉化而來的。而"animation"這個英文字，其字源"anima"拉丁語的意思是「靈魂」，"animare"則有「賦予生命」的意義。"animat"因此被用來表示「使…活起來」的意思。

Animated Film 或 animation，翻譯成「動畫」，因而只能說代表了原意的一小部分而已。它其實是更廣義的，把一些原先不具生命的（不活動的）東西，經過影片的製作與放映之後，成爲有生命的（會動的）東西。查爾斯·所羅門（Charles Soloman）說，雖然"animate"這個字在十七世紀時已進入英語詞彙中，而且此時也開始在歐美出現了走馬燈、皮影戲、幻燈機等用機械創造出來的活動影像，但一直到二十世

紀，它才被用來形容用線條描繪拍攝成的電影。

　　但動畫的技巧隨著電影藝術的發展，早就不再局限於用線條描繪的一種方式而已了。現在，人們大多已能了解，動畫其實是一種用電影膠片逐格逐格去拍攝（或曝光），包括賽璐珞膠片上著色繪圖、線條描繪在紙上、剪紙或膠片、黏土模型、木偶或泥偶、拼砂或移動顏料、人體或物體的停格、甚至直接在膠片上作畫或刮出圖象出來。從六〇年代開始，利用電腦產生圖象再用攝影機拍攝電子監視器，或利用電子訊號輸出成錄影或電影訊號掃瞄記錄下來的「電腦動畫」，不但擴大了動畫的領域，也使得動畫的定義變得更難以捉摸。

　　所以，誠如所羅門先生在他那篇〈動畫的定義〉（參見《電影欣賞》雜誌第 46 期）的文章中所提出的看法，雖然動畫有二度空間的、三度空間的，以及各種不尋常的技巧，但它們彼此間共通的地方有兩點：一、它們的影像是用電影膠片或錄影帶以逐格記錄的方式製作出來的；二、這些影像的「動作」幻覺是創造出來的，而不是原本就存在，再被攝影機記錄下來的。

　　稱這些影像的「動作」為幻覺，是最生動的描述。因為如果「動畫」的影像未經電影放映機的投射或電子系統的放影，那就不會有動作被看到，也就不會有生命的感覺。動畫中的動作的幻覺只在放映的銀幕（或螢光幕）上才存在。當放映機或放影系統關掉時，這些生命感就不再存在了。

　　所以諾曼‧麥克拉倫（Norman McLaren）這位動畫大師就說過：

　　動畫不是「會動的畫」的藝術，而是「畫出來的運動」的藝術。

麥克拉倫所強調的是「運動」（motion），而運動的來源則是每一格畫面與它之前及它之後的畫面彼此之間些微的差異，以及經由放映機以一

秒二十四格的速度投射在銀幕上，或錄放影機以一秒三十格的掃描方式在電視監視器上呈現影像時，這些些微差異被人類因「視覺暫留」的視覺生理缺陷而彌補起來，就產生了連續動作的「幻覺」。所以麥克拉倫才會說：「每一格畫面與下一格畫面之間所產生出來的效果，比每一格畫面本身的效果更為重要。」

但是，上述兩個條件（逐格記錄、創造動作幻覺）真的足以涵蓋所有的「動畫」作品的共通性以及特性嗎？嚴格說起來，像 live action 這種以一秒二十四格的方式去拍攝(記錄)活生生的人與物的動作的影片，其每一格畫面與下一格畫面之間的動作其實也可算是逐格拍攝的，也都依賴「視覺暫留」的生理現象而產生連續動作的幻覺。所以，幾乎所有 live action 的電影也都是廣義的動畫電影 (animation film)。

而電腦動畫出現後，上述兩個「充分條件」也變得好像不那麼「充分」了！電腦動畫的基本原理其實與其他動畫(或模型)的製作原理不相同。傳統（相對於電腦）動畫的技巧是 stop motion——動作停格，逐格拍攝，逐格變化。電腦動畫則是 go motion——每一格動作與下一格動作之間沒有停格製作與停格拍攝的必要。電腦動畫的原理是：設定「原畫」(key frames) 動作的起點與終點後，若給予足夠的參數，電腦會自動計算，自動完成連續的「動畫」(in-betweens)。整個作品的一個段落可以以「真實時間」(real time) 連續輸出（如果記憶體夠大的話），因此就沒有傳統動畫所謂的逐格記錄的特性了。當記憶體不夠大時，畫面的掃描雖然速度較慢，但也與傳統動畫逐格拍攝的意義大異其趣。因此，在電腦動畫出現之後，有許多人根本認為電腦動畫不是「動畫」(animation)，也不是真人實物的影片 (live action film)，而是一種完全新而獨立的媒體。

再回來談一般人把動畫稱做卡通影片這件事。「卡通片」(cartoon)

其實是一種由報紙上多格的政治漫畫轉化成的動畫形式。現在在專業動畫工作者的詞彙中，「卡通片」已被改稱爲「角色動畫」（character animation）了。所以卡通片的特點便是：1.以角色的行爲、語言爲主；2.講故事；3.以線條描繪爲主。早期的動畫也多半是由漫畫（英文即稱之爲 cartoon）人物延伸發展成的。卡通在華特‧迪士尼（Walt Disney）創造出家喻戶曉的米老鼠之後，使得這種動畫形式變成了所有動畫的代名詞，也才使得世人普遍有了動畫是給小孩子看的東西的誤解。這種誤解也普遍在中國的動畫理論與實務工作者的文章中可以見到。例如中國文化部電影局《電影通訊》編輯室與中國電影出版社合編的一本《美術電影創作研究》的文集中，即可隨處見到：「早在建國初期，文化部就已經明確了『美術片要爲兒童服務』。」（特偉）這一類的口號。

　　把「動畫」界定爲給兒童看的電影是太矮化(窄化)了動畫的藝術發展性與社會功能。就如本文一開始時所述，動畫其實只是一種電影類型。它包含了給兒童看的卡通片，也有給成人看的政治寓言，乃至抽象的藝術短片，或複雜的科技與技術表現。所以，什麼是「動畫」？似乎很難以一句話概括。

注釋
❶「動畫紀錄片」指以動畫手法表現的有關紀錄片題材或類型的作品，如《植樹的人》。
❷「動畫」指所用單格方式拍攝的影片，包括平面、立體、木偶或電腦類型。「卡通」則指以漫畫人物形式、平面賽璐珞方式拍攝的動畫片。

動畫的起源和發展

黃玉珊

動畫發展的歷史很長，從人類有文明以來，透過各種圖象形式紀錄，已顯示出人類潛意識中有表現物體動作和時間過程的慾望。

緣起

法國考古學家普度歐馬（Prudhommeau）在一九六二年的研究報告指出，兩萬五千年前的石器時代洞穴畫上就有系列的野牛奔跑分析圖，是人類試圖用筆（或石塊）捕捉凝結動作的濫觴。其他如埃及墓畫、希臘古瓶上的連續動作之分解圖畫，也是同類型的例子。在一張圖上把不同時間發生的動作畫在一起，這種「同時進行性」的概念間接顯示了人類「動畫」的慾望。達文西有名的黃金比例人體幾何圖上的四隻胳膊，就用畫表示雙手上下擺動的動作。十六世紀西方更首度出現手翻書的雛型，這和動畫的概念也有相通之處。

在中國的繪畫史上，藝術家向有把靜態的繪畫賦予生命的傳統，如「六法論」中主張的氣韻生動，《聊齋》的〈畫中仙〉中人物走出軸卷與人交往，但大抵上它們仍是以想像力來彌補實際操作。真正使畫上圖象生動起來的點睛工夫，還是在西方世界一步步發展出來的。

動畫的故事（也是所有電影的故事）是開始於十七世紀阿塔納斯‧

珂雪（Athanasius Kircher）發明的「魔術幻燈」（magic lantern），這人是耶穌會的教士。所謂「魔術幻燈」是個鐵箱，裏頭擱盞燈，在箱的一邊開一小洞，洞上覆面透鏡。將一片繪有圖案的玻璃放在透鏡後面，經由燈光通過玻璃和透鏡，把圖案投射在牆上。魔術幻燈流傳到今天已經變成玩具，而且它的現代名字叫 projector（投影機）。魔術幻燈經過不斷改良，到了十七世紀末，由約那斯・桑（Johannes Zahn）擴大裝置，把許多玻璃畫片放在旋轉盤上，出現在牆上的是一種運動的幻覺。

十八世紀末，魔術幻燈的靈趣在法國風行起來，戲法越變越多，因為燈光的關係，影子可以互溶，加上一些小道具，將已逝的政治人物投射在一片白煙中、鏡子裏、布或玻璃上，再調整一下透鏡，就可以弄得滿室陰氣森森鬼影幢幢。

到了十九世紀，魔術幻燈的魅力不衰，在歐美等地大受歡迎。音樂廳、雜耍戲院、綜藝場中，魔術幻燈表演仍是大家愛看的娛樂節目。由於大家愛看，便要為它雕琢一番，加強娛樂性，如「活動畫景」（panoramas）、「透視畫」（dioramas）、印象強烈的巨畫以及加強光影效果等等，這種說故事的方式，有如中國皮影戲，其豐富的趣味永遠吸引著眼睛的注意力。

中國唐朝發明的皮影戲，是一種由幕後照射光源的影子戲，和魔術幻燈系列發明中從幕前投射光源的方法，技術雖然有別，卻反映出東西方不同國度，對操縱光影相同的癡迷。皮影戲在十七世紀被引介到歐洲巡迴演出，也曾經風靡了不少觀眾，其影像的清晰度和精緻感，亦不亞於同時期的魔術幻燈。

動畫的原理

在進一步說明魔術幻燈和動畫發展的關係之前，必須提到一八二四年彼得‧羅傑（Peter Roget）出版的一本談眼球構造的小書《移動物體的視覺暫留現象》（*Persistence of Vision with Regard to Moving Objects*）。書中提出這樣的觀點：

> 影像刺激在最初顯露後，能在視網膜上停留若干時間。這樣，各種分開的刺激相當迅速地連續顯現時，在視網膜上的刺激信號會重疊起來，影像就成為連續進行的了。

上述的觀念，就是動畫賴為基石的視覺暫留現象。而羅傑的書引起了一陣實驗熱，很多人針對潛在的歐洲和美國市場做了一堆動畫短片和利用視覺暫留發明的「哲學式」器物，如「幻透鏡」（phenakistiscope）❶與「西洋鏡」（zoetrope, 迴轉式畫筒）❷，是在紙卷上畫上一系列連續的素描繪畫，然後通過細縫看到活動的影像。還有「實用鏡」（praxinoscope）❸和「魔術畫片」（thaumatrope）❹、「手翻書」（flip book）❺，也都是利用旋轉畫盤和視覺暫留原理，達到娛樂上賞心悅目的戲劇效果。另一個顯示光的奇幻的是照相術的普及，但照相只是拍攝靜物的寫真。

那麼到底是在什麼時候做出捕捉動作的事蹟呢？答案眾說紛紜，確知的人是愛德華‧麥布里奇（Eadward Muybridge），他不斷從事這方面的實驗，並有具體的成果。自一八七三年開始，他拍攝了一套馬在蹓躂飛奔的微型立體幻影；在一八七七至七九年間，他更將馬在奔跑中的連續照片翻製成迴轉式畫筒的長條尺寸，將之搬上「幻透鏡」上演出。他並嘗試改良艾米爾‧雷諾（Emile Reynaud）的「實用鏡」，大

膽結合魔術的幻/光影、西洋鏡/動態和攝影於一爐。他發明的「變焦實用鏡」（zoompraxinoscope），被電影史稱為「第一架動態影像放映機」。後來愛迪生（Thomas Alva Edison）在發明相關器材時，也受到麥布里奇的不少啟發。而麥布里奇拍攝的連續照片和研究，後來集成兩套攝影集《運動中的動物》(1899)和《運動中的人體》(1901)，進而出書成為後學者必要的參考典範。一八八四至八五年間，藝術家湯瑪士·艾金斯（Thomas Eakis）亦加入他的行列，他們所建立的分析動作的方式一直沿用於今日的生物學及人體學研究上。

電影先驅的貢獻

一八八八年，一部連續畫片的紀錄儀器誕生於愛迪生的實驗室。原本愛迪生只是想為他新發明的留聲機配上畫面，但他並不是用投影的方式，而是將圖象先在卡片上處理好，然後顯在「妙透鏡」（mutoscope）上。妙透鏡可以說是機器化的「手翻書」，愛迪生以一套手搖桿和機械軸心，帶動一盤冊頁，使圖象或影像的長度伸延，產生豐富的視覺效果。

一八九五年，盧米埃兄弟（Lumiere brothers）首先公開放映電影，一羣人能在同一時間看到一組事先拍好的影像。盧米埃兄弟以他們發明的「電影機」（cinematographe）放映了著名的《火車進站》（Arrival of a Train）、《灑水記》（The Sprinkler Sprinkled）等片，將電影帶入了新的紀元。

在這裏需要澄清的是，動畫與電影的發展，雖然在技法和機械的層面上有所交集，兩者一樣經過底片曝光，並且通常是投射到銀幕上，但是動畫的美學觀，其實與電影不同，其至更為激進。

早在一八八二年，發明「實用鏡」的艾米爾·雷諾就開始手繪故

事圖片。起先是繪製於長條的紙片，後來改畫於賽璐珞膠片上。他於一八九二年在巴黎的蠟像館開設的「光學劇場」放映的「影片」，現場伴有音樂與音效，就曾造成相當大的轟動。雖然在一八九五年電影發明之後，他的「光學劇場」號召力每下愈況，但是就直接塗繪在膠片上，不經過電影攝影機的這項技法而言，艾米爾‧雷諾可說是動畫的始祖。雖然他的「影片」如今都已佚失，他的歷史地位亦頗受爭議，但是他對後世實驗性濃厚的「直接動畫」技法的啟示，卻是不容否定的。

事實上，動畫的創作，在觀念上是同時汲取了純繪畫的精緻藝術及通俗文化的漫畫卡通而成。這種包含前衛精神與庸俗文化的兩極特性，一直都是動畫吸引人的地方。

十七世紀荷蘭畫家杜米埃創作的「通俗劇」，記錄其童年在劇場打混的印象，將舞台演員的「動作」簡單勾勒，躍然紙上，這種把「動作」蘊含在靜止繪畫中，對後來的素描動畫自然產生了影響。而隨著攝影技術之更新，整個十九世紀末的藝術更瘋狂投入追求分解動作，表現整體運動的感覺。

初展身手

介紹了魔術幻燈、小玩具、連續寫真、繪畫、攝影、前衛藝術之間的關係後，再回到動畫發展的部分。從上述的說明來看，在電影攝影機發明之前，動畫的雛型已經具體而微，但是比起一八九五年電影正式誕生，動畫影片卻延遲了將近十年左右才問世，這很可能和經濟的考量有關。動畫短片的出現，在電影史上是排在「幻術電影」（trik film）之後。這要追溯到和盧米埃兄弟齊名的梅里葉（Georges Méliès）。具有魔術師背景和經驗的梅里葉，在一九〇二年創作的幻想電影《月

球之旅》（A Trip to the Moon）是當時將電影的技巧、幻術運用到極致的作品。在他的作品中，他充分的運用了疊印和暫停動作替換（stop-action substitute）和「停動/單格攝影」只有些微之差。但這項技巧只有到普姆士、史都華·布雷克頓（J. Stuart Blackton）加入電影工業後，動畫的形貌才逐漸獨立出來。

史都華·布雷克頓一八七五年出生於英國，幼年時隨家人移民新大陸，青年時熱中表演事業，曾經和李德（Ronald Reader）、亞伯特·史密斯（Albert E. Smith）組成表演搭檔，四處巡迴從事舞台雜耍與魔術表演，其中布雷克頓是負責表演粉筆脫口秀，他同時也是報紙的專欄作家和插畫家。一八九六年四月，紐約的《世界晚報》派他去訪問愛迪生，並要他帶回一張大發明家的炭筆速寫。

交差後，愛迪生禮尚往來，拍下布雷克頓畫素描之時的短片送他，名字是《布雷克頓，晚報漫畫家》。

這部片長不過一分鐘，以工作中的漫畫家為主，曾在音樂廳及戲院裏放映。布雷克頓原本就對捕捉生活動作的電影有興趣，這個能表現繪畫過程的電影更是引發了他的注意力。於是他邀來了史密斯組成「維它公司」（Vitagraph），這間公司就是後來的華納公司的前身。一八九九年美國和西班牙戰爭發生時，戲院爭相放映戰爭的新聞片。布雷克頓和史密斯合作，做出了早期第一批動作停格拍攝（stop motion）兼具特效的動畫影片，用了水煙鎗粉和串線的剪紙為活動道具。影片的粒子雖然粗糙，但也具有一些新聞片的特質。

到了二十世紀初，布雷克頓到愛迪生的實驗室工作，他用粉筆素描雪茄和瓶子，拍了稱為「幻術電影」的《奇幻的圖畫》（The Enchanted Drawing），內容是畫家本人表演速寫的題材。西元一九〇六年是他對動畫最有貢獻的一年，他在黑板上做《滑稽臉的幽默相》（The Humor-

ous Phases of Funny Faces），這齣粉筆脫口秀被公認是世上第一部動畫影片，一開場是畫家的才藝表演，接下來是活動起來的畫，並使用了「剪紙」（cut out）的手法，將人形的身軀和手臂分開處理，以節省逐格重畫的功夫。後來他又陸續做了幾部其他短片，包括一九〇七年公映的《鬼店》（Haunted Hotel），不僅使用當時流行的溶疊、重複曝光等技巧，更將動畫技巧運用到影片上，造成轟動，但他後來因大部分精力投注在「維它公司」的經營事業上，沒有時間全力推動動畫，因此直到他嚥氣之前，還沒有人體認到他作品的重要性。

　　一九〇六年後期，法國人艾米兒・柯爾（Emile Cohl）運用攝影上的停格技術，開始拍攝第一部動畫系列影片《幻影集》（Phantasmagorie）。《幻影集》裏一系列的變化影像散發出特有的魅力，雖然其技巧過於簡單粗糙，特別是和稍後的溫瑟・麥凱（Winsor McCay）的動畫相比較，但這些影片至今依舊迷人。

　　柯爾早年曾經師事政治漫畫家安德烈・基爾（Andre Gill），受其自由色彩影響以及基爾交往的繪畫界朋友啟迪，而發展出學院、反理性、反中產的「不連貫」美學特質。柯爾後來進入法國高蒙（Gaumont）片廠工作，在編劇之餘，製作出一部部手繪的《幻影集》。一九一二年，柯爾受邀前往美國加入「伊克萊」（Eclair）公司，展開另一階段的動畫創作。在公司安排下，他將當時知名的通俗漫畫家喬治・馬努思（George McManus）的漫畫畫成動畫。從一九〇八到一九二一年間，柯爾共完成二百五十部左右的動畫短片。他的動畫不重故事和情節，而傾向用視覺語言來開發動畫的可能性，如圖象和圖象之間的「變形」和轉場效果。他所秉持的創作理念，將動畫導向自由發展的圖象和個人創作的路線。此外，他也是第一個利用遮幕攝影（matte photography）結合動畫和真人動作的先驅者，因而被奉為當代動畫片之父。

· 溫瑟 · 麥凱的代表作
《恐龍葛蒂》(1914)。

另一位早期偉大的動畫家是溫瑟·麥凱。麥凱不是發明動畫的人，但卻是第一個注意到動畫藝術潛能的人。他於一八六七年生於美國密西根，早年曾為馬戲團、通俗劇團畫海報，後來進入報社當記者和畫插畫，並成為知名的漫畫專欄畫家。他最著名的「小尼摩遊夢土」(Little Nemo in Slumberland) 首刊於一九○五年，其中對生活的細微觀察、幽默的趣味表現、豐富的想像力和氣派的空間調度，樹立了作品的特殊風格。他從事動畫的緣由事出偶然，他的兒子把每個星期天的連載漫畫剪下做成指翻書，這個遊戲啓發了他。之前他也一定看過布雷克頓和柯爾的動畫短片。一九一一年，麥凱做出生平第一部動畫影片，內容取自「小尼摩」漫畫中人物的逗趣動作，及其經歷的陸離怪事，他親手一格格著色，動畫從此有了顏色，五彩繽紛。此外，麥凱更擅長在平面動畫中營造三度空間的流暢動線，觀眾甚至以為他參照了真人演出的影片。後來，麥凱又完成了《蚊子的故事》(The Story of a Mosquito)，除了表現角色動作外，還具備了故事的結構。

一九一四年麥凱推出影史著名的代表作《恐龍葛蒂》(Gertie the

Dinosaur)。他把故事、角色和真人表演安排成互動式的情節,一開始恐龍葛蒂聽從麥凱指示,從洞穴中爬出向觀眾鞠躬,表演時頑皮地吃掉身邊的樹,麥凱像個馴獸師,鞭子一揮,葛蒂就按照命令表演,結束時,銀幕上還出現線畫的麥凱騎上其背,讓葛蒂載著慢慢走遠。

這部動畫史上的種子電影,用墨水和宣紙所畫的畫超過五千張,每一格的背景都重畫,整體感流暢,時間換算精確,顯示了麥凱不凡的透視力。

麥凱不僅是一位表演藝人而已,他對戲劇效果的掌握也有充分的體認。在創造了《恐龍葛蒂》之後,他接著做了可稱為影史上第一部以動畫表現的紀錄片《路斯坦尼亞號之沉沒》(The Sinking of the Luistania, 1915),他將當時悲劇性的新聞事件,在舞台上逐格呈現,特別是船將沉入海中,幾千人墜入海裏,消失在波濤中的畫面,以動畫表現,讓觀眾十分震撼。為了重現當時的情景,他畫了將近二萬五千張的素描,這在當時可說是創舉。

總而言之,麥凱在發展多重角色的塑造,結合故事結構和通俗趣味,以及暗示三度空間的畫面美學風格上,他的努力不可忽視;同時,他也是第一個發展全動畫(full animation)❻觀念的人。而他以一個漫畫家專業的素養,為動畫開闢的路線,也預告了一個美式卡通時代的來臨。

美國動畫的興起

大約也是此時,美國和歐洲動畫的發展開始分道揚鑣。

在美國,由於布雷克頓和溫瑟·麥凱的成功,動畫片廠也如同卡通動畫角色般的逐漸興起。一九一三年,第一間動畫公司在紐約設立,拉武·巴瑞(Raoul Barre)為他的動畫片發展了第一套固定繪畫的系

·馬克斯·佛萊雪的《墨水瓶人》。

統。布雷克頓隨後跟進，改編老羅斯福總統泰迪·羅斯福（Teddy Roosevelt）的漫畫卡通，製作一系列「希拉·萊爾上校」（Colonel Heeza Liar）的冒險故事。

　　早期有許多卡通是由流行連環漫畫搬上銀幕，譬如《馬特和傑夫》、《瘋狂的貓》，原本就是觀眾喜愛的人物，現在動了起來，宛如眞人，更增添其魅力。

　　一九一五年易爾·赫德（Earl Hurd）發現了賽璐珞膠片可用來取代以往的動畫紙。畫家不用每一格的背景都重畫，只需將人物單獨畫在賽璐珞上，而把襯底背景墊在下面相疊拍攝，從而建立了動畫片的基本拍攝方法。

　　這一年，在巴瑞公司工作的馬克斯·佛萊雪（Max Fleischer）發明了「轉描機」（Rotoscope），可將眞人電影中的動作，一五一十地轉描在賽璐珞片或紙上。他在一九一六年到一九二九年創作的《墨水瓶人》（Out of the Inkwell）和《小丑可可》（KoKo the Clown），就是利用轉描機和動畫技巧大顯身手的成績。

　　一九一九年，菲力貓在派特·蘇利文（Pat Sullivan）公司的奧圖·梅斯麥（Otto Messmer）的孕育下在《貓的鬧劇》（Feline Follies）中首

次登台。菲力貓受歡迎的程度足可和後來的迪士尼公司的卡通人物媲美，特別是在知識分子的觀眾羣中也廣爲流傳。

菲力貓的影片包含了很多表現動畫特性的視覺趣味，梅斯麥沿襲了麥凱創造葛蒂的訣竅，賦予菲力貓獨特的個性，以及一種無法複製的移動方式，並設計了好幾款的表情和姿勢，使得菲力貓在眾多動畫角色中脫穎而出，成爲美國連續十年內最受歡迎的卡通明星。菲力貓也是首隻成爲商品的卡通角色，菲力貓玩具、菲力貓唱片、菲力貓貼紙，琳瑯滿目的商品，一個以兒童爲對象的新市場，一套有創意的電影銷售模式，也因此建立起來。

這段時間卡通動畫可說是人才濟濟，出現了許多響亮的名字，如馬克斯·佛萊雪和戴夫·佛萊雪（Dave Fleischer）、保羅·泰利（Paul Terry）、華特·蘭茲（Walter Lantz）等人；而二〇年代到三〇年代創造出來的動畫人物，如大力水手卜派（Poppeye）、啄木鳥伍弟（Woody Woodpecker），即使在今日都仍是膾炙人口。

在二次大戰期間，美國的卡通不但成爲年輕藝術家鍾愛的行業，更是最受大眾歡迎的娛樂形式，而卡通明星貝蒂·布普（Betty Boop）在原畫家的精心設計和修飾下，在一九三二年成爲觀眾心目中的性感象徵，聲勢不亞於好萊塢巨星。

歐洲動畫的發展

這段時間，歐洲動畫家的景況和美國大相逕庭。除了偶爾零星的活動外，很少能像美國發展成動畫工業的模式。而從美國輸入到歐洲的卡通動畫片，使本地的動畫片相形失色，且費用又較爲高昂。

斯堪地那維亞半島的動畫家維克多·柏格達（Victor Bergdah）於一九一五年曾拍過一部九分鐘的動畫片《Trolldrycken》，是關於酒精

作用的故事，這部影片評價和票房都不錯，但它所引發的熱潮，在瑞典也只是維持幾年而已。到了一九二○年就全部逐漸冷卻。

俄國的社會變遷，雖然刺激了真人實物拍攝的影片進入電影主流的地位，但同樣的環境並沒有惠及卡通動畫。俄國的電影工業可說是從二○年代中期才開始，這時才逐漸出現了一些動畫工作者，以及表現優異的作品。包括亞歷山大·蒲士金（Alexander Buschkin）、亞歷山大·伊凡諾夫（Alexander Ivanov）、布朗柏姊妹（Brumberg Sisters）和伊凡諾夫-瓦諾（Ivanov-Vano）。布朗柏姊妹在一九二五年完成《中國烽火》（Chinese on Fire）後就保持每年一部的創作，這種情形一直持續了許久。俄國的動畫家很快就發現他們國家豐富的文化遺產，包括寓言、神話和傳統偶劇，都是非常寶貴的創作素材，特別是依此所做的兒童娛樂。

二○年代戰後的歐洲，各種思潮雲湧。電影創作者關心的是如何重塑電影的形式。他們嘗試引進新的美學觀念更甚於技術的開發。抽象藝術運動的旋風，寫實主義電影和印象主義電影分道揚鑣，蒙太奇理論的發展，疊映、溶接的運用，以及對於非平衡式構圖的趨向，對視覺藝術造成了很大的影響，包括動畫電影的製作。

這個運動也受包浩斯設計學院理念的影響，其主旨在改變和統一藝術的規則，包括設計、建築、戲劇和電影。非具象、抽象的前衛動畫在此運動下相應而生。在這運動的前鋒分子，包括俄國出生後來旅居法國的畫家舍唯吉（Leopold Survage）、瑞典的維京·伊格林（Viking Eggeling）及德國的奧斯卡·費辛傑（Oscar Fischinger）、漢斯·瑞克特（Hans Richter）、華特·魯特曼（Walter Ruttmann）等，都是運用動畫追求藝術形式的畫家。如瑞克特的動畫中重複出現的幾何建築圖形，在不同節奏下做角度及大小遠近的變化，觀者有如體驗觀賞建築

物的經驗，沉浸在其發展的動作邏輯、美和連續性中。

　　同步聲音的發明帶給歐洲和美國的動畫發展顯著的區別。在美國聲音主要是用來改進角色的特徵和個性。而在歐洲，聲音卻是用來做為實驗的原始素材，影片中的音樂、動作的影像和音效之間的關係被探索到極致。例如奧斯卡‧費辛傑以布拉姆斯「匈牙利舞曲」(Hungarian Dances)為主旋律表現的抽象動態圖案，和音樂中特定元素產生同步對位的效果。

　　當歐洲的動畫往前衛的方向發展時，一個完全不同的運動卻在美國崛起了。從早期動畫在性格塑造和技巧的實驗開花結果，而進入所謂的「美國卡通的黃金時代」。

迪士尼動畫王國

　　三〇年代最顯著的特色是從文化和知識的偽裝下解放，不故作玄虛吊書袋，一切的目標都為追求快樂，發展個人在視覺表現上的稟賦才能。

　　無疑的，這段時間最著名的動畫片廠是華特‧迪士尼的片廠。迪士尼片廠的崛起，使它成為國際知名的卡通動畫中心，同時也意謂著它即將成為未來許多年輕而有潛能的動畫藝術家的搖籃。

　　此時，華特‧迪士尼的名字，以及他所創造的一票卡通角色，特別是領銜排名的米老鼠（Micky Mouse），幾乎是家喻戶曉、忠實可信的家庭娛樂的同義字。當然，這都要歸功於動畫媒介本身。

　　從二〇年代末以來，迪士尼片廠就開始致力於發展大眾化的卡通動畫。由於天時地利人和，動畫藝術家有充裕的時間、足夠的空間做繪畫訓練、題材討論和大眾娛樂電影分析，大量的付出所帶來的成效和影響舉世公認，現代動畫所使用的每一項技術，大多是當時迪士尼

片廠發明出來或想出來的。

　　迪士尼出品最引人入勝的地方在於他精密周詳的前置作業，特別是分鏡表的企劃。迪士尼的短片大約七到十分鐘，情節緊湊，而且畫面細膩，遠超過競爭對手的產品。自一九二八年推出以米老鼠爲主角的卡通動畫《蒸汽船威利》（Steamboat Willie）——也是第一部音畫同步的有聲卡通——獲得成功後；一九三二年推出第一部綜藝彩色體卡通《花與樹》（Flowers and Trees），也是第一部獲得奧斯卡動畫短片獎的影片；一九二七年的《老磨坊》（The Old Mill），則是首度用多層式攝影機營造視覺深度的影片。這一年製作的《白雪公主》（Snow White and the Seven Dwarfs），除了是第一部彩色卡通長篇劇情片外，它的賣埠也令迪士尼的經營方針由短片轉至長片製作。跟著一九四〇年的《木偶奇遇記》（Pinocchio）與《幻想曲》（Fantasia）則被視爲迪士尼最優秀的長片。當時，迪士尼影片的標準成爲其他片廠衡量卡通影片出品的標準，但是，其他片廠生產的動畫人物很少像迪士尼公司出品的米老鼠、米妮（Minnie）、普魯托（Pluto）、高飛狗（Goofy）和唐老鴨（Donald Duck）那樣揚名國際。迪士尼片廠的成名和出品，本書有專文介紹，此處只略述其要。

　　談到迪士尼，不能不提他的合作拍檔，主要原畫師烏伯・伊瓦克斯（Ub Iwerks）。迪士尼本身是個高明的說故事專家和寓言家，伊瓦克斯則是傑出的藝術家、動畫家和技術專家。迪士尼在一九二八年推出的米老鼠，其造型就是出自伊瓦克斯之手。米老鼠結合早期卡通人物的特徵，圓大的黑色耳朵、細長如軟管的四肢，像奧斯華，也像菲力貓。此外，伊瓦克斯曾在一九三七年發展出多層攝影的技術，而在後來的《幻想曲》中，更將此項技術運用到極致。伊瓦克斯在一九三〇年曾經離開迪士尼，當時可能是覺得缺少認同感，但十年後，他又回

去，再度成爲迪士尼片廠重要的合夥人之一。

迪士尼之外的美國動畫

迪士尼片廠最初是以藝術的號召爲成立的目標，但隨著片廠制度的建立，初期的研究和發展精神漸漸變質，這個曾經是充滿企圖和挑戰的片廠變得定型化，逐漸走向以觀眾品味爲主的趣味寫實風格。到了五〇年代初期，更因此發生了幾起內部的藝術家叛離事件，最著名的是約翰‧胡布里（John Hubley）離開，並成立稍後甚具影響力的「美國聯合製片公司」（ United Productions of America, 簡稱 UPA）。

另一方面，迪士尼片廠本身也面臨了激烈的競爭。爲了因應新興的卡通市場，許多卡通公司如雨後春筍般紛紛成立。好萊塢遂成爲動畫工業的中心。如一九三〇年成立的凡伯倫製片廠（Van Beuren Studio）也網羅了一批優秀的年輕動畫家，如比爾‧利托約翰（Bill Littlejohn）、約瑟夫‧巴貝拉（Joseph Barbera）和傑克‧桑德（Jack Zander），該公司於一九三七年推出的一對貓鼠《湯姆與傑利》(Tom and Jerry)，也大獲成功。此外，華納公司（Warner Studio）則在一九三四年成立動畫部，迎合大眾需要以製作喜劇卡通爲主，在里昂‧雪利辛格（Leon Schlesinger）主導下，以恰克‧瓊斯（Chuck Jones）、泰克斯‧艾佛利（Tex Avery）、鮑伯‧克萊皮特（Bob Clampett）和亞伯‧雷夫托夫（Abe Levitov）等人負責藝術創作，而推出《快樂旋律》（Merrie Melodies）、《瘋狂曲調》（Looney Tunes）、《豬小弟》（Porky and Beans）、《達菲鴨》（Daffy Duck）和《兔寶寶》（Bugs Bunny）系列作品等。

此時，動畫變成一項專門的職業，一直發展到今天，隨著科技的進步，走得越來越有活力和深遠。動畫家或許貌不出眾，甚至害羞內向，但一旦拿起筆來，就如創造之神，隨著他們的想像，刻劃出精采

的角色和場景，而動畫藝術的魅力，往往就在於動畫家操縱筆下人物的功力。

　　這些動畫家中的傳奇人物，當推泰克斯・艾佛利，他在三〇年代初期原是為華特・蘭茲寫故事和笑話，後來進入華納公司擔任導演和動畫指導，創造出豬小弟、達菲鴨和兔寶寶等動畫角色。他的動畫擅長發揮幽默的荒謬性及營造特殊的視覺效果，他成功地賦予角色誇張的動作，大膽嘗試超越其本身的極限。到了五〇年代中期，他更加隨心所欲地延展、捏塑角色，使牠們的動作超逸常軌，成功地改造了動畫的面貌。特別是他狂野的笑話、快速的節奏，讓觀眾永遠懸宕在緊張狀態中，毫不放鬆。他的主題多半和生存、社會、地位、性有關，因此很快就得到觀眾認同和青睞。

　　美國的卡通動畫獲得世界聲譽後，歐洲的動畫家無法也不願去複製他們的風格。美國動畫所包含的天真的視覺效果、清晰易懂的玩笑幽默，以及條理分明的技術表現，構成了強烈自主的動畫風格。他們極少批判人類的失敗、社會狀況，或是心理的糾葛，有關世界大事且留給政治家和作家去處理。電影只要跟著大眾流行走，形式和內容毋須太複雜，電影中的道德觀很單純，善良必定戰勝邪惡。在二次大戰之前，美國的卡通片廠同樣把這套價值標準放諸四海。

　　當時，許多才華洋溢的卡通畫家皆投入戰爭的宣傳影片製作工作，如鮑伯・克雷皮特、泰克斯・艾佛利和年輕的弗利茲・佛列朗（Friz Freleng）。而迪士尼片廠經過人員的裁減，傾全力為政府製作宣傳片和海軍的簡介片。雖然在有限的經費下，要完成簡短兼具戰爭訊息、意識型態的影片並不是一件容易的事。即使在這種情況之下，迪士尼片廠還是推出了長篇卡通動畫《空軍的勝利》（Victory Through Air Power），成功地宣揚了美國的道德意識。

二次大戰摧毀了動畫卡通的商業發行和製作管道，但是世界市場的分裂卻有另外一番的意義，即不同的國家地區開始有機會發展自己的動畫形式。戰爭創造了大量的國家宣傳和崇尙武力的市場需求，特別是美國、加拿大和英國、蘇聯、日本。許多國家紛紛成立動畫製作中心，這個情況一直維持到五〇年代。戰爭結束，動畫遂成爲世界性的表現媒介。

歐洲動畫興起

在歐洲，動畫在英國邁開大步。一九三〇年成立的郵政總局電影組原本就已培養出一羣年輕優秀的動畫家。新動畫公司「哈拉斯和巴契樂」（Halas and Batchelor）被「情報部」（Ministry of Information）徵召，拍攝了一系列支援戰爭的卡通短片，如爲製造槍枝節省金屬鐵片的《倉庫遊行》（Dustbin Parade, 1941），種植蔬菜的《爲勝利而耕作》（Digging for Victory, 1941）和檢舉間諜的《阿布的收穫》（Abu's Harvest, 1943）等。這家小公司在戰時拍攝了七十多部卡通短片，這些短片曾在全國的戲院放映。戰爭結束時，政府爲了對羣眾說明社會結構的變遷和改革計畫，仍然得透過動畫媒介來進行宣導，這些影片多半是針對大眾常識來設計，採取的是成人的觀點，以理性的辯論代替喜感的幽默，藉以取得認同和了解。後來這種形式廣爲電影工業所採用，因此動畫的內涵和訴求也得以擴大並達到新的目的。動畫媒介進而被運用在公共關係、企業廣告和教育方面，而不僅限於趣味動感十足的故事了，在西歐的其他國家，後來也發展出另一種新樣式的動畫設計風格。

戰後動畫遭到的挑戰

五○年代的好萊塢卡通短片逐漸走向衰微，一方面是卡通製作費的高昂，很少短片能靠戲院放映回收成本，而各大片廠因時制宜推出的「買片花」（block booking），即賣一部強片給戲院時，同時要求對方買下另一部劇情片和一部卡通，或新聞片，暫時保住了卡通短片的出路，但後來此種推銷手法被高等法院禁止，即使戲院老闆願意付錢播兩部影片，仍打不平卡通昂貴的製作成本。大公司的動畫部門因此紛紛解散關門。

此時，另一個新興的媒體——電視——紓解了卡通製作的困境。各大片廠把舊卡通的播映權賣給電視台，累積了不少財源，三十多年來這些不斷重播的卡通收視率相當可觀，也促使電視卡通成為新的製片型態。

但因為電視有時間壓力，製作上常是供不應求，因此必須採取有限動畫的方式製作，而且劇本必須能靈活應變。開始讓電視卡通步上軌道的是威廉‧漢納（William Hanna）和約瑟夫‧巴貝拉，他倆曾以《湯姆與傑利》得到奧斯卡短片獎，一九五七年，他倆成立的新公司推出《羅夫與瑞弟》（Ruff and Reddy），是關於一隻狗和貓的冒險故事，做法比 UPA 的有限動畫更有限，但是其彩色和伶俐的風格，卻非常受觀眾歡迎，接著瑜珈熊、摩登原始人等陸續跟進，電視卡通成了新的娛樂工具。六○年代也是美國動畫的黑暗時期，因為表現形式已被定型為「週末早晨電視秀」和「兒童觀賞的節目」。隨著製作成本的提高，數量越來越少，質地越來越省，電視台逐漸以影片填補空檔——這種趨勢一直延續到今天。

二次大戰後，日本動畫正式如火如荼地展開，從手塚治虫的漫畫

發展出來的日本風味的卡通動畫，再到宮崎駿的崛起，日本動畫，從個人獨立製作的路線，到動畫工業的建立，不僅是在本國市場受歡迎，在全世界都造成了一股旋風。

在好萊塢片廠的卡通走向式微之際，美國和歐洲的獨立製片、廣告動畫家、小型的片廠卻逐漸興起，並發展出特殊的美學風格，特別是舊南斯拉夫的薩格雷布（Zagreb）和加拿大的國家電影局（National Film Board of Canada, 簡稱 NFBC）。

在二次大戰之後，東歐有許多動畫片廠成立，相較於在蘇聯政府控制下的真人演出的電影，動畫家算是擁有較多自由的表現空間。有關蘇聯和東歐的動畫相關文章之外，比較常被提到的是南斯拉夫的薩格雷布派動畫。薩格雷布片廠由一羣受到 UPA 影片鼓舞的藝術家和動畫家在五〇年代中期成立。他們全力實驗有限動畫，發展出有趣的故事和別具一格的線條，譬如一九六一年在奧斯卡脫穎而出的《代用品》（Ersatz）就以康丁斯基的線條為原型，自由自在地揮灑。薩派動畫的特點是迷人和震撼，在六〇年代，薩格雷布片廠對世界動畫的發展和藝術化曾發揮了深刻的影響。

加拿大國家電影局的動畫部門在一九四二年成立，在具有創意的動畫家諾曼・麥克拉倫的主持下展開。雖然 NFBC 成立的宗旨是：「向加拿大及其他地區的人介紹加拿大及其文化」，但到了六〇年代末期，電影局已成為跨國性自由創作動畫的前鋒，它延攬了世界各地的知名動畫家，在六〇年代末期，取代了薩格雷布，成為嚮往個人創意的動畫者的家，其地位至今依舊不變。

從七〇到八〇年代，加拿大國家電影局製作的動畫成績傲人，囊括了七次奧斯卡獎，包括七七年的《沙堡》（Sand Castle）、七八年的《限時專送》（Specail Delivery）、七九年的《每個小孩》（Every Child）這

些都是最常受邀參展的影片。

六○年代末期，美國的動畫再度浴火重生，在懷舊的氣氛下，人們重新審視三○、四○年代黃金時期的動畫，發現那個時代全動畫的美和魅力，的確是後來以「有限動畫」方式製作的電視卡通所不能比的。而造成老片新生的局面，則要歸功於兩部影片：一九六七年的《黃色潛艇》（Yellow Submarine）和七二年的《怪貓菲利茲》（Fritz the Cat）。前者為加拿大動畫家喬治・杜寧（George Dunning）執導，用到當時所有的動畫技巧，集結了當時正紅的設計師——美籍的彼得・馬克斯（Peter Max）、德籍的漢斯・艾杜曼（Heins Edelman）共同參與。它的大膽色彩風格和披頭四的音樂，早已構成先聲奪人的氣勢。諷刺的是，它最大的競爭者是《幻想曲》。

動畫作者的興起與國際化

綜觀六○年代至八○年代動畫電影有兩大發展：一是「作者」的興起，二是國際化。

最明顯的是藝術家自願移民到外國，原本居住布拉格的金・狄區（Gene Deitch）、尚・連尼卡（Jean Lenica）和瓦勒林・波洛齊克（Waleryn Borowczyk）移民至西歐或法國工作；另外如雨後春筍越冒越多的跨國聯合動畫公司，以及動畫家從一國流動到另一國也很平常。而人工成本高的國家(如美國)則有向製作成本較便宜的國外公司下訂單的趨勢。

「作者」的興起成為動畫媒體的重要人物，特別是對大量生產的片廠生產線而言，而且主要是做電視(如美國的「漢納-巴貝拉」Hanna-Barbera 和法國「尚・英米吉」Jean Image 是兩大代表公司)。那幾年來有才氣的動畫家崛起相當多，而往往被褒揚的只有一些人。但大家都

公認波洛齊克（《從前》、《泰迪先生》Monsieur Tête、《DOM》）和尚·連尼卡（《亞當二世》Adam II、《A》）是兩大燈塔級的人物，創立了所謂的「荒謬動畫」的類型。

相反地，澳洲人鮑伯·賈福瑞（Bob Godfrey）（《自己做卡通全套裝備》、《大》）和加拿大人狄克·威廉斯（Dick Williams）（《小島》The Little Island、《愛我愛我愛我》）Love Me Love Me Love Me）卻回到英國，追溯早期動畫家的綜藝傳統，拍出復古式的卡通動畫。

義大利的布魯諾·波瑞圖（Bruno Bozzetto）《新幻想曲》（Allegro non Troppo）迷人的地方，除了戲謔《幻想曲》，對迪士尼和奧斯卡頒獎一事冷嘲熱諷之外，它還同時解除了壓制和束縛。此外，他還拍過《超級大人物》（The Super VIPs）、《歌劇》（Opera）等片。日本的久里洋二以黑色幽默和性虐待著稱。約翰·胡布里、恩斯特·品托夫則是美國最有名的「作者」。只有南斯拉夫的薩格雷布學派和加拿大國家電影局擁有一種內聚力，眾人一同工作，在不斷的耕耘中形成氣勢和風格。兩者相繼走向美學探索的道路。

六〇年代至八〇年代的另一項驚人的現象是長片增加了，每一個國家似乎都想推出長片，至少一部。另外，動畫觀眾也因「風月」動畫而拓寬了，最有名的是手塚治虫監製、山本瑛夫導演的《一千零一夜》、《埃及豔后》進軍國際，還有美國 X 級動畫的《怪貓菲利茲》。

七〇年代初期，美國動畫界面臨人才青黃不接的危機，他們開始亡羊補牢，在各地的製片廠開設人才培訓班，並在大專學校開設動畫課程，讓年輕人有機會創作動畫影片。

除了經常性的電視上週末早上的卡通節目外，在目前這個轉捩的時刻，動畫也朝向科幻片和幻想片的特效邁進，如《二〇〇一年：太空漫遊》（2001: A Space Odyssey）、《星際大戰》（Star Wars）和《帝

國大反擊》（The Empire Strikes Back）等，科幻電影中對未來世界的刻劃，更促成了劇情片、廣告片、電訊網路中電腦動畫的開發與運用。

　　由於真人演出的電影製作費越來越高，動畫在成本製作上也越見優勢，特別是電視廣告以及特別節目，加上世界各地新建的製片廠，從廣告片到劇情片，結合電腦和傳統動畫設備，使作品更趨精緻，伴隨著觀眾持續而穩定的成長，相信未來動畫的前途無可限量，動畫的下一個「黃金時代」指日可期。

注釋

❶早期的西洋鏡，在設有中心點的圓形畫片的外圍，繪製有一組連續循環的動作，當觀者快速旋轉畫片時，由內側的直條細縫窺視出去，從對立面的圓形鏡子中，可以欣賞到動起來的循環動作之鏡象。

❷基本上也是運用多條直縫的設計，但是捨棄碟片和類似鏡子的裝置，改成類似金屬餅乾盒製造而成的走馬燈旋轉筒，連續循環動作則印製於畫筒裏側，旋轉之後，可欣賞到動起來的動作。

❸動畫先驅者艾米爾・雷諾將魔術幻燈和西洋鏡結合成功的產物。它是由數個轉盤組合而成，外加投射光源，大型的圓形轉盤於內側裝置一圈鏡片以折射圖片，圖片則環繞在圓形鼓狀物之間跑片，經由幕後光源的投射和鏡片折射，觀眾可以看到投影於布幕上之影像。

❹一張圓牌，兩端各繫以細繩，圓牌的正背兩面各繪有不同圖象，當繩子絞緊後放開，快速翻動的圓牌，在觀者的眼裏，由於視覺暫留現象，會呈現出正背兩面圖象的融合，故稱「魔術畫片」。

❺「手翻書」是一頁接一頁印製有些微動作差距的圖畫或影像，當我們用大姆指快速翻頁時，鮮活有趣的活動圖象就會躍然紙上。

❻一秒 24 格膠片中，畫滿 24 張動畫紙或賽璐珞片的動畫，稱爲「全動畫」。

參考書目

1.*The Complete Kodak Animation Book*, John Halas, Masters of Animation
2.李道明，〈動畫專輯〉，《電影欣賞》46 期
3.石昌杰，〈動畫的起源和前驅者〉，《電影欣賞》69 期。

非主流動畫的發展

李道明

實驗動畫

這裏有關實驗動畫，要介紹的其實就是「非主流動畫」。

在動畫剛開始發展時，沒有哪一種技巧或風格的動畫製作是獨領風騷的。艾米爾‧柯爾的火柴棒人物是與溫瑟‧麥凱工筆繪出的小尼摩及恐龍葛蒂一樣受歡迎，也一樣重要。但是，當動畫製作開始脫離個人創作，進入資本體制商業運作下的生產模式時，華特‧迪士尼所運用的賽璐珞膠片多層次繁複背景與色彩繽紛的講故事的「卡通動畫」，就成了商業動畫市場的主流，而把其他風格、形式、技巧的動畫製作方式推向了非主流的位置——也就是所謂的「實驗動畫」。

所以，所謂「實驗動畫」，其實可說是包含兩種不同類型的動畫「實驗」：一、形式上的「實驗」；二、內涵上的「實驗」。當然，所謂的「實驗」，在動畫發展史上倒未必一定是「前衛」——走在時代（主流）的前端。在動畫史上所談的「實驗動畫」，反而是以和主流的「卡通動畫」做相對比較之後得到的結果。「實驗動畫」因此包含了從極為前衛的「抽象動畫」到講故事，但形式上實驗性極強的東歐偶動畫或早期的電腦動畫。不過，在本章中我們將比較側重在形式與內涵上比較前衛

的「實驗動畫」。

抽象動畫

　　抽象動畫的起源，是與二十世紀初葉歐洲的美術界有密切的關係。抽象繪畫初萌芽時期，在巴黎的一些畫家即開始思考把抽象繪畫運用來創作動畫。其中最重要的包括李歐波‧舍維吉和維京‧伊格林。

　　舍維吉可說是把抽象動畫賦予理論，並實際從事抽象動畫設計的第一位知名畫家。他原本姓史特維吉（Sturwage），一八七九年於莫斯科出生。在俄國內戰後，他遷居法國巴黎，師事馬蒂斯。一九一二年他開始在立體派的畫廊中展出他的畫。舍維吉在當時藝術圈內可說是與畢卡索、布萊克、莫迪里亞尼、勒澤、布藍庫西等人相知的一位。他受到抽象派與立體派的啓發，開始從事「節奏色彩」的「交響曲」動態繪畫的實驗。他曾把一些製作一系列「有色節奏」的構想，伴隨著草圖，送給當時巴黎著名的詩人兼畫評家阿波林奈爾（Guillaume Apollinaire）看，被阿波林奈爾登載在藝評雜誌上，並稱這些節奏色彩系列的畫爲「第九位繆斯」。這種把抽象繪畫應用在動畫上的技法，被阿波林奈爾稱爲是「新的動態繪畫的藝術」。舍維吉則稱之爲「新的時間的視覺藝術，有色的節奏的藝術，節奏性色彩的藝術」。可惜舍維吉雖然在推動抽象理論上不遺餘力，但他向法國科學院及高蒙電影公司提出的製作抽象動畫的案子均未受重視，使得他只好回去繼續從事繪畫工作，終其一生未曾創作出一部眞正的抽象動畫出來。因此嚴格說來，舍維吉還稱不上是第一位抽象動畫的創作者。

　　電影史上第一位眞正創作出抽象動畫的人可能是著名的德國電影工作者華特‧魯特曼。魯特曼後來在一九二七年以拍攝《柏林：城市交響曲》（Berlin: Symphony of the City）這部詩意的「前衛」的紀錄

片而在電影史上據有重要的地位。但他從小卻是學美術出身的。一九二一年他的第一部短片《光戲第一號》（Lichtspiel Opus 1）在法蘭克福放映後，被《法蘭克福日報》形容為「一種新藝術，視覺音樂的電影」。這是一部逐格上色、七彩繽紛，並且有同步原創音樂的第一部對外公映的抽象動畫，對後來第一位重要的抽象動畫大師奧斯卡·費辛傑產生很大的影響。

在往後三、四年，魯特曼持續創作了第二號、第三號及第四號的抽象動畫片，不但在歐洲各地放映，也廣受討論與好評。魯特曼的動畫手法較少在文獻中被討論到。他的好友漢斯·瑞克特後來曾形容魯特曼乃是把塑黏土包在水平置放的木條上，逐格拍攝時改變塑黏土的形狀。另一位德國剪紙動畫大師洛特·蕾妮潔（Lotte Reiniger）則形容魯特曼用很小的玻璃片來把顏料著色在影片上。另外也有人說魯特曼用鏡子來把上色的設計圖案加以變形並拍成動畫。

和魯特曼大約同時，但在當時比魯特曼出名的瑞典畫家維京·伊格林則在一九一九至一九二五年他去世前，也在德國的柏林，與畫家漢斯·瑞克特共同發展卷軸畫與抽象動畫。他一九二四年完成的《斜線交響曲》（Diagonal Symphony）是一部經過精確分析與設計的實驗電影，展示出時間、節奏與整體結構的音樂性及其因明暗與方向變化而產生的運動感。伊格林在他那個時代是十分重要與原創性十足的藝術家。他與莫迪里亞尼、尚·阿普及其他達達主義的藝術家齊名。著名的攝影家莫侯里-納吉（Laszlo Moholy-Nagy）即稱讚伊格林「發現時間在電影中的美學，並以科學般的精準原理去從事創作。」

伊格林因為早逝，留下的抽象動畫作品不多，但和他一起合作的瑞克特則終其一生拍了不少長片與短片，其中以早期的幾部作品在時間與形狀的實驗最值得在此地介紹。瑞克特從一九二一年起，利用動

畫工作檯與手動印片機嘗試以停格、順印、倒印等方式去找出製作抽象動畫的技巧。一九二一年拍攝的《韻律二十一》（Rhythm 21）是實驗方形的形狀；一九二三年的《韻律二十三》實驗線條；而一九二五年的《韻律二十五》則實驗了條紋、線條與顏色（手工逐格上色）。瑞克特在製作這些抽象動畫時，已能擺脫繪畫的影響，而專注在發現電影的特性——動作與時間上。他說過：「卷軸畫是畫，遵循著繪畫的原理，而不是電影的原理。」因此，他比伊格林要更清楚動畫在電影與繪畫這雙重性格中的真正屬性。瑞克特除了製作抽象動畫外，也拍攝真實人物的非寫實影片（包括實驗電影、實驗紀錄片），也在四、五〇年代對戰後的美國實驗電影運動有很大的貢獻。

在抽象動畫這個領域中，真正創作最久、作品最多的人則非前面提過的奧斯卡‧費辛傑莫屬。費辛傑從一九二二年起開始拍攝抽象電影，實驗圖形的動作，並拍了一些偶動畫與卡通動畫片。一九二七年費辛傑由慕尼黑遷居柏林，拍攝了《研究第五號》至《研究第十二號》。這八部片全是將碳筆畫逐格拍攝出來的「會動的畫」。到了一九三一年費辛傑結婚後，他太太則在他的作品中引進了實體物和光影的變化。他的電影是唯一能在歐美及日本商業電影院中放映的抽象動畫，且頗獲得觀眾的喜愛。在費辛傑的電影中，音樂十分重要。早期他的影片是與臘盤唱片的放音同步播出，後來則是把音樂錄製在影片上。一九三〇年初期，他也開始實驗合成聲音的可能性，並協助改良德國的彩色影片系統。基本上，費辛傑的抽象動畫都是配上著名的交響曲，所以可看成是利用抽象的形狀在空間與時間的變化來詮釋這些名曲。或者說，名曲提供了節奏，供費辛傑來「玩」形狀的舞蹈。而這些互動所產生的趣味，或許是使他的影片能在世界各地受到歡迎的主要原因吧。三〇年代，費辛傑與作曲家兼指揮家史托柯斯基（Leopold Stokows-

ki) 協議要將巴哈管風琴改編成抽象動畫，後來這個想法被史托柯斯基轉賣給迪士尼公司，結果就演變成迪士尼公司最具藝術性的一部動畫長片《幻想曲》。費辛傑後來雖然因為無法適應迪士尼公司的品味與人際關係而離開好萊塢大公司，但《幻想曲》中仍可看出費辛傑的重大影響與貢獻。

另一位重要的抽象動畫工作者連·萊（Len Lye）則在一九二八年起，在英國拍攝了許多抽象動畫作品。他最出名的是自一九三五年起製作出來的「無攝影機電影」──直接在電影膠片上畫動畫。他於一九三五年製作的《彩色箱》（Colour Box）可能是世界上第一部這樣正式放映給大眾觀看的動畫片。除了直接畫在膠片上的所謂「直接動畫」外，連·萊也拍過其他類型的動畫片，例如《機器人的誕生》（1936）是傳統的偶動畫，但其中的暴風雨是以抽象形式表現出來。《彩虹舞》（1936）則是用重複曝光的技巧完成的。一九三七年《商品交易的花紋》（Trade Tattoo）則更拿廢棄的紀錄片鏡頭來加工，貼上抽象花紋，並用印片機加上不同顏色。

二次大戰爆發後，抽象動畫也和其他「前衛」藝術一樣，在歐洲銷聲匿跡。但隨著藝術之都由巴黎移至紐約和舊金山，抽象動畫也在二次大戰結束前後，在美國東西兩岸分別展開歷史的新頁。當然，必須注意的是，美國東西兩岸的抽象電影「運動」是分別進行的，並無相互關聯，也與歐洲在戰前的抽象電影無太大關係。美國抽象動畫在戰後能蓬勃發展，主要還是拜 16 釐米攝影機及沖印的普及化，以及 16 釐米發行管道在紐約等地的出現所致。

在東岸方面，瑪麗·愛倫·布特（Mary Ellen Bute）是最早從事抽象動畫製作的藝術家。在三〇年代中葉，她就開始製作抽象電影，包括《光的節奏》、《同步色第二號》、《拋物線》等。這些早期的抽象

電影都是黑白片，配上葛利格、華格納或米堯的音樂。到了四〇年代，布特女士開始實驗彩色的抽象動畫。這些作品也都配上巴哈、聖桑等人的音樂。美國著名的電影史學者傑可布（Lewis Jacob）說布特女士的早期影片：「都是根據數學公式去做出不斷變化的光影、線條、形狀、顏色與色調。這些東西的翻滾、競逐會隨著音樂伴奏而更顯醒目。」就某種程度而言，這些抽象電影頗類似後來惠特尼兄弟（John & James Whitney）所拍攝的電腦動畫。

與瑪麗‧布特同一時期，但與她毫無來往的東岸抽象動畫工作者，還有道格拉斯‧克洛克威爾（Douglas Crockwell）、杜溫內爾‧格蘭特（Dwinell Grant）、法蘭西斯‧李（Francis Lee）等人。克洛克威爾的動畫是將塑膠顏料著色在數層玻璃板上，做出不斷流動的形狀與顏色的動畫。而他也曾發明一套將抽象畫面當成音樂的配圖的設計法，可惜未被迪士尼公司採用。而他用臘薄片的方式來製作動畫，也和奧斯卡‧費辛傑先他二十年前使用的方式十分類似。由此可知，動畫技巧雖然未必相傳，但諸多方法似乎大同小異。

美國的抽象動畫在戰後的興起，另一個重要因素則是紐約的索羅門‧古根漢基金會及約翰‧賽門‧古根漢紀念基金會。兩者分別在四〇年代對奧斯卡‧費辛傑、諾曼‧麥克拉倫、惠特尼兄弟、杜溫內爾‧格蘭特、法蘭西斯‧李等人給予獎助。雖然獎助金額不大，但已大大提升抽象動畫的地位了。

在美國西岸方面，戰後最主要的抽象動畫工作者以奧斯卡‧費辛傑及惠特尼兄弟為主。哈利‧史密斯（Harry Smith）在一九三九至一九四七年也定居於此地，開始製作直接在膠片上繪圖的抽象動畫。此時年輕的動畫工作者還包括海‧賀許（Hy Hirsh）與喬丹‧貝爾生（Jordan Belson）。賀許利用示波器的圖形加上濾色片重複曝光，製作了幾部抽

象動畫，也製作過一部三 D 立體抽象動畫。喬丹・貝爾生也在音樂演奏會上用過七十台放映機將影像投射在舊金山天文台的圓頂銀幕。他的抽象動畫顯示出一種光點流動的抽象圖案，對後來的年輕動畫工作者有相當的影響。《誘惑》（Allures）是他一九六一年的作品，呈現大小宇宙的各種變化，頗類似約翰・惠特尼的電腦動畫作品。後來他的作品愈來愈走向印度教宇宙觀的呈現。

奧斯卡・費辛傑遷居美國之後，雖然在迪士尼公司受到的待遇並不如意，但他對不少美國抽象動畫工作者起了很大的影響。例如羅伯・布魯士・羅傑斯（Robert Bruce Rogers）的《移動繪畫第三號——狂想曲》（1951）就是根據李斯特的第六號匈牙利狂想曲予以動畫呈現的。羅傑斯雖然是以墨水、染料、顏料直接在廢片或空白膠片上做畫，但顯然受到費辛傑的不少啓發。

直接在電影膠片上上顏料或將曝光過的電影膠片以刮、印或其他方式變造成動畫的抽象動畫工作者，前面提過了幾位，但將這個技法發揚光大，最爲著名的人則莫過於美國出身，最後以成立加拿大國家電影局動畫部門而聞名於電影史的諾曼・麥克拉倫。

麥克拉倫終其一生，製作大量的動畫影片（至少五十部）有一大部分是抽象動畫，但也有幾部以多重曝光或物體動畫或眞人動畫(pixillation)等不同技法去講一些劇情而普受矚目。麥克拉倫也利用手繪及動畫方式製作光學聲帶來配合他的動畫作品而聞名於動畫圈內。除了在動畫創作上有極高的成就（贏得世界各地影展的大獎），麥克拉倫在世界動畫史上更大的貢獻則是成立加拿大國家電影局（NFB）動畫部門，培養出無數世界級的動畫後起之秀及甚多優秀的動畫作品，使NFB 成爲世界動畫製作的重鎮。

就麥克拉倫的抽象動畫作品而言，他充分利用黑片留白的突兀動

態（在一秒左右的黑片中突然在其中一兩格刮出某個圖案，或者使用不按格框滾印顏料與圖案，或在透明膠片上讓直接著色的圖案變成角色，表現出一段故事來）……各種風格與技巧都讓人看了興味盎然，佩服萬分。

把抽象動畫應用在現代科技上，最前衛的人物則莫過於約翰‧惠特尼（John Whitney）了。約翰早期拍攝抽象動畫，是與其兄詹姆斯（James）一起合作的。詹姆斯雖然是音樂工作者，但很早（1940）就開始用電影來實驗聲畫的關係。在這段時期他與約翰‧惠特尼一起創作以幾何圖形變形為主的抽象動畫外，也利用拍攝圖形的光學聲帶來創作合成聲音。但約翰‧惠特尼後來投入電影字幕動畫的製作工作，直到一九六〇年開始，轉投入利用電腦來製作抽象動畫。他早期使用自己發明的方法，以類比計算機去控制字體字型的移動變化，而做出抽象的動畫效果。這些十分進步的藝術作品不久就讓約翰‧惠特尼聞名全球，並贏得學術界（如 MIT）與業界（如 IBM）的肯定，協助他進一步開拓電腦動畫的發展。一九六六年，IBM 支持約翰利用 IBM360 數位電子計算機製作出《變形》（Permutations），成為最早純電腦產生的抽象動畫作品。約翰‧惠特尼的電腦抽象動畫作品，除了利用幾何圖形的時空變化來呈現動畫效果外，在影像與音樂的對位關係上也有十分出色的表現。因此他的動畫不只是科學（數學）公式的展現，更是動人的藝術作品，在美學上的成就十分高。

同樣在電腦抽象動畫上極端前衛（打前鋒）的另一位美國藝術家是史丹‧范德比克（Stan VanDerBeek）。范德比克拍過各種類型的動畫，如在攝影機下直接做畫、逐次變化、逐格拍攝的抽象畫的「動態繪畫」，用雜誌圖片拼貼的動畫等。但范德比克最著名的是他對用新科技來做藝術表現工具的熱中。他除了最早利用電腦來製作抽象動畫外，也是

美國及全世界最早的實驗錄影藝術工作者之一，並參與多媒體投射圓頂劇場的設計與執行工作。

范德比克的抽象電腦動畫，都是結合語句與快速變化的圖案來表達的。在電腦技術上，他則是仰賴美國貝爾實驗室的電腦工程博士肯‧諾頓（Ken Knowlton）。諾頓本身除了是電腦繪圖的程式設計師外，也參與電腦動畫的製作工作。他追求的不但是科學的精確性，也具有藝術美感的情感表達。諾頓與另一位藝術工作者莉莉安‧許華茲（Lillian Schwartz）共同合作了不少支抽象電腦動畫短片，受到六〇年代世界各地藝術工作者的矚目與好評。

另一位著名的美國錄影藝術與電腦動畫早期的參與者艾德‧愛姆許維勒（Ed Emshwiller）則不僅在實驗電影上頗負盛名，在電腦動畫與錄影藝術的雙重使用上，也有相當優秀的成績。他雖然參與電影及電腦動畫時年紀已相當大了(44歲才拍第一部電影)，但一直到八〇年代，仍有相當重要的電腦動畫作品出現。

彼得‧佛德斯(Peter Foldes)的電腦動畫則與前述幾位的作風不同。佛德斯是一位有相當成就的匈牙利裔英國年輕畫家。他早年拍攝的兩部抽象動畫，用動態的方式呈現表現主義的繪畫，為他贏得坎城影展與威尼斯影展的大獎。但他並未從此繼續他的動畫創作，反而跑去巴黎作畫十年。到了一九六五年才又開始從事動畫製作，並結合電腦，產生出不斷變形的線條圖形動畫。由於這些電腦動畫風格突出，並有一些故事性，突破了其他完全抽象的電腦動畫，使得彼得‧佛德斯的作品不但受歡迎，也可說是今日已發展成熟的電腦動畫卡通的鼻祖人物。

六〇年代之後的美國新動畫

　　早期歐洲的實驗動畫與戰後美國的抽象動畫大體上都是結合抽象幾何圖形與旋律性的古典音樂做為其表現的媒材去做動態的研究。當然，非抽象性的實驗動畫也有以較傳統的圖象或人形影像做為其敘事的題材。到了六〇年代以後，非主流的實驗性動畫大抵仍以美國為主，而在其形式與內涵上，則有較不同的發展方向。他們不再以線性的圖象來從事抽象動畫，而反倒以純物質性（plastic）的抽象性來進行動畫乃至實驗電影對電影本質的探討。

　　實驗動畫之所以會在六〇年代的美國持續蓬勃發展，主要原因是電影教育（尤其是專業動畫教育）的勃興與專業的 16 釐米電影製作、發行、放映管道已十分完備，費用也十分低廉。特別在實驗電影整體性的發展上，七〇年代算是一個高潮，理論性的文章、刊物、書籍層出不窮。因此七〇年代美國的實驗動畫在這樣的環境下，也自有與過往實驗動畫不同的風貌，特別是他們受到實驗電影探索影片（膠片）媒材及物質性的影響，也在實驗動畫中做動畫本質、動畫的材料物質性，乃至影像本質的探討。這種稱為結構電影（structural film）或唯物電影（materialist film）的實驗電影美學，以羅伯·布里爾（Robert Breer）、湯尼·康拉德（Tony Conrad）、保羅·夏瑞茲（Plul Sharits）等人為主。

　　布里爾的電影常喜用單格技巧、快速蒙太奇的技巧及拼貼動畫的方式，以純抽象動畫的動態變化來探討人類視覺心理與生理的極限點。他刻意使影片的每一格畫面都完全不同，來思索電影間歇運動的效果。康拉德則以探索電影的終極能源——放映機的投射光——為其動畫的主體。他的《閃爍》（The Flicker）是一九六五年的作品，是以一連串的黑畫面與白畫面交錯結構而成，再加以不同模式的變化，所

x

做的實驗。傳統上，動畫是以膠片或銀幕上的物（線條、面積、顏色等）的變化或動態變化產生動的幻覺為主，但康拉德所做的「動畫」則是純然著眼於有節奏的閃爍現象在生理（視覺）與心理（視覺）層面上的美學可能性。保羅・夏瑞茲的實驗動畫也和康拉德類似。例如他最著名的一部片《N: O: T: H: I: N: G:》就是閃爍的單格畫面或單格顏色所形成的快速蒙太奇效果，對電影的間歇運動、色彩的時間關係、影像的先後次序等電影本質加以探索。他也利用這種方式來探討電影影像在直覺式的象徵方式上的可能性。他利用動畫的原理來質疑電影的根本意義，也算是嘗試對電影分析的基本元素（即單格畫面）重新界定。

除了直接利用動畫來探索電影過程的本質及材質外，七〇年代美國實驗動畫另外一個流派則是藉由超現實的繪畫做動態變化來探索潛意識非敘事性的內在邏輯。像哈利・史密斯（Harry Smith）自五〇年代開始，使用超現實拼貼的技法產生出一種詭譎的神祕氣氛，讓觀者進入自我意識流的狀態中。他在《魔奇特色》（The Magic Feature）一片中，使用了被稱為「靈幻即興」的超現實手法，在仔細有節奏地建構出來的動畫中產生出夢幻般的效果。另一位卡門・達文諾（Carmen D'Avino）也是製作超現實動畫的藝術家。他與哈利・史密斯不同的地方，是他較無神祕主義的色彩，而是利用較平易近人的色彩、圖案、物件，以較近似裝飾藝術的建構方式快速地去把物體、環境及外觀表面轉換成為光影與動態的色彩展示。傑若姆・希爾（Jerome Hill）則是結合了動畫、實際繪畫的紀錄及攝影術而產生出一種詩意而夢幻式的影像，間接探索電影膠片材料、顏色與動畫動作的本質。拉瑞・喬登（Larry Jordan）更進一步採用老式的版畫、插圖來進行動畫拼貼，也具有類似超現實、潛意識的效果。基本上，喬登的畫是受到馬克斯・

恩斯特與約瑟夫・康乃爾的影響，因此他的動畫也刻意違背劇情敘事體與一般的邏輯性，超現實的效果因而是用來疏離對物體與事件定位的確認，在扭曲現實之後，產生出詩意或節奏性的視覺效果，讓觀眾的心靈受到撞擊。

自七〇年代之後，美國各地出現的年輕的獨立動畫工作者多不勝數。其中，有一些仍持續實驗動畫的精神，獨立探索動畫或電影的本質。紐約的喬治・葛瑞芬（George Griffin）是其中相當有成就的一員。他的一些動畫電影呈現動畫的製作過程，例如《幻術電影之三》（Trik-film III）就告訴觀眾如何製作手翻書動畫。《觀景器》（Viewmaster）逐格分析動畫的本質。珍・亞倫（Jane Aaron）則專注在實物與動畫元素結合的呈現。《室內設計》中的風景與室內實物拍攝與手繪圖溶為一體，發展出視覺與戲劇張力。《光的旅行》則呈現光經過各種物體與室內各處的情形。這裏的光，其實是用色紙來做成的效果。丹尼斯・派斯（Dennis Pies）循著喬丹・貝爾生與約翰・惠特尼的路子，繼續探尋宇宙的本質。只不過丹尼斯用的動畫材料是較傳統的粉彩等，不過卻經營出相當成功的氛圍。

在加拿大方面，一些年輕的動畫工作者也在加拿大國家電影局的羽護下於七〇年代成熟地發展出各種風格的動畫，其中有相當多是屬於抽象或前衛動畫。萊恩・拉金（Ryan Lakin）以傳統賽璐珞膠片但又十分具有個人風格的方式呈現都會或個人走路的各樣風貌。卡洛琳・麗芙（Caroline Leaf）發明了沙動畫與流彩動畫的技法，創作了以愛斯基摩原住民族或猶太人的故事、甚至是卡夫卡的小說改編的動畫作品。在變化不斷的線條與黑白圖案或流動的色彩中，觀眾得到令人十分動心的視聽經驗。來自印度的伊修・派提爾（Ishu Patel）則試驗不同的技法來表達有關生、死等題材。派提爾的作品早期較偏重視覺

的抽象表現，到了八〇年代則較重視敘事情節的表達。

　　總結這些抽象或前衛動畫工作者的特質，可以說他(她)們都是在主流之外獨立構思、設計、拍攝、完成自己作品的作者。他們都具有獨立性、原創性，並利用美學探索問題（純美學或非美學的問題）。來自繪畫或其他領域的美學發展也不斷影響實驗動畫的發展，並藉由各獨立動畫工作者的作品而發展出新的動畫風格與形式。就操縱單格畫面與連續畫面的時空關係而言，實驗動畫的「實驗」直指電影（及動畫）本質的核心，也可說是大大拓展了實驗動畫的新領域。

　　今天，隨著電腦動畫乃至互動性電腦的新科技已逐漸成熟，許多這方面的「實驗」也正陸續出現。在八〇年代實驗動畫與實驗電影受到錄影藝術及音樂錄影帶打擊而中斷的情形，似乎已可藉由新科技的發展而轉換新的戰場。我們或許可以預期未來的實驗動畫將會以互動性的電腦動畫為主體，出現包括虛擬時空、虛擬運動，乃至自主運動發展的虛擬生物等新的「實驗動畫」，而再重新界定「實驗動畫」的領域也不一定。

參考資料

1. Robert Russett and Cecile Starr, *Experimental Animation: An Illustrated Anthology*, New York: Van Nostrand Reinhold Campany, 1976.

2. Kit Laybourne, *The Animation Book: a complete guide to animated filmmaking–from flip-books to sound cartoons*, New York: Crown Publishers, Inc., 1979.

3. Giannalberto Bendazzi, *Cartoons: one hundred years of cinema animation*, Bloomington, IN: Indiana University Press, 1994.

4. P. Adams Sitney, *Visionary Film: The American Avant-Garde 1943-1978*, Oxford, UK: Oxford University Press, 1979.

5. David Curtis, *Experimental Cinema: A Fifty-Year Evolution*, New York: Dell Publishing Co., Inc., 1971.

6. Peter Gidal, *Materialist Film*, London: Routledge, 1989.

7. Peter Gidal, ed., *Structural Film Anthology*, London: British Film Institute, 1978.

8. Malcolm Le Grice, *Abstract Film Aan Beyond*, Cambridge, MA: The MIT Press, 1981.

9.黃翰荻編譯,《前衛電影》,台北：電影圖書館出版部,1987。

輯二　各國動畫風貌

本輯介紹動畫發展先進國家在創作意識型態、製作環境、表現題材、文化內涵和風格技術上的特色。在動畫製作路線中，大致可分爲動畫工業類型和獨立動畫創作。而以市場經濟導向爲主的資本社會和計畫生產導向下的社會主義國家，在創作形式上自然又有所不同。

　　動畫工業化的國家，主要爲美國、日本，本輯詳敍迪士尼動畫王國的興起及其發展過程中所付出的心力和因之衍生的片廠風格，並論及其產品對全球動畫界造成的影響。另外，在亞洲方面，以日本爲例，將日本動畫從戰前到戰後的發展和演變勾勒出一個鮮明具體的輪廓。

　　而相對於美日動畫工業的發展，則是強調動畫藝術自主性的西歐國家作品，雖然在企業化經營及市場開發上較美日遜色，但歐洲國家在內容和形式表現上的多元化和美學觀念的探索，對後來的獨立動畫藝術家更產生了重要的影響。

　　此外，社會主義制度下的東歐諸國，以及亞洲的中國、俄國，由於創作的文化背景及意識型態的不同，其作品呈現出極爲鮮銳的民族文化風格，以及對於政治威權的抗議或批判，其豐富的影像內涵和表現形式令人象深刻。

　　美國的 UPA、南斯拉夫的薩格雷布、加拿大國家電影局，都是以自由創作爲主導，透過了不同藝術家的作品，從而呈現獨立動畫的實驗精神，建立了各國不同的動畫風貌，其做法值得參考和學習。最後，介紹台灣本土動畫發展，在等待大師誕生的過程中，讀者更應了解國內動畫的歷史和現況吧！

蘇聯動畫放異彩

屠佳

「我們的祖國多麼遼袤廣大，她有無數田野和森林。」蘇聯兒童如此歌頌著他們的國家。廣袤的俄羅斯土地，孕育了一代又一代的藝術家。有著優良傳統的俄羅斯文藝土壤，又培育了優秀的蘇聯動畫。

俄語中的「畫家」，就是「藝術家」。畫家不是一個單純的「畫匠」，而是一個既懂繪畫又懂文學（甚至包括音樂、戲劇）的藝術家。

起步

俄國的動畫電影起步很早，早期以木偶片爲主。在震驚世界的一九一七年十月革命之前，俄國的動畫電影大多從莫斯科坎鍾可夫製片廠出品，但是在那個年代拍攝的木偶片並無特別優秀的傳世之作。伊凡諾夫・瓦諾在一九二九年與他人合作拍攝了《孟希豪森伯爵歷險記》，（又名《吹牛大王歷險記》）。片中的主角孟希豪森伯爵向觀眾講述了一個又一個故事，例如他曾經把一粒櫻桃籽射向一隻公鹿的前額，公鹿逃跑了。第二年伯爵再次和公鹿相遇，公鹿的頭頂已長出一棵小櫻桃樹，還結出一粒粒小櫻桃。每一個故事都充滿想像力，除了原書作者德國的拉斯佩等功不可沒，導演的詮釋也恰到好處。影片的結尾是，伯爵剛講完他如何勇敢地從大惡魔手中救出一位金髮美女的

故事，突然桌子底下鑽出一隻小老鼠，伯爵不禁失聲尖叫，一溜煙地跑掉。

從二〇年代起，蘇聯動畫電影得到政府的大力支持，在莫斯科的動畫電影製片廠的規模開始擴充，除了布朗柏姊妹根據俄羅斯民間傳說改編導為兒童攝製的動畫片外，亞歷山大‧蒲士金拍攝了長篇木偶片《新格列佛遊記》。這段時期出品的蘇聯動畫電影，仍以木偶片較受人矚目。值得一提的是一九三九年出品由亞歷山大魯契柯導演的黑白木偶片《金鑰匙》。

開創新局的《金鑰匙》

能夠放映一個多小時的《金鑰匙》的拷貝，傳遍了東歐和亞洲的社會主義國家，就像美國迪士尼早期出品的彩色動畫片《木偶奇遇記》風行西歐國家和日本等地一樣。《金鑰匙》的內容也和美國的《木偶奇遇記》相似，主角也是一個小木偶，卻有一個十分俄國的名字——布拉金諾。影片中的布拉金諾自始自終是一個小木偶，仙女沒有出現，沒有按照俗套把小木偶變成人類的小孩子。為了明顯地區別人類和木偶，導演讓真人扮演善良的木偶雕刻師，造型沒有像《木偶奇遇記》中雕刻匹諾丘的師傅那麼蒼老，影片一開場就讓他拉著手風琴在人羣熙攘往來的廣場上唱了一段歌。

離家的小木偶布拉金諾也遇到了壞貓和狐狸，也讓小木偶經歷了奇遇和考驗，從此也變得乖巧可愛不再撒謊，創新之處就是偏偏不變成人類，變成人類就得長大參加聯考並且在社會上遭遇更大麻煩了。

和《木偶奇遇記》不同，木偶片《金鑰匙》中新增加了一個從偶戲班中逃出來的美麗女木偶、湖泊中的小烏龜以及烏龜奶奶。美麗的女木偶像個小姊姊，在影片中完成了勸說不聽話的布拉金諾的作用。

用木偶逐格拍攝方式創作的壞貓和狐狸動作，靈活又傳神，尤其在壞貓眨動大眼睛向小木偶詭說自己是一隻瞎貓爭取同情時。

《金鑰匙》也是一部大雜燴影片，當布拉金諾需要做出較活潑的說話表情時，乾脆就穿插了一個用真正的「單線平塗」方式畫出來的動畫鏡頭。甚至在遠景中動用幾個真人戴上木偶面具奔跑，代替繁複的木偶逐格拍攝。創作者動用真人（包括戴木偶面具的真人）、木偶（包括逐格拍攝和傀儡戲操縱方式）、動畫等五花八門方法攝製的這麼一部木偶長片，我還是在學校上「蘇聯早期動畫藝術」課時才看到的，以後幾乎沒有再看到這樣的「木偶長片」，回過頭來想，覺得《金鑰匙》有點像「實驗片」。但在當時，不論是年輕的學生，還是社會上的兒童，都被影片中引人入勝的故事情節吸引住了。雖然《金鑰匙》略帶道德教訓的口氣，畫面和造型都別有一格，沒有和《木偶奇遇記》雷同。

二次大戰後的傑作

蘇聯的藝術家們，以俄羅斯的文化藝術為榮，從不抄襲。一九四八年出品的黑白動畫片《灰脖鴨》，由波哥布尼可夫和亞馬里里克聯合導演，至今仍受好評。一隻灰脖子的小野鴨在鴨羣南飛時，單獨留在林中。冬季漸漸接近，狐狸也數次挨近灰脖鴨，憑著野兔的協助和灰脖鴨本身的機智，終於迎來了春暖花開，歷盡滄桑的灰脖鴨和母鴨在即將解凍的冰上相會。影片中展現了灰雲籠罩的天空、幽深的俄羅斯森林和冬日田野，孤獨的灰脖鴨生存在這樣的環境中。導演細膩地描繪小水珠在逐漸凍結的湖面上依然蹦跳不息，等待春天的野草在冰雪中孕育著花蕾。動畫片中的壞蛋角色都沒有好結果，狐狸跌落湖中的動畫畫面，分別由遠景、中景、近景三個鏡頭串聯，令人印象深刻。

五〇年代，蘇聯拍攝了許多優秀的彩色動畫片。短片以克雷洛夫

（相當於希臘的伊索和法國的拉·丰登）的寓言爲主，都只有短短幾分鐘。例如《狐狸和烏鴉》，在「上帝賜給烏鴉一塊奶酪」的平實男低音旁白聲裏，我們看到一隻銜著奶酪的烏鴉飛向積雪的樅樹枝，停下來，震落了樹上的一小塊白雪，碎成幾片往下掉……。蘇聯的動畫藝術家們除了創造出擬人化、精確而又帶有趣味性的 動物動作，也注重精雕細刻小細節。當時的中國動畫片的創作人員也吸收了他們的長處和技術。

《漁夫和金魚的故事》是根據普希金的長篇童話敍事詩改編的。放掉入網金魚的漁夫老公公，回家後受到貪心老婆婆的唆使，出海呼喚金魚，要求回報。隨著老婆婆的一個更比一個高的要求，漁夫老公公一次又一次出去呼喚金魚，大約一共是四次，蔚藍色的海面從「輕輕地浮動著波浪」發展到「波濤洶湧」。漁夫最後一次迎著風浪呼叫並提出要求時，金魚聽了沒入大海，不再回頭，連以前答應給老婆婆的宮殿也同時消失。

受到俄國史坦尼斯拉夫斯基表演體系的影響，使漁夫老公公和老婆婆的表演方式很有層次，老公公起初和小金魚的對答和藹又開朗，以後越來越無奈和軟弱。老婆婆貪慾沒有止境，表情越來越冷酷，第一次罵老公公時肢體動作很大，後來連正眼都不瞧他一眼了。導演也很注重細節描寫。當老婆婆指手劃腳大罵「你這個蠢貨，你這個傻瓜，爲什麼不向小金魚要個新木盆，家裏的木盆已經舊得不能用了」時，鏡頭跳到小木屋旁的一隻木盆，陳舊不堪的木盆縫隙中，爬出一隻小蜥蜴。

一九五四年，蘇聯根據印度的民間故事拍攝了動畫片《金羚羊》，導演是李維·阿塔瑪諾夫，請記住這個名字，他在一九五九年導演的《雪女王》在世界影展中贏得了大獎，我們在後面會著重介紹。

《金羚羊》中的細節處理也十分精采。嵌在印度國王包頭巾上的鑽石會隨著轉頭而閃閃發光。小男孩在荒野中碰觸白色野花，所有野花騰空飛起，是一隻隻鼓翅的白蝴蝶。有一段小男孩穿越叢林的橫移鏡頭，走路動作輕捷又自然，據上海美術電影製片廠的資深動畫設計人員解說，那是先拍攝了真人動作，摹寫後再加工的。要做到卡通人物的動作既自然又簡練，不能只是照搬真人動作。而金羚羊的奔跑和飛躍動作，又被上海美術電影製片廠的創作人員逐格摹寫下來，當作「經典動作」保存在資料室裏，留給後來進廠的創作人員作參考。

異國色彩的童話故事

蘇聯在這段時期創作的動畫片對異國情調的童話故事特別感興趣，後來又陸續改編拍攝了中國的《黃鶴的故事》、《劉氏三兄弟》、越南的《要下雨了》和瑞典的《尼爾斯歷險記》。

《黃鶴的故事》的中國人都穿著滿清服裝，是不是清朝服飾比較簡單、年代近、服裝資料容易查證的緣故？不再出現中國民間傳說中的飄逸道人，地點也不在登高能俯瞰江漢平原的黃鶴樓，只是在一個小鎮上的茶坊。一切都改變了，能用笛聲把畫在牆上的黃鶴引下來的是一個頭戴竹笠的平凡「勞動人民」。故事結尾，不願為縣官跳舞的黃鶴飛向天空，循著笛聲找到了那個「勞動人民」，「勞動人民」和一羣帆船上的漁民招手歡迎黃鶴的歸來。

《黃鶴的故事》分鏡乾淨俐落，動畫技術臻於成熟，作怪的是意識型態。生活在一個標榜工農掌權國家的動畫藝術家們，如果能在作品中強調一下工農羣眾的力量，就可以得到同樣被強權政治控制的電影局老爺們的首肯。蘇聯動畫藝術家們的無奈，都被一部分中國動畫工作者錯誤理解，攝製出一些政治色彩極其明顯的木偶片、剪紙片和

動畫片，這樣的傾向與蘇聯相比，有過之無不及。我們再回到《黃鶴的故事》上來，清朝縣官的白淨臉皮、小眼睛造型是外國人心目中的典型的古老又迂腐的中國人形象，動作遲鈍，有點滑稽。導演讓這個糊塗官「叮叮」地敲擊懸掛的玉環，引黃鶴跳舞，黃鶴不動；僕人送青蛙給黃鶴吃，黃鶴依然不動，青蛙紛紛跳出器具，跳到縣官座位，縣官只是掀起衣襬提起腳吃驚地「嗚」了一聲。那種蠢蠢的樣子，勝過被青蛙繞室追逐的大幅度動作。如果換了另外一些動畫片導演，也許會抓住這個時機動用好幾個鏡頭大大發揮一番吧。《黃鶴的故事》的導演在處理人物的誇張動作時，總是恰到好處，就像俄羅斯文學作品中散發的那種幽默感。動作誇張的意義並不是動作幅度大，而是經過深思熟慮後挑選的精采動作，精練而不是眼花撩亂的動作反而令觀眾印象深刻，這些優點值得國內的動畫設計工作者學習。

　　《劉氏三兄弟》的故事比《黃鶴的故事》熱鬧，三個兄弟分別在故事中鬧事，情節當然更有趣。三兄弟都頭戴斗笠，身穿藍色衫褲，造型接近《黃鶴的故事》中的「勞動人民」，只是那些財主的服裝比《黃鶴的故事》中的縣官多一些裝飾。其中一個兄弟有用一根小竹管吸乾海水的本領，畫面壯觀又浪漫。

　　有一隻背上馱了聚寶盆的烏龜爬到海灘，肉身從殼中脫出來，站起卸下背上的財寶，雙手捧到其中一位劉氏兄弟面前，然後快步走過去鑽進龜甲，轉身回到大海。這個鏡頭在當時引起兩種反應，一種認為烏龜脫離甲殼出來走動「想像力豐富」，另一種認為，烏龜用肉鼓鼓的身子出來活動「很噁心」。

　　動畫短片《要下雨了》的主角是一隻有點三八又有點正義感的老蛤蟆，動作遲緩，故作嚴肅狀的表情惹人發笑。影片中出現一個越南老巫婆，跟迪士尼影片中的巫婆不一樣：稀疏的頭髮梳一個朝天髻，

眼珠極大，黑眼圈，身子乾瘦，黑衣白裙，裝扮像古代的中國婦人。老巫婆的動作很歇斯底里，她竭盡全力也無法拖住一片準備佈雨的烏雲，傷心透了。

《尼爾斯歷險記》片長一個多小時，從拉格洛芙的同名長篇小說中選擇了〈松鼠母子〉、〈軍港城市卡斯庫爾納〉、〈伯利明城堡的溝鼠〉等章節改編寫成。聰明的導演把一隻山雀處理成一個小廣播（也像熱中現場報導的新聞記者），看到松鼠出了狀況，小山雀立刻在林中大驚小怪的叫嚷：「小松鼠遇難了，小松鼠遇難了，……」。尼爾斯幫助小松鼠母子重逢後，小山雀又急急忙忙邊飛邊叫：「小松鼠又回到母親溫暖的懷抱，松鼠母子團圓了，松鼠母子團圓了，……」

名著改編的動畫

除了改編外國的童話和民間故事，蘇聯本土的名著和傳說，也為動畫藝術家們提供了豐富的素材。俄國作家果戈里的《聖誕節前夜》被攝製成動畫長片，獲得一致好評。樸實健壯的鐵匠、美麗而又驕傲的烏克蘭少女以及偷月亮的魔鬼等，黑黝黝的原野，閃著點點燈火的村莊，鄉土氣息濃厚的人物和背景，營造出聖誕節前夜的寧靜神祕氛圍。烏克蘭少女的造型和表情可圈可點，可能也是由演員表演後，再經過原畫師的設計而創作的。烏克蘭少女除了有豐富的表情，導演還給她一個背對觀眾唸獨白的遠景。少女站在黃昏的田野上祈說著對鐵匠的思念和懺悔，背影一直不動，只有繫在頭上的彩帶隨風飄拂，靜中有動，構圖完美，具有詩意，而且技巧地省掉很多動畫稿。如果讓少女正面唸一大段獨白，未必有更好的效果。

魔鬼的造型類似一條瘦瘠的大眼黑狗，並不猙獰可怕，在夜空竄來竄去，把彎月亮偷到手。魔鬼懷抱月亮降落鐵匠家煙囪，鐵匠的繼

母是一個豐滿美麗的女巫，她對待魔鬼就像熟朋友，順手一巴掌打在向她討好的魔鬼頭頂，連正眼都不朝那個鬼怪瞧一下。俄羅斯的魔鬼原來是這麼可憐。

對童話故事的不同詮釋

　　五〇年代的動畫長片《一朵小紅花》可以和美國九〇年代出品的《美女與野獸》（Beauty and the Beast）對照著看。俄羅斯女孩娜斯金卡手中拿一朵小小的紅花，那是她父親從一個花園裏採擷下來送她的。從花瓣中發出的微光，時隱時現，美麗異常，女孩被吸引住了，拈花走過長長一段路。俄國的「野獸」從頭到腳長著灰色長毛，臉部只露出一雙藍色的憂鬱眼睛。和迪士尼影片中的稜角分明且線條複雜的野獸造型截然不同，俄國的「野獸」著重神似，雖然身材高大，觀眾看到那雙憂鬱的藍眼睛以及牠藏身樹叢後不忍驚嚇女孩的緩慢動作，能體會到「野獸」的善良，同時更同情故事完結前倒在地上的「野獸」。俄國「野獸」恢復成和善的王子形象後，觀眾突然發覺，身為「野獸」時的王子，也一樣和藹可親，前後如此統一，而迪士尼影片中的野獸剛愎暴躁，回復成白馬王子後又是深情款款。處理同類故事，不同國家的動畫導演創造了從內到外都不一樣的「野獸」形象。還畫出了不同的「美女」，穿著俄羅斯長裙的娜斯金卡動作典雅含蓄。「野獸」為減低她的思鄉之苦，讓她從一個水晶球中觀看各種景色。當娜斯金卡看到海底景象時，淺笑著說：「哦，看那隻小海馬多可愛。」她還站起身對著空曠無人的大廳感謝這裏的主人——不現身的「野獸」。而美國卡通片《美女與野獸》中的雪兒是略具現代思想、比較獨立的，兩者各有特色。

　　動畫長片《青蛙公主》的主角名叫華西麗莎。夜深人靜，美麗的

華西麗莎在屋裏走動，她看到有一道月光從窗外射到地板上，就用優美的姿勢揭起那片「窗前明月光」，銀白色的月光從她手上往下垂——是一塊輕紗。華西麗莎雙手提著輕紗的兩個角，繼續在屋裏慢慢走動。這樣的靜謐抒情場面，烘托出華西麗莎以後所遭遇的苦難是多麼深重。

製作素樸、含義深遠的《雪女王》

現在介紹李維‧阿塔瑪諾夫導演的《雪女王》，爲五〇年代蘇聯動畫電影的簡介告個段落。

《雪女王》根據安徒生的童話改編，小女孩蓋爾達爲了找尋失蹤的男孩凱，越過冰封的北國平原，歷盡種種磨難。有一個蓋爾達被巫婆施了魔法忘掉離家的目的後自言自語的中景，她說：「爲什麼我心裏一直難過？是不是還有一件什麼事？我現在已經記不起來了……」她繼續思索著，然後說：「我想起來了，……有一個男孩，……那是凱，凱！」這一段台詞都在同一個鏡頭裏說完，小女孩的表情從有心事慢慢轉變成搜索記憶，友情終於破除魔法，她又叫了一聲「凱」，轉身拔腳飛奔，重新踏上尋找小伙伴的艱辛路程。

雪女王的容顏如同用冰塊雕鑿，美麗冷酷，她的出場威儡逼人。小鎮上風雪漫天，雪女王冷冷地朗誦著：「飛吧，小冰塊，飛到人們的眼裏，飛進人們的心裏，……只有壞事是沒有完的。」

蓋爾達和烏鴉們躲在皇宮角落，觀看一隊侍衛大踏步地走過，侍衛們正步走、用力踩地的動作配上腳步的回音，堪稱踏步動作的典範，令當時的中國動畫工作者們嘆爲觀止。

蘇聯的動畫工作者除了是國家編制（在動畫電影製片廠上班）外，也有自由職業者。在蓋爾達被搶到強盜窩那一段，穿木鞋的強盜老太

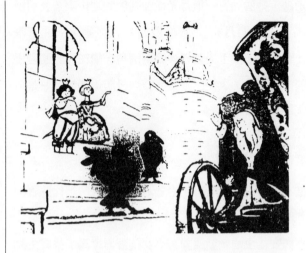

· 阿塔瑪諾夫的
《雪女王》。

婆的醉酒舞蹈動作就很有節奏感,而那個強盜老太婆的舞蹈鏡頭就是
請廠外的動畫設計師創作的。

　　目睹蓋爾達和凱重逢的雪女王,在震怒中漸漸消失,導演並沒有
運用任何複雜的特別效果,只是在攝影鏡頭前加了水紋玻璃,再配以
淡出效果,同時讓冰雪消融後森林轉綠的畫面淡入。摒棄聲光效果,
用素樸的方法製作了含意深遠的畫面,不愧是動畫大師的手筆。

　　雪女王極少動作,她在影片中唯一的振臂動作是召來了大風雪。
正因為她的面部表情也很少,只要看到她猛地瞪眼,或者靜靜地自窗
外向屋內人逼視,大小觀眾都會有驚心動魄之感。

　　美國在同期拍了一部《睡美人》(Sleeping Beauty, 1959) 片中的女
巫也畫得很好,觀眾可能比較記得她甩披風、仰天狂笑或者變成惡龍
的鏡頭。誕生在冰雪覆蓋的俄國土地的藝術家,比較能塑造那種冷冰
冰的華麗女王吧。

短片紛出的六〇年代

六〇年代的動畫短片美不勝收。《第一小提琴手》中的小蚱蜢跑到蝴蝶舞蹈學校,那裏有一個穿著緊身黑衣的女教師,上了年紀又相貌奇醜的女教師對學生要求嚴格,邊跳邊解說,示範跳躍動作,這隻黑蝴蝶最後累得坐在花枝上大口喘氣。學舞的藍蝴蝶中夾了一個肥胖黃蜂,如同現代社會裏被媽媽送到什麼舞蹈班的胖小妹妹。《第一小提琴手》開場時,一隻打扮時髦的蜻蜓到處張揚說她要趕著去慶賀剛出生的蚱蜢寶寶,瓢蟲太太聽到了,藐視地說:「我不相信有誰會邀請她去,一定是她厚著臉皮自己要去的!」

《勇敢的小鹿》的技術比一九四八年拍攝的《灰脖鴨》更進步,小鹿和灰脖鴨一樣得勇敢地面對寒冬的考驗。母鹿為了引開惡狼不幸掉落冰窟窿,她頭枕冰塊疲倦地眨動大眼睛,用堅定的聲調催促小鹿快快逃跑。觀眾難以忘記母鹿訣別時的眼神。

木偶片《找太陽》中的小鴨子,噘著鮮紅的嘴唇,倔強地帶領著朋友們找尋太陽。少婦模樣的太陽還在薄霧中睡覺,她說:「我要洗完臉才能起來,如果像現在這個樣子,多麼不好意思。」小鴨子幫太陽抹去臉上的一層霧,太陽才微笑著冉冉升起。

《奇妙的玉米》的主角是玉米姑娘,她不顧流淚的玉米媽媽的勸阻,邁著輕巧的步伐離開故鄉去遠方。在異鄉的荒涼土地上,有彈著三弦琴唱著嘻皮歌曲的薊草⋯⋯

《拿坡里來的孩子》改編自義大利童話,片長不過十分鐘。小男孩捧著一個破碎的地球儀,沿著黑黢黢的村中小路找尋藍衣仙女,他遇見了閃著紅燈籠般眼睛的樹怪,也遇見細如豆芽的手攜手唱歌的小精靈。那個梳著馬尾髮型的老妖婆奇醜無比,她正經八百地說:「我

就是因為不讀書，才變成一個道地的老妖婆。」

另外一部《洋葱頭歷險記》片長半小時，改編自義大利當代作家羅大里的同名小說。洋葱頭和另外一批小朋友堅持向檸檬王抗爭，被投入監獄。監獄裏有一隻綽號叫「七條半」的老蜘蛛，專門為難友送信傳遞消息，這隻老蜘蛛真不得了，能夠講出密寫藥水的製作方法，還告訴洋葱頭在危急時要把祕密信件吞入肚中。洋葱頭未入獄前曾在鞋鋪當學徒，導演引來一隻穿著無數小鞋的蜈蚣小妹妹，洋葱頭該如何替換蜈蚣小妹妹的鞋子呢？最妙的設計是檸檬王講話時不能避免猛眨右眼的壞習慣，在唸冗長公文時尤其顯得好笑，這個不能控制的猛眨眼睛的習慣動作，是原來的童話小說中所沒有的。

《又是一個二分》讓蘇聯的幾幅著名油畫中的人物都活動起來，包括古典人物。這部片子是蘇聯油畫家在五〇年代創作的一幅油畫傑作。動畫片的主角就是從油畫框中走出來的那個拿不到及格分數、鼻子上有幾粒雀斑的莫斯科男孩。

寬銀幕長片《天鵝王子》也是根據安徒生的童話改編的。寬銀幕的緣故，畫面更開闊，藝術家們精鏤細刻，造型考究，色彩雅致。海浪來來回回，推動了彩色鵝卵石。一羣天鵝高飛，桃紅色的雲緩緩移動，有的雲像帆船，有的像城堡……

探索與求變

蘇聯動畫漸漸離開卡通人物的造型和表演都傾向於寫實的路線，比起同一時期波蘭、捷克、保加利亞等東歐國家創作的個人風格和實驗色彩強烈的動畫短片，蘇聯動畫片導演的表現似乎沒有那麼激進。在影片的美術風格上做探索，改變傳統的水彩畫背景和單線平塗的動畫人物畫法，也是創新的表現之一。編劇也起了改變，不再追求流暢

的故事情節，探討用畫面表現難以言傳的意念和感覺。並非只有實驗動畫標誌著動畫的革新和創造，精緻的畫面結合簡練的電影語言，同樣能開創動畫新猷，於是出現了一九六七年的《奧賽羅》和一九七五年的《島》，雖然都是短片，從對動畫題材的開拓和對現實的反諷角度來看，都是前所未有的嘗試。

前輩動畫家伊凡諾夫-瓦諾與他的弟子尤里・諾斯坦（Yuri Norstein）在七〇年代合導了《克爾傑內茲戰役》，以公元九八八年基輔公國統一斯拉瓦地方的戰役為題材，採用俄國教堂中的裝飾畫、壁畫風格，部分畫面較長時間凝止不動。在動態方面追求圖案化的較簡樸的形式，例如戰役中馬羣的奔跑。音樂部分，引用了一首傳達「沒有在戰場戰死是我的命運，能繼續活著不是生命的恥辱」的俄羅斯民謠旋律。雖然片長只有十分鐘，由於色澤凝重和動作簡練的特點，較深刻地反映出人們的厭戰情緒和對田園生活的嚮往，以及對生命的眷戀，完全跳脫了過去卡通片以兒童觀眾為訴求對象的範疇，像一首旋律優美的古老敍事詩。

青出於藍的尤里・諾斯坦

尤里・諾斯坦生於一九四一年，他吸收了前輩動畫藝術家的優點，不斷開創新的畫風，如今已成為世界首屈一指的動畫片導演。尤里・諾斯坦一九七九年導演的《故事中的故事》，被認為是八〇年代東歐最傑出的動畫創作。背景層次豐富，經過概括變形的動物造型仍然呈現立體和毛茸茸的感覺，通過小狼眼睛所看到的景物，一樣撥動觀眾的心弦，水珠停留在青蘋果上，樹葉在風中搖動，庭園深深，野草萋萋，男人們遠赴戰場，留下孤獨的女人。這是一個什麼樣的故事？每個觀眾的體會不一定都一樣。一部只有二十八分鐘的影片，提供了精緻、

有深度的畫面。涵容的深意，更值得觀賞者品評。尤里・諾斯坦導的《霧中刺蝟》，藉由一隻刺蝟在白霧瀰漫的林中小路上的行走過程表達對生命的探索，四周景物疑幻疑真，連遠方的笛聲也變得神祕莫測。是對被雲霧覆蓋的未知事物充滿恐懼，還是憧憬於朦朧的新世界？霧氣氤氳的森林背景近似單色的中國水墨畫，有「墨分五色」的層次感。《鷺與鶴》的色彩也很單純，用石版畫線條繪出蘆葦、沼澤、莊園和身上有人類飾物的兩隻長腿涉禽。不斷變換著追求和被追求關係的鷺與鶴，與盲動的人類又有何區別？影片中有一個跳繩鏡頭，跳躍的身體各部位牽連擺動，細膩的動作，完美無缺。

八○年代新氣象

一九八四年由布勞烏斯導演的木偶片《最後一片樹葉》，參考了美國歐亨利的短篇小說，畫樹葉的男子最終獲得女孩的愛情。在牆上畫出永不墜落葉子的男子竟然有卓別林的外形，「卓別林」徘徊在心儀的女孩家門外，在燈光昏黃的窗內會出現一個滿臉橫肉的婦人，表現出對貧窮的「卓別林」的極度蔑視。這個婦人造型奇特，一言不發，都使人一見難忘。

蘇可羅夫導演的木偶片《黑白照片》耐人尋味。四十歲的男主人有著單純的眼神，在家人為他舉行慶生會時獨自在房間內對著黑白照片懷舊。門外傳來一陣陣親友的喧鬧聲，男主人仍然沉浸在回憶童年時光的樂趣中，他終於決定走入照片回到過去，當家人打開房門時，房內已空無一人。影片的色彩偏向暖調子，為什麼要離開現在的家庭找尋一去不再復返的童年歲月？男主人的想法值得當代人深思。

在台灣見不到蘇聯解體後的動畫電影。望著西北方向的燦爛雲霞，想像著深深植根在俄羅斯土地上的動畫之花。

美式卡通帝國的興起

米老鼠、唐老鴨和華特・迪士尼

石昌杰

　　美國默片時期的三大卡通片廠，在有聲年代來臨之前，各自因為不同的因素結束經營。成立於一九一三年的第一家職業卡通片廠拉武・巴瑞片廠（Raoul Barre Studio）於一九一六年經過改組，且多次重組更名後，正式於一九二七年解散❶；成立於一九一四年，譽稱引進科學化管理的約翰・藍道夫・布瑞片廠（John Randolph Barry Studio），則因布瑞將重心轉向教育宣傳短片的攝製，亦於一九二七年關閉其卡通片廠；一九一五年成立，大肆挖角企圖將報紙漫畫和電影卡通通吃的赫斯特（William Randolph Hearst）集團的國際影片服務公司（International Film Service），更早於一九一八年結束其卡通片廠。如今家喻戶曉的華特・迪士尼可以說就是那一位將卡通由無聲帶入有聲、彩色和長片的關鍵性人物，從某一方面來說，他更是不折不扣白手起家，實現「美國夢」的英雄。

　　嚴格來講，華特・迪士尼並不是第一位將無聲黑白卡通短片嘗試帶進聲音、色彩和長片演出者。關於配音的實驗，如果不提佛萊雪兄弟於一九二四年《歌曲汽車調》為一白衣女子所配的幾句喋喋快語❷，至少保羅・泰利於一九二八年九月在紐約馬克・史村(Mark Strand)戲院首映的《伊索電影寓言：晚餐時光》(Aescop's Film Fable' Dinner

Time) ❸都比同年十一月迪士尼於紐約殖民戲院（Colony Theater）首映的《蒸汽船威利》先馳得點。關於色彩的嘗試，布瑞於一九二○年完成、由派拉蒙發行的《湯瑪士貓登場秀》（The Debut of Thomas Cat），少說也比迪士尼一九三二年得到奧斯卡獎座的彩色卡通短片《花與樹》早上好幾年。關於將卡通動畫片拍攝成劇情片長度（feature-length）的紀錄，有一九一七年由唐‧菲列德立克‧范列（Don Frederico Valle）執導的六十分鐘阿根廷片《艾爾使徒》（El Apostol）❹，一九二六年由洛特‧蕾妮潔執導的德國片《阿克美王子歷險記》（Adventures of Prince Achmed）❺，迪士尼則至一九三七年始推出《白雪公主》。然而華特‧迪士尼事求完美的個性，再加上天時地利等機緣，致使其《蒸汽船威利》、《花與樹》與《白雪公主》遠較其他影片更廣為人知。華特‧迪士尼從來不諱言其《蒸汽船威利》遠較《晚餐時光》有音畫同步感。《花與樹》則因為是三色沖印，效果遠勝於兩色沖印的《湯瑪士貓登場秀》。至於《白雪公主》老少咸宜的觀眾親和力，更遠非充滿政治諷刺色彩的《艾爾使徒》和民族實驗色彩的《阿克美王子歷險記》所能望其項背。華特‧迪士尼對於卡通界的關鍵地位，換個角度來看，其實也是大眾品味的鼎力支持。

華特‧迪士尼的成長背景

華特‧迪士尼於一九○一年十二月五日出生於芝加哥，在家中排行老四。父親伊利亞斯‧迪士尼（Elias Disney）是個堅毅固執的傳統男性，早年從事土木建築，一九○六年於密蘇里州的馬舍林（Marceline）購得四十五畝的農地，舉家遷往該地種植農作。華特‧迪士尼的童年即在農場度過，很多動畫史家因此將其卡通背後的價值觀，推究到其童年的農莊生活對動植物親切地體驗觀察。然而，當時農忙的

生活，並不允許華特‧迪士尼發揮其喜好塗鴉的興趣，有時候還因為畫畫遭受父親的責罰。一九〇九年，伊利亞斯‧迪士尼因病無法繼續經營大型農場，搬家至堪薩斯城，改行從事報紙販售，華特‧迪士尼則當了六年無薪的送報童。念高中時，華特‧迪士尼開始為校刊畫漫畫和攝影。一九一八年，他加入美軍救護隊（American Ambulance Corps）充當駕駛員，前往法國。一九一九年回美之後，不顧父親的反對，立志從事藝術相關行業，進入堪薩斯城的俾斯門‧魯賓商業藝術工作室（Pesman-Rubin Commercial Art Studio）擔當廣告漫畫學徒。在這裏，華特‧迪士尼遇到他這一生最重要的事業伙伴烏伯‧伊瓦克斯，兩人於一九一九年底即合夥創立自己的公司——伊瓦克斯-迪士尼商業藝術家（Iwerks-Disney Commercial Artists）。烏伯‧伊瓦克斯為荷蘭移民後裔，畫得一手熟練的線條，華特‧迪士尼自認畫藝不如伊瓦克斯，分工偏向業務與行銷。其後數度分合的工作關係，大致上也維持伊瓦克斯畫、迪士尼負責腳本發想與業務行銷的模式，有人因此謠傳迪士尼一點都不會畫畫。

第一次籌組兩人公司的迪士尼，其實還是個沒有經驗的生手，不到一個月，這個兩人公司就自動關門。一九二〇年初迪士尼在一家後來改名為「堪薩斯城影片廣告公司」（Kansas City Film Ad Company）裏覓得一職，兩個月後並引薦伊瓦克斯加入該公司。此公司專門拍攝一分鐘的廣告影片在戲院裏放映，兩人在此學習到製作影片的基本概念，並由愛德溫‧魯茲（Edwin Lutz）的著作自修到動畫製作的基本技術，同時又從麥布里奇對人體動物的動作研究，得到動畫動作的參考。兩個人於是在下了班之後，利用借來的電影攝影機拍攝起動畫影片，在此期間製作出一系列命名《笑吧歐姆》（Laugh-O-grams）的卡通短片。華特‧迪士尼接著說服擁有院線的法蘭克‧紐曼（Frank Newman）

購買這一系列平均一部一分鐘的卡通。一九二二年，迪士尼著眼於這個新的契機，離職開創自己的公司擴展其卡通事業，除了將伊瓦克斯挖角過來之外，還召募了一批同好。

《笑吧歐姆》系列儘管有趣，但是比起當時佛萊雪和蘇利文片廠出品的卡通還是略遜一籌。亟思突破的華特‧迪士尼想出以真人表演（liveaction）和動畫（animation）結合的構想，拍攝《愛麗絲夢遊仙境》（Alice in Wonderland）。不幸的是，這樣的嘗試導致公司嚴重超支因而破產。一九二三年，迪士尼結束在堪薩斯的事業，遷往加州洛杉磯重新出發。面對新環境的華特‧迪士尼，和其兄長羅伊‧迪士尼（Roy Disney）就近利用其親戚的車庫當工作室，靠著借貸來的錢，以及一紙和女發行人瑪格麗特‧溫克勒（Margaret Winkler）簽的合約，東山再起，推出《愛麗絲海上遊》（Alice's Day at Sea）。親自畫了六部卡通短片的華特‧迪士尼，此時並沒有忘記先前的得力伙伴，一九二四年便說服留在堪薩斯的伊瓦克斯前往洛杉磯，加入其班底，開展另一次合作無間的事業衝刺。一般咸認，伊瓦克斯在《愛麗絲驚遇老鼠群》(Alice Rattled by Rats, 1925) 的一場老鼠群舞中，發揮了優秀的動畫才華。儘管愛麗絲系列影片水準參差不齊，然而其結合真人影像於手繪背景和動畫角色中的嘗試，恰好和佛萊雪兄弟將卡通角色可可小丑置入攝影背景和真人表演的嘗試，形成一個銅板正反兩面的對照實驗，是卡通動畫默片時期相當珍貴的成就。更重要的是，愛麗絲系列卡通短片使得華特‧迪士尼得以順利地踏上卡通製作業，在好萊塢的重心地洛杉磯整裝待發。

米老鼠——卡通巨星的誕生

現在人人知曉的米老鼠，其誕生的背後故事，可以說是華特‧迪

· 迪士尼早期的動畫角色：奧斯華兔子（左）、米奇和米妮（右）。

士尼另一個絕處逢生的人生際遇。

　　一九二六年底左右，華特‧迪士尼繼愛麗絲系列卡通之後，由伊瓦克斯設計了幸運之兔奧斯華（Oswald the Lucky Rabbit），全力發展該角色卡通短片。奧斯華的造型在今天看來像似換了雙長耳朵的米老鼠，其實正是米老鼠的前身。米老鼠誕生的原因是，當時的紐約發行人查爾斯‧敏茲（Charles Mintz）將奧斯華卡通製作權收控，意圖脅迫華特‧迪士尼，致使華特‧迪士尼放棄奧斯華，另起爐灶的結果。原本華特‧迪士尼到紐約和查爾斯‧敏茲晤談，是著眼於奧斯華日受歡迎，想要求他將每片價碼由當時美金二千兩百五十元提高到二千五百元，沒料到敏茲先生不但不加價，還只願出價一千八百元，並且還和除了伊瓦克斯之外的主要員工簽約，企圖迫使迪士尼乖乖就範。

　　最流行的說法是，被逼到死角的迪士尼，從美國東岸坐火車回西岸之際，突發靈感想到五年多前在堪薩斯城打拚奮鬥時，有一隻友善的老鼠爬上了他的畫板造訪的動人畫面，有關米老鼠的構想於焉誕生。然而根據伊瓦克斯的回憶，米老鼠是華特‧迪士尼、羅伊‧迪士尼和他在緊急會議中苦思熟慮商討對策後決定的卡通角色。當時甚至還討論到以貓為角色，但是三人自認無法和其時的《瘋狂大貓》（Krazy

Kat）相競爭而作罷。不過，不管是前面感性的說法，或者後面理性的說法符實，可以確定的是米老鼠是由華特‧迪士尼的太太莉莉（Lilly）命名，因為她認為原先的名字「莫弟摩」（Mortimer）不如「米奇」（Mickey）來得好叫，又較有男子氣。

華特‧迪士尼和伊瓦克斯於是根據當時林白駕機飛越大西洋的世紀大事，構思了第一部米老鼠卡通短片《瘋狂飛機》（Plane Crazy）。由於那些和敏茲簽約的工作人員要等到六月才離開，整個計畫完全祕密進行。伊瓦克斯謹慎地鎖上房門，賣力繪製，遇到有人敲門，他就把米老鼠的相關圖稿藏起來。伊瓦克斯也以一天繪製七百張的驚人速度打破當時比爾‧諾蘭（Bill Nolan）繪製《瘋狂大貓》時一天六百張的紀錄。第一部米老鼠的卡通短片於是以不到兩週的時間完成繪製與拍攝，並於一九二八年五月十五日在好萊塢的日落大道電影院試映。甫登場的米老鼠雖然沒有造成驚天動地的聲勢，但是其和善率真與樂觀進取的角色個性，可以說在這部處女作中表現無遺，也讓觀眾保留了美好的第一印象。信心篤定的華特‧迪士尼和伊瓦克斯，於是緊接著進行攝製第二部米老鼠卡通短片《快馬加鞭的高卓人》（Gallopin' Gaucho）。

根據美國動畫史家里歐納‧馬丁（Leonard Maltin）的評論，這兩部米老鼠短片雖然好，但是並沒有任何獨特之處，而且實際上米老鼠的動作表情和同樣由伊瓦克斯繪製的奧斯華兔子多所神似❻。一般公認，真正讓米老鼠奠定其歷史地位的是其第三部卡通短片《蒸汽船威利》。

一九二七年十月六日在紐約華納歌劇院首演的第一部有聲電影《爵士歌手》（Jazz Singer）明顯地刺激到華特‧迪士尼的想法：拍製一部同步有聲卡通片。華特‧迪士尼清楚地意識到加入聲音不僅是電影

改革的大勢所趨，更是讓米老鼠得以異軍突起的致勝法寶。

華特‧迪士尼和伊瓦克斯於是參考默片喜劇大師巴斯特‧基頓（Buster Keaton）的影片，設定了第三部米老鼠的故事基調，並選用了「蒸汽船比爾」（Steamboat Bill）和「稻草中的火雞」（Turkey in the Straw）兩首歌做為配樂。華特‧迪士尼首先請了業餘樂手威爾菲得‧傑克森（Wilfred Jackson）以風琴彈出曲調，並拿來一個節拍器，仔細計算出音樂與畫面的節奏。俟畫面部分完成後，華特‧迪士尼邀請了眷屬們當試映會觀眾，讓傑克森即席以風琴演奏，伊瓦克斯用洗衣板敲打節奏，強尼‧康農（Jonny Cannon）扮動物音效，迪士尼本人則為米老鼠對嘴配上幾句講白❼。試片結果，華特‧迪士尼更是信心堅定，一意完成同步配音的構想。迪士尼於是在啟程紐約尋求技術贊助之前，折道堪薩斯市請出老友卡爾‧史塔林（Carl Stalling），按照伊瓦克斯在影片上所做的節拍記號重新譜曲。到了紐約的華特‧迪士尼，不是到處碰壁，就是負擔不起大錄音室的費用。最後，總算找到有合作意願的派特‧包爾斯（Pat Powers），用其「影音系統」（Cinephone System）完成了《蒸汽船威利》的配樂與配音工作。

一九二八年十一月十八日於紐約殖民戲院首映的《蒸汽船威利》果然大為轟動。尤其米老鼠在影片中邊跳邊吹口哨的可愛模樣，馬上擄獲人心。該片的成功，甚至搶走了隨後映演正片的光采，許多觀眾更一再要求戲院重放。華特‧迪士尼在為隨後完成的《穀倉之舞》（The Barn Dance）配樂的同時，也重新為《瘋狂飛機》、《快馬加鞭的高卓人》同步配音，一個有聲時代的卡通巨星於焉誕生。

雖然派特‧蘇利文、保羅‧泰利和國際影片股份公司都曾經畫過米老鼠卡通角色，但不可否認地，迪士尼的米老鼠卡通是第一個以老鼠為中心角色的系列。最重要的是，米老鼠被迪士尼塑造成樂觀天真

的個性，充分具備了角色魅力與親和力。雖然《蒸汽船威利》並不是第一部有聲卡通，但是其準確的音畫同步效果，無疑地大大凌駕其他先前的作品。觀眾對米老鼠狂熱的支持，則爲華特·迪士尼帶來可觀的財源。根據日本學者大森民戴在迪士尼傳記中的記載，到一九三一年「米老鼠俱樂部」會員已達一百萬人。甚至「原先製造玩具電動火車的萊恩公司受到全國不景氣的影響，已經向法院申請要宣佈破產，後來製造帶有軌道的米奇和米妮發條火車，在四個月之內銷售二十五萬三千部，因此得救」❽。其後米老鼠的造型雖然經過數次的潤飾修改❾，世人對其愛戴的程度絲毫不減。三〇年代末期以後，儘管米老鼠風采逐漸被迪士尼的其他卡通角色瓜分，但是米老鼠做爲迪士尼卡通象徵性的代表角色，已經是確立不移。

骷髏之舞和後起之秀，普魯托、高飛狗和唐老鴨

因爲《蒸汽船威利》踏上成功之路的華特·迪士尼，由於奧斯華兔子的教訓，心裏很清楚知道除了要全力保有米老鼠的所有權之外，他也必須發展其他卡通短片，不能只一味依賴單一卡通角色。一九二九年左右，華特·迪士尼聽取風琴師也是《蒸汽船威利》的作曲者史塔林的建議，開始一系列強調音畫結合效果的卡通短片製作，並命名爲「嘻哩傻氣交響曲」（Silly Symphony）。

原先史塔林推薦愛德華·葛里格（Edward Grieg）的《矮人遊行》（March of the Dwarfs），後來演變成《骷髏之舞》（The Skeleton Dance）爲頭打。讓華特·迪士尼感到意外的是，伊瓦克斯幾乎全心投注於這個嶄新的構想，不願假手他人。

做爲「嘻哩傻氣交響曲」的第一支短片，《骷髏之舞》放到今天來看，都還是相當特殊，尤其就迪士尼的一貫風格來看，《骷髏之舞》屏

棄了以故事情節和卡通角色爲重的創作路線，另闢一條著重氣氛情調的創作旨趣：讓一列骷髏白骨緩緩從墓園爬起，隨意舞動。狂亂處，零落的白骨頭還不時交錯組合。及至黎明雞叫時，骷髏們方才依依不捨地潛入墳地。有些動畫評論家，甚至將其動畫美學比附於歐洲的超現實主義。

然而身爲卡通片廠經營者的華特・迪士尼，對於伊瓦克斯的全心投入頗有微詞。對他而言，當時還有其他米老鼠的卡通等著伊瓦克斯，《骷髏之舞》的描線與上墨，根本可以請助手幫忙。彼此脾氣的執拗和創作理念的不合，使得華特・迪士尼和伊瓦克斯多年的合作關係產生破裂。

派特・包爾斯的攪局則促使了伊瓦克斯做出離開迪士尼的決定。當初，包爾斯以低價幫助《蒸汽船威利》配音，無非是想借助米老鼠卡通促銷其「影音系統」錄音設備，互蒙其利。沒想到，米老鼠大賣之後，包爾斯得寸進尺，想以美金二千五百週薪「雇用」華特・迪士尼。迪士尼有鑑於奧斯華兔子的經驗，當然不爲所動。包爾斯於是趁著迪士尼和伊瓦克斯互生嫌隙之際，和伊瓦克斯另簽合約，以脅迫迪士尼。當然，事情並不如其願，但是卻促成伊瓦克斯於一九三〇年宣佈離去。而伊瓦克斯很夠意思地將其百分之廿的股份以低價美金二千九百二十元讓迪士尼收購回去，迪士尼卻仍不免心生挫折與激動。

「米老鼠系列」卡通的賺錢，公司的擴張和伊瓦克斯事件的發生都促使了迪士尼開始積極召募卡通動畫人才。這其中，有的人已經在卡通界多年，有的人則初出茅蘆。佛列德・摩爾（Fred Moore）於一九三〇年加入迪士尼時，年紀只有十九歲，不出幾年的磨練，被認爲適合畫些可愛天眞的角色，於是專職《三隻小豬》（Three Pigs）的小豬動畫。三〇年代中期的米老鼠，後來也由他負責。漢米爾頓・路斯克

（Hamilton Luske）於一九三一年剛進來時，幾乎沒有正規美術教育背景。在一九三四年得到奧斯卡的《龜兔賽跑》（The Tortoise and the Hare）卡通中負責麥克斯野兔（Max Hare）的動畫，由於對其快速動作的表現十分突出，引來各方矚目。一九三五年，路斯克還為公司在職訓練整理了一份「動畫理論與練習的總綱要」（General Outline of Animation Theory and Practice）。一九三二年進入迪士尼的亞特・貝比特（Art Babbitt），之前已有為保羅・泰利畫阿爾發發農夫的經驗。除了參與過《三隻小豬》和一九三六年奧斯卡得獎卡通《鄉下表親》（The Country Cousin）外，最著名的是他為高飛狗（Goofy）添加個性和血肉。一九三四年進入迪士尼的比爾・泰得拉（Bill Tytla），之前也曾為保羅・泰利工作過，並曾遠赴巴黎學習繪畫雕塑。除了在《餅乾嘉年華會》（The Cookie Carnival, 1935）中專職餅乾男孩（Cookie Boy）的動畫外，《白雪公主》、《木偶奇遇記》、《幻想曲》和《小飛象》（Dumbo）都有他的貢獻。三〇年代的這批新進人員，搭配上一九二九年入迪士尼的諾門・費古生（Norman Ferguson）和「九位元老」的陣容❿，在迪士尼的知人善用下，為迪士尼片廠締造了第一個黃金年代⓫。

許多米老鼠的同伴，普魯托（Pluto）、高飛狗和唐老鴨也紛紛在三〇年代登場。普魯托最早出現在米老鼠卡通短片——一九三〇年的《上了鎖的盜徒》（The Chain Gang），在片中，米老鼠越獄而逃，普魯托是兩隻窮追不捨的狗之一，當時尚未有所命名，但是已經有一個衝向鏡頭的特寫，算是相當惹人注目。隨後在《野餐》（The Picnic）中，他被取名為魯伯（Rover），因為追逐兔子搞翻了米老鼠的野餐。觀眾對魯伯的反應非常熱烈，華特・迪士尼有心讓其成為米老鼠的永久同伴，於是正式取名為普魯托。在往後的短片中，普魯托只在《慕斯狩

獵記》（The Moose Hunt）和《普魯托的煩惱》（Lend a Paw, 直譯：借一隻腳掌）中開口講過話，其餘的片中都維持狗狀。前者是米老鼠誤以為他將被迫槍殺愛犬，直呼：「對我說話」（Speak to me），而普魯托回答以：「吻我」（Kiss me），讓米老鼠大吃一驚的場面；後者則是描繪普魯托的善良自我和邪惡自我展開對話，討論並影響普魯托行為的故事。幾乎所有的影片中，普魯托都維持了動物本色，是同時期迪士尼片廠中不說話的卡通明星。另一方面，普魯托敏感神經質、膽小怕挨罵的模樣，可以說也相當富有角色個性。諾門·費古生則是塑造普魯托的功臣之一。費古生一九四一年的《普魯托的煩惱》還為華特·迪士尼贏得一座奧斯卡獎座。

　　同樣的狗出身的高飛，和普魯托比起來，簡直就是人模人樣。高飛狗最早出現於一九三二年的《米奇的才藝秀》（Mickey's Revue），在其中牠只是音樂會底下眾多動物觀眾之一，戴著眼鏡和幾撮鬍髭，讓人記憶深刻的則是牠沉啞卻破壞力十足的笑聲。參加過幾部米老鼠短片《烏皮派對》（The Woopee Party）、《進欄的米奇》（Touchdown Mickey）、《科隆代克小子》（Klondike Kid）後，高飛狗的個性越趨明顯，除了呵呵傻笑的註冊商標表情外，那種種粗手粗腳、反應遲鈍、容易分心卻又自以為聰明的行徑，令人發噱。不多久，高飛狗正式成為米老鼠、唐老鴨的同台伙伴。亞特·貝比特是將高飛狗從不起眼的同夥人塑造成明星色彩的大功臣。在一九三九年的《高飛與歪寶》（Goofy and Wilbur）中高飛狗終於離開米老鼠、唐老鴨而獨當一面。片中，高飛狗和一隻友善的蚱蜢展開釣魚冒險記，表現了更多的才華潛能。傑克·堅尼（Jack Kinney）於高飛一九四一年的卡通短片《如何騎馬》（How to Ride a Horse）中又再創高飛狗的事業高峯，直到五〇年代中期。

和米老鼠同樣聲名顯赫的唐老鴨最早於一九三四年的「嘻哩傻氣交響曲」的《聰明小母雞》中登場，一樣身著水兵服頭戴水兵帽，只是鴨子嘴比現在我們熟悉的造型更長些。故事中，唐老鴨因為推托拒絕幫忙母雞和小雞耕種玉米，沒被邀請到稍後母雞所款待的豐盛玉米晚餐，唐老鴨因而懊惱不已，和同樣懶惰的彼得豬（Peter Pig）最後互相踢來踢去。接著下一部的《慈善義演》（Orphan's Benefit），唐老鴨的鋒芒幾乎搶走了米老鼠的風采。影片中，唐老鴨受米老鼠之邀到慈善義演會上表演，唐老鴨自以為是的個性在此已表現無遺，堅持背誦「瑪麗有隻小綿羊」（Mary Had a Little Lamb)和「憂鬱小男孩」（Little Boy Blue）等詩歌，最後搞得會場人仰馬翻、噓聲四起。從此以後唐老鴨那獨特聒噪的聲音、桀驁不馴的壞脾氣和自以為是的個性都一一深植觀眾的腦海。其幕後功臣當然應屬為唐老鴨配音的克雷倫斯‧奈許（Clarence Nash）和動畫人員狄克‧藍狄(Dick Lundy)與傑克‧漢那（Jack Hannah)等人。根據估計，從一九三五年至一九四二年唐老鴨總共和米老鼠同台擔綱演出二十六部卡通短片。一九三七年以後，唐老鴨甚至擁有了屬於自己的卡通系列，變成了迪士尼第二號卡通明星。

《花與樹》、《三隻小豬》和「嘻哩傻氣交響曲」

迪士尼的崛起除了奠基於這一批卡通角色的塑造成功之外，華特‧迪士尼本人追求完美的毅力與說故事的長才，更是維持其公司品質不墜的原動力。

「嘻哩傻氣交響曲」系列卡通由於一九二九年的《骷髏之舞》到一九三九年的《醜小鴨》（The Ugly Duckling），總共拍了六十餘部。迪士尼很有意識地以這一系列卡通短片做為他實驗新技術與試探觀眾反應的園地。其間的影片幾乎年年獲得奧斯卡最佳卡通短片獎項，包

括了一九三二年的《花與樹》、一九三三年的《三隻小豬》、一九三四年的《龜兔賽跑》、一九三五年的《三隻小貓咪》（Three Orphan Kittens）、一九三六年的《鄉下表親》、一九三七年的《老磨坊》、一九三八年的《鬥牛費度南》（Ferdinand the Bull）和一九三九年的《醜小鴨》等。

以今天的眼光來回顧「嘻哩傻氣交響曲」系列卡通，我們可以說迪士尼的溫情主義與寓言色彩早已發祥於此。譬如說《花與樹》與《瓷器店》（The China Shop）都有著英雄救美的通俗情節，而《三隻小豬》和《龜兔賽跑》明顯地直接取材自民間寓言故事，《想飛的老鼠》（The Flying Mouse）和《醜小鴨》則有著認識自己接納自我的故事題旨。致力於故事結構的經營，其實一直是華特·迪士尼相當關心的課題，大約於一九三〇年左右迪士尼成立了劇本故事部門（story department），由韋伯·史密斯（Webb Smith）首創分鏡表（storyboard, 編註：又稱「故事板」，英文為 continuity, storyboard 是迪士尼所創，好萊塢沿用至今的名詞）的使用，舉凡大小故事，都必須華特·迪士尼親自過目首肯。也因此迪士尼的卡通很成功地脫離了早期黑白卡通片嘻笑胡鬧的模式，並逐漸建立起其溫馨而不失活潑的風格影像。

除了完整的故事線之外，現在讓我們依然津津樂道的，可能還是迪士尼在其中幾部短片所做的技術革新與嘗試。《花與樹》在決定繪製成彩色卡通時，進度幾乎已進行了一半，羅伊·迪士尼當時相當反對華特·迪士尼的構想。因為發行合作對象剛由哥倫比亞公司轉為聯美公司（United Artist）❿，整體財務狀況只算平穩，不宜甘冒風險。但是華特·迪士尼本著一九二八年將聲音引進卡通的敏銳觸角，堅持理想將色彩引進。

關於彩色影片的研究與發展，好萊塢其實早在三〇年代已經有所

實驗。一九二六年道格拉斯・范朋克（Douglas Fairbank）的《黑海盜》（The Black Pirate）即是當時兩色沖印系統的成功之作。然而兩色沖印系統畢竟不夠完全，而且花費甚鉅，使得很多製片廠都望而怯步。三色沖印系統完成的真人表演劇情片，一直要到一九三五年的《浮華世界》（Becky Sharp）才算成熟。但是三〇年代初的時機已經允許卡通影片應用上彩色，華特・迪士尼掌握到這個先機，還簽下了兩年使用專利權。除了放棄先前已繪製完成的大半圖稿，重新上彩外，許多彩色顏料容易從賽璐珞剝落的現象，也使得《花與樹》的繪製過程備增困難與質疑。然而《花與樹》於一九三二推出後，美國影藝學院為其頒發了第一座最佳卡通短片獎，證明了迪士尼的眼光與努力的確不同凡響。

一九三三年的《三隻小豬》通常被譽稱為迪士尼角色卡通的勝利，因為其中三隻小豬外表形貌幾近相同，迪士尼則以表情、性格、動作做為細膩的區別，展現了其塑造卡通角色的獨到之處。然而《三隻小豬》剛完成的時候，並不被發行商看好，原因是他們喜歡同年四月完成的《元祖諾亞方舟》（Father Noah's Ark），認為眾多的卡通動物比起「三隻小豬」只有四個卡通角色，還值回票價。但是，觀眾熱烈的反應推翻了發行商的顧慮。尤其是片中的主題曲「誰怕大野狼」（Who's Afraid of the Big Bad Wolf?），一時之間成了街頭巷尾傳頌的曲調。很多評論家事後分析道，片中的大野狼無疑成了當時經濟大恐慌的時代縮影，三隻小豬化險為夷全力對抗的達觀態度，正中下懷撫慰鼓舞了惶恐的人心。

一九三七年的《老磨坊》是「嘻哩傻氣交響曲」系列卡通中繼《骷髏之舞》之後，著重氣氛營造不以卡通角色取勝的難得之作。該故事的主線其實只是簡單地描述一座老舊的風車及其周遭的動物，遭受一

場狂風暴雨的經過。特別之處是，短短的數分鐘內，從山雨欲來的光線處理到雷電交加的風雨肆虐，再過渡到劫後蕭索卻寧靜的氛圍，轉折變化相當細膩而耐人尋味。其中開場鏡位一逕升起 (crane) 的鏡頭，帶出前後景交錯有致的空間感，是迪士尼首次應用多層次卡通攝影台的成功嘗試，加上片中運用特效攝影所拍攝的雷馳閃電，可謂開啓了卡通短片另一種身臨其境的視覺風貌。

儘管這一系列卡通短片為華特·迪士尼增添了許多獎項與榮耀，但是就迪士尼本人而言，他才剛剛開始邁向另一個卡通事業的高峯──卡通長片的製作。

註釋

❶ 有關拉武·巴瑞片廠複雜的改組前後，可參閱 Charles Solomon 的 The History of Animation，第 22、23 頁。

❷ 根據 The Guinness Book of Movie Facts & Feats 一書的記載，第一部戲院發行的有聲卡通 (The first cartoon talkie for theatrical release) 是麥克斯萊·佛萊雪為歌曲汽車調系列所做的《空氣船之旅》(Come Take a Trip)。片子開始之處，有大約 25 秒的長度由一動畫的白衣女子說了幾句喋喋快語後，引導觀眾進入正片。見該書第 194 頁。

❸ 請參閱 The Guinness Book of Movie Facts & Feats 第 194 頁所載，《晚餐時光》用 RCA Photophone 聲音系統由 Van Beure Enterprises 出品，於 1928 年 9 月公映。

❹ 同上，第 195 頁。

❺ 請參閱 The 50 Greatest Cartoons，第 14 頁。

❻ 見 Of Mice and Magic，第 34 頁。

❼ 參閱 Disney's Art of Animation，第 14 頁。

❽ 參閱《童話之王──迪斯耐》，第 133 頁。

❾ 參閱《影響》雜誌第一期，第 26 頁。

❿ 九位元老分別是 Frank Thomas, Ollie Johnson, Milt Kahl, Marc Dovis, Wolfgang (Woolie) Reitherman, Eric Larson, John Lounsbery 和 Ward Kimball，請參閱 Of Mice and Magic，第 44 頁。

⓫ 根據 The History of Animation 的分法，迪士尼的第一個黃金年代是由 1928－1941。

⓬ 聯美公司由 Mary Pickford, Douglas Fairbanks, Carlie Chaplin 和 D. W. Criffith 等人創立。

參考書目

1. Charles Solomon, *The History of Animation*。

2. Leonard Maltin, *Of Mice and Magic*——*A History of American Animated Cartoon*。

3. Bob Thomas, *Disney's Art of Animation*——*from Mickey Mouse to Beauty and the Beast*。

4. Patrick Robertson, *The Guinness Book of Movie Facts & Feats*。

5. 《童話之王——迪斯耐》，大森民戴著。

6. 《影響》第一期，第22-32頁。

美國動畫的發展

余爲政

　　卡通電影是一種老少咸宜、娛樂性豐富的傳播媒介，同時也是一種完整的藝術型態，在歐洲發跡卻在美洲大陸蓬勃起來，時至今日，卡通電影已經成爲廣大羣眾視聽需求上不可缺少的項目。美國工商業的發達輔助了卡通電影的成長，但也相對地使得它蒙上了濃烈的商業氣息，在事事講求效率、經濟原則的高度資本主義社會下，動畫藝術的變質也是不足以爲奇的，爲了迎合市場的大量需要，以最快的速度、在最短的時間內將成品傾銷出去以獲取利潤，其製作過程與一般的工廠作業方式無異，製片家最關心的是如何減低成本，增加生產速度，而非如何來提高作品的藝術品質，在這種制度下，動畫作者的創意被抹殺殆盡，他所做的只不過是機器性質的加工而非富藝術精神的手工藝創作。雖然如此，隨著觀眾水準的提高，工具材料的廉宜，現今有更多的藝術家發現這項媒介的豐富而致力於動畫純藝術上的創造，進而提高了它的價值和境界。

　　好萊塢卡通的歷史堪稱多采多姿，有過光輝燦爛的黃金時期，曾經造就了世界聞名的卡通大師華特・迪士尼（1901-1966），也培植出新一代的動畫藝術家如弗烈德・沃爾夫（Fred Wolf），村上傑米（Jimmy Murakami）等人，更倡導出像 UPA 派的新觀念而深深地影響了現代

動畫的形成與發展。談到商業卡通，先得從馬克斯‧佛萊雪兄弟說起，該對兄弟甚早致力於卡通事業，成名遠在迪士尼之前，堪稱美國商業卡通的先驅者，以《大力水手》(Popeye the Sailor) 片集聞名，作品頗富通俗性，繪製技術純熟，惟品味不高，故事內容浮淺幼稚，正像同時期的其他好萊塢卡通，宣揚偏狹的英雄主義及弱肉強食、優勝劣敗觀念，對兒童教育上起了不良的作用，因此後來受到迪士尼作品的打擊而一蹶不振，即使曾經奮力攝製出較佳水準的長篇卡通《格利佛遊記》(Gulliver's Travels, 1939)，也終究無法挽回頹勢，不得不將好萊塢卡通的盟主寶座拱手讓給迪士尼。

迪士尼獨領風騷

先以「米老鼠」片集起家，但卻不以拍攝短片為滿足，隨著好萊塢電影科技的進步，他獨具眼光投下了龐大的資金，綜合一流的技術人才，費時逾年，完成了電影史上的首部長篇劇情卡通《白雪公主》(1937)，這也是影史上首次使用多層式攝影機拍攝的彩色卡通長片，該片上映後，獲致空前未有的成功，贏得了世人的讚譽及商業上的莫大收益，也奠定了好萊塢卡通技術的領先地位。

無可否認，迪士尼的世界是五彩繽紛而迷人的，作品大都採取家喻戶曉的童話故事為題材，內容不外乎是王子公主之類，以動畫電影的特有條件，配上富麗炫目的色彩、優美動聽的音樂，極力呈現人工化的溫情世界，很輕易地就獲得兒童及家庭觀眾的喜愛，雖然作品頗具教育性，並標榜提高兒童們的情操，倘工從另一方面來看，迪士尼影片也是極端做作和違反自然的，除了故事意識的落伍外，本身技術的過分講求，也不符合美學上所謂的節制和均衡。曾為迪士尼工作過的一些藝術家就曾經批評：「迪士尼卡通的模擬寫實、完美無缺的人

物動作,根本上是破壞了動畫本質的拙樸特性。」思之不無道理。

迪士尼的崛起正是三、四〇年代所謂的「美利堅之夢」(The American Dream) 還在盛行期間,迪士尼的魔術世界無疑很能滿足人們對未來的憧憬和幻想,戰時,積極地攝製配合國策宣傳的影片,居功不小,戰後,美國政府更有意地力捧迪士尼,將他的影片做為文化宣傳,推銷到全世界去,因為迪士尼影片一向標榜「博愛」與「正義」,與美國致力於世人的印象正好相符。

由於劇情長片《白雪公主》評論和票房上的成功,迪士尼公司再接再勵,於一九四〇年推出劇情長片《木偶奇遇記》,然而由於戰爭影響,這部影片無法在歐洲上映,但在美加地區依然盛況空前。緊接著迪士尼公司推出風格獨特的《幻想曲》,更是佳評如潮,直到今天,這部影片仍是動畫史上前所未有的創意之作。而這幾部電影也使迪士尼的藝術成就達到最巔峯。

從一九四二年起,迪士尼陸續推出的長篇卡通,包括《小鹿斑比》(Bambi)、《音樂與我》(Make My Music, 1946)、《南方之歌》(Song of the South, 1946)、《仙履奇緣》(Cinderella, 1950) 等片。

由於《仙履奇緣》在票房和評價上再創佳績,迪士尼的創作路線再度轉向古典小說或童話改編。一九五一年推出《愛麗絲夢遊仙境》,一九五三年推出《小飛俠》(Peter Pan),一九五九年推出第二部採用寬銀幕製作的《睡美人》,該片耗資千萬美元,投注無數時間和心血,但成績並不理想,高成本投資而不賣座,重重地打擊了迪士尼的鉅作主義。

但迪士尼並沒有因之稍緩創作,一九六一年他調整了製作路線,推出英國家喻戶曉的小說改編的《一〇一忠狗》(One Hundred and One Dalmatins),也是迪士尼第一部採用複印機線描的卡通長片,口

碑不錯。一九六三年採用同樣手法複印，推出《石中劍》（The Sword in the Stone），維持著迪士尼一貫的水準。一九六三年推出《歡樂滿人間》（Mary Poppins），是一部真人與卡通演出的電影。一九六六年十二月，一代卡通製片家華特‧迪士尼因病去世，留下無數精采的動畫作品給世人。

迪士尼去世後，他一手創立的片廠、公司、遊樂園仍持續經營，並陸續推出了不少卡通長片和短片。六○年代末期，由於長篇卡通票房的相繼失利，迪士尼一度改變製作方向，除了拍攝卡通長片外，也投資一些低成本的喜劇電影。這段期間，一些資深的動畫藝術家紛紛離開片廠，到好萊塢組自己的工作室。

七○年代，迪士尼公司重整旗鼓，再度推出長篇卡通《羅賓漢》（Robin Hood, 1973）、《救難小英雄》（The Rescuers, 1977），後者在歐洲創下了空前的賣座紀錄，超越同期的《星際大戰》。

八○年代，迪士尼改變以往製作路線，推出一部風格迥異、結合真人與動畫、充滿視覺效果的《電子世界爭霸戰》（Tron），但票房表現平平。

後來，迪士尼公司和史蒂芬‧史匹柏及英國動畫鬼才李察‧威廉斯（Richard Williams）合作，推出由真人與卡通人物主演的《威探闖通關》（Who Framed Roger Rabbit），創下了該年度一億五千萬美元的票房佳績。

九○年代，迪士尼公司繼續推出不同類型的卡通長片，包括《獅子王》（King Lion）、《聖誕夜驚魂》（Christmas Nightmare, 由提姆‧波頓 Tim Burton 製片）、《風中奇緣》（Pocahontas）、《鐘樓怪人》（The Hunchbakc of Notre Dame）等鉅作，再度證明迪士尼在全世界動畫影壇所向披靡的商業領導地位。

華納卡通急起直追

在美國卡通動畫發展過程中，華納電影公司動畫部也曾經佔有好萊塢卡通的重要地位，攝製過不少膾炙人口、風靡一時的卡通片集，像著名的《兔寶寶》，由名動畫家恰克・瓊斯執導，頗富創意，將人性極為成功地附諸於卡通角色上，如巧言令色的大耳兔、自作聰明的達菲鴨、愛惡作劇的小黃鶯，以及傻里傻氣的笨貓希維席德（Sylvester）。恰克・瓊斯雖出身商業卡通界，但作品深具個性，構想奇絕，觀察人性細微，非一般庸俗卡通畫匠可比，經過他的努力，華納卡通也建立了自己獨特的風格。九〇年代更以新版《蝙蝠俠》、《超人》等片再度出擊，形成風潮。

後起之秀漢納・巴貝拉

隨著電視事業的發達，好萊塢卡通很自然地向電視進軍，依附於螢光幕求生存。現今執美國電視卡通事業牛耳的漢納・巴貝拉公司，規模龐大，除在加州布班克（Burbank）的總廠外，還在英國、日本設立衛星機構，每年出品逾百部，幾乎壟斷全美的電視卡通市場，聲勢浩大，想當年的迪士尼亦不過如此。漢納卡通的特色是人物造型簡單，定型化，動作力求省略，內容包羅萬象，有科學幻想、滑稽冒險，甚而青少年的愛情故事也在製作範圍之內，較著名的片集有《摩登原始人》（Flintstones）、《瑜珈熊》（Yogi Bear）等。美國新聞報紙說道：漢納卡通就好像風行美國的麥當勞漢堡，實惠價廉，孩子們放學返家一面嚼著漢堡，一面看著電視上的漢納卡通片，這已是美國家庭的生活寫照了。

漢納與巴貝拉出身於建築界，但後來醉心於卡通漫畫，一起投效

米高梅卡通部，合作出有名的貓鼠故事——《湯姆與傑利》，此後兩人結伴，另闢天下搞獨立製片，由於身逢其時，加上電視的出現，對卡通片集的大量需要而促使了漢納公司快速地成長和發達。可惜，漢納卡通的風格保守，做法老大，已無法和新一代的卡通勢力抗衡，從企劃到製作徹底地脫胎換骨已是漢納公司刻不容緩之事。

異端作家巴克希的新嘗試

七〇年代，隨著好萊塢電影潮流的轉變，卡通電影也開始以成人觀眾為對象，朝向「性」和「暴力」方面表現，紐約小子拉夫·巴克希（Ralph Bakshi）與好萊塢合作，拍了一部長篇劇情成人卡通——《怪貓菲利茲》（1972），以紐約罪惡區曼哈頓為背景[*]，描繪惡徒的囂張與警察的無能，片中強調暴力及色情，卡通人物的造型故意被醜化，口吐穢言，行為粗野，公映時，戲院標明了是「兒童不宜觀看」（X-Rated）的卡通片。該片有濃厚的地下電影風格，充滿了反社會、反體制、性解放等情緒上的發洩，也反映出現代美國社會頹廢的一面。

巴克希繼《貓》片賺錢之後，再接再勵地又推出《交通阻塞》（Heavy Traffic, 1973）和《九命貓》（The Cat With Nine Lives, 1974）兩片，內容意識上更積極地偏向政治，像《九》片中就以季辛吉為諷刺對象，雖然巴克希有心獨創個人的藝術風格，但製作大權還是控制在好萊塢大亨手裏，因此作品最終也難免會流變成媚俗的商業片。

UPA 另佔一片天

好萊塢卡通電影的覺醒始於五〇年代，一些創作慾較高的藝術家已不滿意迪士尼公司的制度和團體製作方式，加上待遇方面的不合理，他們搞了一次盛大的罷工運動，使得勞資雙方都元氣大傷，領導

· UPA現代動畫。

人為史蒂芬・鮑沙斯特（Stephen Bosustow）及約翰・胡布里等人，他
們離開了迪士尼公司之後就自組了「美國聯合製作公司」（United Pro-
ductions of America, 簡稱 UPA），宗旨是製作回復動畫藝術本質、力
求發揮作者個性及創意的影片，但也不完全罔顧商業上的要求，並將
公司根據地設在好萊塢，初期進展頗為順利，許多懷有雄心的卡通藝
術家都慕名前來投效，製片人與作者的觀念溝通一致，攝製出了不少
形式上煥然一新、水準極高的動畫影片，像《瑪德林》（Madeline, 1952）
及《傑拉德・波音波音》（Gerald McBoing Boing's Show），商業性較高
的則有《馬古先生》（Mr. Magoo）片集。UPA 作品的風格為摒除一切
修飾性的視覺加工，力求保持動畫本身的拙樸趣味，有些影片只有簡
單的線條，配上明快的色彩調子，背景毫不講究，甚至完全沒有背景，
只有單純的人物線條來活動。UPA 的崛起將美國卡通帶入了新的境
界，也推動了動畫藝術的發展。

　　UPA 的確幹得有聲有色，造就了不少人才，但最後卻因財務困難
及作品的曲高和寡，不符市場的要求而結束了其轟轟烈烈的事業，主

持人鮑沙斯特也轉任其他行業了，重臣如約翰・胡布里則繼續個人動畫的創作，其他的藝術家，有的在學校執教，有的重回大公司打工。

UPA 雖然失敗，但它的觀念卻影響了世界各國的動畫發展，像曾經活躍於前南斯拉夫的薩格雷布派，就承繼了 UPA 的精神並發揚光大，其領導人為漫畫家杜桑・兀科提克（Dusan Vukotic），最初以廣告片起家，集合了一些志同道合的藝術在本國鼓吹新卡通運動，成績斐然，曾以《輕機槍奏鳴曲》（Concerto for sub-Machine Gun, 1959）一片奪得奧斯卡最佳卡通片獎（也是奧斯卡首次將卡通片獎頒給外國作品）。由於政府的支持，南斯拉夫逐漸成為世界動畫藝術的中心，每年還舉辦權威性的大規模影展，與西方國家一爭長短。

八〇年代以後，美國的獨立製作動畫延續 UPA 的實驗創新精神，發展出和主流動畫工業截然不同的製作路線和形式風格，這些作品有些源於個人的自傳回憶，有些是對世俗標準價值的批判，有些是從女性的觀點出發，還有些是變形的現代藝術觀點呈現，這些不同風貌的獨立動畫作品，豐富了美國商業動畫的內涵和表現，雖然美國獨立製作動畫的量不多，內容意涵卻十分獨特，並且堅守自由創作的立場。

隨著電腦科技的發達，商業動畫把真人演出和模型、電腦動畫結合，創造了如《侏羅紀公園》和《玩具總動員》（Toy Story）等片在視覺經驗和票房上的震撼。而電腦動畫的進步，也同樣衝擊著獨立動畫創作的思維，將來有線電視、電腦網路和 CD-Rom 的科技發展，不但將改變創作模式，也將改變觀影行為，一個新的動畫世界正在重新醞釀組織中茁長壯大！

從中國水墨動畫說起

屠佳

在師範大學視聽圖書室看到十多卷錄影帶，每一卷都收錄了兩、三部大陸出品的卡通片，都以「中國水墨畫卡通片系列」做為總標題。發行這套錄影帶的商人是很會做宣傳的，因為大陸自六○年代至今，繪製的水墨動畫片寥寥無幾，發行商怎麼把一大批「單線平塗」的動畫片（例如《三個和尚》）也貼上了「水墨動畫」的標籤？

何謂水墨動畫？

我們先要釐清水墨動畫片和一般動畫片的不同之處。

水墨動畫片的製成過程繁瑣又耗時間，但並不是人們所理解的動畫作業都在宣紙上完成。我們雖然在銀幕上看到活動的水墨渲染的效果，但是只有在靜止的背景畫面中才能找到真正的水墨筆觸，只有背景畫面才是如假包換的中國水墨畫。原畫師和動畫人員在影片的整個繪製過程中，始終都是用鉛筆在動畫紙上作畫，一切工作如同畫一般的動畫片，原畫師一樣要設計主要動作，動畫人員一樣要精細地加好中間畫，不能有半點差錯；如果真的要在宣紙上用水墨畫出那麼多連續動作，世上沒有一位畫家能把連續畫面上的人物或動物的水分控制得始終如一。

水墨動畫片的攝製祕訣不久前已在日本人製作的一張影碟中披露，原來水墨動畫片的奧祕都集中在攝影部門。畫在動畫紙上的每一張人物或者動物，到了著色部門都必須分層上色，即同樣一頭水牛，必須分出四、五種顏色，有大塊面的淺灰、深灰或者只是牛角和眼睛邊眶線中的焦墨顏色，分別塗在好幾張透明的賽璐珞片上。每一張賽璐珞片都由動畫攝影師分開重複拍攝，最後再重合在一起用攝影方法處理成水墨渲染的效果，也就是說，我們在銀幕上看到的那頭水牛最後還得靠動畫攝影師「畫」出來。工序如此繁複，光是用在拍攝一部水墨動畫片的時間，就足夠拍成四、五部同樣長度的普通動畫片。難怪已初步掌握水墨動畫拍攝技巧的日本人回國後都不想輕易嘗試，對一貫講究時效的西方卡通電影工作者來說，他們也不會花那麼多時間在每一張畫面上分解、描線、分層著色，並且在攝影臺上一而再、再而三的重複固定和拍攝。中國人天生好耐性，能夠在一根髮絲上雕刻佛像、在一粒米上鏤滿經文，用同樣的細心，再加上那麼多描線女工、著色女工和從不抱怨的動畫攝影師的合作，也使得水墨動畫片創造成功。當時的文化部長茅盾在感動之餘，還寫了「創造驚鬼神」的題詞寄到上海呢。

就憑著那種滴水穿石的功夫和毅力所創造出來的水墨動畫片，確實也引起西方國家、港台等地動畫界人士的讚歎。《牧笛》中的牧童騎著水墨淋漓的老水牛從柳樹中穿出，走過夕照中的稻田，走向村莊。動作細膩、感情含蓄，完全是中國格調的動畫片，和迪士尼卡通片中的趣味迥然不同。提起水墨動畫片，就會想到特偉和錢家駿老師。

水墨動畫大師

特偉姓盛，在任職上海美術電影製片廠的廠長期間，導演了《驕

傲的將軍》、《小蝌蚪找媽媽》、《牧笛》、《金猴降妖》、《山水情》等十多部卡通片。早在一九五六年，特偉就提出「探民族風格之路」的口號，並且身體力行在《驕傲的將軍》中有所表現，將軍的臉譜化造型和迪士尼片中常見造型大異其趣，動作也形似舞台上的國劇演員。為了這部影片，特偉率領創作人員到紹興大禹陵體會古時情調。曾經和金嗓子周璇合作過的著名作曲家陳歌辛應聘為影片作曲，陳歌辛把琵琶古曲「十面埋伏」中的片斷用做將軍徬徨無助時的背景音樂，和畫面水乳交融。這部只有三十分鐘的卡通片令人耳目一新，為日後陸續出現的強調中國民族風格的卡通長片起了帶頭作用。

現在有人說起水墨動畫片，似乎都是特偉的功勞。我們從上海美術電影製片廠老同事的口中了解到，貢獻更多的是錢家駿老師。錢家駿是動畫系的系主任，為了把我們十來個只是對美術有點興趣的應屆高中畢業生培養成動畫人才，經常從市區趕到位於上海西郊的學校教課。最佩服他的線描功夫，他親筆所畫的一大本《一幅僮錦》的分鏡表，線條流利嫻熟，不知道現在還存放在電影廠的資料室麼？而長達六十分鐘的動畫片《一幅僮錦》，處處顯示出錢家駿的豐贍藝術修養，繪景人員應他的要求在絹上畫出青綠山水，增添了影片的抒情意味。可惜他不善辭令，又揹著國民黨勵志社社員的包袱，名氣總不如共產黨員出身的特偉響亮。《牧笛》的分鏡頭畫面全是錢家駿的手筆，牧童和老水牛的造型定稿，也是錢家駿的線條。

看過《牧笛》的觀眾想當然的以為國畫大師李可染也參加了影片的攝製工作，李可染根本不聞不問，他老人家只是借出幾幅牧牛圖掛在攝製組的牆壁，工作完了那幾幅畫又被送回北京，最奇怪的是李可染看了《牧笛》沒有半句評論。

《牧笛》總長二十分鐘，籌備期從一九六一年開始，一九六三年

才完成。背景設計請來自西安的國畫家方濟眾擔任，繪畫底子很好的錢家駿又畫出每個鏡頭的設計稿（即台灣所說的構圖）。如今錢家駿早已退休，在一幢公寓內深居簡出，房內書桌上放著一張他母親的黑色剪紙頭像。當我們從銀幕上看到天真的牧童、潺潺流水和搖曳的竹枝，請別忘了有一位寂寞老人為水墨動畫片所做的貢獻。

水墨動畫片不是只有《小蝌蚪找媽媽》、《牧笛》和《山水情》，早在《小蝌蚪找媽媽》之前，先拍了一部可以放十分鐘的《水墨動畫片段》，包括〈魚蝦〉、〈青蛙〉〈小雞〉三個小片段，試驗成功後才拍攝有劇情的《小蝌蚪找媽媽》。《小蝌蚪找媽媽》的旁白，由時常在銀幕上扮演革命女英雄的張瑞芳擔任，雖然她在念旁白時裝出很有母愛的聲調，實際效果並不好，明知效果不好，還要請她來，是否張瑞芳也是共產黨員的關係？

文革結束後，又拍了一部水墨動畫片《鹿鈴》。台北的一位朋友看了《鹿鈴》錄影帶，覺得前面幾段戲裏的小女孩動態十分矯揉造作，小鹿的動作又完全照抄《小鹿斑比》中斑比在冰上四腳撐開爬不起來的樣子。一九八八年出品的《山水情》，卻又是一部精品，同年即在上海國際動畫電影節和莫斯科電影節獲獎。

老同學孫總青等都是《山水情》的主要原畫師，為他們的成就感到由衷的高興。從一個少不更事的學子蛻變為優秀的創作者，在這中間所付出的辛勞，未必是遠隔海峽的此地原畫師能夠理解的。這裏的原畫師工作時比較習慣套用現成的模式，比較喜歡多動鉛筆，比較少動腦筋。就拿我的同學孫總青舉例，她從青年時代就養成了讀書習慣，也愛看電影和戲曲，能演、能編、能畫，靜靜的思考時間比較多，但是她畫的呎數並不少。有關這些問題的探討，現在還不是時候，言歸正傳，還是繼續介紹老前輩吧。

中國動畫鼻祖——萬氏兄弟

　　「萬氏兄弟」對中國早期動畫片的貢獻以及萬籟鳴攝製的中國第一部動畫長片《鐵扇公主》，已有人做專題報導。在此簡要介紹萬籟鳴的弟弟萬古蟾。我們已經從錄影帶看到很多中國大陸的剪紙片，追根溯源，剪紙片的創始人就是被尊稱為「二萬老」的萬古蟾。萬古蟾經過多次試驗，一九五八年成功拍攝了第一部彩色剪紙片，有別於西方很早就有的完全以黑色剪影形式出現的剪紙卡通片。在以後陸續拍攝的《漁童》、《濟公鬥蟋蟀》、《金色的海螺》等影片中，技巧臻於成熟。萬古蟾和他的創作伙伴們汲取了中國皮影戲和民間窗花的藝術特色，使各種類型的剪紙人物或動物在銀幕上傳達出各自的喜怒哀樂，有的古色古香，有的精靈活潑。在剪紙人物(動物)的關節處，用細銅絲或者從桌球拍的貼膠處刮下的小黏粒聯結，然後把它們放置在攝影機前逐格拍攝。當然，也有個別片段是用動畫片的動畫繪製方法拍攝的，例如金魚游動、漁夫撒網時的柔軟擴散以及主角的搖頭等。就拿金魚的游動舉例子，那種輕紗般飄動的尾部動作，就不得不用畫在賽璐珞上的動畫片段來代替，只是畫法上仍採用剪紙的剛勁有力的線條，以免用動畫代替的鏡頭與剪紙片鏡頭之間出現明顯的差別。

剪紙動畫

　　到了八〇年代，剪紙片試用「拉毛」剪紙新工藝，出現了水墨風格的剪紙片《鷸蚌相爭》。「拉毛」工藝使《鷸蚌相爭》中漁夫穿的簑衣和鷸的羽毛直接產生水墨暈染效果，拍攝過程比較簡單，不會像拍水墨動畫片那樣反反覆覆繁瑣無比。後來，連羽毛工藝畫的特色也被剪紙片引用，把羽毛貼在剪紙鳥類的身上，裝飾與寫實兼備，使一九

八五年出品的《草人》獲得好評。

剪紙片的攝製成本比動畫片低，缺點是剪紙人物的表情變化和轉面、轉身都不能像動畫片那麼靈活自如，動作有局限。當某一個鏡頭中的剪紙人物動作和角度需要大幅度的改變時，只能借助於下一個鏡頭，而當下一個鏡頭中的人物動作和角度又需要改變時，不得不又依賴接下來的另一個鏡頭……於是，不斷的剪，不斷的畫，一部短短的剪紙片拍下來，同樣的人物，不知道要剪多少個。剪得再多，畫得再多，還是難以避免人物動作長久保持同一個角度的缺點。但這個缺點也正是剪紙片的藝術特色。有的動畫片，不是也很講究「酷」味，讓主角長久保持一個表情或者一個姿勢一動也不動嗎？

木偶動畫

大陸的木偶片早期受東歐國家影響，凡是蘇聯有最新出品的木偶片，必定在美術電影製片廠多次放映做為工作參考用，連動畫系的學生也不只一次的從電影廠借調捷克木偶片《皇帝和夜鶯》、《仲夏夜之夢》觀摩學習。著名的木偶片導演靳夕，曾經在五〇年代遠赴捷克向木偶片大師川卡（大陸譯作德恩卡）學習，他在一九六三年拍攝的《孔雀公主》長達八十分鐘，走的就是川卡的抒情路線。其中一長段孔雀公主南麻喏娜在刑場上向眾鄉親依依惜別的舞蹈，細膩動人，足以代表中國大陸木偶片的水準。拍木偶片的木偶腳底下，都一律用腳釘固定，塑膠製作的四肢用銀絲貫穿，銀絲甚至貫穿到五指，使特寫鏡頭中的手指伸展自如。也有木偶不用銀絲，而在手腕、手肘、膝蓋等處裝置靈活的關節，也適合逐格拍攝。為了不同的表情，只能用「換頭術」了。

曾經在學生時代看過一部靳夕導演的木偶片《誰唱得最好》，影片

通過兩個遭遇悲慘的流浪兒諷刺當時大陸民眾所認為的美國社會，木偶技巧無懈可擊，插曲也動聽，只是那樣的意識型態令人啼笑皆非。自《誰唱得最好》問世至今，數十年一閃而過，值得我們深思的是：也許只會片面地諷刺外國人和外國的社會，為什麼不能正視自己國家裏發生的各種奇奇怪怪、荒誕程度遠勝於卡通電影的現象？

當時的大陸文藝政策非常強調「革命傳統」、「政治掛帥」和「主題先行」，卡通電影雖然取得一定的成就，或多或少也受到影響，有被動的，也有人主動去迎合。非常不可思議的是一直到一九七七年還拍出一部宣傳「勞動人民決心緊跟黨中央勝利前進」的木偶片，有關這部木偶片的怪事，以後會再提到。動畫系的學生在上「中國動畫電影發展史」的第一堂課時，只見教師斂容轉身在黑板上寫一行字：

中國動畫片在鬥爭中誕生，並且成長

意識型態掛帥

這位教師所指的是一九四八年長春東北電影製片廠攝製的黑白動畫片《甕中捉鱉》。《甕中捉鱉》放映時間不足十分鐘，抨擊的對象是國內戰爭時期的國民黨政府。同一年攝製的可放映半小時的黑白木偶片《皇帝夢》，打擊對象和《甕中捉鱉》相同，先是讓被醜化的主角唱獨角戲似的演出了國劇「跳加官」和「花子拾金」，在接下來的「大登殿」和「四面楚歌」兩個段落中，登台的配角人物也很醜陋，連當時的美國大使杜魯門也被製作成木偶軋上一腳……以上兩部片子的創作人員除了用鱉、狗等動物形象來挖苦在戰爭中失利的敵人，實在也想不出有其他更好的辦法。「新中國第一部動畫片和木偶片」果然誕生在國內戰爭中，那麼，又如何去理解「在鬥爭中成長」呢？

東北電影製片廠的美術片組人員在一九五○年南遷上海，一九五七年正式成立上海美術電影製片廠。四○年代的上海市長吳國禎飄洋過海去了美國，舊有的市長官邸門口掛上了「上海美術電影製片廠」招牌。有一位女原畫師在廠裏的一個木櫃夾縫中搜到好幾條黃金，可以想像當年吳國禎和他家人的出走是何等倉促。政治使得舊日市長的花園洋房擴建成電影製片廠的一排排樓房，在和平日子裏的上海美術電影製片廠確實誕生了一批優秀的卡通片，但是推行到整個中國大陸的強調「政治掛帥」的文藝政策，使得以兒童觀眾為主、放映時間只有短短數十分鐘的卡通電影，也染上不同程度的政治色彩。已經聽不到砲火隆隆，政治運動卻一個個接踵而來，表面上平靜如水，暗潮仍然洶湧，創作者力求自保，連萬籟鳴也不能免俗地在一九五八年導演了動畫短片《歌唱總路線》，歌頌「社會主義祖國像百花盛開的大花園」。萬古蟾在一九六五年導演了以「捉拿美蔣特務」為題材的剪紙片《紅領巾》，同樣的故事在一九七三年再度重拍，美蔣特務再一次在東海被捕獲，出現了剪紙片《東海小哨兵》。一九七六年，特偉導演的剪紙片《金色的大雁》，牽涉到西藏的逃亡地主的「陰謀」。一九七四年出品的木偶片《帶響的弓箭》，揭露了蘇聯修正主義派出以「北極熊」為代號的特務的「陰謀」。修正主義和反革命分子被揭露，還缺一個帝國主義，一九六○年拍攝的動畫片《原形畢露》就讓美國總統艾森豪大出洋相，最後成為被全世界勞動人民唾棄的過街老鼠。毛澤東一貫提倡「反對帝國主義、反對修正主義、反對反革命」，各種類型的影片的創作人員不得不隨著他的指揮棒開動機器，這些怪事在中國國土上發生，並不稀奇。回顧一下並不算悠久的世界卡通電影歷史，像中國大陸那樣政治一再介入動畫電影的做法，應該算是另闢蹊徑了。

　　一九七五年拍攝的剪紙片《出發之前》描述一羣中學生在「工人

階級毛澤東思想宣傳隊的教育和支持下，批判鬥爭了腐蝕學生以及破壞知識青年『上山下鄉』革命運動的大壞蛋」。同一年拍攝的木偶片《主課》，揭露「地主蓄意毒死貧農所飼養的家畜的陰謀」。一九七七年拍攝的木偶片《火紅的岩標》更是匪夷所思，導演居然讓一羣木偶扮演的「藏族人民深切悼念毛主席，他們在刻有『大救星』的岩標前，回憶起舊社會做奴隸的苦難歲月，更爲祖國的命運擔憂。……他們決心緊跟著黨中央勝利前進」。以上引號內句子，都引用自這部木偶片攝製完成後的宣傳文案。

那些政治傾向十分明顯的木偶片和動畫片通行無阻地向全國發行，而一些帶小品趣味、有點反諷現實的動畫片卻被禁止發行。例如錢家駿在一九五七年導演的《拔蘿蔔》和一九五八年導演的《古博士的新發現》。《拔蘿蔔》的造型可愛又有趣，出現了小白兔、小猴、小豬、小熊等動物，動物們都拔不出大蘿蔔，只因爲加入了小蝸牛，齊心協力才把蘿蔔拔出來。影片被禁的原因就出在小蝸牛身上，審查者們認爲小白兔等動物都影射了社會上的某一個階級，而「小蝸牛」也代表了某一種階級力量。《古博士的新發現》的被禁理由在當時也說不清楚，但是穿西裝、光頭的古博士造型非常滑稽，看了令人發笑，背景有點像古堡，和人物較貼切。錢家駿曾經把畫在賽璐珞上的古博士造型連同背景送給動畫系的學生們，學生問起影片被禁的原因，錢家駿笑而不答。

一九五八年，由徐景達（動畫片《三個和尚》的導演）等人集體創作了一部動畫短片《趕英國》，在影片中高喊「爲改變我國一窮二白的面貌，我國在一九五八年訂出目標，要在十五年內趕上英國」的口號，於是，「中國勞動人民先是騎快馬，接著把馬改成摩托車、火箭，把騎牛的英國人約翰遠遠地拋在後面」。十五年早已過去，又過去了十

五年，第三個十五年已經開始，人世間的美好願望都能在動畫片中實現。在眞實的世界裏，並沒有仙女的魔棒，也沒有飛天的魔毯。敵人並不會因爲卡通影片的醜化而一敗塗地，朋友也不會因爲卡通片的謳歌而情誼永固。眞實的世界，詭異多變遠勝卡通世界。

來自蘇聯、東歐的傳統

撇開那些「革命傳統」，中國大陸的卡通片成就令人耳目一新，尤其是在看過大量西洋和東洋卡通片的人們眼中，大陸的卡通片並不是沒有師承和完全獨創的，早期完全受到蘇聯動畫片的很大影響，中蘇關係轉壞以後，動畫工作者也跟著改變，轉致觀摩大量的東歐動畫片（尤其是波蘭的實驗動畫和風格簡潔而又多樣的捷克動畫）。大陸的動畫電影工作者除了集中在規模最大的上海美術電影製片廠，上海科學教育電影製片廠和北京科學教育電影製片廠，也有專屬的動畫組，長春電影製片廠、西安電影製片廠以及廣州的珠江電影製片廠也有動畫組。上海等各大城市的電視台都有專屬的動畫製作部門。八〇年代改革開放以後，港台兩地商人在上海、深圳、南京、杭州等地採取合作方式設置了各種類型的動畫公司。把話再拉到五〇年代初期，上海美術電影製片廠派出王樹忱（後來導演了動畫片《哪吒鬧海》）赴蘇學習。蘇聯的動畫藝術大師們是在吸收了美國迪士尼的優點後，再經過動腦筋才創造出帶有濃厚俄羅斯風格的動畫精品的。中國的動畫片導演在學習蘇聯動畫藝術的基礎上，又進行了新的探索。勇於走新路，以特偉爲首的中國動畫電影的負責人懂得把蘇聯的優秀卡通技術融化爲中華民族自己的東西，不是生吞活剝地完全照抄，而是深思熟慮細細琢磨，經過這麼一番消化，帶著濃厚中國風味的彩蝶才能破繭而出。

這一番消化過程，也正是台灣的卡通影片的創作者們所缺少和值

得深思的。我曾經在台北的一家卡通公司待過幾年，那些憑經驗累積的老原畫師的「一預備、二正式、三緩衝」的紙上動畫人物的行進公式，曾令我大開眼界和嘆為觀止。在那些原畫師的頭腦中，以為遵照美國卡通片中的公式去套，套人物或動物的表情、跑步、走路、講話等等，準沒錯。他們模仿外國卡通片的片段，在舊有的巢穴中翻觔斗，翻得興高采烈。如果卡通電影的創作者如此容易培養，蘇聯莫斯科和美國的一些大城市就不必開設電影學院，大陸的動畫系學生也不必要那麼多課程了。

技術上的推陳出新

我們試著分析一下大陸的卡通影片能屢次在國際影展上獲獎的原因，光是上海美術電影製片廠生產的動畫片、木偶片和剪紙片，已有四十多部在國內外獲獎一百三十多次。卡通電影本來就是一門綜合藝術，大陸的卡通電影的創作部門，能夠招徠全國各地比較優秀的人才，每當籌備拍攝一部重量級的影片時，都會組成一個很強的班底，例如動畫片《大鬧天宮》特別聘請張光宇擔任造型設計。《三個和尚》的美術設計韓羽，就是河北地區一位極有成就的漫畫家，韓羽早在一九六二年就是剪紙片《一條絲腰帶》的美術設計，他所創作的人物造型和背景線條古樸簡練，總是為影片增色不少。《三個和尚》的編劇包蕾是一位優秀的童話作家，他從六〇年代起就是美術電影製片廠的專業編劇，《美麗的小金魚》、《金猴降妖》、《金色的海螺》等影片都是他創作和改編的。另外一位兒童文學作家金近，從一九五〇年開始，創作了《謝謝小花貓》、《小貓釣魚》、《採蘑菇》、《狐狸打獵人》等多部動畫片、剪紙片劇本，他在黑白動畫片《謝謝小花貓》中為母雞寫了一首琅琅上口的「生蛋歌」：「咯咯咯咯，咯咯咯咯，生個大雞蛋，想想真

快樂。大雞蛋，大蛋殼，孵出小雞來，就會叫咯咯。」為「生蛋歌」作曲的黃准，後來為著名導演謝晉的故事影片《紅色娘子軍》、《舞台姐妹》作曲，她所創作的影片插曲將會隨著那幾部膾炙人口的經典影片而流傳後世。

木偶片《孔雀公主》的造型得到國畫家程十髮的協助，剪紙片《等明天》和《狐狸打獵人》的美術設計分別是黃永玉和韓美林，後面兩位畫家都特地從北京遠道而來。

很多部優秀的卡通影片，都出自流傳已久的民間故事或名家之手，例如《孔雀公主》的原著是傣族敘事詩「召樹屯」，《金色的海螺》是根據名詩人阮章競的原著改編的，《濟公鬥蟋蟀》根據《濟公傳》第二百四十一回改編。一九六二年出品的動畫片《小溪流》改編自嚴文井的童話《小溪流之歌》，原著用散文體寫出，流利又優美，發人深思。導演卻把以小男孩形象出現的溪流改成一個造作的女孩，減少了原著的質樸味道，導演的功力影響了影片的品味。片尾小溪流隨著大海流動而逐漸遠去的背影，總算還沒有把作家嚴文井的原來構思破壞掉。

導演固然重要，編劇也重要。

又回想起在台北那家卡通公司的情形，記得那家卡通公司的八樓坐著兩位女編劇，一位身穿紅色上衣，另一位穿著白色外套，一紅一白，總是背對著門挺直上身寫著劇本，看起來自我感覺十分良好。聽說她們一稿、二稿不知道寫了多少稿，但不知結果如何。

台北的卡通公司曾經推出自製的「小和尚系列」卡通片，影片中的人物一刻不停地動，在鏡頭處理方面，推拉搖移什麼的都使用上了，觀眾反應卻一般。畫的雖然是中國廟宇，劇中的小和尚卻不如日本的一休小和尚，照例應該是誕生自本土的小和尚更有親切感更能吸引人才對，事實卻相反，效果總不如日本的卡通片集《一休和尚》。

並不是把日本人的卡通人物捧上天，問題是人家的卡通人物動靜皆宜，內容豐富同時又有內涵。台灣的卡通就業人員似乎很少停筆好好想一想，總是埋頭勤於動鉛筆。

最新發展

中國大陸的卡通電影最近又有哪些新發展？又有哪些新的探索？我們以上海美術電影製片廠一九九二年出品的一部動畫短片《漠風》的故事梗概做為本文的結束：

一位現代探險家在沙漠裏發現古戰場遺址，突然狂風大作，埋在沙丘中的木乃伊被捲入高空，竟彼此廝殺起來。最後，風平沙靜，探險家沉思離去，遙望古戰場，隱隱出現一片綠洲。

日本動畫的來龍去脈

　　一九九四年美國迪士尼公司卡通片《獅子王》席捲全球時，日本一卡通公司控告迪士尼公司違反著作版權，原因是《獅子王》和手塚治虫於一九六五年所製作的《小白獅王》（Kimba the White Lion）有剽竊之疑⋯⋯今姑且不去追究這官司結果如何，但我們明白一點，當今世界唯一可和迪士尼卡通王國相抗衡的只有日本動畫。

　　一九九六年第二十屆香港電影節的動畫專題一口氣介紹了三部動畫，這對於曾經名揚世界的日本電影加了一錠強心丸。這三部動畫的名單中雖漏掉了老一輩知名的宮崎駿、高畑勳，但欣見日本新一代的導演已漸漸地躍上國際舞臺，他們是押井守導演的《攻殼機動隊》（Ghost in the Shell）、大友克洋導演的《回憶》（Memories）及高橋良輔導演的《沉默的艦隊》（The Slient Service）。特別是押井守和大友克洋是六〇年代出生的，可說是戰後新生代，所以他們身上無戰敗的陰影，反而充滿對未來世界的幻想，例如大友克洋先前的《阿基拉》（Akira, 1988）曾經在美國《首映》（Premiere）雜誌上受到推崇，並成為未來科幻電影的範本。押井守則是拍攝《機動警察》（Red Police Patlabor I）和續集，奠定良好的基礎，新作品《攻殼機動隊》更是他開花結果的代表作，該片的精緻影像風格使得科幻片名導詹姆斯·卡

麥隆讚不絕口。

　　好萊塢八大電影公司挾其特有的製片環境橫掃全球票房時，包括
日本、法國等電影工業都受到嚴重威脅，各國都試著想辦法來讓本國
的電影在隙縫中求生存。日本電影在三〇年代和戰後六〇年代曾經有
過「電影黃金時代」在世界影史上名留青史。而一九八九年全球上映
日本科幻動畫《阿基拉》時，才讓全世界的人有一個新的認知，日本
除了武士和黑社會以外，還有卡通片，卻被大家忽略了。就讓我們藉
由日本動畫史的軌跡來探討日本動畫電影的演變過程。

初期的動畫

　　電影誕生於一八九五年的法國，一八九六年起盧米埃兄弟的電影
在全世界放映，日本也不例外，然而最早的卡通影片輸入，卻是一九
〇九年美國片《變形的奶嘴》。隔年的法國卡通《凸坊新畫帳》在日本
引起注意，爲了有別於「活動寫眞」的電影，新的代名詞「漫畫映畫」
（cartoon film）則應運而生，因爲它眞的是電影的漫畫在動。《凸坊新
畫帳》的大受歡迎，便勾起一些人的民族意識，認爲「外國能爲什麼
日本不能」，他們決心製作日本人的卡通。其中下川凹夫（1892-1973）
直屬天活公司，他於一九一七年便完成了日本第一部卡通《芋川椋三
玄關　一番之卷》，但也傳說是《凸坊新畫帳‧妙計失策》。更複雜的
是日活公司的北山清太郎，也於一九一七年完成了《猿蟹和戰》，也號
稱日本第一部卡通片。但唯一能肯定的是小林商會的幸內純一（1886
-1970）於一九一七年完成《塙凹內名刀》比下川凹夫或北山清太郎都
來的成熟。但三人來自三家不同的公司，各有一套製作卡通漫畫的理
論，年齡也差不多，對日本卡通的確有啓蒙的貢獻，所以姑且就把他
們三人合稱「日本卡通之父」。

這三人之中對日本卡通影響最大的要算是北山清太郎，因由於他的提議，日活公司成立了卡通電影製作部，短時間內完成了《浦島太郎》、《桃太郎》、《一吋法師》等童話傳說故事和《雪達摩》、《腰折燕》等新童話。北山清太郎並於一九二一年設立了「北山映畫製作所」。這個製作所培養了峯田弘、山本早苗、山川國雄、金井喜一郎、石川隆宏、橋口壽等，其中金井喜一郎於一九二三年開設「山本漫畫製作所」，處女作是以《楢山節考》爲底的《姥捨山》，因以水彩畫當背景，布偶爲主角，被稱爲「特殊電影」。但也因如此而受到日本文部省委託，製作了一些宣傳片，口碑不錯，生意興隆。木村白山受教於橋口壽，完成了日本有名舞伎所改編的《實錄忠臣藏》(1925)。開創了拍攝忠臣藏的潮流。但是這些卡通電影與劇情電影的工業卻全部毀於一九二三年的關東大地震，致使日本電影工業全部移到京都，然而這個改變促使日本電影進入了「黃金時代」。以上是日本大正年間（1911-1926）的動畫史。隨著關東大地震的毀滅，我們將告別卡通動畫的創始期，而告別之前還要介紹一位卡通名人大藤信郎（1900-1971）。

　　現今由《每日新聞》主編代表日本最高榮譽與權威的動畫大賞——每日電影獎中的大藤信郎賞便是以他的名字來命名的。大藤受教於小林商會的幸內純一，一九二六年設立「自由映畫研究所」，他製作的特性是使用日本獨有的千代紙，使卡通人物更生動、有生命。大藤的第一部動畫《馬具田城的盜賊》(1926)使用的宣傳文案是：「我國最初的嘗試，完美的卡通片誕生了，完全採用日本獨創的千代紙，使線條更具美感，充滿活力，是一部老少皆宜的卡通」。大藤同年拍攝了《孫悟空物語》大獲好評。大藤信郎的名字便從大正流傳到昭和且直到現在的平成年代。

成長期

關東大地震後電影成了日本人最大的娛樂，電影製作量也增加，默片的黃金時代到臨，卡通動畫製作也達到爐火純青的地步，個人的才藝也露出光芒……各種天時、地利、人和的條件配合下，日本動畫步入昭和元年（1926），也是前述大正年間辛苦的動畫人，開始驗收開花的季節到來。

動畫受到重視的情形由下列事實便可知道，首先文部省將用於教育資料動畫的年度預算提升到十萬円（當時的三円二十錢可買到十公斤米），課堂上也安排電影課，東京都更排了「兒童卡通節」，讓全市的兒童都可到戲院看卡通。而且日本電影圖書館在日本各學校放映的電影名單中規定一定要有一部卡通片，藉由教育力量的推動，日本動畫產量日增，直接刺激卡通工業，以動畫來代替課本，學童更能接受、吸收。這對於電視尚未發明之前的孩子，的確是一種既受教育又富娛樂的功能。

所以日本人喜歡看漫畫是其來有自的。他們從以前就懂得利用漫畫來吸引小孩子的注意力。

昭和初期活躍於日本卡通界的名人，除了先前介紹的大師外，新加入的有村田安司、政岡憲三、市野正二和石川隆弘等人。當初拍攝方法很簡單，使用的攝影機是單格的，而非一般轉一次八格的攝影機；而且配合重複曝光，攝影機還可以迴轉。至於攝影台全部是木製的，上方有固定的攝影機，下面是三面打不開的木箱，另一面是放圖案的進出口。暗箱的左右方各有三盞兩百瓦的燈泡打光，使用的材料是來自英國的吸卡紙，製圖紙先以畫釘固定，再用玻璃壓住，避免圖面上的凹凸。這些動畫師利用白天做原稿，晚上才能拍攝，是因一九三五

年以前日本白天是不供電的,只有晚上才供電。

至於作畫方面,昭和初期(1926年左右)還是停留在「剪貼法」,代表人物是村田安司(1885-1966),他是北山清太郎電影公司的山本早苗的朋友,任職於松竹電影公司,關東大地震後,不願移到關西,而進入橫濱電影商會。一生的精力都貢獻給卡通動畫。所謂的剪貼法,即把畫的原稿依形狀剪下,貼在別的背景上面,並沒有立體動感,局限於臉部、手腳變化和左右移動罷了。後來根據「美術遠近法」的原理,採用「多層拍攝」,即使用一張一張原稿,使劇中人物更生動傳神,但限於繁雜的手工原稿,非必要時才使用。所以一部「多層拍攝」式卡通動畫裏「剪貼法」佔了百分之七十以上,「多層拍攝」約佔了百分之三十而已。

而當時由美國輸入的卡通以全部採用「多層拍攝法」,而且一九一三年發明的賽璐珞也廣泛地被使用。一九二七年,第一部有聲電影《爵士歌手》問世後,卡通的有聲電影也完成了,那就是迪士尼的英雄米老鼠的《蒸氣船威利》(1928)。後來陸陸續續地有聲卡通登陸日本後,觀眾全被迪士尼的卡通搶走了,日本卡通的開花期(1926-1931)也宣告結束。

有聲卡通的出現

至於日本的第一部有聲卡通是政岡憲三和他的弟子瀨尾光世(1910-?)於一九三三年完成的《力與世間女子》。政岡憲三出生於大阪,分別於京都、東京學畫,一九二五年進入日本電影之父牧野省三的電影公司,一九二九年到日活擔任教育電影部的技術主任,隔年的一九三〇年完成了處女作《海灘物語·猿島遇險記》,一九三二年成立了政岡電影美術研究所。他本來的志願是油畫家,卻畢生致力於卡

通電影之中。其弟子瀨尾光世於戰時拍攝了一些激發人心的國策宣導卡通日本，如桃太郎系列，藉由桃太郎的角色，號召全國有志青年投入中國戰場和太平洋戰爭。

政岡憲三除製作日本第一部有聲動畫外，還是率先使用並推廣賽璐珞的功勞者。他於一九三五年製作了《森林的妖精》，被卡通大師大藤信郎標榜為：日本卡通史上空前的傑作，媲美迪士尼卡通。當初賽璐珞對動畫人而言是高級奢侈品，唯獨政岡憲三為提高品質花了數十萬日円來完成一部卡通，結果龐大的製作費成了包袱，迫使剛啟用的「政岡映畫美術研究所」遭到抵押貸款的命運。《森林的妖精》由於製作費無法回收，只好解散工作人員，征木統三、木村角山、宮下萬三、熊川正雄等人進入大公司 JO 片廠，繼續卡通動畫的工作，還兼任松竹電影公司短片的製作。

初期的挫折

日本的卡通片受到迪士尼有聲卡通的影響，幾乎無法還擊，其原因如下：

一、業者的矛盾：日本卡通開花期最大的資金來源是文部省的教育卡通經費，時代進入有聲時代，但發音設備卻無法同時引進各學校。而電影院上映時要求的是有聲片，導致動畫人的矛盾，雖然他們朝著有聲、無聲都製作的方向去努力，但畢竟對小成本的動畫漸漸造成困擾，最後只好放棄電影院市場，只做教育用的無聲動畫，這種情形越來越多，結果造成電影院上映的幾乎是外國動畫，特別是迪士尼的有聲動畫，也使日本國內一些動畫人消失了一陣子。

二、產業複雜化：戰前的日本動畫可說是家庭手工業，因為只要

有一台攝影機和攝影台便可完成一部動畫。但有聲動畫的輸入卻使這些動畫人頭大，他們不單只是作畫、拍攝，還要考慮到作曲、編曲、演奏、錄音等技術問題，音樂才能變成動畫人少不了的條件之一。無聲動畫平時只需一個月便可完成，有聲動畫往往要花三、四倍的時間，錄音的問題更是頭大。而且完成之後，發行公司願不願意發行都是個疑問，使得日本國產動畫屋漏偏逢連夜雨。

三、成本居高不下：電影院不願上映日本國產動畫的原因，最現實的就是成本，以當時國產有聲動畫票價需十四円才划得來的話，迪士尼的米老鼠已可看兩部了。美國以其龐大的市場與資金做後盾，全世界幾千個拷貝，輪到日本的有一百多個，而本國產只有二十個左右的拷貝，所以價格上根本不能抗衡，這對日本動畫算是行船又遇打頭風。

這些問題幾乎和現在國片的處境是相同的。

而最慘的是一九三四年時，16釐米底片因搬運方便、低燃性，價格也便宜，廣受官方和學校的歡迎。但動畫人因沒賺錢，無法擴充設備，只好將完成的35釐米底片轉換成16釐米，又多了一道手續，成本自然又提高了，但售價卻無法提高，使得動畫人真是欲哭無淚，因此許多動畫人改行。

戰爭帶給動畫人一線生機

一九三一年的九一八事變後，戰爭已籠罩全日本。日本軍部決定用電影來教化皇民，並強迫電影院上映。並且設立文化電影部，其中以JO製片廠（大澤製片廠）和PCL（寫真化學研究所）專以製作動畫電影為主。這個改變使得雪上加霜、走投無路的動畫電影有了一線生

機。當時還有能力拍動畫片的只剩下橫濱電影公司的村田安司、片岡芳太郎、千代紙映畫公司的大藤信郎。其他都被大公司合併了，像大石光彩郎映畫社的大石郁雄和工作人員全都加入 PCL，PCL 是東寶的前身，對日本動畫有很大的貢獻，以後的文章還會再介紹。於 JO 製片廠除了政岡憲三及其工作人員外，還有中野孝夫、田中喜次、舟木俊一、圓谷英二、今井正等大將，其中圓谷英二後來成為恐龍怪獸電影的創始者之一。今井正（1912-1992）是六〇年代日本的名導演，市川崑（1915- ）更是現今日本第一線導演，他們都是出身於動畫電影。

一九三六年起東京出現專門放映新聞片的電影院，放映內容包括國際新聞、科學電影、紀錄片、文化電影、動畫片等，都大受歡迎。特別是一九三七年蘆溝橋事件後，日本國民可以從新聞片中得知中國前線的捷報。在這些振奮本土民心的新聞片中可穿插幾部短片，特別是動畫片。另外因應戰時輸入限制，外國電影已不能上映了，最大的敵手也消失了。而一九三四年研究成功的富士底片也大量生產了。對動畫人而言可說是佔了天時、地利、人和的種種優勢。當時拍攝了像《小馬少年航空兵》（1937）、《小馬大陸祕境探險》（1938）等續集，此外《青空的荒鷲》（1938）、《猿飛佐助間諜戰》（1938）等都是以中國背景的國家政策動畫，或是以教育為著眼點的動畫片為主。正當動畫人創作意願旺盛時，當時的觀眾對動畫的反應卻不熱烈，主要的原因是事後配音不同步、人物不夠活潑和笑點不夠等，當然還有一些錄音、音樂上的問題等等。總而言之，就是觀眾受到迪士尼的影響太深，無法接受日本的國產動畫。所以現在的日本動畫能和迪士尼相抗衡的原因是其來有自的。因為從三〇年代開始日本動畫人就有一種覺悟：唯有超越迪士尼才有日本動畫生存的空間。

戰時的電影界也發生挖角、合併的事件，例如 JO 製片廠和 PCL 合

併成東寶映畫公司；而爲了與東寶相抗衡，向來爲宿敵的松竹公司也吸收政岡憲三等人，設立動畫部，不讓東寶公司專美於前，而當時還有日活公司，電影界形成三國鼎立。

到了一九四一年，日本偷襲珍珠港後，東寶應日本海軍之託，完成了《夏威夷海戰》（1942）；由於海軍的好大喜功，決定再製作一部類似的動畫片來宣揚珍珠港的勝利。於是，由政岡憲三的弟子瀨尾光世來執行，這部《桃太郎的海鷲》（1943）長三十七分鐘，是日本第一部長篇動畫。而世界第一部長篇動畫是哪一部？如何輸入日本？這還有段耐人尋味的歷史叫做「鐵扇公主大戰白雪公主」。讓我們來看看這一東一西如何戰法。一九三一年日本已管制外國製品輸入，而世界第一部長篇劇情彩色動畫《白雪公主》（1942）已在全世界各地上映，得到頗多好評，唯獨日本偷襲珍珠港，全面與美國開戰，敵對國製作的《白雪公主》根本就不可能在日本上映，但此時卻從中國上海輸入了《鐵扇公主》（1941）這部號稱東亞第一部動畫長片，其排場和有趣的故事令當時的動畫界震驚，賣座也很好。所以鐵扇公主就代替白雪公主首先登陸日本了。直到戰後一九五〇年日本人才得以欣賞到這部具歷史意義的卡通片。

話說一九三五年以來東寶、松竹、日活三社鼎立的日本電影的黃金時期持續了一段美景，因戰爭的緣故，一九四二年七月起日本國內電影發行採用全國一元化，統一由社團法人映畫配給社來管理，規定每月只能拍攝兩部電影，原則上是國策電影一部，非國策電影一部，另有報導前線戰況的新聞影片，當初全國的電影院還分紅、白兩系列放映影片。但隨著戰事吃緊、召集令到來後，製片廠的工作人員也漸漸減少，餐廳也關門，後方也漸漸支撐不下去了。但日本軍部仍不忘宣傳、拍攝國策動畫，當時有名的作品有一九四三年的《日本萬歲》、

《蜘蛛與鬱金香》、《猿三吉‧潛艇大作戰》、《小馬的降落傘隊》,其中政岡憲三的《蜘蛛與鬱金香》是一部抒情小品,在政策動畫之中算是一部「避世」之作,但被監督官廳指為「不符時局」而沒受到重視。一九四四年有《河豚一族的潛艇》、《桃太郎‧天降神兵》,其中由政岡憲三、瀨尾光世師徒連手為海軍製作的《桃太郎‧海上神兵》,聽說這部動畫是受了中國動畫《鐵扇公主》的刺激而製作的,松竹動畫研究據說動用了五十名工作人員,錄音、作曲都是一時之選,還請三十名交響樂來配樂,預算達二十七萬日円,花了一年才完成的日本動畫史上的鉅作,製作期間,工作人員被徵調到前線,片廠遭空襲等算是好事多磨,最後印好拷貝後,日本已宣告戰敗,影片卻不見了!根據松竹電影公司老闆表示,影片已和其他戰爭電影一起燒毀了。所以這部電影上片時是在東京大空襲之後,都市的人們都已經疏散到鄉下,以後的人也看不到了。便成了所謂的「夢幻動畫」。

　　日本從一九一七年的第一部卡通動畫至一九四五年戰敗後,劇情電影有溝口健二、小津安二郎、成瀨己喜男、山中貞雄等超級大師給日本電影寫下一頁光輝的歷史,但動畫史如何定論呢?我們藉由一位看過《桃太郎‧海上神兵》當年只有十七歲青年的觀點來當我們的結論吧!這位青年正是主控著戰後日本動畫界的鬼才——手塚治虫先生。他看完電影後感激地流淚,下定決心這一生中一定要拍一部好片。手塚治虫在一九六四年東京新聞的連載〈我的人生戰場〉中這樣寫著:

　　　　敗戰那年的春天,火燒野地中,一間稍微髒的電影院,我欣賞了一部叫《桃太郎‧海上神兵》的動畫。

　　　　日本的動畫和劇情片簡直無法相比,單以作品來說尚未成熟,看了之後還會臉紅不好意思。但是《桃太郎‧海上神兵》則

不然，全片充滿抒情和夢想，在我心靈產生強烈的震撼。我為我因太激動而流下眼淚而害羞。「日本終於拍出這麼好的作品！」我下定決心，將來要朝著動畫卡通方面發展。但是天文數字般的製作費和龐大的人力對我而言，宛如空中閣樓一樣，是幾乎達不到的夢……

即便如此，我仍在一九四六年到東京的動畫製作公司應徵，所長看了我的作品竟道：「不行，你不適合動畫片。」我反問：「難道沒實力嗎？」所長回答：「你還是拿到出版社看看吧！酬勞會比較好，你的作品沒辦法做動畫。」我委曲地說：「我不求名，什麼都做，請採用我……」卻被對方回絕：「你還是死了這條心吧！」我頹喪失望地回到大阪，沒再提起動畫製作的事……

一九四五年八月不管如何戰爭結束了。以上就是手塚治虫在看完《桃太郎‧海上神兵》的心情和反應。日本戰前的動畫史也隨著手塚治虫的懷才不遇而寫下了一個句點。

戰後日本動畫界的振奮

手塚治虫上京求職被拒於門外應算是一件好事，撇開個人因素，以當時日本的製作環境便可知道。首先戰敗前的空襲，全國幾乎已成一片焦土，製片廠、攝影機、器材都毀了，戰敗後的重建和民生所需都成問題的日本，連動畫大師都不見得有片子拍了，更何況是個初出茅蘆的十八歲小伙子呢？

松竹的漫畫動畫部空襲時被夷為平地，政岡憲三、熊川正雄、桑田良太郎等人便辭職，瀨尾光世則轉到電影部拍攝劇情片。因太多的獨立製作羣雄鼎立力量分散，再加上戰後物資缺乏，所以政岡憲三本

著有飯大家吃的原則，結合山本早苗組成「新日本動畫社」；一年後，村田安司和荒井和五郎等人也加入，改名為「日本漫畫電影株式會社」。一九四六年十一月這個公司集合了動畫人百餘人。但與其說是結合大家的智力，提升日本動畫的水準，不如說是美國為了管理這些動畫文化人所施加的壓力罷了。而這個團體也因每個都曾獨當一面，意見分歧，走上分裂的命運。日本動畫界這種混亂的局面一直到一九五四年十月東映公司設立教育電影部之後才將日本動畫一步一步輔導到現在的地步。戰敗後這段期間的代表作品有《昆蟲世界》（1945, 蘆田巖）、《櫻花》（1946, 政岡憲三）、《魔筆》（1946, 熊川正雄）、《賣火柴的少女》（1947, 荒井和五郎）、《國王的尾巴》（1948, 瀨尾光世）、《青蛙與狐狸》（1949, 西尾善行）、《鯨魚》（1952, 大藤信郎）等片，其中需要說明的是：大藤信郎的《鯨魚》在一九五八年坎城影展動畫短片部門勇奪第二名，這是日本動畫首次在世界上獲得認識和肯定。政岡憲三拍完《櫻花》和《三隻小貓》（1947）後因製作環境的理由，引退當漫畫家，瀨尾光世拍攝完《國王的尾巴》以後因時間、金錢的花費太多，收山改做插畫家。就這樣一些動畫大師紛紛改行，但也是因為新人輩出，長江後浪推前浪之故吧！

話說一九五四年成立東映教育電影部後，並沒有製作動畫片，委託日動電影於一九五五年製作《快樂的小提琴》獲得好評後，於一九五六年合併日動電影，改名為「東映動畫株式會社」，社長是大川博（1894-1968），他是位有魄力、才智的領導者，一九五一年就任東映總社長時便大刀闊斧，改造東映，特別是成立動畫公司時親自到美國迪士尼參觀，並將迪士尼的優點全部搬回日本。首先完成了東映第一部長篇動畫《白蛇傳》（1958），導演是藪下泰司，動用百餘名工作人員，其中一半以上是新手，目的是為了教育新人，費時九個月，費用

四千萬日円，而且工作地點是在新的製片廠。上映時大受好評，國內外各影展也都傳回捷報，第十一屆威尼斯國際兒童電影節也勇奪特別獎，這些都是大川社長預料中的事，他更大的目標是像迪士尼卡通一樣能行銷到全世界，果然他的願望實現了。順利地賣出東南亞、德國、中南美洲的版權，最後光是國外總收入為三千四百萬日円（九萬五千美元），可說是大獲全勝，踏出成功的第一步。隔年一九五九年推出日本第一部超寬銀幕動畫《少年猿飛佐助》，這是沿襲東映公司特有的時代劇，而且還是一部動作幻想片，和第一部長片《白蛇傳》一樣，國內外好評不斷。

　　大川社長眼看前兩部賣座的成績很好，不斷地擴充設備招攬人才，決定每年固定拍攝一部動畫長片。一九六〇年採用了手塚治虫的原著《西遊記》，並請他和藪下泰司、白川大作聯合導演，本片賣座奇佳，還外銷到美國去，這對二次大戰敗給美國的日本是一個很大的自信心恢復，威尼斯影展連續三年得獎對大川博而言更是連中三元。雖然《西遊記》花費了近兩年、日円六千萬円、工作人員二百餘人，而且做畫期間還因加班勞累而導致十人送醫的事情發生，但是《西遊記》上片時和花了六年歲月、二十二億日円的迪士尼卡通《睡美人》對抗，前年的《少年猿飛佐助》和《一〇一忠狗》也對上了，可見日本人已相當認同日本動畫，也證明大川社長的決斷是對的。

　　一九六一年適逢東映公司創立十週年紀念，公司推出森鷗外原作《山椒太夫》改編的長篇第四作《安壽和廚師王丸》，為了求逼真，主要工作人員都到日本海去勘景，花費六千二百萬，歷時一年四個月完成。但賣座不是很好，原因是溝口健二已拍攝過一次《山椒太夫》（1954），和原片相比之下，動畫片的缺點是欠缺創意，內容單調……

　　鑑於《安壽和廚師王丸》的失敗，東映決定以大成本、大製作的

方式來拍攝第五部長篇動畫《辛巴達冒險記》(1962)。東映之所以下此決策的原因如下：

一、一九六〇年松竹公司以大島渚爲主的「日本新浪潮」來刺激市場，加上戰前大師級的導演老當益壯，這兩股力量熱絡了日本電影，形成繼三〇年代以後第二個「黃金時代」，全國電影院增加到 7457 間，是最高紀錄，所以東映趁著這一波勢力推出好片。

二、一九五三年電視出現，一九六二年新東寶電影公司因經營不利，將舊電影版權全部轉售給電視，已漸漸威脅到電影，爲了對抗小螢幕的電視，只好推出大手筆來對抗。

三、一九六一年手塚治虫製作動畫部成立後，以高薪、福利好爲經營手段進行挖角，因爲東映公司一年一部長篇動畫的拍攝方法太過於密集（迪士尼是四年一部）所以經常加班熬夜，但福利卻沒提高，致使四年來離職百餘人，而且六人之中有一人住院，大川社長態度強硬，又不願妥協，致使東映很多人跳槽，東映爲了打擊這些小公司、新公司，便擺出老大作風，拍大片來扼殺小公司的生存空間。

基於上述原因，東映公司決定改編西歐傳說《辛巴達冒險記》，劇本邀請芥川賞得主北杜夫和手塚治虫花了八個月改了四稿才開始作畫。劇中有很多高難度的動作，比如海上、船上、跳舞、騎馬，最難的是武打動作部分，所以要請千葉眞一、江彰健、島村徹等武師來模擬拍攝。另外，有高達一千公尺高的巨浪，光是海浪就有一百三十個鏡頭，動用一萬張以上的原畫。本片在義大利第一屆國際動畫電影節中得到最高榮譽。

就這樣東映公司又繼續第六部《頑皮王子戰大蛇》(1963)，這部動畫號稱東映動畫王國空前的最佳作品，導演是芹川有吾，他用漫畫、

抒情和幻想融合到幽默的動作劇中，事實證明芹川成功了，他被稱為動畫界的新浪潮。另外值得一提的是《頑皮王子戰大蛇》的著名場面，花了半年功夫，畫好了八隻蟒蛇，以色彩來說，身體有五色、眼睛六色、口八色、全部三十一色，空中大戰的鏡頭就有三百個，原畫一萬張以上。原畫是由大塚康生、月岡貞夫，副導演是高畑勳，這是他一九五九年進入東映動畫王國，繼《安壽和廚師王丸》的第二部長篇動畫紀念作品。之後高畑勳就和大塚康生、新人宮崎駿這鐵三角陣容從一九六五年開始籌備《太陽王子》。另外蟒蛇的叫聲、打鬥聲是恐龍怪獸哥斯拉（Godzilla）的音樂配樂伊福部昭製作，作畫導演是森康二，這次動用工作人員一百八十名左右，平均年齡只有二十四歲，製作費七千萬日円，是一部受到肯定的佳作，榮獲日本動畫的最高大獎——大藤賞。

由於《頑皮王子戰大蛇》的風光，東映公司乘勝追擊。同年的一九六三年請來了宿敵手塚治虫來參與《四十七名犬忠臣藏》，結果手塚因為自己的製作公司也忙，只提供了原案及大綱，以協力的性質幫忙到分鏡表做出為止。也因如此完成的作品已沒有手塚的影子。

一九五九年三月開始富士電視台開播，手塚治虫的《原子小金剛》大獲好評。身為動畫界大哥的東映動畫公司也不讓手塚專美於前，於一九六三年決心攻佔電視頻道，但長篇動畫劇場版要轉成電視版，須經 16 釐米影片，再剪成三十分鐘一單位的版本，寬銀幕兩邊被切掉還不打緊，內容短缺不齊，引起觀眾不滿……

一九六四這一年對東映公司而言算是決定性的一年，年頭《頑皮王子戰大蛇》的大勝，年中竟把前六部長篇動畫賣到電視公司，準備和手塚治虫的公司拚到底，強奪電視卡通這片市場，年底《四十七名犬忠臣藏》最後落得草草收場，使得東映動畫王國的招牌開始動搖。

一九六四年東京舉辦奧林匹克運動會，促使日本全國電視機的持有率大增，東映動畫公司進出電視動畫的政策改變，削減了劇場動畫的人力和財力。一九六四年爲止東映的招牌每年固定一部的長篇動畫，竟然沒拍。同年東映公司成立了三班電視動畫製作小組，四樓高的電視動畫大樓也完成，電視動畫一躍和長篇動畫形成同等地位。更令人失望的是，固定於暑假推出迎合小孩子的卡通動畫竟是以《狼少年》、《少年忍者》、《機器人○○七》和《鐵人二十八》四部電視卡通的精采片段，剪成一部《漫畫大行進》，這樣一片兩賣，不用再花製作費，只須剪接費的「東映商法」日後成爲東寶公司也利用暑假檔期把《小叮噹》等電視卡通精剪成一部動畫電影的壞榜樣。從此，東映公司全力投入電視動畫，一九六六年並與美國葛拉菲克公司合作了《金剛》，長篇動畫方面卻沒有好作品出現。這種現象直到一九六八年東映動畫公司連續推出《安徒生童話》、《太陽王子》兩部長篇動畫，在國內大獲好評，大家以爲是東映動畫起死回生之年，但不幸卻成了迴光返照，一九七一年東映動畫的社長大川博往生之後，再也沒有大魄力的領導者來指揮東映公司。因此一些有志於動畫的人便離開東映，例如《太陽王子》的好伙伴宮崎駿、高畑勳等便轉到獨立製作公司，繼續追求他們的動畫理想。

日本動畫工業的搖籃是東映動畫公司，而推動搖籃的手的大家長是大川博社長。沒有他的話，日本的動畫工業可能還停留在手工業階段，無法和迪士尼相抗衡，或許像高畑勳、宮崎駿、大塚康生、押井守，甚至手塚治虫等人都是受到東映動畫王國影響的人。日本人常拿美國迪士尼卡通王國的華特‧迪士尼和日本東映動畫王國的大川博（1894-1968）相提並論，筆者認爲這並不爲過，反而更可藉由華特‧迪士尼的功績來知道大川博的貢獻。不過蓋棺論定，大川博雖開啓了

日本動畫的紀元，但他卻把製作方針轉到小螢幕電視的政策，落得「創業維艱，守成不易」這句警語……

下表即是大川博社長在位期間製片的長篇動畫。

部數	上映年度	片名	導演	備註
1.	1958	白蛇傳	藪下泰司	日本第一部彩色長篇動畫
2.	1959	少年猿飛佐助	藪下泰司 大工原章 手塚治虫	日本第一部寬銀幕動畫
3.	1960	西遊記	藪下泰司 白川大作	外銷到美國
4.	1961	安壽和廚師王丸	藪下泰司 芹川有吾	東映十週年紀念作
5.	1962	辛巴達冒險記	藪下泰司 芹川有吾	首度改編歐洲故事
6.	1963	頑皮王子戰大蛇	芹川有吾	首次獲得大藤賞
7.	1963	四十七名犬忠臣藏	白川大作	原作是手塚治虫
8.	1965	卡利巴博士之宇宙探險	黑日昌郎	首部 SF 動畫
9.	1966	無敵金剛 009	芹川有吾	
10	1966	少年傑克大戰魔女	藪下泰司	
11	1967	無敵金剛大戰怪獸	芹川有吾	
12	1967	葫蘆島漂流記	藪下泰司	木偶動畫
13	1968	安徒生童話	矢吹公郎	
14	1968	太陽王子	高畑勳	東映動畫最高傑作
15	1969	貓兒歷險記	矢吹公郎	
16	1969	正義幽靈船	池田宏	
17	1970	孤兒與忠犬	芹川有吾	
18	1970	海底三萬里	田宮武	
19	1971	動物寶島	池田宏	東映二十週年紀念作品
20	1971	阿里巴巴和四十大盜	設樂博	大川博的遺作

手塚治虫

接下來為大家介紹的動畫家是東映動畫王國的宿敵手塚治虫（1928-1989）。他和東映動畫社長大川博共同的希望是打倒迪士尼，兩人雖合作過，但畢竟一山不容二虎，激烈的競爭，致使雙方元氣大

傷，但手塚治虫也沒因此而得到勝利，虫製作公司也於一九七三年因資金不足宣佈破產，只維持了十年的壽命（1962-1973），算是兩敗俱傷，令人想起《三國演義》中「既生瑜，何生亮」周瑜和諸葛亮的關係。

讓我們來看看手塚治虫是如何蠶食東映動畫王國的土地。手塚治虫和名導演小津安二郎（1903-1963）一樣活滿一甲子（日本人稱還曆），手塚雖不像小津先生生日和忌日是同一天，但可稱是標準的「昭和兒」。原因是昭和天皇即位時他出生，天皇駕崩改元時，手塚也往生了。就因這點巧合冥冥之中注定這一生是曲折離奇的命運。手塚一九二八年出生於關西的大阪，本名手塚治，小學時代熱中於採集昆蟲標本，看到《昆蟲圖鑑》上有一種叫治蟲的昆蟲就以它為筆名，使用一輩子。中學時代便以昆蟲為題材開始畫漫畫。一九四五年看了《桃太郎・海上神兵》感觸良多，決心為日本動畫拍一部好作品。翌年十八歲時他的漫畫開始連載於《每日小學生新聞》，並演出個人鋼琴秀和舞台劇的表演。一九五一年二十三歲時大阪大學醫學專門部畢業，隔一年通過國家醫師鑑定考試，搬到東京來住，但卻不是開業行醫，而是畫漫畫。這段期間不但報紙雜誌連載他的漫畫，連收音機也開始廣播手塚的漫畫故事。著名的作品有《新寶島》、《大都會》、《火星博士》、《大獅王》、《原子小金剛》、《少年偵探》、《寶馬王子》等大作。一九五四年以二十六歲榮登關西最有錢的畫家（年收入 217 萬日円）。一九五五年手塚的作品出現於電視上，漫畫作品更多，包括《火鳥》系列、《丹下左膳》、《流星王子》等。一九五八年受東映動畫之託，擔任《西遊記》的畫面構成一職，這是手塚參與卡通動畫的第一步。他在東映學了很多技術上的學問，一九六一年獨資開創了「手塚治虫動畫製作部」，隔年改名為「虫製作公司」（Mushi Productions）。取其漫畫、電

影的蟲，永不凋零之意。同年手塚先生的年收入是九一四萬五千円，高居畫家、漫畫家的榜首。一九六二年蟲製作公司首部劇場動畫片誕生了——《街角物語》即榮獲《每日新聞》所舉辦的第一屆大藤獎，並得藍帶獎和藝術祭獎勵賞。一九六三年富士電台開播，手塚治虫重新製作《原子小金剛》播放，更獲得全國好評，連彼岸美國的NBC電視台也邀請手塚先生赴美，舉行試映會，當年包括台灣、香港在內，英、法、德、澳洲、菲律賓等國家都曾放映過《原子小金剛》。日本國內NHK、富士、NET等電視台幾乎都放映手塚治虫的卡通片。這時東映動畫王國也決定要分一杯羹，引起了一陣電視卡通戰國時期。蟲製作公司擴大設備，一口氣完成了《新寶島》、《寶馬王子》、《○號戰士》、《魔神》等電視卡通。暑假期間也學習「東映商法」將《原子小金剛》三部濃縮成九十分鐘的電影版放映。這些舉動擺明了就是要和東映公司挑戰。一九六五年電視卡通繼《原子小金剛》後，完成了《宇宙鐵三角》，利用動物的變身加上地球少年星眞一、星光一兄弟來向地球惡勢力挑戰。另一部於一九四九年到一九五四年連載於《漫畫少年》的《森林大帝》(Kimba, the White Lion)也改編成電視卡通，並且成為日本第一部電視彩色卡通動畫，同時也外銷到美國，此作品不但在日本榮獲各大賞，電影版還拿到威尼斯影展的銀獅獎。手塚治虫在電視界可說是一帆風順、國內外知名的動畫家。但他的野心不止於電視，一九六六年推出古典音樂實驗卡通《展覽會的畫》，手塚利用穆索爾斯基（俄國音樂家, 1839-1881）參觀友人的畫展時心情的千變萬化。本片採用十段式，有如交響樂的十章節來表達，形式有如迪士尼的《幻想曲》(1940)，手塚治虫還是把迪士尼卡通當成頭號對手，而這部卡通電影也為手塚得了很多大獎。一九六七年電視卡通出現強敵，那就是《小叮噹》的製作人藤子不二雄的《鬼太郎》和赤塚不二夫的《松

君》，這些卡通都是走幽默、笑料路線，而不是東映、手塚式的英雄劇，所以手塚治虫也改變戲路，推出《孫悟空大冒險》來迎合市場，片中悟空、八戒、悟淨是搞笑人物，外加悟空的女友龍子也出現，可謂成功之作，此片也曾在台灣放映過。隨後乘勝追擊推出《寶馬王子》、《頑皮偵探團》……但都沒早期作品來得精采，觀眾漸漸地失去信心，一九七一年手塚治虫辭去社長一職，專心作畫。一九七二年公司經營出現了危機，結果四百多個工作人員只剩一百人，最支持手塚的富士電視台倒戈播放別社的卡通動畫，面臨破產的危機，幸好關西電視台和Herald電影公司的協助才解除危機。但早在一九六七年時由於手塚一人獨斷的結果，大量擴充設備，向富士電視台資借13388萬円（3347萬台幣）抵押了全部卡通動畫影片，最後交涉的結果是要回了所有權，但十年的放映權卻歸富士電視台所有。這個借款差一點斷送了虫製作公司的財源。

虫製作公司就在這風風雨雨的情況下推出新作品《一千零一夜》（1969）、音樂卡通《溫柔的獅子》（1970）、《埃及豔后》（1970）和最後的作品《哀憐美女》（1973），除了《一千零一夜》受歡迎，《溫柔的獅子》得大藤賞以外，其他的作品都不盡理想，結果一九七三年終於宣佈公司倒閉。畢竟藝術家還是專心於自己熟悉的部分，經營管理方面要請有經驗的人才能駕輕就熟。

手塚治虫崛起於戰後，正是大和民族最慘澹恐懼的時代，但他的作品卻是安撫受驚、吃不飽小孩的最佳精神食糧，《原子小金剛》、《森林大帝》曾經是當代日本人的童年和偶像。手塚的早期作品雖是英雄主義，但卻代表著正義的一方，當你碰到危險、災難時，這些卡通人物就會出現，這不就是戰後日本人的心情嗎？他們期望世界和平、一個強而有力的領導者來管理日本。手塚曾經通過醫生的鑑定考試，他

原本就可以以醫術來治療受創傷的大和民族，但畢竟只是一部分的人而已，手塚卻捨棄醫術而用藝術來撫慰當時日本人心靈的傷痕，因爲這才是大和民族所需要的「夢」。

公司雖經營不善而倒閉，手塚治虫的聲望卻不因此而受影響，全國各地畫廊、展示會、美術館都爭相邀請他去開幕、指導，手塚除了藉機到處旅行之外，還不忘繼續給日本人「夢」。他完成了《火鳥》、《怪醫黑傑克》、《三眼神童》、《七色鸚鵡》等，一直到一九八八年住院開刀後還奔走世界各地的卡通動畫影展當顧問、評審等職，此時他認爲已經賦予全世界的卡通夢……但不幸手塚於一九八九年二月九日死於胃癌，享年六十歲。他畢生得到的獎實在太多了，死後還榮獲政府三等瑞寶章的勳章，與其說他在藝術上有成就，不如說是手塚治虫爲了寄予日本人、全世界人的「夢」，貢獻了他的畢生精力。還記得手塚一九五九年新年的抱負猶言在耳：「今年想從事卡通電影的製作」、「我一生的願望是使漫畫活動起來」……雖然手塚治虫可能永遠不知道動畫畢竟有別於漫畫。

戰後動畫人的發展

戰後的日本動畫幾乎由東映動畫公司和手塚治虫公司所包辦了，但仍有一些獨立製片站在他們的崗位上追求自己的夢想。在此爲動畫研究者介紹日本動畫的最高榮譽賞——大藤賞。

大藤信郎（1900-1961）被稱爲日本動畫界的一匹狼、怪人、怪胎……他用皮影戲的原理來製作動畫，並用日本獨有的繡花紙（千代紙）來做畫，深獲好評。十八歲時不顧父親的反對，毅然投入幸內純一的動畫公司，二十一歲就設立公司，二十六歲完成《馬具田城的盜賊》（1926）和《孫悟空物語》（1926），引起大眾的注意。《鯨魚》（1927）

和《珍說吉田御殿》（1928），是日本動畫首次外銷海外（蘇俄、法國）的動畫家，其中《鯨魚》於一九五二年以彩色版重新製作，參加坎城影展時，獲得畢卡索的青睞，取得銀牌，一九五六年威尼斯影展《幽靈船》榮獲短篇電影部的特別獎。

　　大藤信郎獨資日本首部寬銀幕動畫《竹取物語》拍攝前一九六一年往生，姊姊大藤八重將他遺物捐給日本大學藝術學部和電影中心，並將遺產於《每日新聞》電影大賞中設立動畫部門獎，命名為大藤賞。這是日本動畫界最高榮譽獎，其宗旨是表揚當年度最優良動畫或鼓勵新人、獨立製片公司，歷年來得獎名單如下：

年度	作品	導演	備註
1962	街角物語	手塚治虫	虫製作公司處女作
1963	頑皮王子戰大蛇	芹川有吾	東映動畫出品
1964	殺人	和田誠	唯一作品
1965	不可思議的藥	岡本忠成	個人獎：久里洋二
1966	展覽會的畫	手塚治虫	十段故事，具實驗性
1967	兩隻秋刀魚·房屋	久里洋二	兼俱幽默、諷刺
1968	醜小鴨	渡邊和彥	飛行鏡頭拍攝完美
1969	溫柔的獅子	柳瀨貴志	虫製作公司拍攝
1970	花和鼴鼠·我的家	岡本忠成	木偶動畫、威尼斯影展銀賞
1971	天魔的玩具	河野秋和	木偶動畫
1972	鬼	川本喜八郎	傳統文樂以動畫表示
1973	南海病無息	岡本忠成	特別獎：日本動畫株式會社
1974	詩人生涯	川本喜八郎	打破傳統動畫、音畫合一
1975	水種子	岡本忠成	海、天顏色鮮豔
1976	道成寺	川本喜八郎	獨樹一格的拍攝技巧
1977	奔向彩虹	岡本忠成	
1978	從缺		
1979	魯邦三世	宮崎駿	高畑勳、大塚康生鐵三角
1980	快感	古川宅	
1981	大提琴家	高畑勳	費時六年完成
1982	性情中人	岡本忠成	
1983	赤足天使	眞崎守	反戰動畫
1984	風之谷	宮崎駿	
1985	銀河鐵道之夜	杉井義沙（譯音）	宮澤賢治名作改編

1986	天空之城	宮崎駿	
1987	森林的傳說	手塚治虫	
1988	龍貓	宮崎駿	
1989	從缺		
1990	荊姬和睡美人	川本喜八郎	和捷克合作
1991	飯館	川本喜八郎、岡本忠成	岡本的遺作，由川本完成
1992	從缺		
1993	銀河之魚	田村茂	
1994	從缺		
1995	記憶	大友克洋	

由上列名單看來，大致可了解戰後日本動畫的演變軌跡，六〇年代是東映和手塚的天下，七〇年代雖是電視卡通的天下，但川本喜八郎和岡本忠成的木偶動畫出奇制勝，囊括七〇年代各大獎。八〇年代是高畑勳、宮崎駿兩人的世界，賦予動畫人物血和肉，九〇年代已進入電腦動畫的時代，故事背景也深入未來的世界，代表作品是大友克洋的《阿基拉》、《記憶》、押井守的《機動警察》（1989-1993）、《攻殼機動隊》（1994）、川尻善昭的《妖獸都市》（1987）等集科幻於一身的未來動畫。

木偶動畫

談起木偶動畫的由來，因影片沒有保留下來，誰都沒看過，很難從文獻上來判斷。戰後日本木偶動畫的影響人物是持永只仁，他於一九一九年出生於滿州，返國就讀日本美術學校，一九二八年看了蘇聯的《魔法鐘》之後立志要學習動畫，便加入瀨尾光世的藝術電影社，擔任動畫的背景製作。持永返回滿州後便在滿映做事，戰敗時被八路軍接收，便和內田吐夢、木村莊十二等導演為共產黨製作文宣影片。並代訓電影工作的幹部，好讓他們能到上海、北京接收製片廠。持永只仁閒暇之餘，時常觀賞中國的布袋戲和皮影戲，並從木村莊十二導

演畫分鏡表時，拿木偶當樣本時，啓發了靈感，決定把動畫和木偶結合成木偶動畫。一九四九年共產黨攻入北京後，持永只仁成了全中國動畫的執行者，並在上海、蘇州、杭州等地的美術學校設動畫製作部並廣爲招生。他拍攝了六部動畫片後，因國民性的差異，毅然返日，加入飯澤匡的「木偶藝術製作公司」，成員尚有森邦資和擔任美術的土方重巳、川本喜八郎。一九五五年持永只仁再結合電通電影公司和教育電影發行公司的資金和稻村喜一設立「木偶映畫製作所」，同年拍攝了《瓜子姬和天之邪鬼》，號稱日本第一部木偶動畫。飯澤匡製作了朝日啤酒的宣傳廣告《啤酒的歷史》大獲好評後，造成一股木偶動畫熱潮，一九五八年專爲商業廣告而擴大設備的「芝製片廠」完成，朝日啤酒、三羽香皀、精工表等國內廠商的訂單源源不斷，美國牙刷、食品公司的委託也不少。一九五六年持永只仁拍攝《五隻小猴子》，在溫哥華影展得到最高榮譽大賞，這是日本木偶動畫首次在國際上被認同，而擔任木偶製作的是川本喜八郎。一九五八年溫哥華影展《小黑和雙胞胎弟弟》又得獎後，美國電影公司決定和持永只仁合作；雙方簽定了一百三十部木偶動畫的合約，於是日本方面就招兵買馬擴充設備和製片廠，命名爲「MOM 製作公司」。第一部影片《木偶新冒險記》在美國播放時約有一千萬人的收視率，美方還拿去英、德等國播出。「MOM 製作公司」並培育了一批木偶動畫的高手，岡本忠成便是其中一人。

　　持永只仁於一九六五年辭去工作，回到中國，但他把日本木偶動畫打下良好的基礎，培育了一批專業人才，並把日本木偶動畫的地位打到國際舞台，並與有名的木偶動畫王國捷克相提並論……這都是持永只仁的功勞。

　　川本喜八郎和岡本忠成都是受持永只仁影響的木偶動畫作家，川

本喜八郎因深受捷克木偶動畫的吸引，一九六三年自費到木偶動畫的發源地布拉格深造。一年八個月的時光，他拜見大師級的作家（如川卡），觀賞曠世傑作，也因地緣關係，品味到東歐像匈牙利、波蘭、羅馬尼亞等國的作品。真可謂走千里路勝讀萬卷書。川本的留學捷克在他人生的方向及創作方面有很大的啟示作用，返國後專注於木偶動畫的木偶製作，NHK 電視的兒童節目和廣告充分發揮他在木偶動畫上的天才與努力，日後並成為動畫藝術的代表宗師之一。

岡本忠成（1932-1993）原大阪大學法學部畢業，準備當法官，但受了捷克木偶動畫的影響，毅然投入日本大學藝術學部，拜師於名導演牛原虛彥之下，畢業後至持永只仁的「MOM 製作公司」實際學習，一九六四年自組「迴響公司」從事木偶動畫的製作，一九七一年辦個展，將他歷年來的七部作品公開，大獲好評。翌年的一九七二年和川本喜八郎共同舉辦展覽會，兩人的畫風格調完全不一樣，川本的屬於細膩、精巧的路線，和豪快粗獷的岡本形成對比，名影評人淀川長治把兩人的合作喻為「勞萊與哈台」，不止在國內囊獲各大獎，國際間也頗有知名度，一九六七年在義大利舉辦的國際漫畫卡通展示會中，他們的作品以專輯的方式被介紹。持永只仁算是把木偶動畫的種子播種到日本，而使它開花結果的是川本喜八郎和岡本忠成。

至於同年代還有一些個人的動畫家和作品，像月岡貞夫的《新天地創造》（1970）、《男人的立場》（1966），他是東映動畫王國的大將，是專門用來抗衡手塚治虫的《原子小金剛》。鈴木伸一是把藤子不二雄和赤塚不二夫推上銀幕的大功臣。古川肇郁的《美麗星星》（1972）曾得到國際動畫電影節的特別獎。相原洋原的《稻草人》（1972）號稱日本春宮卡通的經典作品。橫山隆一《背鬼》（1955）、和田三造的春宮卡通動畫、久里洋二的《殺人狂時代》（1966）、《兩隻秋刀魚》（1960）、

《人間動物園》等，柳原良平的《海戰》（1960）、《池田屋騷動》、《蟲》等，林靜一的《影子》（1968）、眞鍋博的《進行曲》、《時間》、《潛水艇》、《追跡》等，島村達雄的《幻影都市》、《透明人間》，山田學的《風雅的技法》（1967），都是在七〇年代活躍的動畫作家。

八〇年代可說是宮崎駿和高畑勳的天下，他們自從合作卡通長片《太陽王子》（1968）後卻因叫好不叫座（東映宣傳部的策略失誤）而被降爲電視卡通的導演，一九七一年辭去東映動畫公司的工作，一九七二年兩人合作《貓熊家族》獲得好評，翌年又出了續集，終於掃除了《太陽王子》不賣座的陰影。到一九八四年《風之谷》推出期間，他們本著認眞謹愼的工作態度，默默地在電視卡通上不問收穫地耕耘，例如拍攝《小天使》（1973）時赴瑞士勘景，《萬里尋母記》時到義大利考察等。《小天使》的成功奠定了將來成爲名導演的踏腳石，親情、感人、溫馨的路線，是高畑勳和宮崎駿的招牌。《紅髮安妮》（1979）、《魯邦三世》（1980）、《大提琴家》（1982）、《小不點智惠子》（1981）等的長期歷練。終於，在一九八四年高畑當製片、宮崎駿導演的《風之谷》登場，並勇奪當年大藤獎，評語是：以連載漫畫爲基礎，充滿自然回歸願望的浪漫卡通動畫。《風之谷》佳評如湧，兩人乘勝追擊，以同樣的工作人員組合拍攝《天空之城》（1986），由於兩人強烈的創作慾望和一貫的故事情節，吸引了無數卡通愛好者的垂愛，東南亞，特別是香港、台灣的影迷還眞不少，《龍貓》幾乎是七歲到七十歲觀眾的共同語言，這麼大的影響力，當年（1988）榮獲電影旬報首獎，並被觀眾票選爲最佳導演，應是宮崎駿當初始料未及的事吧。

高畑勳

羅馬不是一天造成的，高畑勳和宮崎駿的成功也非僥倖而來，他

們也都經歷人生中幾次重大的抉擇，才有今日的成功。高畑勳生於戰前的一九三五年，畢業於東京大學法文系，畢業前便到東映動畫王國應徵助理導演，一九五九年順利地到東映上班。當時東映社長是大川博，他的目標是指向迪士尼，而和高畑勳同期入社的年輕伙伴也深為《白雪公主》、《小飛象》所感動，這和社長的意念是相同的。但是迪士尼也是經過二十年以上的安定和長片製作的經驗累積，才有迪士尼王國的出現。創立於一九五六年的東映動畫要在短期內追上迪士尼是非常困難的。高畑勳入社後便不斷地充實自己，《安壽和廚師王丸》（1961）、《頑皮王子戰大蛇》（1963）中擔任助理導演，當時另一位助理導演是矢吹公郎，兩人同時在一九六八年完成了處女作品。

　　話說高畑勳受影響最深的不是迪士尼卡通，而是法國卡通《斜眼的暴君》（1952），這部片子不是為小孩而拍攝，所以引起高畑勳的注意和興趣，而且因資金不足，老闆欲以未完成版本上映，導演保羅‧格利牟特（Paul Grimault）訴諸於法院，經過二十七年後，改片名為《國王與鳥》完整版才上映。高畑勳的首部長篇動畫《太陽王子》（1968）也有類似的情形發生，在此之前因手塚治虫的《原子小金剛》在電視上放映，創下高收視率，東映也將大部分工作人員分到電視動畫部，高畑勳也不例外，雖然完成了《狼少年》（1964-1965）大受歡迎，但為了每週要按時播出，導演不但勞心勞力，工作人員更是忙得團團轉，於是高畑勳得知他被指派為東映動畫十週年代表作的導演時，排除電視卡通的製作方式，請來了社會寫實小說家深澤一夫當編劇，以他寫實的手法，使全劇一氣呵成，角色個性明顯，一九六五年宮崎駿加入製作行列，使得工作人員組合更完整。但是劇本拖延，加上勞工運動發生，《太陽王子》被中止進行，差一點就流產，以高畑勳為首的工作人員據理力爭，即使東映不出錢，他們也要完成《太陽王子》。經過多

災多難的關卡，《太陽王子》終於在一九六八年順利推出，和迪士尼最後的作品《森林王子》（Jungle Book）打對台，「技術」問題不談的話，內容比迪士尼卡通精采，不足的地方就是笑料、幽默不夠，這是名影評人佐藤忠男、荻昌弘、山田和夫等人所表示的意見。也因笑料不足，吸引不了兒童族羣，十天就下片了，一億多日円的製作費無法回收，創下東映長篇動畫賣座最低的紀錄，結果製作人被辭退、高畑勳被降為副導演冰凍起來，無法翻身。但《太陽王子》深得高校、大學生的歡迎，它是部勵志的青春動畫，並非一般人所能接受的笑料題材，也為日本動畫史開創另一條康莊大道，《太陽王子》當烈士犧牲了，但它留下來的遺產卻是不朽的。一九六八年之後東映完成了《貓兒歷險記》（1969）、《動物寶島》（1971）等佳作，這些工作人員幾乎是高畑勳所帶出來的伙伴，他們經過《太陽王子》的磨練，終於出頭了。

　　一九七二年東映動畫社長大川博逝世後，公司方面縮小製作路線，致使大部分工作人員跳槽，高畑勳、宮崎駿和小田部羊一移到「A製作公司」製作《薇薇歷險記》，卻因版權問題而中止，三人都覺得喪氣，但不因此而絕筆。一九七二年中國與日本建交，送來了一對貓熊，引起日本全國兒童大話題，三人利用這個流行，完成了《貓熊家族》（1972），翌年再推出續集《貓熊家族馬戲團》（1973）大受歡迎。隨後三人又轉移從事電視歷史卡通。《小天使》（1974）遠至瑞士阿爾卑斯山取景，描寫一位在山上成長的少女，純潔無污染的生活環境，溫馨而感人，樹立了高畑勳的風格。兩年後高畑勳領著宮崎駿、小田部羊一，又請出《太陽王子》的編劇深澤一夫，在「日本動畫公司」拍攝《萬里尋母記》（1974）電視卡通，連續、強而有力的戲劇張力和說服力，使得高畑勳慢慢地步上劇情電影的領域。一九七九年又完成自然主義卡通《紅髮安妮》，使高畑勳的功力更提高一層。

七○年代的高畑勳被定位於少女清純路線，以長篇動畫的概念來拍攝電視卡通影集，取材內容都是以外國的故事爲主。一九八一年又轉到「東京電影新社」的關係企業 TELECOM 會社拍攝《小不點智惠子》，這是一部以日本大阪市井爲背景的漫畫改編。一九八二年改編宮澤賢治的著名童話《大提琴家》，製作公司特別於六年前指定精通古典音樂的高畑勳當導演，每當劇中主人翁拉琴時，引來狐狸、老鼠等動物形成合家歡的景象，這只有卡通特性才有辦法表現。

　　一九八四年高畑勳和宮崎駿合組「二馬力製片廠」，由高畑勳跨刀當製作人，宮崎駿導演的長篇動畫處女作《風之谷》(1984)、《天空之城》(1986)、《魔女宅急便》(1989) 這對黃金拍檔爲日本動畫卡通開創了另一個紀元。

　　一九八七年高畑勳爲記錄人們淨化河川的事蹟，還拍了一部純紀錄片《柳川堀割物語》(1987)，描寫自然和老祖先的智慧。一九八八年改編野坂昭如的小說《螢火蟲之墓》(1988)，描述戰時空襲下的神戶，一對兄妹如何生存的故事。片中斷垣殘壁、火光衝天的畫面令人想起一九九五年神戶七・二級地震時的慘景，而且因製作匆忙以未完整的版本上映，今只能在錄影帶、影碟上才能看到，可是到了《兒時的點點滴滴》一片時高畑勳的動畫想法改變了，變得超脫自然，不再刻意地把人性醜陋的一面表現出來，或像迪士尼卡通、東映動畫一樣將主角描繪成受到命運的捉弄、苦盡甘來的戲劇效果……《兒》片藉著返鄉少女的眼睛勾起現代人兒時的回憶，進一步體會大自然的偉大及人性的感懷。其後《歡喜碰碰狸》(1994) 卻是一部熱鬧的社會諷刺劇，高畑勳把狐狸當成了人，改變以往純寫實的作風，變成幻想式的擬人化，高畑勳嘗試了以往不同的誇張路線，《歡》片賣座高達二十五億日円，是一九九四年日片之冠。

高畑勳的商業卡通世界有下列的特徵：

1.主角不向命運低頭。

2.羣眾聚集的戲居多。

3.清楚細膩的生活感。

4.背景美術帶出土地的實感

5.日常小動作取巧，演技自然。

6.安靜樸實的戲劇效果。

經歷了東映動畫公司十年熬成婆、高畑勳的努力、各製作公司徘徊、創作、成功，一直到被肯定為止，他可稱得上是改革商業卡通的功勞者，而高畑勳下一個目標是什麼呢？他自己表示：「雖想把現今商業的東西去掉，也就是嘗試像未成熟的小品詩歌的青澀原始的東西，但還是做一些多數人能接受的娛樂長篇卡通較好。」另一方面「二馬力製片廠」也成立了導演與技術的訓練中心，期盼不久的將來第二個、第三個⋯⋯高畑勳和宮崎駿會陸續出現。

宮崎駿

接下來這位動畫作家是高畑勳的黃金拍擋——宮崎駿。他出生於第二次世界大戰中期一九四一年的東京，戰爭的陰霾並沒有影響到宮崎駿，因為他爸爸是零式戰鬥機的組合工廠廠長，家境相當富裕，甚至連戰後物質缺乏時期也不受影響。但四歲時一次美軍的空襲，在他小小的心靈上留下難忘的印象，半夜驚醒時，一大半天空已被火染成粉紅色，有如白晝一般⋯⋯這些影像深深地烙在宮崎駿的腦海裏，我們可以聯想《天空之城》中基地著火一幕，正是宮崎駿兒時空襲影像的翻版。像零式戰鬥機的飛行體、工廠的少年機械工⋯⋯等這些都是

他童年的回憶，特別是每部片中都有遨遊天空的飛行機械出現，像滑翔機、浮島、昆蟲飛體、龍貓巴士、魔女的掃把、《紅豬》中的水上飛機……這些都是源自於宮崎駿從小在飛機工廠長大的影響。

一九六三年學習院大學畢業後的宮崎駿隨即進入動畫王國東映公司上班，翌年參與《卡利巴博士之宇宙旅行》(1964) 的拍攝，與作畫指導大塚康生合作，建立良好默契。《卡》片尾的結局，也因宮崎駿的建議，而變成冒險刺激的動畫片，充分展示出導演的潛能。一九六五年大塚康生向公司建議由高畑勳來導《太陽王子》，宮崎駿主動要求加入工作行列。他在東映動畫的《貓兒歷險記》(1969)、《正義幽靈船》(1969)、《動物寶島》(1971)、《阿里巴巴和四十大盜》(1971) 等片中扮演著作畫、人物個性、腳本修改等重要角色。一九七一年和高畑勳、小田部羊一等人辭去東映公司的工作，到「A 製作公司」從事電視卡通的製作。

宮崎駿在高畑勳的《貓熊家族》(1972)、《貓熊家族馬戲團》(1973)、電視卡通《小天使》(1974)、《萬里尋母記》(1975)、《紅髮安妮》(1979) 等片中擔任畫面構成、美術設計、原稿製作、腳本的職務，二人合作已達到爐火純青的地步。一九七八年宮崎駿的處女作《未來少年肯南》問世，得到評論家的讚賞，這是繼《太陽王子》後，宮崎駿、高畑勳、大塚康生鐵三角的最佳拍檔。翌年終於得到拍動畫長片《魯邦三世‧卡利奧斯特羅城》(1979) 的機會，隔年又拍了續集。一九八二年和義大電視利台合作，製作《名偵探福爾摩斯》，一九八四年的《風之谷》使「宮崎駿」這三個字躍上日本動畫舞台。大家看完電影後，讚嘆之餘，不免問起宮崎駿是何許人也，提及《未來少年肯南》時，觀眾便能聯想起來，因大賣座的關係，影迷要求導演再拍續集，宮崎駿卻不爲懲恿，繼續下一部作品《天空之城》(1986)。這兩

部作品皆由前輩高畑勳負責製片工作，他把宮崎駿帶入動畫殿堂。《天空之城》可說是宮崎駿導演作品的集大成之作，因故事是描寫十九世紀初礦坑孤兒的故事，前半段充滿精采打鬥鏡頭，後半部穿越時空墜道，來到現在，卻是嚴厲批評機械化世界、獨裁體制，所以片中除了有科幻動作效果之外，還有宮崎駿個人對現代文明的進步程度與自然共存的現象溶入電影之中。

　　一九八八年的《龍貓》是宮崎駿導演的代表作，這是他構想了八年，繼《貓熊家族》（1972）之後專為兒童所拍攝的卡通。宮崎駿深感當今的兒童受到電視媒體毒素的殘害太深，現代人破壞自然環境，所以把時代背景設定在一九五四年的日本，片中登場人物是：天真無邪的姊妹、考古學家爸爸、養病中的媽媽、慈祥的祖母、純樸的少年……等，溫馨的角色逐一出現，描寫人與大自然共存共滅的道理。雖然《龍貓》的世界離現代只不過是四十幾年前的事，但感覺上卻是相當遙遠，特別是在現今的東京。所以宮崎駿拍攝此片的意義大過於片子本身，不止啟發兒童，更能喚起大人在忙碌生活中懷舊情懷。本片囊獲當年日本電影各大賞，海外包括台灣、香港、新加坡等地都有大量的《龍貓》迷，福斯公司在美國發行錄影帶，也得到大眾的迴響，卜卜口（龍貓）頓時成為世界卡通界共通的話題。

　　翌年宮崎駿乘勝追擊，製作《魔女宅急便》（1989），把舞台移到國外，把傳說中外國的魔女乘掃把的故事搬入劇中，觀眾層次還是設定在小孩，結果創下「二馬力製作公司」出品空前大賣座的紀錄，也肯定宮崎駿對於「飛行媒介」的拍攝製作，達到鬼斧神工的境界。一九九三年他為高畑勳的《兒時的點點滴滴》當製作人。

　　一九九二年宮崎駿一改專為兒童口味的戲路，採取大人也適合的《紅豬》做為動畫題材，藉由卡通人物表達成年人的感情世界。片中

特別邀請日本女性、歌手代表加藤登紀子配音並演唱主題曲，本片在日本刷新卡通片的賣座紀錄，在法國也受到好評。一九九三年起宮崎駿幾乎已開始延續薪火，退到幕後當製作人，《海潮之聲》（1993）和《心之谷》（1994）都是由他製作完成。一九九七年推出的大製作《魔法公主》是宮崎駿的封筆之作，也是宮崎駿首次嘗試日本古裝時代劇，具有濃烈的黑澤明風格影響，在回歸自然的主題上，又加上女性自覺的新元素。

　　高畑勳和宮崎駿主導了八〇年代日本卡通動畫的主流，兩人雖是最佳拍檔，但因人生經歷不同，作品風格也不一樣。宮崎駿對原稿的要求很高，堅持自己能畫的就自己來。高畑勳就像廚師，能把準備好的材料調配、包裝，炒出一道好菜，又像交響樂團的指揮，了解每個團員的優點，並使其發揮達到最高的效果。宮崎駿則是無中生有、天真型的導演，並將自己的個性、才能毫不保留地表現出來。高畑勳的動畫世界是存在的，而且有戲劇衝突，因為這樣故事才能發展，為了取信觀眾，真實感是必要的。但宮崎駿的動畫世界是自己創造的，不以情節取勝，而以每張畫留給觀眾的印象為出發點，雖有現實的感覺出現，宮崎駿仍舊希望是架空的世界。所以高畑勳的作品像《螢火蟲之墓》、《兒時的點點滴滴》等都有強烈的時間和空間、實際的故事為出發點。反觀宮崎駿的作品如《風之谷》、《龍貓》、《紅豬》等時代背景、發生地點都抽離不明顯，也就是說宮崎駿所設定的故事不在乎時空，而強調畫中有話，是要喚起呼籲人類對「過去」的認同及「未來」的保護。

　　兩人雖然作品風格相異，但理想是相通的，他們所組成的「二馬力製作公司」是日本最有實力的卡通製作公司，而今正為培育本日動畫接棒人的目標而努力。

九○年代好萊塢的勢力席捲全球之時，各地的電影都被打得招架不住，日本電影也不例外，為了對抗好萊塢求自我生存之道，只好以好萊塢分佔世界市場比例最小的動畫電影為下手的對象，而這個任務已被高畑勳、宮崎駿、大友克洋、押井守等完成，近年迪士尼維持一年一部的質量並重成績，從《美女與野獸》(1991)、《阿拉丁》(1992)、《獅子王》(1993)、《風中奇緣》(1995)、《鐘樓怪人》(1996) 到《大力士》(1997) 都是走溫情感人路線，日本動畫為了迎戰強敵，只好以科幻動畫來出招。《機動警察》的押井守和《阿基拉》的大友克洋兩位新生代作家肩負了這個任務。

日本科幻動畫的起源

　　日本在二次世界大戰後國民自信心已跌到谷底，戰後復興，經濟奇蹟似地復甦，七○年代日本已步入富國之林，為了保護這些建設，他們希望能有位英雄或軍隊來守住這片江山，於是七○年代的卡通英雄有手塚治虫的《原子小金剛》、勝間田具治的《無敵鐵金剛》(1972)、島海永行的《科學小飛俠》(1972)、富野喜幸的《海王子》(1979) 等，這些被塑造出來的英雄深深地捉住日本人的心，因為他們已經不是傳統動畫中的動物，而是有血有肉的人類或人類智慧結晶所研究出來的機器人，不管在陸上、海上、天空，甚至宇宙間都能防衛日本、保護地球，所以這些人雖是捏造出來的，卻永遠活在日本人的心中。特別是影射二次世界大戰的大和艦隊《宇宙戰艦大和號》(1977-1983, 原著是松本零士，製作片人是西崎義展) 的復活進而守護地球。

　　《宇宙戰艦大和號》系列作品是描述西元二一九九年地球面臨存亡危機，於是地球將大和號戰艦修復、改造、準備迎擊外敵。

　　另一部是《銀河鐵道999》(1979, 原著也是松本零士，導演則是林

太郎，此片在一九七九年是賣座最好的日本電影）。這兩部電影在日本科幻動畫上，被譽爲始祖，因爲松本零士的作品陸續被改編成動畫，而且是繼手塚治虫之後受到世人矚目的日本漫畫家。松本零士的動畫中充滿科學、冒險，鏡頭處理方式善於利用光和影的特殊效果和大場面氣氛的製造，人物個性的塑造也是鮮明有趣。

　　松本零士喚起大和民族的優越民族自信心，也帶出一羣滿腦子科幻、詭異的動畫伙伴。《銀河鐵道999》的導演林太郎（本名林重光）早期曾在動畫王國——東映公司——參與《白蛇傳》（1958），後轉到手塚治虫製作公司協助拍攝《原子小金剛》、《森林大帝》等動畫，一九七九年和松本零士合作，導出《銀》片。林太郎的科班經歷，促成他對大場面的控制得心應手，角色的設定靈活有趣，華麗的佈景是林太郎的特色，他和松本零士當時是日本科幻動畫最具影響力的重要人物。

　　林太郎於一九八三年進入角川春樹的電影公司，拍製《幻魔大戰》，啓用大友克洋擔任角色設計，而使登場人物鮮明、印象深刻，是日本動畫從未有的感覺。大友克洋一九五四年出生於宮城縣，早在《幻魔大戰》以前，便是位有名的漫畫家兼動畫家，一九七三年發表個人首部長篇動畫《槍聲》，一九八〇年漫畫《童夢》和《阿基拉》已超過十萬本的佳績，一九八二年完成首部動畫，之後作品絡繹不絕，合導《迷宮物語》（1986）的其中一段〈工事中止命令〉，該片結合了科幻動畫的名手——林太郎、大友克洋和以《妖獸都市》（1987）成名的川尻善昭三位老中青動畫導演來執行。這樣的組合已無法再見了，因爲大友克洋、川尻善昭經過《迷》片的考驗後，都成爲一線導演，各有各的領域發展。

　　大友克洋於一九八八年改編他自己的暢銷漫畫《阿基拉》，耗資台

幣約兩億五千萬元以上，號稱日本動畫史上最昂貴的一部。於一九八九年在美國上映時引起一陣騷動，老外們發現帶有神祕色彩的東方竟能拍出像《星際大戰》（1977）、《銀翼殺手》（Blade Runner, 1982）般的科幻動畫，將未來的時空描寫得栩栩如生，特別是槍戰、撞車、爆破及流血場面處理的相當細膩。一九九一年大友克洋陸續完成《恐怖桃源》以及《老人Z》的編劇。一九九五年的《回憶》是一部三段式動畫。大友克洋除了漫畫、動畫以外還從事電視廣告設計人物造型、電視節目片頭，之外還拍攝劇情片。一九八二年《給我槍使我自由》及一九九一年《國際恐怖公寓》……可見大友克洋是一位善用影像來說故事的導演，但這只是他成名的過程罷了。最主要的是大友克洋能結合有志於動畫的青年於一室，像《回憶》的其他兩位導演森本晃司、岡村天齋等，並輪流或一起當導演，使大家都有發揮的空間，彼此意見交流、腦力激盪，好作品自然就出現。

押井守

　　另外一位動畫界的絕地戰將是押井守，他比大友克洋年長三歲，一九五一年出生於東京，一九七六年畢業於東京學藝大學美術系（相當於台灣師範大學美術系）然後受到《科學小飛俠》的導演島海永行的影響加入「龍之子製作公司」開始他動畫卡通的生涯。

　　押井守的最近作品《攻殼機動隊》代表日本參加了香港、新加坡、威尼斯……等影展，深獲好評，使漸漸為世人淡忘的日本電影露出了捲土重來的一線生機。他的第一部處女作電影是《福星小子第一集》（Only You, 1983）改編自高橋留美子的漫畫，是押井守於一九八一～八四年所拍的電視卡通的電影版。故事是描寫一段三角戀愛的愛情故事，劇情的推展令人印象深刻，導演故意安排的搞笑部分也得到效果，

是一部與眾不同的日本卡通。翌年乘勝追擊，推出第二集《Beautiful Dreamer》，押井守利用夢把自己的幻想一瀉千里式的大膽表現出來，完全是他自編的腳本，所以受到原作者高橋留美子的抗議，但不容否認這一部高度影像表現的日本卡通。

一九八五年押井守被網羅到德間書局拍攝一部《天使之卵》，是以影像取勝的實驗動畫，片中美少女的造型令人心動，尤其那飄飄長髮，據押井守表示作畫作到晚上睡覺都夢見頭髮。可惜本片因實驗性太高，觀眾不太能接受，但確定了押井守卡通的風格。押井守在完成《天使之卵》後，繼續留在德間書局作動畫導演，並與卡通大師高畑勳、宮崎駿共事，由兩人當製片，押井守導演的《安凱》（An Kai）都已完成了情節部分，卻因代溝的關係，意見不合大吵一番，押井守便離開了德間書局。

沉寂兩年後，押井守受到玩具公司 BANDAI 的邀請，製作《紅色眼鏡》（Red Eyegalsses, 1987）和電視版《機動警察》一～六集及電影版的《機動警察》（1989），他的機動警察有別於《無敵鐵金剛》類的機器戰警，不以打鬥取勝，而是以明快的節奏、電腦犯罪為主題，加上推理的技巧，果然不負觀眾所望。一九九一年完成《地獄番犬》（The Watch Dog of Hell），本片和《紅色眼鏡》是真人演出非動畫片，也令觀眾有耳目一新之感。一九九二年拍攝《Talking Head》及《機動警察第二集》等。

一九九五年押井守改編日本漫畫鬼才士郎正宗的《攻殼機動隊》，士郎正宗是一位上知天文、下知地理的連環漫畫家，專長是科幻動作；據原作者表示：「我很高興《攻殼機動隊》能改編成動畫，我認為動畫版本並不是依照漫畫原作這麼簡單，它必須找出自己的方向。在押井先生的導演下，《攻殼機動隊》效果美滿。除了希望大家好好欣賞外，

我實在沒有其他話可說。」導演爲了找尋西元二〇二九年的東京，特地到香港勘查外景，並將香港街景全部納入《攻殼機動隊》之中，以香港獨特的背景來當做犯罪的溫床，而且也是押井守拿手的智慧型犯罪——利用電腦網路來做案。在這樣天時、地利、人和的配合下，《攻殼機動隊》就更顯得逼眞臨場感十足，電影中的情節宛如明日即將會發生一般……根據導演自己表示：「每位參與這部電影的人都覺得是拍一部這樣的未來世界動畫的時候了。但是，因片中主要提及電腦網路聯繫和『電子腦袋空間』，大部分未能在銀幕上具體表現出來。我最關心的是如何把這個世界搬上銀幕。」

押井守導演的處女作《福星小子》第一、二集爲他打開了知名度，確立了「顚覆叛逆」的風格，《機動警察》的神祕、不按牌理出牌，鞏固了他在動畫卡通的地位，《攻殼機動隊》的逼眞、寫實再創押井守個人事業的最高峯，我們稱他爲動畫怪才或鬼才應不爲過吧。

另一位值得提出的日本科幻動畫大家爲中生代的富野喜幸（原名富野由悠季），他出身於日本大學電影系，爲專門製作「機器人動作」系列作品聞名的日昇（Sunrise）公司所大力栽培的導演，其一手構思創造出來的《機動戰士 GUNDAM》卡通影集風靡海內外，影響力遠及美國（詹姆斯・卡麥隆的《異形》Alion）及香港的徐克等。其作品節奏明快，動作俐落，《GUNDAM》已經成爲日本科幻動畫的經典作品，許多日本年輕人認爲該片是代表他們青春的縮影及所有科幻夢想的總成。

結論

就像開頭所提及的「日本映畫」已漸漸爲世人所淡忘，取而代之的是「日本動畫」。在美國好萊塢八大公司以高科技電腦合成的強勢力

量壟斷全世界電影市場之同時，大和民族仍以動畫來分庭抗禮，對付迪士尼則有高畑勳、宮崎駿等人；科幻片則有大友克洋、押井守和富野喜幸等人，他們肩負著日本電影不死的毅力，仍在努力……以一九九六年的統計數字來看日本電影排行前十五名中竟有六部是動畫，名次如下：第一名《心之谷》，第五名《小叮噹》，第六名《東映春季卡通博覽會》，第七名《美少女戰士》，第十一名《東映夏季卡通博覽會》及第十三名的《蠟筆小新》等，光這六部卡通就為日本電影賺入將近二十億台幣，這個金額是全日本電影總收入的五分之二左右，可見日本動畫已成為日本電影的主流。

加拿大動畫電影

張致元

　　動畫電影在加拿大存在的歷史、時間並不長，但是以它剛開始邁向第二個五十年的資歷，加拿大的動畫電影卻是形成世界動畫電影發展史的堅強內容裏，最不可被忽略的部分，因爲它幾乎就是內容的全部。在世界動畫電影的發展歷程上，加拿大的先驅者一直扮演著舉足輕重的拓荒先鋒角色，所造成的影響力，正像一個強力震央，持續輻射波動著整個世界動畫電影界，直到今日。今天，在一個重商資本主義的氛圍下，全球動畫電影多半已經走向擬人化（虛擬實境），市場主導與分工量產的製作方式，加拿大卻仍然在每年推出新的、品味不凡、獨具個人風格的完全經營作品，可說是獨樹一幟、獨領風騷的時代異數，卻每每能令世人耳目一新，不斷地開拓出新的動畫電影疆域，爲加拿大自己贏得了獨尊的地位，也爲動畫電影界留下了開疆拓土的根苗。

加拿大國家電影局

　　論功行賞加拿大動畫電影今日的成就，加拿大國家電影局（National Film Board, 簡稱 NFB）厥功甚偉，功不可沒。經過仔細地了解加拿大國家電影局的所做所爲之後，不得不對國內主管電影事業發展的

官方單位多所期待。事在人為，且看加拿大國家電影局從無到有的歷史見證。

　　加拿大國家電影局創建於一九三九年，由國家電影局長（Government Film Commissioner）聯同九位信託局官員組成的委員會管理電影發展事宜，當時正值二次大戰期間，加拿大政府在隔壁媒體強國——美國的刺激之下，希望能為自己的祖國打造自己的形象，並且透過國際間的交流，讓世界更了解加拿大這個國家、文化、人民以及其他種種面貌。這可以從第一任國家電影局長約翰‧葛里遜（John Grierson）上任時，自述其夢想得到印證，他說：「國家電影局是加拿大的眼，其存在是為了製作、表現大眾關切的電影，那些看起來和使我們不同的電影……，透過電影的流通來了解加拿大和它的全部。」而電影無遠弗屆的影響力，使加拿大國家電影局成了創造「無暴力、無性別歧視、無種族歧視」世界的一股堅強力量，這股力量也使加拿大國家電影局成了「完全創作自由」的最佳代言人。客觀而言，加拿大國家電影局的成立宗旨，並沒有特別於世界其他各國的地方，是什麼使它有今天這股耀眼的成就？

約翰‧葛里遜

　　約翰‧葛里遜是英國蘇格蘭人，在出任第一任 NFB 局長前，已經是一位國際知名的紀錄片工作者，這種成功的生涯，使他為加拿大國家電影局，帶來不少優秀的電影工作者，他們多半是他以前在英國的伙伴，其中最值得一提的就是動畫電影部的負責人諾曼‧麥克拉倫，他在 NFB 所創下的豐功偉業，正是使世人仰目觀看加拿大國家電影局的第一功臣。創建之初，葛里遜局長立下「鼓勵原創性、強調個人風格的自由發揮，並維持小格局緊密支援的工作羣」的發展策略，用來

對抗美式日益擴大生產規模的工業模式。其成功的關鍵，正是創作者個人的創作意志，絕對不能受任何的干涉與壓抑，並以全局的力量配合支持。在當時沒有市場導向、預算限制與限時完成等近乎完全理想的製作條件下，這些深具個人特色的創作者果然在短短兩年之後，由史都華•雷格(Stuart Regg)的紀錄片《邱吉爾的島》(Churchill's Island)首開紀錄，拿下當年奧斯卡最佳紀錄片的獎項。從這之後，NFB開出一路長紅的漂亮成績，其中動畫電影帶來的榮耀光環更是領先其他部門，替加拿大在世界動畫史上留下前無古人的輝煌紀錄。截至目前為止，加拿大國家電影局動畫電影部在它五十五年（1941-96）的年輕歲月裏，已經獲得超過三千多個國際獎項，九座奧斯卡❶，其中一座是最高成就榮譽獎，正是為了表彰加拿大國家電影局在製作各種類型電影上的優異表現與在電影製作相關各項技術研發上的傑出貢獻。事實上，讓加拿大動畫電影獨領風騷的風雲人物，還是首屆動畫部負責人諾曼•麥克拉倫。

諾曼•麥克拉倫

　　諾曼是局長葛里遜的老鄉，也是蘇格蘭人，早在NFB成立前，他們就合作過，葛里遜看到諾曼用一種實驗性的手法，直接在底片上描繪，「無動畫相機」的前衛創作方式來做動畫電影，直覺告訴他，諾曼會成為當代最好的動畫電影作者之一。所以也以週薪四十美元，外加一張在基督教青年會（YMCA）的床位，請諾曼來主持NFB內的動畫電影部，那已經是NFB成立後第二年的事，也就是一九四一年。這樣的待遇，NFB曾戲謔地稱是「本世紀最划算的交易」，這一次交易，讓加拿大國家電影局真的賺到了，因為這位非正式的年輕約聘雇員（當時諾曼只有二十七歲）卻一舉將NFB的動畫電影抬上了世界頂尖的璀

燦舞台。

當時，根據他們兩人的協議，諾曼將會有一切所需的支援，去做他想做的動畫電影，他本人不需「爲政府宣傳效力」，也不會有任何有關題材、內容、形式等等的禁忌，於此同時，也負責訓練、組織這個新興的部門。在戰時，動畫部門必須例行性地支援電影部門的製作工作，例如製作字幕卡、戰爭地圖等，但戰後就完全獨立發展，不再從事與創作無關的工作。

在諾曼留在 NFB 近半個世紀的年月裏，其個人替 NFB 製作了近五十部動畫電影❷，贏得超過一百個國際獎項。諾曼源源不絕的創作活力，開創了許多動畫電影的新技法與形式，遠遠超過同時代受限於傳統技法表現的作品。同時他不斷地尋求不同的創作材質與方法的基本立場，開拓動畫電影新領域的企圖心，以及鼓勵當時在 NFB 從事創造的後進，求新求變，不喜他人尾隨自己的作風，這種優良傳統風氣的奠立，終於使 NFB 動畫電影，在本世紀爲加拿大開出最繽紛璀璨的美麗花朵來，更爲未來的動畫電影世界，畫下無限可能的光明遠景。

在這近半個世紀裏，約翰・葛里遜與諾曼・麥克拉倫聯手擊退外界的政治官僚干預，與市場化、商品化的洪流猛獸，成功地維護了這塊世所罕有的自由創作樂土，也成就加拿大動畫電影的不朽功業。而這種尊榮備至的優良傳統，正是如今因預算刪減而面臨生存困境的加拿大國家電影局防止「自由創作的樂土」冰消瓦解的最後盾牌。

新一代的崛起

諾曼剛開始爲 NFB 招攬一批以加拿大人爲主的後起之秀，他們多半是來自於安大略藝術學院的學生，研究加拿大動畫電影，這些人的作品形塑了 NFB 前十年的面貌。

艾佛林‧連巴特 (Evelyn Lambart) 是圖線動畫 (graphic animation) 的好手，作品有：《動作拼圖》(Maps in Action, 1945) 和《不可能的圖》(The Impossible Map, 1947)；喬治‧杜寧 (George Dunning) 則用一種薄片金屬做成的玩偶，製作了一部和民謠歌曲有關的動畫《卡岱‧羅塞爾》(Cadet Rousselle, 1947 和柯林‧羅 Low 合作)，後被商業界網羅，並參與披頭四電影《黃色潛艇》(1968) 的製作，達到個人事業的高峯。吉姆‧馬奎 (Jim Mckay) 將賽璐珞片動畫的方法帶進 NFB 來，後來成爲一種普遍的標準型式。柯林‧羅、沃夫‧柯尼 (Wolf Koening) 及羅伯‧韋瑞爾 (Robert Verrall) 共同製作的《加拿大交通羅曼史》(The Romance of Transportation in Canada, 1952)，曾多次得獎。悉尼‧高史密斯 (Sidney Gold Smith) 最富國際盛名，藉著替美國大導演史丹利‧庫柏力克 (Stanley Kubrick) 的電影《二〇〇一年：太空漫遊》(1968) 製作動畫視覺而聲名大噪，其他重要的作品有《地球之美》(Riches of the Earth, 1954)、《太空的疆域》(Fields of Space, 1969)、《太陽系》(Satallites of the Sun, 1974) 和《星球一生》(Starlife, 1983)，很明顯地，其個人風格偏向描模星球、太空方面的浩翰宇宙。

來自世界各地的好手

時光走到六〇年代，NFB 將目光轉向世界，網羅的好手，主要仍是英、美二地的菁英。吉瑞‧帕特頓 (Gerald Potterton) 來自英國，花了十四年的青春，奉獻給了 NFB，最令人懷念的兩部作品是一九六二年的《我的賺錢生涯》(My Financial Career)，獲奧斯卡提名入圍及《梅爾波孟納斯‧瓊斯的可怖命運》(The Awful Fate of Melpomenus Jones, 1983)。他也拍眞人 (live-action) 電影，像一九六五年的《彩虹男孩》(The Rainbow Boys)，《重金屬》(Heavy Metal, 1982) 是他領

導國際動畫好手組成的工作隊完成的作品，值得一看。戴瑞克‧連（Derek Lamb）有兩件得獎作品，才情洋溢：《我認識一位吞蒼蠅的歐巴桑》（I Know an Old Lady Who Swallowed a Fly, 1964）和《為何是我》（Why Me?, 1978, 和 Janet Perlman 合作）。麥可‧米爾斯（Michael Mills）的作品《進化》（Evolution, 1971）獲獎無數，他的另一作品《三分鐘紙上世界史》（The History of the World in Three Minutes Flat, 1981）獲奧斯卡提名入圍。唐‧阿瑞歐利（Don Arioli）有奧斯卡提名入圍的《傑克造的屋子》（The House That Jack Built, 1967），另兩部佳作分別是《宣傳訊息》（A Propaganda Message, 1971）和《熱物》（Hot Stuff, 1971），這三部片都有不同的合作伙伴。卡‧賓達（Kaj Pindal）是丹麥來的傑出作者，他的作品有《大尺寸》（King Size, 1968），拒煙的動畫佳作和《到底怎麼了》（What on Earth, 1966 和 Les Drew 合作）曾提名入圍奧斯卡，敘述一個汽車狂的故事。伊修‧派提爾是印度人，在 NFB 內是非常值得大家重視的一位，他經常嘗試用各種不同材質，表現不同形式、內容和主題，是一位勇於創新突破的作者，他的作品多不相同，多才多藝：《景深深》（Perspectrum, 1975）、《珠子遊戲》（Bead Game, 1977）、《人死後》（Afterlife, 1978）創造人死後的視覺幻象、《第一優先》（Top Priority, 1981），以及《天堂》（Paradise, 1984）等，若有親眼目睹的機會，不應錯過，對動畫電影的視覺開拓，功績卓著。

　　到了七〇年代，年輕一輩的新血輪加入 NFB 的陣容，女性動畫電影工作者能人輩出，大放異彩，而動畫與真人演出相結合的作品數量大增。男性作者有約翰‧魏登（John Weldon），其作品《沒有強尼的蘋果》（No Apple for Johnny, 1977）是自傳體的傳神之作，被稱為「紀錄動畫(電影)片」的新品種。他和優尼斯‧馬考雷（Eunice Macaulay）

合導的《限時專送》(1979) 獲得一座奧斯卡。羅伯‧何華德（Robert Awad）的作品《布朗斯維克事件》(L'affaire Bronswik, 1976, 與 Andfe Leduc 合作) 是一部真人結合動畫的作品。其他作者有 Richard Condie, Hugh Foulds。女性作者有 Janet Perlman、Veronika Soul, Joyce Borenstein 和卡洛琳‧麗芙等人，其中卡洛琳‧麗芙是目光的焦點，她的特色是以砂來作動畫，她雖然是美國人，但一直留在 NFB 法語系統內從事創作，她用砂來作動畫的素材，獨具個人特色，作品有《貓頭鷹與鵝之婚禮》(The Owl Who Married a Goose , 1974)，獲奧斯卡提名入圍，和其他八個競賽獎冠軍得主，《街道》(The Street, 1976) 又獲奧斯卡提名入圍，其餘二十二個競賽優勝得主。卡洛琳是近代 NFB 動畫電影部門內最耀眼的明星，國際動畫競賽的常勝軍。

加拿大國家電影局的組織

加拿大國家電影局經過二十年的苦心經營，終於在加拿大及全世界贏得敬重，成為加拿大本土中最值得推崇的電影製片廠。加拿大是雙語制的國家，兩種官方語言，英語和法語並行不悖，但 NFB 初期仍是以英語片製作為大宗，再配上法語發音的辦法，來解決流通上的問題，而動畫電影具有「非語言」(non-verbal) 的特性，可輕易打通語言上的障礙，使動畫電影流連在雙語社區之間，左右逢源。一九六四年，NFB 為顧及均衡原則，照顧到國內其他弱勢團體，而決定將內部組織重新調整，分成英語系與法語系兩個系統，各自擁有獨立的預算與各自的體系，和在各地分設的服務機構。英語系設總部辦公室在蒙特婁，下轄動畫電影部、紀錄片與劇情片部、女性電影部（Women's）（註：為世界上第一個為女性、談女性並且女性自製的電影機構）及多媒體部四個部門，並在五個城市（從大西洋到太平洋）分設服務中心。而法語系分

成八個製作單位，一個為動畫電影組，四個是紀錄片製作組，內含兩個多倫多及蒙克頓（Moncton）的在地製作組，其他是劇情片組，劇情、紀錄混合類組以及特別為教育、文化及女性電影議題所設的製作組。主要是呈現法語區的文化、社會、人文面貌，增添加拿大雙語文化的多樣特質。

如果我們單看上面的組織結構，就錯認 NFB 只是一個活躍的製片機構，那可能只是被它那些眩目的國際獎項暫時蒙蔽了。事實上，NFB 在提升加拿大電影工業水準上，一直扮演著積極而主要的角色。如果提到加拿大電影的發展，就絕對跟 NFB 脫不了關係。真實的情形是，NFB 正一步步地試圖建立起加拿大自己的電影工業，除了花下龐大的經費，在開發技術、硬體外，同時對於人才的培育訓練，更是有計畫、有組織的踏實耕耘。NFB 提供一系列有關電影工業鉅細靡遺的課程，為了造就無數專業菁英，好為電影工業立下最厚實的人力資源的基礎，事實上，加拿大有些最傑出的電影工作者就是從 NFB 的訓練課程中脫穎而出的。

對於那些充滿創意而為技術發愁的創作者而言，NFB 也提供一些真實的幫助。一種是安排他們親身下去，參與專業訓練課程，以補其不足；或者由 NFB 內部組成一個技術支援的小組，協助他們完成創作，這種專案簡稱 PAFPS（Program to Assist Films in the Private Sector），多半是以另類、實驗性強的創作為主要對象。目的是為了使創作者克服技術上的障礙，能自由地表達他的觀點。NFB 提供的是技術上的參考與經驗，所得的可能是，新的技術開發與新的經驗。又為了尋找那些具有潛力的新人，及早培育，NFB 透過贊助競賽或透過電影專門學校學生作品的競爭獎勵，找到未來的希望，也為了自己的未來多謀出路。這套近乎完美的服務系統更一步延伸到弱勢團體的領域中，

比如說培養女性電影工作者及原住民電影工作者等，為加拿大多樣性文化的特質，透過打破技術壟斷的訓練、支援模式，奠定穩健成長的契機。這種近乎完美的機制，唯一的盲點，應該就是所費不貲吧。這種與資本主義的「養金母雞，生金雞蛋」的邏輯常識相違背的系統，在令人羨慕之餘，不禁為 NFB 的前途捏一把冷汗。

加拿大國家電影局一年的經費預算約九千萬元加幣（1993 年），相當於台幣二十五億元左右，而 NFB 在加拿大各地及全球發行的收益，約有一千萬元加幣，所以一年約虧損了八千萬元左右。講「虧損」八千萬元是個驚人的數字，但如果當成是文化建設的經費，則平心而論，應該是太便宜了，因為 NFB 未來所累進的收穫，將不是金錢所能衡量和購得的。

未來發展

事實上，矛盾的是，今日的加拿大國家電影局在年度預算屢遭刪減的趨勢下，正面臨著兩難的局面，如何平衡創作者自由意志的優良傳統與預算緊縮帶來的效率化、市場導向、商品化的外在要求所引起的衝突，另謀生路？可以預測的是，所有非營利相關的項目，必定會漸趨保存，以維持「少賠為賺」的局面，所謂節流的思考。

以 NFB 動畫電影部門為例，八二年新上任的英語系統負責人道葛‧麥克唐納（Doug MacDonald）推出一項新的計畫，一方面徵派局內動畫好手「外放」到加拿大各地收集題材、靈感，並在各分支中心完成製作，以便尋求更新的、接近觀眾的題材；另一方面，則針對六至十二歲的兒童市場製作動畫電影，並積極地尋找共同投資人。這期間，一旦有任何「老人」退休或辭職，遺缺將不會遞補，外放出去的作者的工作室空缺，則招募新血，通常都是已經有很好成績、名聲的

新秀，以約聘的方式，在 NFB 內完成其個人的作品，以這種方式爲 NFB 工作的有海蒂‧布魯克維斯特（Heidi Blowkvist）與溫蒂‧提爾拜（Wendy Tilby）等。這種對動畫部門的整頓，看得出 NFB 的動畫電影有心擴大市場佔有率，以維生計，同時希望保持世界動畫電影「創意龍頭老大」的榮銜於不墜。靠著這些菁英制的約聘人員，加上原本局內世界級的創作人才，如格爾‧湯瑪仕（Gayle Thomas）、伊修‧派提爾、列‧德魯（Les Drew）和卡洛琳‧麗芙等，這些具有個人特色的精工細活，繼續爲加拿大下一個光榮歲月而努力。可惜的是，老成凋謝，局中新一代對未來的不確定性，加上外在大環境的漸漸改變，使得 NFB 動畫不再那麼特別（外面私人團體的競爭性日強）。雖然，今天，它仍然是世界上動畫電影創作者最嚮往的天堂，但未來如何？也許引用現任加拿大國家電影局首長瓊‧潘妮法惹（Joan Pennefather）的談話內容，可以略窺究竟：「本局將繼續爲這些最好的創者提供最大的支持，就我而言，動畫電影是最好的藝術類型之一，它的前途是無可限量的，也是我國，加拿大所有人的驕傲，這裏有最好的智慧、歷史與經驗，我主要的工作就是留下這些菁英，做他們想做的事，並給他們所需的一切……。」雖說如此，現在的製作條件肯定不能跟過去的「黃金歲月」相提並論。

結語

　　加拿大動畫電影吒咤風雲了近六十年，所掀起的浪頭，適足以襯托出加拿大在世界地圖上被視爲「地標」的尊崇地位。六十年前，沒有人將近乎無有的加拿大動畫電影視爲「金母雞」，而期待著「金雞蛋」，反倒像對待一隻自由自在的放山雞。由於體質健全，悉心照顧下，牠的叫聲是最嘹亮的，經常響徹天下。然而，時代的進步，「飼料的漲

價」，在在威脅著放山雞的生存空間，保守的政策、悲觀的論調只會進一步扼殺放山雞的出路，個人認為，動畫電影是沒有國界的共通語言（與電影相較而言），加拿大在此領域，仍然具有堅強的實力和根基，要培養出歌聲嘹亮又會下金蛋的放山雞，能夠與「美式」的金母雞相拮抗的新品種，絕對是非常可能的。

注釋

❶加拿大國家電影局歷年來所贏得的奧斯卡獎

1. Churchill's Island, 紀錄片, Stuart Legg, 1941.
2. Neighbors, 動畫短片, Norman McLaven, 1952.
3. 'll Find a Way, 紀錄短片, Beverly Shafer, 1978.
4. The Sand Castel/Le Châhmteau de Sable, 動畫短片, Co Hoedeman, 1978.
5. Special Delivery, 動畫短片, John Weldon and Eunice Macaulay, 1979.
6. Every child, 動畫短片, Eugene Fedorenko, 1980.
7. If You Love This Planet, 紀錄短片, Terre Nash, 1983.
8. Flamenco at 5 = 15, 紀錄短片, Cynthia Scott, 1984.
9. 最高成就榮譽獎（1989），為表彰 NFB 五十年來在電影創作及技術上的不斷推陳出新。

❷諾曼・麥克拉倫重要作品年表：

1. V. for Victory (1941)——是一系列英文字母 V 的跳動、變形、組合。
2. C'estÍaviron (1944)——實驗一種搖晃恍惚疊影混成的方式，造成片中獨木舟緩緩向前的錯覺。
3. La poulette grise (1947)
4. A Phantary (1948-52)——與3.同，實驗以蠟筆著色，再以不間斷的溶接法，形成色彩的變化。
5. Begone Dull Care (1949)——直接在底片描繪抽象圖案，造成動畫感，亦嘗試與音樂旋律結合。
6. Dots (1949)——手繪式光學聲軌以產生旋律般的震動。
7. Neigh Bours (1952)——單格移動式動畫，奧斯卡得獎作品。
8. Loops (1952)
9. Rythmetic (1956)——紙偶（Cut-Outs）動畫
10. The Chair Tale (1957)
11. Le Merle (1958)——紙偶動畫
12. Opening Speech (1960)——單格移動式動畫
13. Lines Vertical & Lines Horizontal (1962)——在底片上刻下細痕，再透過各色濾鏡印在負片上，產生細條及顏色的變化。

14. Canon (1964)──研究音樂形式中合邏輯的連續片斷。
15. Pas de deux (1965)──利用慢動作和延時攝影等手段，造成一系列芭蕾舞者的動畫演出。
16. Mosaic (1965)──參考13.
17. Synchromy (1971)──實驗另一種新的視覺類型。
18. Navcissus (1983)──參照15.

參考書目

1. Clandfield, David. *Animated Film And Exderimental Film*. Canadian Film. Toronto.

2. Dorland, Michael. *The NFB's Studio A: Portrait of the Animator as a Rising Star*. Cinema Canada. march 1983.

3. William Jones, G. *Canadian Preserve for an Endangered Species: The Free Animator*. Post Script. summer 1991.

4. NFB 官方手冊，Ontario, 1993。

薩格雷布動畫電影

黃玉珊

　　前南斯拉夫是位於歐洲外圍的國家，薩格雷布（Zagreb）是一個省轄市，兼有歐洲和哈布斯堡的傳統，以及些微的現代生活步調的影響。由於南斯拉夫位於東西文化的通道，該國人民培養出一種閒適的生活態度，以及對霸權的揶揄。

　　這種諷刺揶揄性格正是薩格雷布電影的特性，荒謬喜感之外，又帶有一種年輕人的自傲，南斯拉夫戰後的第一部卡通片《大會議》（The Big Meeting, 1949）就純粹是一種諷刺，以及由業餘動畫家觀察到的一些生活情趣。幾年後，動畫成了薩格雷布製片廠的主要出品時，第一批吸引觀眾的電影也是對於輸入南國的美國片的揶揄，如兀科提克的《牛郎吉米》，就是對於美國西部片類型的諷刺，以及根據恐怖片複製的《大懼怖》（The Great Fear），根據警匪片複製的《輕機槍協奏曲》，以及柯斯特拉克（Nikola Kostelac）和寇斯塔恩塞克在《開幕之夜》（Opening Night）中對資本主義國家中富人階級勢利嘴臉的嘲諷。這些電影在一九五八年的奧伯豪森和坎城影展中給予國外影評人相當深刻的印象，因爲這些影片是西方國家拍不出來的作品。

緣起

　　薩格雷布在動畫創作中具有悠長的歷史。南斯拉夫動畫的前驅者是塞格‧塔嘎茲（Sergi Tagatz），他是波蘭人，在二○年代初期就已參與早先俄國卡通的製作。一九二九年他來到薩格雷布，製作以動畫手法表現的廣告、商標、劇情片的預告，以及教育片。但眞正爲薩格雷布帶來活力的是從柏林移居來此的猶太人馬爾兄弟，他們爲了躲避納粹，變賣資產，攜帶了大量資金在薩格雷布開了一家炙手可熱的廣告公司：馬爾湯影片公司。該公司一年平均製作兩百部宣導片，業績興隆，直到一九三六年廣告片衰微後才宣告結束。戰爭期間，南斯拉夫禁止任何形式的電影製作，動畫片當然也無法倖免——直到動畫的記憶有天突然從法第耳‧哈德茲克（Fadil Hadziz）腦海中復甦。

二次大戰後動畫風潮

　　法第耳‧哈德茲克原本是流行的嘲諷雜誌的編輯，經常被稱爲「南斯拉夫的考克多」。他擅長以刊登在雜誌上的卡通素描來拓廣雜誌的訂戶。這些卡通式的素描爲雜誌賺取不少錢，因此啓發了他的新構想。這些錢有一部分成爲興建一部嘲諷劇院的基金，其餘的則成爲這個國家有始以來第一部現代卡通的製作經費，片名是《大會議》，完成於一九四九年，該片成爲南斯拉夫脫離蘇維埃聯盟國家的分水嶺。在此，卡通畫家邁開大步，在作品中盡情嘲諷蘇俄新聞部長針對「狄托民族主義」的不悅。故事以在阿爾巴尼亞一羣靑蛙的集會揭開序幕，牠們決議遣送一批蚊子隊伍去叮刺南斯拉夫人民，鎭壓他們，結果這部影片成爲非常有名的動畫嘲諷經典，對一些參與此片的動畫家來說，這部影片幾乎是窮盡畢生之力。這部十七分鐘長度的動畫片共畫了數千

張的素描，過程中沒有人知道下一步將怎麼做。

工作人員只能參考電影資料館保存的一些舊卡通片創作。其中華特‧紐傑鮑爾（Walter Neugebauer）是位技巧熟練的設計者，他曾經訪問過德國的動畫片廠。他認為動畫和漫畫素描並沒有很大區別。在華特‧紐傑鮑爾的指導下，一張張的連續動作素描被拍下來，這件繁重的工作費時兩年。

這件作品大體而言是成功的，同時也啟迪了哈德茲克開始他的新生涯。他獲得政府批准開設了一家動畫片廠，將他的動畫工作人員從原先擁擠的辦公室搬到一棟獨立的大樓。新公司名為杜加電影公司（Duga Film），不久就聚集了約一百名熱情的動畫初學者。這些初學者中包括了杜桑‧兀科提克、波利斯‧寇拉（Boris Kolar）和柴拉克‧葛雷吉克（Zlatko Gragic）。在哈德茲克的辦公室掛了一幀巨幅的華特‧迪士尼的照片。而華特‧紐傑鮑爾則擔任主要製作部門的負責人。他的風格顯然是迪士尼式的。另一組製作單位則由兀科提克召集，他被賦予較多的自由去發揮一種符合當時國家狀況的「民族」電影。這個部門並不打算為了幾分鐘的動畫影片畫上數千張的圖畫。當他們仔細看過戰前奧斯華和佛萊雪保存在資料館的卡通作品之後，他們確信動畫並不是如華特認為的那樣，迪士尼的作品也可以像福克納（William Faulkner）的小說一樣細膩。

杜加電影公司初創期共有四個部門，幾乎每個人都急欲獲得創作動畫的知識。因為南斯拉夫曾經和世界的其他地區隔絕一段時間，沒有地方可以買得到相關書籍，直到有天他們郵購到美國普列斯頓‧布萊爾出版社印行的工具書：《如何製作動畫》。一時之間這本書成為薩格雷布年輕動畫藝術家的創作寶典。此時，另外一個同樣重要的參考來源是：捷克動畫藝術家傑利‧川卡（Jiri Trnka）的卡通片。川卡的

作品在戰後首次出現，他的《Perak》、《SS》和《禮物》（Gift），都是完成於一九四六年，川卡的作品顯然和美國式的畫風不同，他的作品包含了一種杜加電影公司熱烈追求的民族性格。在這些不斷融合的過程中，一個狀似卓別林、留著小鬍子的角色奇柯（Kićo）誕生了。而在二十五歲的杜桑・兀科提克的指導下，完成了《杜迪西的陰森城堡》（The Haunted Castle at Dudinci），可以說是朝著原創風格邁進，並進而奠定他領導的部門聲譽的代表作品。兀科提克和其他人的作品有顯著區別——可惜觀眾還來不及選擇何者為其所好時，杜加電影公司就結束營運了。

當這棟建築物正在騰出內部空間，一位喜愛動畫的營造建築師尼可拉・柯斯特拉克適時地出現，他拯救了一批殘留的杜加電影公司製作的分鏡表，將之攜至左拉電影公司（Zora Film）。左拉電影公司對動畫的教育用途略有興趣，於是杜加的幾位動畫工作者繼續為左拉電影公司效勞，作品包括寇拉的故事版《小紅帽》（Little Red Riding Hood）等。一九五四至五五年，柯斯特拉克、馬克斯和朱卻沙（Jutrisa）就窩在柯斯特拉克的公寓一角創作。左拉電影公司投資了一點點錢讓他們創作，多少帶點測試的意味。而在這種艱難的情況下（攝影機、設備都是自己動手做），他們摸索出一套繪畫和著色的程序，這是南斯拉夫第一部彩色卡通，可惜的是，其效果卻是功虧一簣。

經濟好轉帶來的新氣象

到了五〇年代初期，南斯拉夫的經濟逐漸好轉，報紙上的商業廣告開始出現，一些公關宣傳影片也應運而生。此外，那些曾在杜加電影公司受過專業訓練的動畫人員也厭倦了為書籍和雜誌繪製漫畫和插圖，而渴望回到動畫崗位。當時薩格雷布開了一家英文書店，有關美

國聯合製片公司(UPA)和獨立動畫製片的消息,陸續被報導出來以後,這種創作的渴望就成為一股難以言喻的痛。究竟這些精心設計過的卡通是如何製作的?他們極想瞭解,他們沒有線索可尋,但他們堅信這些作品是為他們而誕生的!

另一個關鍵的原因是,美國電影開始打入南斯拉夫消費市場,其中包括歐文·雷斯(Irving Reiss)的《四張海報》(The Four Poster, 1952),這部電影其實並不是那麼重要,但是其中每個段落之間的動畫橋段對他們而言卻意義重大,那是由約翰和費絲·胡布里所設計的動畫片段,也是第一部進入南斯拉夫的「聯合製片公司」的卡通片,這部影片在一小撮觀眾之間不斷地放映流傳,同時也促成薩格雷布動畫的成長。

抱持著改革的決心,這些動畫界的老兵以柯斯特拉克和兀科提克為中心,用自己的方式拍攝廣告片。他們成立了工作室,由柯斯特拉克擔任製片經理,兀科提克主要負責編導,馬克斯做造型設計,朱卻沙和寇斯塔恩塞克擔任原畫,其他人則負責動畫素描和背景。他們自己掏腰包,但是也得到薩格雷布電影公司在製作和發行上的補助。兀科提克和柯斯特拉克走遍全國,在友人蒙特奈格蘭(Montenegran)的幫忙下,兀科提克從工商界得到不少委託製作案。在簡陋的環境下,從一九五四至五五年間,他們製作了十三部長度從三十秒到一分鐘的動畫廣告,其中有十一部是彩色的。

由於動畫材料的來源有限,特別是賽璐珞片不易取得,他們發展出所謂「有限動畫」(reduced animation)的畫法。有些動畫作品甚至只用八張賽璐珞片就完成了,但並不比使用大量賽璐珞片才能表現的流暢動作遜色。素描張數雖然減至最低限,但其視覺效果卻比用兩倍的素描張數所完成的作品更強。有一些藝術家朋友幫忙他們解決複雜

的技術問題，包括作家、建築師、雕刻家、畫家隨時樂意支援創作，他們的動畫作品具有一種大膽前衛的外貌，就企業觀點來看是有些怪異，但他們的客戶卻毫無抱怨地照單全收。

這種以「有限動畫」方式製作的素描手法不容被低估，雖然以今日眼光衡量，其表現手法似無甚出奇。但在五〇年代，這項技巧卻是相當具革命性的，後來更成為現代實驗性的電視廣告片的前驅。對年輕的薩格雷布動畫家而言，這個創作過程揭示了一個象徵自由、原創、發明的動畫學派。每部作品的每個段落都被分解成基本部分，經過不斷的試驗：劇本、造型、背景、音樂伴奏、剪接、韻律和節奏控制等。由於限制了繪畫的張數，角色逐從寫實的動作解放，而被賦予個性化的生命，因而加強了電影的速變，新的表現形式也帶來了豐富的景觀。另外，別具意圖的陰影（遮幕）也溶入卡通的動作中，以細部的描繪來決定動作，表現手法力求精確，而從時間累積的過程中迸發出自身的力量。以往杜加電影公司製作的卡通片，平均每部需要一萬二千張到一萬五千張素描，而在這些薩格雷布動畫家手裏，只需要四千到五千張素描就可以了。進一步的實驗引發了背景繪圖的新表現手法，音效的增加、大膽的設計構圖，造成了適切的環境氣氛，最後在剪接時再賦予注入一定的張力，而達到令人滿意的整體效果。其中最重要的改變是，角色的塑造不再是人體動作的模仿而已。

初次嘗試製作劇情動畫片

這些作品開始在戲院放映時，影片蘊含的幻想、活力深深地吸引了觀眾。最初的一批工作人員逐漸無法應付所需繪製的賽璐珞影片，更多的委託製作接踵而來，薩格雷布的動畫工作者開始在圈內年輕一輩的動畫家中尋找生力軍。在這種情況下，他們於一九五六年設立了

另一個動畫製作單位，同時也是根據新的法律規定，將電影製作部門和發行部門分開。這時，他們決定嘗試劇情動畫片的製作。柯斯特拉克找出前杜加電影公司的僱員，沿門挨戶拜訪請他們回來，參與一部準備參加普拉電影節的劇情動畫片的製作。他們夜以繼日的投入《快樂的機器人》(The Playful Robot) 的製作。這部由兀科提克指導的動畫片，基本上是以迪士尼式的卡通為楷模，但一般認為其創意和他們製作的廣告影片中古靈精怪的角色相比反而略微遜色。

但是，這部影片在普拉電影節得了大獎，也使得兀科提克成為南斯拉夫動畫的先驅，而薩格雷布電影公司則進而建立了自己的片廠。

薩格雷布動畫片廠最初兩年的作品可能是最令人興奮的。製片經理容許各個不同的部門自由創作的空間和互相激勵的競爭。除了兀科提克的製作小組外，紐傑鮑爾兄弟也回來繼續實踐他們秉持的迪士尼創作觀念。他們曾經為一家公關機構「國際大眾」工作，該公司的設計主要是針對廣告市場。一九五六年，他們也邀請了兀科提克和柯斯特拉克拍了一部影片《神奇的目錄》(The Magic Cataloque)，「國際大眾」有自己的一群動畫人員，但不久該機構就結束了它的動畫部門，整個機構後來被併入薩格雷布電影製片廠。

積極培養動畫人才

薩格雷布電影製片廠繼續擴展，吸收了不少優秀的動畫人才。瓦托斯拉夫・密密卡曾經是新聞從業人員和文學批評家，並導過兩部不算成功的劇情片《暴風雨中》(In the Storm, 1952) 和《伊克・朱比利先生》(Mr. Ikl's Jubilee, 1955)。後來他也進入薩格雷布電影製片廠，成立了一個新的小組，起初是擔任編劇，不久即進入動畫部門，在一九五七年他為兀科提克、柯斯特拉克和自己寫了五個劇本。密密卡算

是一位多產的作家，在他任職於製片廠的十年期間，他總共完成了二十四部動畫劇本，並導演了其中的幾部。他特別擅長嘲諷美式電影，製片廠要是沒有他在，總覺無趣了些。

兀科提克後來將他的劇本《牛郎吉米》拍成了一部足以和川卡的木偶動畫片《草原之歌》（Song of the Prairie, 1949）媲美的膾炙人口的影片。

由於諷刺動畫的普遍受歡迎，製片廠根據「藝術指導」的建議，又發展出續集電影和連續劇集。馬拉登‧費曼（Mlden Feman）和瓦拉多‧克利斯托（Vlado Kristl）根據《協奏曲》發展出續集《珠寶大盜》（The Great Jewel Robbery），其藝術評價不亞於前者，以及根據《牛郎吉米》發展出來的續集電影《下半夜》（Low Midnight）和第三集《白色復仇者》（The White Avenger）。諷刺動畫的創作風潮一直持續到六〇年代初期，這些作品塑造了一種馬古類型（Magoo-type）的角色，配上繪畫和裱貼風格，類似粗呢線般的環境背景，如《偵探返家》，相當受觀眾歡迎。

薩格雷布以諷刺劇為主題的動畫片還包括：兀科提克的作品《代用品》（Ersatz）、《遊戲》（Play）、《尾巴就是票》（My Tail is My Ticket），馬克斯和朱卻沙的《變形人》（Metamorphosis）、寇拉的《武器》（Boomerang）、兀那克（Dragutin Vunak）、柴尼諾維克的《前線的牛》（Cow on the Frontier），以及膾炙人口的滑稽諷刺動畫，朵夫尼柯維克對電影字幕的奇襲《無題》（Without Title）等，都是其中代表作。

開創新局

薩格雷布另一位重要動畫作者是和密密卡維持良好默契的尼可

拉‧柯斯特拉克，由於他自己出身於建築的背景，他很少自己畫動畫，但他請了三位造型設計家來畫腳本，他們構思了現代味十足的造型，搭配密密卡對歌劇的初入門者的嘲諷式刻劃，效果非常突出。《開幕之夜》就是一次賞心悅目的經驗，該片也為薩格雷布製片廠樹立了一道分水嶺。他們掙脫了迪士尼和 UPA 的影響，從流行設計雜誌擷取靈感，以摩登造型將主題和形式做了完美的結合。當然其原始創意有的來自柯斯特拉克和馬克斯之前合作的《草原上》。這是一部表現戰後東歐分裂狀況的傑出影片，藉著兩個在邊界為爭一朵花而吵架的男孩的故事呈現出來（其中隱約露出 1952 年諾曼‧麥克拉倫創作的《鄰居》所包含的訊息）。馬克斯筆下的世界經常是灰暗的，他嘗試將川卡的作品風格融合德國表現主義，將黑白色調、恐怖的死人頭顱、坦克、機關槍導致的混亂和毀滅，以一種狂暴的成人動畫手法呈現出來。雖然筆觸有些笨拙，但作者要傳達的訊息卻很清楚。而有關爭吵的鄰居此一主題後來在薩格雷布製片廠還流行了一陣子。

密密卡的第三部動畫劇本《夢中的邂逅》（Encounter in a Dream）是由柯斯特拉克和寇拉為兒童影片市場所作，該片是以石器時代為背景，融合迪士尼和 UPA 的風格所做的動畫。

多樣而包容的風格

除了受迪士尼、川卡、UPA 的影響之外，五〇年代崛起的新設計雜誌中的造型，以及戰後第一批從薩格雷布藝術學院畢業的學生，如馬克斯、布雷克、史塔特等人，他們接受了德國表現主義的實驗，作品充滿了爆發力。此外，他們也受包浩斯藝術學派的影響，並嘗試在作品中傳達社會訊息。他們迷佛洛伊德、卡夫卡和卡繆，浸淫在超現實主義、普普藝術和即興創作中，並熱烈討論葛羅茲（George Grosz）

和柯洛維茨（Kathe Kollwitz）的作品，這些多元的意象在他們創作動畫時，自然就成為他們靈感的泉源。

　　一九五八年春天，南斯拉夫的動畫工作者首度在奧伯豪森出師告捷。接著又參加坎城影展一項特別的動畫電影單元，他們攜帶了幾部準備宣傳的影片：《牛郎吉米》、《開幕之夜》和《草原上》。由於題材和表現技巧大膽，他們很快吸引了評論者和其他動畫家的注意。電影史學者喬治·薩杜爾（Georges Sadoul）特別稱他們為「薩格雷布動畫學派」。但是他們得到的讚譽不僅於此。密密卡後來又發展出一種迪士尼風格式的作品，譬如《稻草人》一作就擷取了他從《開幕之夜》及《草原上》造型得到的靈感。拍完《稻草人》之後，他邀請馬克斯為其劇本《孤獨》（Alone）做造型設計，該片融合了 UPA 和德國表現主義學派的特色，靈感則來自柯洛維茨對窮人的素描，表達出工業化社會中人們的飢餓和痛苦。《孤獨》為薩克雷布製片廠首次贏得國際性威尼斯影展的大獎，這也是薩格雷布動畫首次獲得國際影展的第一棒。

　　延續《孤獨》的主題，表現工業化社會中疏離感的重要作品，還包括《永遠汽車有限公司》（Prepetuum Mobile Ltd.）和《每日紀事》（Everyday Chronicle）。有些人指責這類作品過於灰暗，但這些作品把焦點放在工業化社會中人的掙扎和困境上，確實傳達了一些社會訊息。

不可或缺的喜劇元素

　　薩格雷布的動畫中另一個重要元素是喜劇，許多默片時期喜劇角色表演的方式被借用到動畫中，在朵夫尼柯維克的影片中，不時可以看到勞萊與哈台的影子。而葛雷吉克的喜劇則小心翼翼地模仿默片演員基頓的表演風格。德拉茲克的憂傷英雄則有卓別林的韻味。

喜劇片的製作風氣始於一九六三年，當時正值製片廠經濟危機，於是放手讓年輕的藝術家自由表現。他們嘗試以三分鐘的喜劇手法，表現一個中心主題。一九六四年，製片廠傾向喜劇動畫的製作，後來，片廠的經濟危機終於解決了。這段時期的代表作品有朵夫尼柯維克的《無題》、葛雷吉克和史塔特的《第五個》（The Fifth）和柴尼諾維克的《喇叭》（The Trumpet）、《嬉笑怒罵》（Twiddle-Twoddle）等片。

獨特而深具個性的藝術家

一九六四年，走向獨立製作的薩格雷布的藝術家發現動畫中的故事性其實並不那麼重要。瓦拉多・克利斯托就曾經以漫談式、不規則、自傳式的表現題材《唐吉訶德》取代動畫中的故事性，他甚至拒絕為了取悅經營者而呈遞所謂的故事大綱。談到這裏，有人會問，究竟薩格雷布是指一個學派？或是指一羣有默契在一起工作的動畫家？其實這兩者並沒有截然的區分。但是薩格雷布的動畫家主張創作的個性化，甚至到今天仍有許多人一直維持自由接案的工作模式。他們大部分的作品都具備了個人獨特的標記，儘管國外提供給他們優渥的創作條件，但他們寧願在一種自由的氛圍下交換靈感並互相支援製作。可以說，薩格雷布不僅是一個片廠，而且是一個家庭，在片廠中的每一個成員在工作上有如朋友，而且彼此互相信任。

在坎城影展得獎的一段風光歲月後，薩克雷布製片廠的經營方式有了些改變。過去動畫部門所獲得的大力支持開始遭到一些妒忌和質疑。製片廠擔心日漸壯大的動畫部門可能會主導整個片廠的製作方向。雖然聽起來有點荒謬，但毋庸諱言，動畫的確是南斯拉夫電影工業首先獲得國際聲譽的尖兵。關於動畫家的報導頻頻出現在國內的報紙上，因此必須推出一些因應之道。管理上特定了「藝術指導」的頭

衛，以便駕馭製片廠中風格各異的藝術家。但是「藝術指導」的頭銜也引起了另些爭議，特別是對於那些有導演身分但不是設計家的動畫作者，如密密卡和柯斯特拉克。到底誰是影片真正的靈魂人物，是導演或是設計家？或者是整個工作羣？由於製片廠的管理階層發覺到每位個別的藝術家都為動畫做出了貢獻，所以他們為「藝術指導」定的工作職權就是從設計家手中催生構想，並使之實現，動畫的創作其實就是這麼簡單。

薩格雷布製片廠培養出來的動畫家，除了兀科提克、密密卡、科斯特拉克、馬克斯、紐傑鮑爾兄弟之外，還有兀那克、伊瓦・兀巴尼克（Ivo Vrbanic）、抽象畫家瓦拉多・克利斯托及新生代的馬拉登・費曼和波利斯拉夫・馬克席克（Borislav Mrksić）。但是片廠制度建立後，同時也扼壓了一些桀驁不馴的個人藝術家，在投入片廠工作一段時間後，因無法適應片廠制度，紛紛離開。因此引發了藝評界的一些爭論、質疑，究竟誰是動畫片的真正靈魂人物呢？藝評界甚至認為所有的功勞應屬於設計者。後來，製片廠改變了本身做法，藝術家的尊嚴因此得以恢復。製片廠調整的主要方向是，確定動畫電影是作者的電影。理想的情況是，作者必須負責一切事物，從開始的構想，到設計動畫，導演和原畫的工作不一定要分開，這個觀念後來成為通則，直到今天仍然如此。遺憾的是，在改革的過程中一些優秀的藝術家不免成為製片廠成長過程中的實驗品，而他們也曾經為動畫的發展付出了代價。

充滿實驗精神與反映世界現狀的佳作

六○年代初期，輿論上瀰漫著柏林圍牆、U-2 事件和古巴飛彈危機的報導，這些事件自然也變成製片廠的話題。此時，兀科提克的《遊戲》不僅是孩童的遊戲，它還傳達了更多的社會的訊息。寇拉的《武

器》就觸及到原子戰爭一觸即發的危險性。兀那克和柴尼諾維克的《前線的牛》則是對於 U-2 事件中的追蹤報導。這三部作品可稱得上是一九六四年之前的代表作，之後片廠給予作者更多表現的空間。

馬克斯和朱卻沙緊接著以諷刺為基礎，又合作了《變形人》，在片中他們將搖滾樂比喻為叢林中的噪音，結尾時麥克風伸出一管槍，射擊自己。

一九六六年，人們開始迷卡夫卡，這段時期的作品充滿了大膽的實驗手法，德拉吉克的《馴馬者》（Tamer of Wild Horses）是對工業化潛力的一種禮讚，但要能控制其毀滅性的力量。馬克斯和朱卻沙合作的《蒼蠅》（The Fly）則是關於人和宇宙之間的妥協，影片中的逐漸變大的蒼蠅的特殊構圖，演變成對人類的威脅，這部動畫成了薩格雷布的經典代表作。

到了一九六七年，動畫片中的故事性完全消失，而將結論留白給觀眾思考。從一九六七到六八年，製片廠孕育了很多精采的寓言式動畫，但其中也有不少作品是依樣畫葫蘆，創意大不如前。值得注意的是，一九六五年似乎是南斯拉夫電影的歷史分水嶺。在《從維塞維卡島來的普羅米修斯》一片中，密密卡以一種純粹的電影語言來反映革命變質為官僚主義的思考。而詩人作家滋渥今・帕夫洛維克改編自杜思妥也夫斯基的《學生》，則強調了在所有人類之中的善惡並存的本質，包括社會主義分子。

一九六八年，捷克斯拉夫政局發生了變化，薩格雷布的動畫家不約而同在他們的作品中表達了對時事的關懷和對外侵者的壓迫深切的批判和指責。這些作品中的普遍性看似從一件單純的事件出發，但實際上也反映了南斯拉夫人民害怕自由將受威脅的此一事實。因此，這些作品就不能只被視為純粹的動畫，它們也同時傳達了對抗的堅定訊

息。

　　我們可以說，整個薩格雷布動畫的歷史就是一種實驗的精神。薩格雷布雖然只是一個小小片廠，但是這羣動畫家卻不斷勇於嘗試各種新的表現方法，並在轉變時刻，知道如何選擇正確的途徑，這也是他們幸運的地方。薩格雷布在當初採取「有限動畫」做實驗時，兀科提克不過是二十出頭的年輕人；接著是馬克斯和布雷克把在藝術學院學到的藝術理論引進動畫，使得造型設計、繪畫和動畫中的素描和漫畫同等重要。而瓦拉多·克利斯托以及兀科提克更爲動畫的獨立「作者」鋪設了未來的道路；如果不是製片廠在一九六四年打開實驗之門，也就不會有葛雷吉克和德拉吉克獨特視覺風格的誕生。在一個亦師亦友的小型片廠中，實驗動畫的好處是：發現問題時，隨時可以找人幫忙解決，在薩格雷布，「實驗」兩字也就是「自由」的代名詞。

　　在薩格雷布片廠中，沒有主要的編劇，每位藝術家都是自由身分的藝術家，他們共同享有影片獲得的利潤，當個人建立了自己的聲譽後，他們可以提出企劃，實踐自己的構想，每逢一個新鮮的構想產生時，它同時也會刺激其他人。這裏的氣氛是輕鬆的，但卻充滿了活力。

　　薩格雷布製片廠後來開始走向合作拍攝的路線，而一些重要的動畫家作品也紛紛打開了國內的市場，更進一步走向國際發行。合作製片中最成功的例子當推《巴爾扎薩教授》（Professor Baltlasar），後來這部影片還賣給德國和美國的電視台。另外一個趨勢就是續集影片的拍攝，透過合作拍攝的案子，製片廠的規模也隨之擴張，而這些發展的軌跡都將爲製片廠的歷史寫下新的一頁。

　　這樣的發展對藝術家也有好處，從合拍計畫中，他們得到在國內拍攝時未曾獲得的支援，藝術家也藉此機會快速成長，長遠來說，這對藝術家的創作是有利的。而合作的對象來自美國、加拿大、西德、

瑞典和俄國，在合作拍攝中，製片廠的藝術家可能會到別處工作，因此，製片廠勢得在人力上做若干調整，但這也是薩格雷布成長過程中另一個實驗的階段。

參考資料

Ronald Holloway, *Zis for Zagreb.*

歐洲現代動畫

李道明

　　二〇年代戰後的那段時期，大多數歐洲國家對動畫想的多，做的少。此一時候，許多電影工作者思考的是如何重新塑造電影的發展方向，他們比較注重美學上的想法，而非技術上的改進。在這種情況下，出現了一些新的電影方向，如抽象藝術運動對電影與動畫的重大影響，產生了抽象動畫與「藝術電影」（即實驗電影）；寫實電影與印象派電影也分家了；蒙太奇的觀念普遍開始運用在電影之中；疊與溶等效果的大量使用，以及不對稱構圖的使用，不僅影響了一般視覺藝術，也影響到動畫電影。

　　這其中，來自德國包浩斯設計學院的概念試圖整合設計、建築、劇場與電影的藝術運動遂告產生。非具象的電影與抽象動畫成為歐洲特別的文化現象。在這項新的電影藝術運動中，最重要的人物包括維京‧伊格林、奧斯卡‧費辛傑、漢斯‧瑞克特、華特‧魯特曼、費南‧雷傑、杜象、畢卡比亞、莫侯里-納吉等，他們共同最關心的是運動動力學。

　　等到電影的同步錄音技術出現之後，歐美兩地動畫的區別就更明顯了。對美國動畫而言，聲音主要的用途是能增加角色個性的描繪。像唐老鴨就因為加上了叫聲而讓人對牠那常感不耐煩的個性留下更深

刻的印象。

　　歐洲動畫，相反的，則把聲音當成另一個可以利用的創作元素；聲效、音樂、活動影像三者之間的關係，被這些藝術家探討得相當深入。以下介紹歐洲幾個國家的動畫發展：

英國

　　英國動畫傳統大約始於一次大戰期間。安生‧戴爾（Anson Dyer）在二〇年代創作了一些動畫作品，後來他又領先成立了專業的動畫片廠。一九二四年他依設計、編劇、繪畫、拍攝等不同階段的創作分門別類，找尋專家來拍攝動畫，使他的片廠能有持續固定的作品面世。他最好的作品可能是一九三四年一系列以山姆這個角色為中心的動畫影集。但是，和當時好萊塢動畫相比，這些作品技巧上雖然很專業，但視覺上與感情上均不夠繁複，因此不很受英國觀眾的喜愛。

　　到了二次大戰結束後，英國的蘭克公司自美國請來一位迪士尼的動畫師大衛‧韓德（David Hand），希望能刺激英國動畫的創作風氣，可惜沒什麼成效。但英國動畫的確在五〇年代開始擴張，主要是因為商業電視出現，動畫片廠於是如雨後春筍般到處冒出來。

　　這當中，最重要的動畫師有約翰‧哈拉斯（John Halas）、李察‧泰勒（Richard Taylor）、鮑伯‧賈佛瑞、湯尼‧懷厄特（Tony Wyatt）、湯尼‧卡坦尼歐（Tony Cattaneo），以及下一代的菲爾‧奧斯汀（Phil Austin）、德瑞克‧海斯（Derek Hayes）、喬治‧杜寧、狄‧維爾（Alison de Vere）及喬夫‧當霸（Geoff Dunbar）等。

　　鮑伯‧賈佛瑞可說是一位完全獨立的製片兼動畫師，他的動畫作品大約可分為三類：1.一種瞎扯淡的英國式幽默，如《大》（Great, 1975）；2.對性的嘲諷，如《夢中玩偶》（Dream Doll, 1979）、《速食性》

(Instant Sex, 1980)等；3.電視兒童動畫片集，如《亨利的貓》(Henry's Cat, 1983)。他的幽默感、尖銳的嘲諷力，在國際上頗富盛名。

約翰‧哈拉斯與喬依‧巴契勒 (Joy Batchelor) 夫婦則於一九四〇年開始成立動畫片廠，拍過數千部動畫短片與七部長篇動畫。在二次大戰期間他們拍了不少宣導片，而戰爭期間的這些宣導片也培養了一批成人卡通的觀眾。一九五四年他們推出了根據喬治‧歐威爾原著改編的長篇動畫片《動物農莊》(Animal Farm)，頗獲好評。除了正規卡通之外，哈拉斯夫婦也從事一些技巧方面的實驗動畫創作，如立體動畫、電腦動畫等。約翰‧哈拉斯的作品特色是線條粗獷、造型絕妙、動畫技巧完美，加上英國式幽默，可以說是英國動畫史上元老級的重要人物。而除了動畫創作方面，他也著述甚豐，幾部有關動畫的歷史、理論與教科書的著作，都是動畫教育必用之工具書。

喬治‧杜寧生於加拿大多倫多，於一九四二年加入加拿大國家電影局，受到諾曼‧麥克拉倫與亞歷山大‧阿列塞耶夫 (Alexandre Alexeieff) 的影響。一九五五年他到美國的 UPA 工作，製作了不少幽默的電視動畫。一年後當他成爲 UPA 駐英代表時，英國的電視廣告正好大招人才，他因而成立自己的公司而開始爲商業電視拍攝動畫片。一九六二年，他用簡單的毛筆粗線條完成一部《飛人》(The Flying Man)，在國際影展上贏得大獎，成爲杜寧動畫生涯的轉捩點。他因新潮的動畫風格，而被認爲是把動畫帶入現代化的重要人物。一九六八年他根據披頭四的同名歌曲以普普藝術風格完成了聞名於世的《黃色潛艇》。杜寧於一九七九年去逝，留下未完成的作品《暴風雨》(The Tempest, 根據莎士比亞名著改編)。

喬夫‧當霸的長處是富原創性的設計風格，他最出名的片子是一九七九年的《烏布》(Ubu)，根據一八九六年首演的英國劇場實驗作品

《烏布王》(Ubu Roi) 改編而成。他以粗俗的繪畫風格去詮釋這個角色個性鮮明的劇場作品，他那大膽的視覺設計使得觀眾與影評人大吃一驚。這部片子充分表達了創作者內心的許多憤怒，而這種強有力的攻擊性手法，也使得原創性的繪畫風格從此更易為大眾接受。當霸以此片獲得一九八○年柏林影展金熊獎，而他的另一部根據法國畫家羅特列克的畫拍攝的動畫《羅特列克》(1975)也曾獲得坎城影展的金棕櫚獎。

八○年代初，英國又出現了動畫片廠的新熱潮。許多新的片廠出現，對英國的動畫市場造成根本性的影響，其中以易安‧姆‧楊 (Ian Moo Young) 的片廠最重要，在視覺風格上令人耳目一新。

至於新一代的動畫師則多半由電影學院與動畫學院畢業，如約拿珊‧霍格生 (Jonathan Hodgson, 皇家藝術學院)、蘇珊‧楊 (Susan Young, 皇家藝術學院)、愛莉生‧史諾頓 (Alison Snowden, 國立電影電視學校)、易安‧麥考 (Iain McCall, 利物浦理工學院) 等。英國今天有二十七間設計學院開設有動畫課程，可以說是為英國未來的動畫藝術培養生力軍。

英國今日約有上千人在動畫工業中工作，因此英國也是世界上動畫先進的國家之一。除了電視動畫之外，在實驗動畫、新的美學與技巧等領域上也都有重要的成就。

南斯拉夫

一九五八年南斯拉夫的卡通動畫在德國奧伯豪森影展首次獲得世人的矚目，接下去又在坎城影展舉辦一次專題展，包括一些廣告片及幾部短片《牛郎吉米》、《開幕之夜》、《草原上》。影評人讚賞這些影片在題材與技巧極為大膽創新。法國電影史學家喬治‧薩杜爾稱呼他們

為「動畫的薩格雷布學派」，爲這些影片都是來自南斯拉夫第二大城薩格雷布動畫製片廠。

薩格雷布自一九二二年起即有動畫製作，但都是以外國人爲主，如二〇年代兩位波蘭人到薩格雷布來拍俄國卡通。後來德國的馬氏兄弟也在薩格雷布開設一間廣告公司拍廣告及動畫卡通片。二次大戰期間，南斯拉夫禁止拍片；到了戰後，一位發行流行諷刺刊物的編輯法第耳‧哈德茲克開始投資拍攝動畫，才使南斯拉夫重新恢復動畫的拍攝。

在長期與外國孤立的情況下，南斯拉夫的動畫師自己摸索出一條動畫的路線，就是以有限動畫的方式去製作。所謂有限動畫，乃是在賽璐珞片缺乏的物質條件下，想出來的解決辦法；有的動畫片甚至只用八張透明賽璐珞片就完成了。他們把圖畫的數目減到不能再少的地步，而採用一種自由、原創的前衛風格去製作動畫。在構圖、背景、音效、美術、氣氛營造與影片張力方面，薩格雷布的動畫都實驗出新的方法來。更重要的是，他們的角色不再刻意模仿人類。

在薩雷布動畫學派中，最重要的人物包括瓦托斯拉夫‧密密卡、杜桑‧兀科提克、德拉茲克、尼可拉‧柯斯特拉克、柴拉克‧葛雷吉克、尼柯維克等。

這些人當中，以兀科提克最重要。他的作品在世界各地影展贏得無數獎項，包括一九六二年奧斯卡動畫獎第一次被非美國片獲得的榮譽。他的才華也是多方面的，因此他由編劇、導演、美術設計、動畫執行，樣樣都自己來，也拍過眞人與卡通混合的長篇兒童電影《第七大洲》《The Seventh Continent》。著名的影片包括一九五八年的《輕機槍奏鳴曲》，結合了人物動畫與超現實風格，在聲音上非常講究，速度感美術設計均有突出的表現。一九五九年他拍了《月亮上的牛》與

《笛子》。一九六一年的《代用品》獲得金像獎。一九六二年的《遊戲》則描述兩個小孩的生死對決，是結合動畫與真人的作品。

德拉茲克的作品則以快速、有力而聞名於世。像他贏得一九六六年法國安那西國際動畫大獎的《野馬者》，就是少見的強有力的作品。一九七四年他的另一部片子《公羊・衝》（Tup Tup）以快節奏來描述幽默的男追女、女追男的人類共通情境。由於節奏太快，以致個別畫面的細節變得無關緊要。一九七四年的《日記》（The Diary）則是記錄他一年來的夢想、幻想或腦中的印象，透過視覺影像來呈現，結合了音效與音樂之後，對觀眾的情感與理性上均有強烈的震憾，被認為是他最好的作品。

匈牙利

一九二八與三三年之間，匈牙利曾是世界上拍攝抽象動畫最重要的國家。來自德國的包浩斯設計老師在布達佩斯設立了學院，想擴展他們的設計革命理念。他們的基本想法是，設計形式應注重功能、表達方式力求簡捷，消除所有視覺上的繁複，來創造出一種新的美感秩序。包浩斯學派不只在建築、平面設計、舞台設計與攝影上聲勢很大，也力求在電影中建立勢力。

這段時期，有德國的實驗電影動畫師如費辛傑、瑞克特等人在柏林拍抽象動畫；而在布達佩斯則有莫侯里-納吉、亞歷山大・波特奈依克（Alexander Bortnyik）在攝影與動畫上從事實驗。莫侯里-納吉傾向於抽象光影的攝影，而波特奈依克則試圖尋找新的美術風格的人物動畫。但他因不適應動畫這種要花大量時間與人工的媒體，因此不久就回到平面設計的本行。

在同一時期，喬治・帕爾（George Pal）開始從事廣告卡通短片的

製作。帕爾在二次大戰時投奔好萊塢，變成美國科幻電影的重要先驅人物。約翰‧哈拉斯也會在帕爾手下學習過，後來更與朋友合開動畫片廠，拍攝廣告與實驗動畫。

但匈牙利動畫真正開花的時候還是五○年代，潘諾尼亞電影公司成立之後。一羣優秀的動畫師包括蓋烏拉‧馬可斯卡西（Gyula Macskassy）、馬塞爾‧詹克維克斯（Marcell Jackovics）、阿提拉‧達蓋（Attila Dargay）、山多‧萊亨布區勒（Sandor Reichenbuchler）、約瑟夫‧內普（Josef Nepp）、約瑟夫‧蓋美斯（Josef Gemes）等，這些人當中，可能以詹克維克斯最為世人所知。他的一些作品具有強烈的心理意涵，如《深水》（Deep Water, 1970）、《薛西弗斯》（Sisyphus, 1974）及《戰鬥》（Fight, 1977）。一九七三年詹克維克斯拍攝了匈牙利第一部長篇卡通動畫片《英雄約翰》（John the Hero），描述一位英俊的軍人在幻想王國中的冒險故事。這部片子用了一些匈牙利民間藝術為母題，使其作品更具有原創性的味道。這也是他另一部很受歡迎的卡通長片《白馬之子》（Son of the White Mare, 1981）的風格。

阿提拉‧達蓋則是比較重娛樂性的動畫導演。他重視視覺上吸引人、而內容不太深奧的動畫作品，因此他可能是匈牙利最受歡迎的卡通動畫師，尤其受青少年喜愛。他師承匈牙利的動畫先驅人物馬可斯卡西，學會如何吸引觀眾、簡化人物之線條以強調人物臉部表情。他變成在人物刻劃方面非常專業的動畫藝術家。他於一九七六年拍了他一部長篇卡通《鵝童》（The Goose Boy），是根據一個古老的匈牙利民間故事改編為有趣的、有原創性的動畫作品，非常成功。下一部長片《狐》（The Fox, 1981）則更受觀眾歡迎。故事是以一隻狡猾的狐與人相對抗，最後狐敗的過程。

約瑟夫‧內普則是以黑色嘲諷見長。例如《五分鐘謀殺》（Five

Minutes of Murder, 1966) 中就包含了一百五十種不同的謀殺案例。觀眾不知應覺得好笑還是可悲，但因為影像十分流利，所以一般觀眾仍以「欣賞」的方式去享受這種痛心的經驗。

義大利

本世紀初義大利曾以未來主義在藝術史上據有一席之地。未來主義重視動感、速度感與動力感。例如巴拉的名畫「裝上鏈子的狗的動力感」就利用多重視點、光線震動等原理使一個貴婦人溜狗的影像具有如動畫般的動感。在這種情況下，動畫應該在義大利有很好的發展背景才對。但很可惜的是，未來主義的畫家並未將動畫當成他們可用的媒體，而現今義大利人仍未把動畫當成像美術、劇場或電影同等地位的藝術形式。

現今的義大利僅有一些個別藝術家在從事動畫工作。他們約可分為三類人：1.是羅馬的盧扎提（Emanuele Luzzati）與吉安尼尼（Giulio Gianini）等人領導的「裝飾藝術」；2.也是羅馬的曼弗雷第（Manfredo Manfredi）代表的另一種較強烈的、以黑白與灰色調來呈現的動畫風格；3.是米蘭的布魯諾·波瑞圖與曼奴里（Guido Manuli）等人強調的幽默動畫。

盧扎提是一位多才多藝的藝術家。他除了著名的歌劇、芭蕾、舞台劇的舞台設計之外，也與吉安尼尼合作拍攝動畫影片與電視片。他們兩人自一九五七年開始合作；盧扎提畫人物、設計背景，吉安尼尼負責動作分析與攝影，同時兩人還一起發展故事與決定動作的速度，及選擇音樂。盧扎提的繪畫風格屬於色彩豐富、裝飾性很強，在視覺上有強烈的美感，故事則透露出幽默樂觀的態度。他們對音樂與視覺同步的方式有獨到的風格；這在其根據莫札特的歌劇改編的《魔笛》

(1977)及《杜蘭朵公主》(1974)等作品中均可看出來。

曼弗雷第的繪畫風格則較接近古典義大利的傳統，以三度空間透視的形式和諧爲主。其故事主題也很古典，是探討善與惡之鬥爭；令人想起偉大的義大利戲劇作品。他的代表作是一九七七年獲得金像獎提名的《迷宮》（The Labyrinth）。在這個寫實的故事中，曼弗雷第使這部動畫具有超現實與動力感，在視覺上有獨到處，在意境上也有深度。他親自花了一年的時間畫了一萬四千張圖，顯現他的耐心、毅力與活力。

布魯諾·波瑞圖則以誇張易認的卡通人物見長。這些人物有豐富的行爲模式，與完整的個性。他也是一位能全盤控制影片的藝術家：由故事剪裁與發展、角色刻化與賦予個性、音樂與音效之配合等。他具有幽默感，又不會空洞無物。他往往刻劃一些人類的壞習性，如貪吝、愚昧等。他算是一位多產的動畫家，不斷有電視動畫影集與長篇動畫片出品。一九七六年的《新幻想曲》是他的代表作，片子利用交響樂團演奏的眞人畫面來做嘲諷的動畫表現。在平面設計、動作設計、音樂與視覺之間達成一種很怡人的關係。他被認爲是當今世界上創作諷刺與幽默動畫的高手之一。在傳統義大利喜劇風格與現代美術風格間搭了一座橋樑。

法國

法國的艾彌兒·柯爾被公認爲是世界上第一位動畫家。除了他之外，一些名藝術家，如杜象、雷傑也都從事過抽象動畫。但二〇年代法國動畫多半是由外來移民在做，如俄國來的史塔瑞維奇與阿列塞耶夫、美國人克萊爾·派克（Claire Parker）、匈牙利藝術家柏托·巴托許等。一九三四年由英國畫家安東尼·葛洛斯（Anthony Gross）與美

國的海克特・賀賓（Hector Hoppin）合作完成的《生之喜悅》（Joiede Vivre）以簡單線條、自由的繪畫風格描繪印地安似的男人騎腳踏車追逐兩位巴黎女子，而被人當成動畫與平面設計的一部里程碑作品。

在較具商業色彩方面的動畫創作則以五〇年代的安德烈・沙洛及保羅・格利牟特最重要。格利牟特甚至被認為是影響法國動畫走向的重要人物。他強調視覺內容及優良的美術質感的繪畫風格，而摒棄描繪漫畫那種單純線條式的動畫繪法；這在他戰後的幾部作品中可以看出來，如《魔笛》（1946）、《小兵》（1947）。他的風格影響了新一代的法國動畫藝術家，如拉吉翁尼（Jean-François Laguione）、傑克・柯隆貝克、艾彌爾・柏蓋特等。他遵循格利牟特的古典主義，並十分注意對背景做豐富的視覺處理。一九七九年格利牟特終於完成他的長篇動畫片《國王與鳥》，甚獲影評與觀眾的歡迎。

另一位重要的法國動畫師是拉盧（René Laloux）。他的長篇科幻動畫《夢幻星球》（La Planète Sauvage）花了五年的時間才於一九七三年在捷克製作完成。而來自波蘭的尚・連尼卡與瓦勒林・波洛齊克、來自匈牙利的彼得・佛德斯也都在五、六〇年代的法國動畫界留下一些重要的作品。

到了八〇年代，法國動畫電影工業在政府輔助之下，已漸漸走上軌道。法國政府鼓勵長篇動畫片的創作，所以像尚-佛杭蘇瓦・拉吉翁尼才能完他的《葛溫》（Gwan Le Livre de Sable, 又名《黑貂之一生》, 1985）。這是一部以金屬剪紙方式完成的動畫，設計風格十分優美。拉吉翁尼獨立完成每一格畫面，片長八十分鐘，不能不令人佩服他的耐心與毅力。

捷克斯洛伐克

捷克動畫一直到二次大戰才開始盛行。傑利‧川卡可以說是布拉格動畫的主要領導人物。他原是雕刻家與畫家出身，後來受教於木偶大師史古巴（Josef Skupa）而深受影響。他像路易斯‧卡洛一樣，擅長講故事，只是他是用木偶與圖畫來說故事。二次大戰之後，川卡的聲名遍傳全歐洲，主要是他的人物易於被了解，能跨越語言的障礙。但他因混合了喜劇與悲劇的戲劇表達方式來呈現木偶戲，在捷克國內並不討好，所以川卡先以長篇偶動畫《皇帝的夜鶯》（1948）、《巴亞亞王子》（1950）、《捷克古老傳說》（The Old Czech Legend, 1948）幾部片在國際上取得聲名，才說服國內認可他是一位傑出的藝術家。

他一九五九年完成的《仲夏夜之夢》被許多捷克人抨擊為只有場面而無人物刻劃或詩意。他的另一部作品《手》（Hand, 1965）則以一位雕刻家由石頭雕出一隻手來象徵創作者想爭取創作自由，令人印象深刻。

除了川卡之外，捷克動畫另一位重要人物是卡爾‧齊曼（Karel Zeman）。他也擅長於木偶動畫，並且進一步對科幻電影有深入的研究。他喜歡用一些難用的材料去執行動畫，如玻璃。一九四九年他用玻璃拍了一部動畫《靈感》（Inspiration）。他結合偶動畫與真人的長篇電影有《史前史之旅》（Journey into Prehistory, 1955）、《發明毀滅》（The Invention of Destruction, 又名《惡魔的發明》，1958）。後面一片旨在警告世界避免武器競賽導致全球毀滅。他後來也拍了一些科幻故事改編的科幻電影，如《吹牛伯爵》（Baron Munchhausen, 1961）、《彗星上》（On the Comet, 1969）。並且拍了一些兒童動畫，大半改編自古典兒童文學，如《辛巴達冒險記》（Adventures of Sinbad the Sailor,

1971)、《魔術師的徒弟》（The Sorcerer's Apprentice, 1978）等。他的故事總是描述好人與壞人對抗，並以情境來引導觀眾的情緒。總的說來，他是以娛樂為主的電影技術大師。

另一位捷克偶動畫大師是泰爾洛娃（Hermina Tyrlova）。她的一些作品看起來很簡單，其實是非常難做的。她喜歡用一些柔軟材質的東西來做動畫，如皮毛、布、紡織品等。就這方面的技巧而言，她的確是舉世無匹。

在川卡之後，真正稱得上捷克主要動畫領導人的則非布列提斯拉夫‧波札（Bretislav Pojar）莫屬。波札不僅師承了川卡立體偶動畫的技巧，更進一步發展出自己獨特的物體動畫方式。他曾利用塑膠偶半成品來做動畫，達到前所未見的效果。他一九五九年拍攝的第一部獨自完成的偶動畫片《獅子和曲子》獲得次年在法國安那西舉行的第一屆國際動畫協會電影節的首獎。這部片結合了詩、美術、音樂，利用立體偶的角色來說一個默劇故事，至今已成為偶動畫的經典作。波札也是多才多藝的動畫師；除了偶動畫之外，他也用賽璐珞、剪紙及針幕做動畫。這些多半是為聯合國及加拿大國家電影局拍攝的兒童電影。他特別喜歡拍兒童電影。其後他改編川卡的童書《花園》（The Garden），以偶動畫完成，可以說為三十年的動畫生涯劃出一個完整的圓圈。

波蘭

在世界各國動畫中，波蘭動畫具有非常獨特的一些元素：1.非常不重視用動畫來說故事，而偏重抽象或美術上的表現；2.主題掛帥，因此美術上較有發展的空間，而意念的表達也不會被故事隱蔽住；3.很少見到鬧劇或好萊塢式笑點，因此也少見如兔寶寶或湯姆與傑利這種

擬人化的動物角色或激烈的衝突行為；4.相反的，波蘭動畫呈現的是內在的絕望、對自然力量的無力感，以及對人間衝突的充分體認。這些特色，或許與波蘭民族歷史上一直遭遇戰禍洗禮、被東歐與西歐勢力不斷入侵的背景有關吧。整個波蘭的動畫，在主題方面普遍呈現出一種憂鬱的感覺。不過，若就美術而言，他們對動畫媒體的應用仍極有創意與想像力。

波蘭動畫工業是在二次大戰之後在全國各地發展起來的，包括華沙、洛茲、畢耶斯科-畢雅拉、波茲南等城市均有動畫片廠出品大量的動畫作品，其中以兒童觀賞的動畫為最大宗。

早期波蘭最重要的動畫師是尚‧連尼卡及瓦勒林‧波洛齊克。他們兩位在移民至法國之前，拍過《往事》（1957）、《Dom》（1958），是利用設計圖案的風格去講傳統的童話故事，但並不強調故事性。這部片子也預告了他們後來在巴黎完成的《泰廸先生》（1959)的視覺風格。連尼卡獨特的前衛風格，為他贏得了當代最重要藝術家的聲望。

另一位重要的波蘭動畫師是維托‧吉爾茲（Witold Giersz）。他的創作方法與一般動畫剛好相反。他先由美術開始，在圖案中浮現出母題。其實波蘭動畫普遍都喜歡採用這樣的方式去創作動畫。在波蘭美術圈中，圖案設計一直佔很重要的地位，包括海報、舞台設計等。吉爾茲於一九五六年開始拍動畫，而在一九六〇年完成的《小西部片》（The Little Wertern）開始引起國際矚目。影片主要的原創性在於用筆刷造成強烈的視覺效果。他把大色塊的顏料直接塗在賽璐珞片上。這種方法當然不適用傳統輪廓鮮明的人物造型方式。《紅與黑》（Red and Black）中，他更完全在處理色彩及顏色在視覺上的變換。《馬》（The Horse, 1967）與《火》（The Fire, 1975）則都是藉自然力來表現精力；而影片的精力則在於活動的毛筆筆觸。兩部片子都是關於時空

的進展，而情節故事也都和自然有關。基本上，我們可以把這兩部片當成「會動的畫」。

齊周維滋（Miroslaw Kijowicz）則擅用簡單線條來傳達哲理。《鳥籠》（The Cage, 1966）及《路》（The Road, 1971）用這種風格，可以避免或減少視覺干擾到影片要傳達的訊息。

捷可拉（Ryszard Czakela）一九六八年拍的《點名》（Roll Call）則描述集中營中的囚徒被一個個槍斃。影片以半色調的單色美術處理方式，令人見了畢生難忘。

至於最擅長結合美術設計與社會諷刺的可能是史可哲古拉（Daniel Szczechura）。他最出名的作品應是《椅子》（The Chair, 1963）。他喜歡用拼貼、剪紙、剪賽璐珞片等或剪照片合成等方法。但一切技巧還是要為故事服務。史可哲古拉喜歡嚇他的觀眾，讓他們理智與情感均能溶入影片中。

庫契亞（Jerzy Kucia）是比較晚進的波蘭動畫師。他繼承二〇年代歐洲實驗電影運動之風，藉由表面質地明顯的形式之運動來表達自己的看法。他的片子沒有傳統的人物角色，也不「講故事」；可以說是動畫藝術真正的表現主義奉行者；把日常看不見的東西顯現出來，讓我們見識到時間的流逝。在他的作品中，情緒很重要；他往往利用觀眾的情緒反應去解決問題。他的首要目標是用抽象形式來表達內心的想法，其次才是哲理的表達。他的電影都是黑白的，完全透過光影的效果來表達；我們由單色的影像開始，逐漸看到日常生活中的一些事物的各種細節現象。他的作品包括《障礙》（The Barrier, 1977）、《圓》（Circle, 1978）、《倒影》（Reflections, 1979）、《片》（Chips, 1984）等，數目很少。這些影片的技巧都不突出。庫契亞認為技巧是為影片中的意念服務的；每部片子的技巧都是要個別考慮每部片的情況，經過準

備，仔細研究想表達的題目而決定用何種技巧。他的影片讓我們看到片段的人類行爲，且均是由低角度看特寫，在視覺上令人耳目一新。

波蘭動畫整體說來，顯示現代美術風格應用在動畫的方式依舊有人在做；而他們對動畫藝術的貢獻，主要是其實驗風格，讓世界動畫增色不少。

荷蘭

當匈牙利動畫家喬治・帕爾於三〇年代中期移居荷蘭，替菲立浦電子公司拍公關宣傳片時，荷蘭的動畫才開始萌芽。帕爾利用偶動畫及幽默引人的人物與故事來講科技的發展。他的同事吉辛克（Joop Geesink）承繼了他的方法，但可惜藝術味不足。但別的荷蘭藝術家則開始走出自己的動畫路子，如連環漫畫家吞德（Toonder）拍了一些動畫短片與長片，相當受歡迎。但是現代動畫在荷蘭的發展，卻是年輕一代動畫家的功勞。

保羅・德萊森被認爲是荷蘭最具原創力的現代動畫家。他的電影中有三種特有的元素：1.畫風自由，類似草稿一般的圖畫；2.故事主要以成人爲對象，兒童不宜；3.強調純視覺的幽默。他由一點可以發展出一個角色，並且利用對比強烈的空間感來玩耍；對荒謬乃至古怪的幻想也不免戲耍一番。他特別喜歡用黑白反差色調來做視覺震動。德萊森曾參與《黃色潛艇》的製作，後來在一九七〇年到加拿大國家電影局，現在變成眞正的「飛行的荷蘭人」，來往於大西洋兩岸。他的影片共同的特色就是：與眾不同的視覺風格，抽象的卡通概念及故事中帶有神秘主義的味道。他自己把作品分爲幾類：1.瘋狂傾向——包括《貓的搖籃》（Cat's Cradle, 1974）、《地上、海面與空中》（On Land, At Sea and in the Air, 1980）；2.短笑劇——如《殺蛋記》（The Killing of an

Egg, 1976)、《啊，多好的武士啊》（On What a Knight, 1980）；3.有戲劇結構的——如《一個舊盒子》（An Old Box, 1975）、《大衛》（David, 1977）等，這些統統都可說是視覺上的喜劇吧。

德萊森之外，其他重要的荷蘭動畫藝術家還包括格瑞特・凡・狄克（Gerrit van Dijk），他以不同的風格拍過含嚴肅社會內涵的幾部很不錯的動畫片，如《蝴蝶》（The Butterfly）、《方人方》（Cube Man Cube）。波琪・任（Borge Ring）則是落籍荷蘭的丹麥人，拍過兩部很好的動畫片：《哦，我親愛的》（Oh My Darling）及《安娜與貝拉》（Anna and Bella）。後一部片於一九八六年得到金像獎，其風格是風趣、流暢。

新一代的荷蘭動畫則有尼克・路斯（Nick Reus）等。荷蘭有一些有才華的動畫家，但可惜沒有市場與大眾支持，電視也未能成為荷蘭動畫家的出路。

參考資料

1.John Halas, *Masters of Animation*

2.Kit Laybourne, *The Animation Book*

3.Robert Russett & Cecile Starr, *Experimental Animation*

4.Ronald Holloway, *Z is for Zagreb*

5.余為政，〈動畫藝術的新領域〉，《影響雜誌》4 期，1972 年 8 月號。

6.余為政，〈與尚・連尼卡談動畫〉，《影響雜誌》12 期，1975 年 10 月號。

台灣動畫的發展與現況

李彩琴

萌芽時期

撰寫台灣早期動畫最大的窘況是,極端缺乏史料或文獻可循,只有根據動畫界前輩的口述,再參照零散的資料,設法整理出一個簡明的面貌。

余為政先生追溯,約於民國四十三、四年,桂氏兄弟就攝製了首部黑白動畫電影:《武松打虎》(10分鐘),後因資金短缺,無以為繼,他們改拍廣告、經營錄音間等業,兄弟中的桂治洪乃首屆國立藝專畢業生,後赴香港邵氏公司發展(編註:桂治洪投入邵氏片廠任導演多年,曾以《萬人斬》一片極受矚目)。

接下來是師大美術系畢業的趙澤修,當時的同學白景瑞與李行都在電影界,趙本行為水彩畫家,在光啓社服務時被保送到美國好萊塢實習,後引進正規卡通製作方法與動畫器材,先後於一九六八與一九六九年完成文宣短片《石頭伯的信》(黑白,3分鐘)與《龜兔賽跑》(彩色,15分鐘)。

其後趙澤修於一九七〇年創立「澤修美術製作所」,培訓動畫人才,王寧生、李小鏡、李超倫等人都曾在他旗下研習動畫,後趙本人

移民夏威夷，製作所解散，學生亦出國或流失於其他行業，其在台灣動畫的發展上還是有一定貢獻。

開發加工時期

從七〇年代開始，日本卡通發展蓬勃，逐漸把一些動畫工作轉移到海外加工，諸如台灣影人廣告製作公司和東京電影公司（Tokyo Movie）來台招訓動畫人員，奠下台灣卡通加工的基礎。一九七〇年第一家與日本合作的公司是「影人卡通製作中心」，主要為電視運動影集加工，王貞治的故事《巨人之星》與《東洋魔女排球》是當時的熱門電視卡通。

當時台灣電視上的布袋戲方興未艾，加上「國立編譯館」的管制設限，使得風行一時的連環圖趨於蕭條，「影人卡通中心」因而吸引了不少畫連環圖的人才加入。往後日本的龍子公司、東映動畫也陸續來台尋找合作對象，培訓了不少動畫人員。

從一九七〇至七八年前後約十年期間，台灣動畫界除了委為日本卡通的下游工廠，本土也零星有一些創作方面的努力：

1.「影人」經營近兩年後解散，旗下的工作人員紛紛自立門戶，余為政在出國留學之前也集合了數位影人出身的動畫工作者，攝製了一部《一塊年糕》（1970）彩色動畫短片，並於當年的電視節目《六十分鐘》中推介過。「漢威」卡通公司推出音樂片《天黑黑》（3分鐘），以及大明畫社的《周處除三害》（彩色，10分鐘）。

2. 鄧有立也吸收「影人」工作人員成立「中華卡通」，致力於發展國產卡通，一九七二年拍攝第一部16釐米卡通影片《新西遊記》（黑白，10分鐘），一九七三年初在中視協助下完成社教影片《國民生活須知》。然後同年七月以卡通手法演繹的《中國文字演變》，獲金馬獎最

佳動畫影片。接下來「中華卡通」得到香港南海影業公司投資，一九七四—七五年拍攝《封神榜》，是本土第一部寬銀幕彩色卡通長片，一九七五年春節公開上映，可惜品質未臻完整而導致票房失利。後南海影業重新修改《封神榜》，趕搭當時功夫熱潮，加入李小龍角色，發行海外版頗有可為。南海影業乘勝追擊，籌拍《七海猛龍》，拍至三分之一，就因資金不足，宣告停擺。一九七六年「中華卡通」又完成一部三十分鐘的彩色卡通片《中國功夫》，中心人物是以李小龍形象為摹本，鄧有立攜片到美國尋求合作伙伴，與 ZIV 國際公司洽談共同製作卡通影集《李小龍冒險記》，後因鄧無法籌足龐大的資金而作罷。

　　3.有位替「中華卡通」承接業務的日文翻譯，人稱「阿狗兄」，曾在台中成立「心虹卡通公司」，主要營運除了為日本卡通加工外，也於一九七五年底拍了部電視長片《田單復國》，但因找不到買主，未曾上映。

　　4.趙澤修弟子黃木村於一九七四年成立「中國青年動畫開發公司」，動畫作品多為學校、政府機關所委製的社教短片或公益廣告。一九七七年「中青」攝製的《未雨綢繆》，獲第十五屆金馬獎最佳卡通片，黃木村也因此片得最佳編導獎。一九七八年的《幸福掌握在你手中》也獲第十六屆金馬獎優等卡通片獎。一九七九年的《丁丁夢遊記》入圍金馬獎最佳卡通片。

鼎盛加工時期

　　一九七八年宏廣公司崛起，負責人王中元乃美國視聽教育碩士。曾參與美國卡通製作多年，得到美國漢納-巴貝拉製片公司協助，開始以美制高薪收編各方動畫人才。

　　當時台灣動畫公司多為日本加工，工作不穩定，酬勞偏低，員工

的福利制度都付之闕如，「宏廣」的美式管理與營運手法，加上整體加工的層次較高，確有其吸引力，在短短幾年內已逐漸整合整個台灣卡通界，經過三次擴廠、增員後，在八○年代，成為全世界出口量最大的卡通製作中心。

除了加工業務，「宏廣」也與台灣片商合作，一九八○年拍攝漫畫改編的《牛伯伯》，由牛哥本人編劇，余為政導演，利用四個月淡季期間完成。曾於電視上公開放映。

一九八二年完成《小叮噹大戰機器人》，王亞泉導演，宏廣首部商業映演的卡通電影，可惜賣座不佳。一九八六年開始籌備《張羽煮海》，聘請名導演胡金銓擔綱，波折重重，終告難產。

在這段時期，其他動畫公司也生產了一些卡通影片：

1. 經歷數度起起落落的「中華卡通」，於一九七九年開拍《三國演義》，票房虧損，但獲第十七屆金馬獎優等卡通片獎。翌年鄧有立得到當時棒協理事長謝國城的資助，再籌拍《紅葉少棒》，可惜至三分之二又停擺。一九八○年鄧將《紅葉少棒》改裝成迎合當時風潮的《好小子》，推出後反應依然不佳。

2. 前身為廣告公司的「遠東卡通」，由香港人胡樹儒投資，一九八○年拍攝王澤筆下家喻戶曉的《老夫子》，謝金塗、蔡志忠導演，拜其漫畫原著所賜，成為至今台灣唯一賣座的動畫影片，曾獲得第十八屆金馬獎最佳動畫影片獎，該片也暴露了台灣卡通在企劃力與創造力上的不足。「遠東」再接再勵，於一九八二年開拍續集《老夫子水滸傳》，賣座不如前一集。

3. 基甸愛救世傳播協會投資拍攝《小平與小安》，為台灣第一部電視連續卡通片，共十三集，於一九八二年暑假在華視放映。一九八三年再攝製彩色卡通影片《四神奇》，片長九十分鐘，為描寫四個動物音

樂家的童話故事，為日本手塚治虫公司參與企劃設計，獲二十屆金馬獎最佳卡通片獎。

4.龍卡通於一九八三年拍攝《烏龍院》，將敖幼祥膾炙人口的漫畫搬上銀幕，然而電影版本卻粗製濫造，結果當然是票房失利。

獨立動畫創作的發展與困境

要談論本土的獨立個人創作，就無法不提及「金穗獎」——金穗獎是新聞局為獎勵短片創作而設立的獎項，從一九八二年開始設動畫的類別，檢視歷年來的獲獎名單，新人輩出，麥大傑、張振益、呆中孚、史明輝、王文欽、石昌杰、林俊泓等都是熟悉的名字，他們當中好些人進入影視或廣告界之前，都曾在此試刀。

金穗獎另一個特色，就是與教學系統密切關連，國內設有動畫課程的只有文化、國立藝專、世新等院校的廣電或電影科系，參賽的動畫也大多出自這些科系或美術系的學生之手——假如不囊括學生的作品在內，按照嚴謹的定義，排除掉商業因素，純粹顯現個人創作觀點的獨立動畫，在本土是寥寥可數的——即使如此，觀摩展示的場所也少得可憐，除了金穗獎外，中時晚報舉辦的優良短片獎是其一（獲獎作品常有重複），女性影展也會偶見零星的女性動畫創作，再有大概就是各院校電影科系的畢業展了。

獨立動畫通常具備有清新與前衛的特色，國內創作雖談不上「前衛」，技術上也不盡成熟，但歷年來得獎作品中不乏佳作，創意的豐沛，意念的新穎，素材的實驗應用等，往往讓人有「驚艷」感，茲舉筆者所觀賞過印象較深刻的作品如下：

1.《兒時印象》（1985）第八屆金穗獎最佳16釐米動畫（10分鐘）張

振益、李悅熏

拙樸如剪紙的筆觸，描繪形形色色農村意象，充滿水墨趣味，以局部細節代表全貌，豬、撲滿、銅幣、糖葫蘆、不倒翁、稻穗、抓青蛙等，應用動畫「蛻變」原理，各種半抽象的圖案幻變多端，加上鑼鼓喧天的國樂配樂，節奏強烈，視象簡單有力。

2.《仙宴罷》(1989) 第十二屆金穗獎最佳 16 釐米動畫 (8 分鐘) 張振益

整體技術較張前作《兒時印象》精緻，中國神話人物造型——仙翁赴仙宴醉酒，仙童偷拿葫蘆變戲法，學藝不精，無法駕馭仙鶴反遭鶴啄，仙翁趕來解圍，偕領童子與葫蘆回府——使用國樂伴奏，頗具童話拙趣，著重主體人物動作，欠缺背景描繪，畫面略嫌「單薄」。

3.《離開位子一下》(1987) 第十屆金穗獎最佳 16 釐米動畫 (11 分鐘) 王文欽

一部闡釋「找位子」人生哲理的動畫，父親對兒子成長抒發觀感，議論滔滔不絕，畫面只出現單調跳躍的圓形，事實上，全片都是極之簡單的線條組合，甚至連圖象也抽象化，稱得上是「極簡主義」表現手法，概念優於形式，自我對生命的反詰思考，旁白機智風趣，聲帶豐富，「喧賓奪主」壓倒貧瘠的影像——哦，原來動畫也可嘗試如此拍法。

4.《逃獄》(1988) 第十一屆金穗優等 16 釐米動畫 (4 分鐘) 林福清

藍色基調，物景純粹是直線與橫線的組合——閉在獄中，打橫線的囚犯拖著大鐵球腳鐐，到底要如何從打直線的鐵柵溜出去——滿溢線條變動趣味，西洋漫畫式的幽默。

5.《大俠小俠》(1989) 第十二屆金穗獎優等 16 釐米動畫 (2 分鐘) 邱
 顯忠

　　由小孩對打衍生的到隨興聯想，從古代江湖俠士至李小龍揮動雙
節棍殲敵，再回到現實世界……，手繪角色線條流暢，輕鬆有趣，一
窺頑童心態。

6.《線條事件》(1989) 第十二屆金穗獎優等 16 釐米動畫 (4 分鐘) 莊
 正彬

　　亦適取名為《線條幻想曲》，畫家在素描冊留下的殘餘線條，突然
自行接續繁衍，另闢一片花花草草有情天地，橡皮擦不甘示弱在後追
趕，成羣的線條乘著音符一路逃逸，無限暢快地上天入海奔瀉、傾訴
衷情，一意要拭淨線條足跡的橡皮擦，反而失足被線條綑綁住，層層
掩沒滅頂……。頗能展現動畫創作者的鉛筆素描「塗鴉」功力，也點
出虛構世界「無中生有」的特徵，筆調通俗率性。

7.《薛西弗斯的一天》(1990) 第十三屆金穗獎優等動畫錄影帶 (25 分
 鐘) 林俊泓

　　旁白與音效舉足輕重、統御全局的動畫，一開場，在咻咻推石聲
中，冗長的字幕也直往上推，闡說故事大綱——薛西弗斯被諸神之王
宙斯懲罰，日復一日推巨石上山，石頭甫抵頂峯，又立即滾下山去，
「徒勞無功」與「毫無指望」是最可怕的刑罰了……。

　　紙雕的剪影顯示薛西弗斯奮力推石上山，石頭又滾落下來，隨著
「一天的開始」，在藍色調的穹空密佈點點繁星的背景，旁白以世故老
練的口吻，侃侃介紹奧林匹克山上各神明，簡單的剪紙人物依序出場，
幾乎像是插圖似配合旁白借古喻今，抒發感慨，還透露了不少諸神的

「隱私」,非常有趣;類似「說書人」的旁白敘述,喋喋不休的話鋒一轉,原來「我」(敘述者)就是那塊石頭 (哈,哈,哈)!從己身是「石頭」為傲,繼續掰到中國神話的女媧補天,九大行星即是石頭,沿著軌道,不停運轉等等。

以匠心獨具的方式詮釋希臘神話,旁白唱作俱佳,反變成最強烈的戲劇元素,作者還攝製了另一個版本,以半立體泥塑為素材。

8.《虛無島記》(1992) 第十五屆金穗獎優等 16 釐米動畫(１０分鐘)史明輝、蒲仕英

筆繪剪紙的角色造型 (活動關節),水墨畫背景,森林裏出現了三隻小猴子與中國武士,穿插一段人體活動素描,也是被操縱在線上的傀儡,武士持劍背弓渡河,與統治者正邪大對決;形式簡潔,詭異而超現寫實的影像風格,耐人尋味,不配聲軌(完全靜默)是很大的缺陷,創作不夠完整。

9.《楚河漢界》(1995) 第十八屆金穗獎最佳動畫短片 (11 分鐘)史明輝

延續《虛無島記》的創作風格,多層次技法拍攝。意象重複,劇情也是虛幻朦朧;森林裏老虎抓白鶴,日本武士風味的卒子出現,與老虎搏鬥。水墨白描處理打鬥場面,小猴子旁觀助陣。另一邊廂,元帥正弈棋(骷髏抬桌面),棋盤上過了河的卒子只能前進,一路上砍兵殲敵,直搗龍穴,一箭射穿帥心。觸及人生哲理的思索,大自然音效與國樂吟唱,更增東方禪味。

10.《回家的路上》(1994) 第十七屆金穗獎優等短片 (10 分鐘)李希文

放學鈴聲響起。一大群泥偶小學生煙塵滾滾衝出校門，剩下一位小朋友與愛犬相伴回家——一路上險象環生，交通紊亂（被大卡車輾扁，又「復活」），大野狼出沒誘騙兒童，髒亂的市容，垃圾四處堆聚，攤販嘈雜叱喝，還有老人行乞，街道擠得水洩不通，甚至還碰上立法院前抗議的人潮，扭打成一團……，好不容易回到家，打開電視，出現的又是立法委員互毆的新聞畫面。視野開闊的黏土塑偶作品，用力摹擬我們生活生的環境，雖然形式簡陋、粗糙，旺盛的企圖心與創造力卻令人刮目相看。

11.《歸屬》（1995）第十八屆金穗獎最佳動畫錄影帶（4分鐘）陳錦華

造型可愛的小孩在釣魚、放風箏，彩繪兒童嬉戲情景，雲淡風輕，充滿愉悅氣氛，角色不停飄動，逐漸變成提公事包上班的成年人，因在籠子裏，不得不應付現實生活之無奈。全片一貫輕快飄逸的筆調，童心童趣引人嚮往。

12.《顏色定理》（1995）第十九屆金穗獎最佳動畫錄影帶（7分鐘）林俊泓

一束光透過三稜鏡的反射，分出七種虹彩顏色，框在類似 color bar 裏的各種顏色，開始擬人化地蠢動，互相拉扯、鬥爭，丟擲顏料攻擊敵人的結果是，敵我皆備受「污染」，面貌全非……，應用色彩混合原理，發展出飽含寓意的幽默短作，獨具巧思，令人莞爾。

13.《傳真機》（1996）第三屆女性影展參展片（8分鐘）朱芍蓁

洋溢著都市風情的情愛紀事，頗能反映出 Y 世代的流行美學，線條、筆觸，尤其是角色造型，深受日本漫畫影響，大眼睛、尖下巴、身材苗條的美少男、美少女，在輕柔的日文歌曲陪襯下，演繹現代版

「閨怨」——妙齡女郎思念情人，用傳真機傳了個「香吻」過去，香吻被杯子翻倒的水濺濕，再傳張「淚眼盈盈」到男友房內，又被煙蒂的餘燼燃毀，最後是「巧目倩兮」親自去察看，得知真相後，淚流雙頰的傳真被情敵一把揉碎扔在角落……。

作者擅用影像訴說故事，巧妙地製造了個「視覺懸疑」（visual suspense），到最後才顯示原來少男與另一位少女同床共枕。影片每一格都敷滿強烈的濃郁的色彩，渲染的卻是哀怨的情緒。新潮的言情連環圖包裝古老的心事，想像力與創意豐富。

14.《哇！完了》（1996）第十九屆金穗獎最佳動畫錄影帶（2分鐘）沈家琦

靜寂無人的書房裏，馬蒂斯的剪影造型突然蹦跳出畫冊，四出搗蛋，戲弄另一張版畫人像，後經遭制服……，立體剪影的調動遊刃有餘，攝影角度轉換靈活，是部技術嫻熟的精緻作品。

15.《台北！台北》（1993）第十七屆金穗獎最佳動畫短片（7分鐘）石昌杰

在明快的敲擊節拍伴奏下，台灣的建築史具體而微一一顯現，從古早的磚砌的四合院，雞犬相聞，演變到民房店屋，總統府崛起，日本總督騎馬的銅像倒塌了了，換上蔣公穿軍服的塑像，市景一片繁榮，立面石材雕琢的臨街店屋與四層公寓鱗次櫛比，場景沿著主軸不停轉換，不斷上演「眼看他起高樓，眼看他樓塌了」；等到蔣公穿長袍的老者造型出現，樓層也紛紛裝鐵窗、蓋違建，高樓大廈越蓋越高，北門四周也撐起高架橋，車輛川流不息，然後現代玻璃帷幕牆大廈也冒出來了，商業大樓越蓋越密，直到遮天蔽日為止，蔣公在大殿中正襟危坐，鏡頭拉遠，寶蓋頂與高牆階梯拼合，中正紀念堂宣告落成。

頗見格局的粘土動畫，建築造型微妙微肖，運用統治者的的圖騰代表時空之截分，也暗示政治觀點的「注視」，歷史滄桑在黏土的捏變當中了無痕跡，鏡位推移極見巧思，全片拙樸有趣，且含意深刻。

16. 《後人類》（1995）第十九屆金穗獎最佳動畫短片（11分鐘）石昌杰

從「環保」概念出發，這部拼裝偶動畫的素材乃由破銅爛鐵等廢棄物拼湊而成，質感與造型頗為獨特，兩種不同類型的機械人在冷冰冰的科幻世界裏活動，在奴役與被奴役之間，衝突抗爭似乎一觸即發……。場景的視效設計複雜，燈光、攝影、配樂等整體表現有專業化水準，即使作者無意著重於「故事性」，影片的氣勢營造卻讓人期待有更多的後續，囿於長度，不無意猶未盡之感。

回到「寥寥可數」的獨立動畫創作者身上，校園內有創意的人很多，但一踏入社會就業，面臨現實與理想的抉擇，人才就不斷流失，否則就因缺乏資源，無以為繼——關鍵問題還是在「資金」，正在拍攝《當鈴聲響起時》的林俊泓認為「以片養片」是對策之一，參展獲得獎金用來籌拍下一部作品，但短片輔導旨在獎掖16釐米影片，若要升級拍35釐米，款額不足還是得靠自己想辦法。

所以規格較大（35釐米）的獨立動畫創作通常都會找動畫影片公司贊助製作，或招募義工幫忙拍攝（詳見訪問石昌杰篇）。而在台灣搞獨立動畫更不可能「賴此維生」，總要另覓生計來源，如教職、接案子、拍廣告等糊口。況且又不是每年都可申請到輔導金，資金籌措就各憑本事了，要朝「專業化」的方向發展，長久參加校園色彩濃厚的金穗獎也頗有些尷尬，石昌杰就曾遭學生笑謔曰勿再搶名額；獨立動畫創作通常只有短短幾分鐘到十幾分鐘，欲參加金馬獎，也沒合適的類別

（劇情片長度至少需達六十分鐘以上），國內創作者之處境，還真有點「槓在那兒」的感覺。

比較諷刺的是，前文亦已提及，片子千辛萬苦拍竣後，展出的管道極之有限——除了國內的短片影展，第四台開出的價碼奇低，且用來填時段為主；林俊泓建議，35 釐米動畫短片搭配劇情片在電影院放映，未嘗不是一種可能，否則乾脆將來上電腦網路。石昌杰的因應之道是自掏腰包勤跑國外動畫影展，風塵僕僕趕場，寂寥之道溢於言外。

林俊泓謙稱作品未臻成熟，不想拿到國外比劃，最重要是克服萬難先拍出作品，要有作品，才能突破，既然選擇走上這條路，也就無怨無悔——其實國內還是有不少創作者在崗位上默默努力，在畫技上精益求精，而在國外張振益也參與設計迪士尼影片《花木蘭》的角色造型。

對本土獨立動畫創作者而言，藝術與商業的對峙並沒有那麼尖銳，他們也極有意願參與製作商業動畫片，但若是純「加工」勞作就無啥意義了。然而政府有關當局對本土動畫發展的態度，基本上是不聞不問的，甚至觀念還停留在二十年前卡通宣導片的時代，將動畫與卡通劃上等號，很難期望整體文化政策的訂立有所突破——在美日強勢商業卡通的環伺下，國內動畫發展的模式不一定非依循美國或日本的影視工業導向，獨立動畫小成本、小製作，創作領域極廣，是種非常有特色的藝術形式，也是另一條值得開發的路線，加拿大國家電影局培養動畫人才的做法，就頗堪值得借鏡。

要不然退而求其次，希望國內「另類」動畫的生存空間能擴展，讓更多人有機會從事實驗創作，因為在一個健全的體系裏，應該會出現許多不同風格形式的作品，而不是來來去去總是幾張熟悉的面孔，前仆後繼在奮鬥著。

九〇年代醞釀時期與未來展望

一九九三年《月光少年》是國內第一部卡通角色與真人演出的合成影片，由余為政負責動畫部分——模擬港星曾志偉的外型動作，以及一隻狐狸狗伴隨，前者是植物人潛意識裏另一度空間活動的「鬼魂」，用另一種媒材標現，很有突兀效果（至於是否「增強」影片的整體表現，則是見仁見智），至少在技術層面的嘗試，稱得上是國片的創舉。

然後是《禪說阿寬》於一九九四年推出，乃首部獲得國片輔導金的動畫電影，靈感來自蔡志忠的《禪說》原著，小野編劇，游景源導演，遠東公司出品。

故事大約是敍述主角阿寬在木器店學藝，與不良少年結樑子起衝突，後應母要求到山上潛性修身，遇果果熊、小和尚與老師父等，簡樸生活蘊含哲理，領悟良多，依依不捨重返塵世……，因台灣描繪手工價昂，全片動畫技術部分都轉移到大陸加工，角色造型青春活潑，節奏輕快，可惜故事主題偏離，難以投合青少年口味，賣座欠佳而慘澹下片。

近幾年來，電腦三Ｄ動畫崛起，台灣傳統動畫的生存空間已大為萎縮，據華裕動畫公司的黃華祿表示，除了華裕之外，國內傳統動畫業者約只剩下青禾、凱傑等寥寥幾家苦撐著，並且已從正常公司營運縮小至工作室型態，廣告片業務幾乎全是電腦動畫的天下（等到三Ｄ動畫做不來，才會想到回頭找他們），現在連新聞局拍動畫宣導片的預算也完全刪除，失去了一個至少能提供研發空間的管道。

華裕動畫公司於一九九三年拍攝的粘土動畫《視力保健》（1分鐘）即獲得內政部宣導短片特優獎，此外也參與拍攝新聞局出品的《成語

新義》動畫錄影帶。至於動畫業者最傾於投資製作的幼教卡通錄影帶，華裕與國際學社出版社合作耗費近三年攝製的《十萬個為什麼》（共12卷），可能是迄今本土最暢銷的兒童益智卡通錄影帶系列；接著華裕自行出資一千萬拍攝《小鬼萬歲》四卷錄影帶附教育叢書，因行銷網路欠佳，加上中南部盜版猖獗，成本至今尚未回收，後續計畫只得叫停。

根據凱傑的梁崇祐導演透露，約於四年前（1992）在公共電視頻道放映的兒童節目《小葫蘆歷險記》（總共11集），由李漢文提供紙雕塑型，梁導負責創意執行與攝製，另有五名原畫者參與繪圖設計，半立體紙雕素材的處理，清新可喜，也是國內首次應用多層次攝影架，製造較豐富的景深光影變化，這部創新的紙雕動畫曾在紐約獲電視獎，製作人陶大偉後也授權電腦公司製作多媒體光碟片

由於拒絕加工，生存殊不易，只要接到案子，上述幾家傳統動畫業者都會結合資源，相互支援，例如：林俊泓申請到短片輔導金拍《當鈴聲響起時》，就拿到華裕協力製作，此外，值得一提的是，華裕也常提供設備贊助學生拍攝動畫作品，只收象徵性費用。

黃華祿歎嘆道，國內傳統動畫技術人才殆已形成斷層，二十五歲以下幾乎無熟悉畫工承接，新人至少要熬三年才能充當動畫師，現今似乎誰也不願意培訓新人……，大概要等淪至像民間失傳技藝般下場，政府才會出來輔助教授動畫吧！

大致上而言，本土傳統動畫業者都籠罩在低迷的氛圍下，但他們一致表示要尋求突破現況，脫離筆繪卡通框臼，發展各種可能的形式，希望能找到新的出路——至於轉型到電腦動畫，礙於資金、技術與裝備等問題，未必合適可行。

宏廣近二十年來持續是台灣動畫加工的龍頭老大，除了加工業

務，這幾年也陸續自製了《桔生》、《學仙記》、《七爺八爺》、《小和尚一家親》等錄影帶，並還計畫成立兼具遊樂、欣賞和教育功能的《卡通館》。

曾在宏廣任職的漫畫家林政德，將風靡一時描述青少年生活的漫畫《Young Guns》拍成五十分鐘的卡通錄影帶，於一九九五年八月發行，雖然人物造型與畫風深受日本漫畫的影響，在開拓商業市場之整體包裝，算是較受矚目的例子。

近年來台灣漫畫發展特別蓬勃，老手新人齊競技，在國際間也逐漸掙得一席之地，反觀本土卡通動畫界之欲振乏力，真是不可同日而語——假如能由漫畫的「主流市場」帶動，倒也不失是條可嘗試的出路。

前文已提及，電腦動畫挾著電子媒體席捲全球的風潮，多半應用在廣告、多媒體等範疇，掛著電腦動畫名稱的大小公司、工作室林立，削價惡性競爭的現象時有所聞，然而亦有業者雄心勃勃著手拍攝三Ｄ電腦動畫影片（詳見訪問「麥可強森」篇）；至於電腦特效也首次替國片添上神采之筆，一九九五年中影出品的《熱帶魚》一片末，鮮黃絢麗的熱帶魚曳尾優游在玻璃帷幕牆大廈之間，襯顯出影片超現實的色彩。

儘管電腦動畫有其出神入化的「科技」特質，手工繪製的傳統動畫並不會因此而消失，嚴格說來，前者也不過是隸屬於動畫藝術表現的一種形式罷了，後者依然深具無法磨滅的魅力。不管種類如何，能開拍動畫劇情片，恐怕是許多業者或創作者最大的夢想。動畫界前輩余為政先生已申請到一九九六的國片導金，正積極籌拍《清秀山莊》，也是一樁值得期待的消息。

本土動畫從六〇年代萌發幼芽，七〇年代初開始替日本卡通片加

工，到七〇年代末接受美國電視卡通委製，在八〇年代達到高峯期後，優勢的地位動搖，加工業務逐漸外流到大陸、韓國、東南亞等地，九〇年代序始，這項密集的手工業已走下坡，甚至業者本身也利用較廉價的勞力到大陸設分公司……，經歷三十年來的沿革變遷，台灣本土的動畫何時才能真正紮根以「自立」的面貌迎對世界？

　　希望答案是樂觀的，從早期以社教為重，甚至替特定意識型態服務的卡通宣導片，到近幾年政治解嚴，言論尺度鬆綁，動畫創作的天地更是無限寬廣，加上電子媒體興起，資訊不斷湧進，反讓人擔憂在日本與美國卡通文化的強勢圍剿下，台灣本土動畫該如何突圍而出？

　　這片具有無限潛質的園地，需要更多有心人關注與經營，台灣動畫史之接續才能有光明的展望……。

參考資料

1.《影響》雜誌，第68期（絕版）特刊，一九九五年十二月，〈卡通動畫研究報告：台灣動畫〉，pp.150-164，企劃撰文：莊慧敏、黃琦、楊乃蒔。

2.卡通影片製作，鄧有立主編，武陵出版社，民國七十二年七月初版，〈我與中華卡通〉，pp.6-7.

3.卡通電影——卡通電影的實際製作技法，黃木村編著，中國青年動畫事業開發有限公司，民國六十六年九月再版，〈結語：中國動畫藝術的發展及前途〉，pp.278-281

本文完成，要感謝下列作者提供資料與圖片：余為政、黃玉珊、黃木村、麥可強森、石昌杰、林俊泓、黃華祿、梁崇祐等，還有國家電影資料館展覽組提供金穗獎錄影帶借閱，一併致謝。

探討動畫市場開拓策略

訪 動 畫 界 前 輩 黃 木 村

微雨天來到黃木村先生和平東路一段的辦公室，辦公桌後的大玻璃櫃裏擺著琳琅滿目的獎牌、獎座，在黃先生認為「應付費給受訪者」、國人都有「揩油」的習慣等嘮叨聲中，開始近似閒聊的訪問——

您認為台灣動畫為什麼無法蓬勃發展？

從小就缺少創造力嘛——國內的教育體系偏重考試升學，培養的學生欠缺思考能力，而變得模仿性強。創作動畫需要豐富的想像力與敏銳的觀察力，這些都是國人較薄弱的部分。

那日本人的模仿性也很強啊？

但日本人能在模仿中加以消化，推陳出新。再說日本人的人口有兩億多，內銷的市場遠比台灣大，他們有看漫畫為消遣的風氣，並且有發展整體作戰的策略，他們會先做市場調查，針對兒童、青少年、成年或老年人的需求，再邀約各個領域的專家參與，配合市場行銷，動畫分類非常仔細……。

為甚麼台灣本土少有人願意投資動畫電影？

唉，中國人太聰明，也太急功近利，欠缺的是長遠的計畫眼光，有錢寧願做較務實的投資，例如：房地產、股票等，獲利很快，也不

願意投資文化資產，可能等五至十年才能回收，更何況萬一拍不好，票房垮了，甚麼也沒有。

特別是現在媒體很多，影片的曝光率高，全世界的動畫卡通很容易看得到，企業投資更要注重整體企劃，卡通造型一定要特別強，要盡量避免「地域性」的形象——不是幾個大人關起門來，認為小和尚很可愛，或是說禪、談大道理，結果不賣座嘛——故事要有趣味性，普遍能引起共鳴，另外，就是依賴週邊產品的收益，漫畫圖書、玩具、Ｔ恤、馬克杯、文具等，收權利金可能比影片的盈餘更多，迪士尼許多卡通造型產品都是如此。

除了製作部分，影片的行銷手法也很重要，台灣動畫現階段的技術層面已足夠，較欠缺的是企劃、編導、原畫設計、音效等人才，當然，還有資金的問題。就好像國內的汽車工業受保護太多，到最後都無法自行製造出汽車，動畫加工業也一樣，長久停留在加工的層次，逐漸造成創作力的萎縮。

聽說您最近到大陸製作電視動畫節目？

是的，我與「北京電視台」簽約一年，主持《我愛卡通》兒童節目，節目約半小時長，每週播出兩次。節目很受歡迎，造型就很中國味，有親切感嘛，還出版相關的卡通畫集，家長樂於買給小朋友。現在大陸方面非常注重兒童動畫的開發。重視創作中國自製的卡通片，喏，你看——(唯恐口說無憑，黃先生還找出江澤民峯層指示「開發動畫工程」談話的剪報) ……，反觀我們這裏，似乎根本沒人在意這些問題。

探討動畫市場開拓策略

二一三

電腦三D動畫製作經驗談

麥可強森的首張成績單《小陽光的天空》

　　台灣第一部三D動畫影片《小陽光的天空》推出後，備受媒體矚目，特此訪問「麥可強森」電腦動畫公司總經理黃正一先生。

請談談拍攝《小陽光的天空》的緣起——為甚麼會與燒燙顏面傷殘有關連？

　　本公司有一職員為「陽光基金會」的志工，深深感受到燙傷的意外往往造成父母一輩子的悔恨、小孩一輩子的痛苦，我們就在想為何不用這題材拍攝動畫，提供正面的教育意義——並且，我們也做了市場調查，中小學生最喜歡的教材就是卡通錄影帶——我一直要強調的是，我們公司注重拍攝題材健康、有趣並能略盡社會責任的作品。

　　教育部與陽光基金會加起來提供不到三百萬的經費，帳面上一千萬的資金，百分之七十都由公司吸收，我們也發行錄影帶與出版一本製作實錄的工具書，市場反應不錯。

當初是如何設計角色造型？

　　我們一開始就決定用女生當主角，敘述兩位女生友誼的故事——為什麼不用男生呢，女生總是較乖巧、受人憐愛吧，當然也不能用一男一女，那很容易衍生其他涵義——小琪是較善良、傳統型的，

所以設計梳個學生頭；小英則比較活潑、嬌縱，紮了個馬尾，最重要的前提是，女主角不能太醜，傷痕不能掩蓋美麗。

另外，還有四個小精靈，代表一般人對待顏面傷殘者四種典型的態度：過度呵護、視顏面傷殘者為鬼怪、以正常人看待顏面傷殘者，卻忽略對方的特殊心理感受、真正的諒解與尊重；湯鍋一角是罪魁禍首，也是甘草人物；阿姆則是智慧的長者，歹角是隻火龍怪獸。

可否介紹貴公司的營運情況，未來有什麼新計畫？

我們平常都製作各種電腦動畫廣告，尤以建築類為主，以及媒體系統廣告等，軟體遊戲的市場已經飽和，利潤比例太低，但公司還是以拍攝 3D 動畫影片為未來的導向，長達四十五分鐘的《小陽光的天空》算是個試金石，表示我們有能力掌控與製作劇情片。

事實上，我們已在進行一部新片《春雨娃娃》，顯露人性光明面，很溫馨的電影，主要在敘述一個小孩出外遊玩的探險故事，途中碰到許多有趣的人物，例如：剪刀俠、海綿怪、小燈王等，我們希望藉此教導兒童，玩樂也是種學習過程，但要節制，懂得回家才好。

劇本初稿與角色造型都已出來了，當初曾參加國片輔導金甄選，希望能獲得新台幣五百萬元的輔助，結果落選，但我們現在已找到財團投資二千萬左右，完全不必擔心資金的問題——別人願意投資，就是看好了 3D 動畫的前景啊！

我們公司最近準備打通上下兩層樓，並且會擴充設備與增添員工，新片製作約需一年到一年半的時間，希望能在九七年暑假檔推出吧。對了，有一點也許是比較特別的，我們會要求每位工作人員在計畫完成後，寫篇工作心得在媒體上發表，點點滴滴就能累積成很完整的執行紀錄，譬如《小陽光的天空》製作過程那本書就是從這基礎發展出來的。

為甚麼電腦動畫總給人一種冰冷、機械化的感覺？

這可能是因為傳統動畫用人手描線，不可能完全精準，交疊線條之間就會產生「振盪」……而電腦太準確了，反而顯得呆板、機械化——就像《玩具總動員》裏，我覺得模擬真人的部分反而是敗筆，再如何「逼真」也比不過真人。三D動畫的優勢可能在於創造真人演不出來的動作，較能發揮天馬行空的想像力，但電腦軟體發展得越來越先進，將來這缺點肯定會改善。

請問您如何展望台灣動畫的前景？

台灣動畫的加工因成本不斷提高，歐美與日本許多動畫工作已轉移到大陸、東南亞等工資較低廉的地區，發展三D動畫已是不可避免的趨勢。據我所知，國內有些大型卡通加工公司已設立電腦動畫研習部門——其實具備手繪經驗的人才轉行，有別人難以取代的優勢，尤其是原畫師，特別抓得住節奏、拆解動作、角色的神韻、導演對鏡頭的需求等，能帶領新進員工完成片子。但許多人患有電腦恐懼症，變成轉行到另一個領域會有困難，恐怕還得經過一段跨越工具障礙的陣痛期。

就三D動畫公司而言，商業廣告的環境太競爭，即使是屬於領導地位者，也很辛苦，現在建築業也非常不景氣，單靠接他們的案子，真會餓死；video game 市場已成熟，利潤太低；第四台的電腦動畫需求量大，但很多都有自己的動畫部門，既然數量要求多，何必假手於外人呢？我們公司計畫投入拍攝三D動畫電影，是希望藉此走向國際，打入全球市場——其他同業不一定辦得到，因為他們不願放棄已佔據的國內既有 CF 市場——我們也不排斥與國外的電影公司合作或投資，譬如與迪士尼合作並負責製作《玩具總動員》的電腦動畫公司，因影片賣座，公司的股票立即大幅度上漲，我們只希望假如影片能有

《玩具總動員》十分之一的收益就很滿意了，屆時再擴大增資讓公司上櫃，當然企業也就變得很值錢。

　　不過我們從來沒有刻意要顯現「中華文化」，我覺得這會在無意中自然流露的。你看我們無論是《小陽光的天空》或是《春雨娃娃》中的角色造型，都是非常普遍化、放諸四海皆準的，要不是編導堅持小英與小琪的頭髮非得是黑色不可，否則漆成綠色或其他顏色又有何妨？

獨立動畫創作甘苦一籮筐

訪 動 畫 新 銳 石 昌 杰

石昌杰先生孜孜從事動畫創作十多年，作品曾獲多座獎項肯定(見附表)，是國內獨立創作動畫的佼佼者，特邀約他暢談走向專業動畫的心路歷程。

請問您當初是如何開始創作動畫？可否約略介紹各作品的創作背景？

我在大三時就開始嘗試拍動畫，當時是和杲中孚合作拍攝《妄念》，素材是泥偶與保麗龍球，並向文化影劇商借8釐米器材（以往管理較寬鬆，現在大概不太可能了），以廚房充當片廠，不眠不休拍了三天兩夜，因拍攝經驗不足，出現一些燈光閃爍的瑕疵，拿去參加金穗獎，得了最佳8釐動畫片。

畢業後，在年代廣告公司任職，替人作嫁之餘，總希望有自己的作品，能拍出心中感覺，遂利用閒暇拍攝了《與影子起舞》。我邀請文化的同學幫忙畫造型，後覺得不甚滿意，除了頭尾保留外，跳舞的部分自己再修改。這作品取材自童話故事《紅舞鞋》，以黑白為基調，我是希望製造有更多影子加入的效果，並用古典音樂配樂。

後來在東海大學美術系擔任助教，系主任蔣勳先生滿鼓勵動畫創作的，所以我也帶領系裏的學生拍動畫，拍的是簡筆動畫《噤聲》。因

當時大家樂極為盛行，我想探討這社會現象，並藉此思索生老病死的人生哲理，在片中，觀眾似乎可從窗口窺視角色內心的祕密。

　　紐約留學回國後，一九九二年我申請到中華民國電影基金會的短片輔導金，拍攝《台北！台北！》。我招募了一些學生當義工，以住處充作片廠，架燈光、築軌道、泥塑的模型擺滿一層疊一層的木架，將整個公寓的客廳搞得亂七八糟，同住的室友都幾乎快與我翻臉了！

　　因為拍攝工作非常辛苦（買不起專業用低溫燈光器材，得忍受打燈持續高溫烘烤），我又無法支付酬勞，拍攝過程中，工作人員一個個都開溜了，到最後只剩下一位副導。拍攝《台北！台北！》，我學到一個非常寶貴的製片經驗，等下部片《後人類》展開籌備工作時，我就與工作人員約法三章，若要參加，一定要堅持到底，拍片時沒酬勞，但等片子參展獲獎，獎金再按股份分給參與的工作人員。

　　等我開拍《後人類》，就按照這個模式完成工作，是在「美學」公司免費贊助的場地(公司地下室)拍攝了兩個月，最初的構想，其實是從「環保」觀念與粗陋美學出發，利用廢銅爛鐵，諸如：鋁片、IC電路板、保特瓶等不同素材的廢棄物拼湊而成，剛好我有一位學生鄭佳峻對此頗有天分，我鼓勵他朝此方向創作，在片中幫助我塑造型；當然，還有其他學生負責場景、平面設計等，我都交由工作人員全權處理。噢，妳覺得效果很精緻，那得歸功於我們一流的攝影大師林忠良的打光囉！

在台灣整個創作大環境裏，您會碰到怎麼樣的困境？

　　其實個人創作動畫有了基礎後，越往上爬，就越難找資金——短片輔導金只鼓勵 16 釐米影片，而經過了一段創作時間，起先是根據個人感覺，衍生對生命的反思，再延伸到探討社會的亂象等，總希望朝向更專業的領域發展（用 35 釐米拍攝是其一），世界動畫的品質日愈

提升，不是製作精良的作品，根本無法拿出去競爭。

國片輔導金眾所周知要以電影公司的名義申請（我曾送了個動畫企劃案，描繪梨山的蘋果小姐到牛肉場當歌舞女郎，反映台灣奇特的現象，未受青睞），金馬獎亦然，《後人類》是以「美學」公司的名義報名，才有資格角逐。金馬獎模仿美國奧斯卡的模式，但金馬獎只設了最佳動畫影片獎，短片卻沒有納入政策裏（大概覺得有金穗獎的鼓勵就夠了），推廣大受限制，在本國的國家影展都不受重視，遑論其他。

因資金短缺，技術層面時常受到限制，為了參加能打入世界動畫市場的影展，有時甚至得改變初衷，考量商業因素——往往導演一人就得身兼數職，印拷貝、郵寄、搞公關等，單槍匹馬四處奮戰。

反觀加拿大國家電影局獎勵動畫創作不遺餘力，而且獎勵的對象不分國籍，譬如蘇格蘭籍的諾曼‧麥克拉倫與印度籍的伊修‧派提爾都在受邀之列，有關當局不僅提供製作費用，並贊助生活費，吸引不少外來的動畫人才，對動畫藝術的累積傳承很有實效。

他們的文化政策是宏觀的，藉動畫創作拓展其他文化的視野，也把動畫當作是教化的工具。

您對想從事動畫創作的年輕朋友有什麼建議？

剛開始應以最簡單、一個人可以完成的模式創作，基本上動畫就是手工業，需要很大的耐性，並要靜下心來將它當做一種創作型態，說真的，only fools will do it（只有傻瓜才願意做）。現今的年輕人都太急功近利，顧慮的是「錢途」，創作人才紛紛湧往商業領域服務。

目前國內令人憂慮的動畫趨勢是，盲目跟著國外科技走，一味迷信電腦動畫，反而忽略了更重要的是創意、表現手法與審美觀的開拓——儘管有電腦動畫競技，一九九六奧斯卡最佳動畫還是頒給了尼克‧帕克（Nick Park）的粘土動畫作品，可見傳統動畫還是大有可為

的。

歷年作品表

年代	片名	素材	得獎紀錄
1982	妄念（8釐米）	粘土	'83金穗獎最佳動畫短片
1985	與影子起舞（8釐米）	手繪	'86金穗獎最佳動畫短片
1988	噤聲（16釐米）	手繪	'88金穗獎優等動畫短片
1993	台北！台北！(16釐米)	粘土	'94金穗獎最佳動畫短片
			94'國際環境影展「特別提及」
1995	後人類（35釐米）	拼裝偶	'95金馬影展最佳動畫獎

輯三　動畫大師群像

本輯介紹國際動畫大師及其作品，這些動畫藝術家除了在創作上具備了強烈個人風格外，也代表了某個時期某些地區某個國家，動畫藝術探索的過程，而因爲個人開創性的視野和行動，發展出不同的動畫風貌。這些創作的觀念和軌跡使動畫成爲一門獨立迷人的藝術，進而發展成國際性的動畫語言，其涵蓋的領域從聲音到影像的實驗；從通俗趣味的漫畫到抽象藝術元素的呈現，從傳統木偶、水墨、剪紙藝術造型，到不同材料的實驗和運用，結合了電影語言的拍攝、剪接，加上電腦新科技的開發和運用，使得動畫藝術在時代潮流的變化中，永遠保持著嶄新的面貌。在歷史的持續進展中，這些獨立的動畫藝術家作品風格值得我們深入研究。

伊凡・伊凡諾夫-瓦諾 (Ivan Ivanov-Vano)

　　伊凡・伊凡諾夫-瓦諾是蘇聯動畫創始人之一。他於一九〇〇年生於莫斯科。一九二三年開始參與動畫製作，他對動畫的投入不僅提升了蘇聯的動畫，也影響到世界動畫的發展。特別是做為一個獨立的動畫片導演，無論在技術或藝術的發展，他的貢獻是有目共睹的。他的風格相當前衛，但觀眾(和市場)卻都願意接受他，人們習慣稱他為「俄國的迪士尼」。兩者相似之處在於伊凡諾夫體會到影片要成功，就必須以大眾為訴求。

　　但是，伊凡諾夫並不僅以讓大眾接受為滿足。他經常改變風格，實驗新的技巧和材料，進而獲得特殊的效果。他的題材都是取自傳統的民間故事，充滿了地方詩歌、民間傳說、刺繡、雕刻和建築的豐富美感。另外，他和迪士尼相似的地方是製作規模的龐大，注重視覺效果和迷人魅力。然而他們兩人不同之處也在於此。迪士尼的故事通常是根據英國或德國的童話改編，主要以迎合廣大的觀眾群為主。而伊凡諾夫-瓦諾在這方面較少妥協，因此他的作品一直帶有一種純粹的詩意和美學觀念。

　　在他五十年的動畫導演生涯中所創作的廣泛的題材，包括《駝背的馬》(The Hunchback Horse, 1947)、《雪女王》(The Snow Maiden, 1952)、《睡美人的故事》(The Tale of a Dead Princess, 1953) 和《往事》(Once Upon a Time, 1958)，都是其中佼佼之作。

　　在六〇年代，他重新找到了創作的靈感，其動力來自國際動畫協會（他擔任副主席）歷年來舉辦的影展，他得以有機會和西方的一些動畫工作者密切聯繫。他在一九七〇年根據柴可夫斯基的音樂改編的《季節》(Seasons) 就是一部有關俄國風景的動畫，豐富多采而又具想

像的描繪。但他最具氣勢和影像設計最突出的作品則是《克爾傑內茲戰役》，是根據瑞姆斯基・寇沙柯夫（Rimsky Korsakov）的音樂創作的傳統歌劇。這部影片以明燦的色彩、優雅的設計、音樂性韻律、精準的時空運作、有力的剪接，而成爲一部充滿古俄國圖象的傑作。其中對於戰爭的描繪，以及農夫歸返家園等段落的處理充滿抒情的詩意，色彩運用也同樣突出。這部影片是由他和他的弟子尤里・諾斯坦合導，之後，尤里・諾斯坦也走向獨立創作的路。

伊凡諾夫-瓦諾對於動畫技巧的開發，對於俄國藝術的貢獻，正如同其他偉大的俄國作曲家、劇作家和小說家一樣，在歷史上永遠佔一席之地。（黃玉珊）

尤里・諾斯坦（Yuri Norstein）

一九四一年生於俄國。在前輩動畫藝術家伊凡諾夫-瓦諾如師如同志的教導和合作之下，如今已成爲世界首屈一指的動畫家。

他的動畫電影《故事中的故事》（Tale of Tales, 1979）被認爲是東歐最具藝術性的創作之一。此片的成功，和其他的影片如《蒼鷺與鶴》（The Heron and the Crane, 1974）、《霧中刺蝟》（Hedgehog in the Fog, 1975），均導源於他獨特的風格。

看過《霧中刺蝟》的人都忘不了那隻可愛的小刺蝟，還有清晨滾動的露珠。《蒼鷺與鶴》是黑白片，動作圓熟，尤其是跳繩那段。多層次的背景，給人「墨分五色」的豐富感覺。

多層次的人物背景、強烈的深度感、圓熟的詩意、影幢幢的氣氛，他的畫給人一種視覺的特質，這在別人的電影裏是看不到的。所敍述的故事充滿敏銳的觀察力，在極端相反的感情中做極大的飛躍；從悲傷到大笑，逕往哀愁與失望之鄉。

而這些劇烈的情感都是在動物們和鳥兒的感覺中流動，從它們自己特有的環境中，提供了可相信的神秘迷人元素。再一次證明動畫這門藝術是搭在自然界與人之間一條鴻溝上的秘密小橋。

諾斯坦把動畫當成一種藝術形式，他除了是動畫家，也是優秀的畫家和有才華的插畫家。這個解釋了影片背景的細緻和人物的表現。他在家裏和小孩玩得愉快，畫他們之前會仔細觀察他們的反應，他認為只有懂得小孩心裏在想什麼的人才應該替小孩子拍片，如果肯認真跟他們玩，就能透過他們的眼睛看到世界的模樣。

他也一派理想地認為，動畫導演必須對美術很感趣味，特別是繪畫，因為電影具有雙元性：原始背景的創造和背景中動作的發生和延續。不只是說故事，而是呈現人類生活的豐富內涵。

他認為一部電影常是不同主元素和次元素組成：神祕、幻想、意念、聲音、現實、自然，要盡量發展各種元素的獨特處，表達其他媒體不能表達的情境。（邱莉燕）

華特・迪士尼 （Walt Disney）

迪士尼本人，與其說是個動畫家，還不如說他是二十世紀重要的影響人物。有美國傳記作者稱他為「最道地的美國天才」。他也可以說代表了他那個時代的美國——喜歡裝得規規矩矩的道德家。也有人認為他是腦力管理階層的代表人物——充分剝削別的藝術家的創作才華。可是，再怎麼討厭他的人，都不能否認迪士尼的成就、影響力以及他的言行一致和拍片的勇氣。

迪士尼一九〇一年生於芝加哥，一九六六年在加州布爾班他片廠對面的醫院去世。

迪士尼的影響力可由全世界上億以上的人看過他的影片、電視節

目、教育片、書籍、雜誌、漫畫，買過他的音樂、唱片及錄音帶、商品等，以及參觀過他的迪士尼樂園來推想。而光由這一點來看，他被稱之為天才實業家，一點也不為過。

然而，我們應該把迪士尼不單看成是一個「個人」的成就，而是當成一個在藝術創作與技術發展上均有代表性的動畫製片廠；這樣一間片廠後來才發展成一個龐大的企業體。分析起來，迪士尼片廠有三個最重要的人物：1.是華特‧迪士尼本人在動畫上具有才氣與野心；2.他弟弟羅伊則善於經營事業；3.是片廠主要的創作人才烏伯‧伊瓦克斯。

迪士尼片廠出品了兩部經典作，一是一九二八年米老鼠初次登場的《蒸汽船威利》，另一部則是《骷髏之舞》(1929)。一九三二年迪士尼獲得他第一座金像獎。兩年後，米老鼠新添了唐老鴨與高飛狗兩位伙伴，而迪士尼也在這段時期開始想拍長篇卡通片。

三〇年代末期與四〇年代，迪士尼片廠極為多產。一部接一部地推出長篇卡通片；首先是《白雪公主》(1937)，接著是《小飛象》(1942)與《小鹿斑比》(1942)。二次大戰中斷了迪士尼正常的運作。戰後，《仙履奇緣》、《愛麗絲夢遊仙境》、《小飛俠》等傑出作品一部接一部地由迪士尼片廠出來；一直到華特‧迪士尼去世後，迪士尼片廠於一九六七年推出了一部許多人認為是該片廠最好的一部長篇動畫《森林王子》。

華特‧迪士尼大概對他自己那套說故事的公式很滿意，但有很多人批評他對許多兒童名著過於濫情化的改編手法，摧毀了不少作品。但批評儘管批評，這套公式化的改編方式卻頗受兒童歡迎。世界上有多少小孩不曾看過這些扭曲了原著精神而刻意加進一些「笑料」與「嚇人效果」的長篇卡通動畫呢？（李道明）

恰克・瓊斯 (Chuck Jones)

恰克・瓊斯在動畫史上扮演的是一個過去、現在和未來橋樑的角色。由於他具有的無窮精力，使他成爲好萊塢少數幾位能跟上時代持續變化風格和技巧的動畫家之一。他是許多普受歡迎的好萊塢動畫人物的創造者，如大家熟悉的邦尼兔、波奇豬、達菲鴨，以及膾炙人口的連續劇集如《快樂旋律》、《湯姆與傑利》中的各種角色。

恰克於一九一一年生於華盛頓州的史波肯，高中時全家搬到好萊塢，就學的高中位於卓別林片廠的旁邊，他耳濡目染，當時就學到卓別林角色中對於時間和動作的掌握，也很自然地被當時急速擴展的動畫片廠網羅吸收，和許多才華洋溢的動畫家一起工作，如華特・蘭茲 (1900-1994)、弗利茲・佛列朗 (1906-1995)、泰克斯・艾佛利 (1908-1980) 等，這些人和同期的馬克斯/戴夫・佛萊雪兄弟，以及華特・迪士尼都是「美國卡通黃金時代」的代表人物。

恰克・瓊斯和一些同儕度過了將近三十年的創作生涯，後來也成立了自己的動畫公司，稱爲 SIB 塔口製作公司，曾爲 MGM 製作及自導《湯姆及傑利》系列作品，並在一九六八年完成《監獄幻影》(The Phantom Tollbooth) 長篇劇情片，他的作品曾數次在奧斯卡及國際影展得獎，及至今天，他的公司仍舊可以獨立運作，他則繼續不斷爲加州的電視和電影公司製作動畫影片，並編著有關的畫籍。恰克・瓊斯對動畫的創作觀點如下：

> 如果我們忽視這個寶貴遺產，如果我們忘記或輕估動畫藝術中任何重要因素——不論是滴水珠，是隻恐龍，或是麥克拉倫舞動的線條，一個燈泡、一支銀色的笛子，或是想像中一堆飄動的

物體——如果我們忘記呈現在銀幕上的驚奇不是用很簡單的工具就能完成，如果我們採用有限動畫方式創作只是爲了省時交差，那麼我們就漠視了這項藝術的本質，而將輕易地毀滅本身的歷史。

我們應該覺得幸運，動畫具有它廣澤人口的普遍性，全世界最不尋常的事都在動畫世界中發生，從南斯拉夫到日本，從南美洲到斯堪地那維亞半島的北端；年輕優秀的男女都樂於運用這個最具想像力的媒體表現他們的創意，這個媒體融入生活，幻化成百千萬不同的臉孔。（黃玉珊）

卡洛琳・麗芙 (Caroline Leaf)

卡洛琳・麗芙進入動畫工作起因於她曾經修過戴瑞克・連的課，戴瑞克是英國動畫界的元老，曾在哈佛大學的卡本特視覺藝術中心（Carpenter Center for Visual Arts）任職。卡洛琳很快地學到電影製作的訣竅。但她不用傳統的製作工具，而代以燈箱上放沙等物來做實驗。她把沙粒放在透明的玻璃上，從上方拍攝，創造出不同的層次和調子。沙的厚度可以隨意加減，使用適當的曝光，其調性可以從純黑到中間色調，動作可以藉由加沙或去沙而使之進行。她不斷嘗試用沙創作而漸趨佳境，最後可以完全掌控沙的材料。她的藝術是透過指尖的運轉而生，她如此描述自己的作品：

我發現自己可以充分地用剪影的方法描繪外形，我唯一擁有的元素是黑與白、形狀和平面。在如此有限的選擇下，我的想像（幻想）就是盡其所能去挖掘材料的特性。

卡洛琳於一九四六年生於美國西雅圖，一九七二年加入加拿大國家電影局。她的第一個任務是根據愛斯基摩人的神話改編成電影。加拿大電影局的宗旨是將加拿大介紹給國內外的加拿大人。卡洛琳研究的課程讓她接觸了愛斯基摩人的故事，後來成為她創作的靈感，《貓頭鷹與鵝之婚禮》這部作品是她和一位愛斯基摩的女藝術家在當地共同創作分鏡表，然後她回到蒙特婁，以沙畫系統做成動畫，共花了一年半才完成製作。之後聲音的部分，她回到阿克梯克（Arctic），由愛斯基摩的朋友以「喉樂」（throat music）方式配樂，而呈現了企劃案原始的氛圍。《貓頭鷹》這部影片也因此成為經典。影片中的影像和情境前後溶接流暢，造成了視覺愉悅和聲調美感。卡洛琳繼續以沙畫方式製作了五部作品。一九七七年終以《街道》一片贏得奧斯卡獎，使用的是相同而稍為複雜的技巧。她在玻璃上使用墨水混合著沙，用指畫的方式創作，並嚴謹地加上一些色彩。她不斷地在玻璃上擦拭，再重新繪形完成動畫部分。其動作進行十分流暢連貫，融合、成形、變化的過程，讓觀眾隨著劇情起落，遊走其間。敘事充滿想像，一連串的驚奇和鉅細靡遺的視覺效果使得角色栩栩如生。

　　她的下一部作品是根據卡夫卡的小說《蛻變》（*Metamorphosis of Mr. Samsa*）改編的動畫（1977），原著中的寓言式幻想非常契合她的風格和技巧。她後來的作品則是《貓頭鷹和波斯貓》（*Owl and the Puscat*, 1985），把她前述的技巧和材質特色發揮得更為淋漓盡致，也因此使她成為當代動畫影壇上最令人感興趣的動畫藝術家之一。（黃玉珊）

約翰・胡布里和費絲・胡布里 （John & Faith Hubley）

　　我不做自己不相信也不愛的動畫。如果做不到，我寧願去當

吧台侍者。　　　　　　　　　　　　　　——約翰・胡布里

　　費絲和約翰・胡布里夫婦一起合作了二十個寒暑，他們的動畫創作素來受人景仰。在歷屆金像獎得了不少獎項：《月光鳥》（Moonbird, 1960）、《洞》（The Hole, 1963）、《起風的日子》（Windy Day, 1967）、《人鬼之間》（Men and Demons, 1969）、《下一個旅程》（Voyage to Next, 1975）、《杜斯別里家族》（A Dounesbury Special, 1978）。

　　約翰・胡布里是科班出身，在洛杉磯藝術中心攻讀繪畫。跟當時許多年輕人一樣，他進入迪士尼，磨拳擦掌。進入的時候正是三〇年代，迪士尼研究開發動畫潛力的黃金時期。

　　他為《白雪公主》畫佈景，擔任《木偶奇遇記》、《幻想曲》、《小飛象》、《小鹿斑比》的美術指導。他也是迪士尼大罷工時的活躍運動分子。戰時則服役於洛杉磯空軍的電影單位。

　　戰爭結束，胡布里加入新成立的 UPA，創作力旺盛。他對 UPA 的整體風格走向有很大的影響。除了《馬古先生》的美術造型是他設計的之外，他也指導或兼任導演過幾部卡通，在美國卡通工業濃厚的商業氣息中不斷做出不凡的作品。

　　費絲・艾略特・胡布里初出茅蘆是好萊塢的一名執行製作和影片/音樂剪接。她和胡布里第一次見面是因緣於 UPA 製作的一部性教育動畫影片。她擔任剪接，後來兩人變成很要好的朋友，常一起討論製作迪士尼之外的另一種動畫。不久費絲回轉故鄉紐約，但約翰仍然留在洛杉磯。

　　一九五二年約翰・胡布里離開 UPA，因為麥卡錫恐怖時代的黑名單事件。另組「分鏡表」公司，拍廣告。沒多久，他要拍音樂性卡通《費尼安的彩虹》，請費絲回來幫他。費絲和約翰・胡布里在一九五五

年結婚，婚後費絲冠上夫姓。

他們合作的第一部片是《＊的冒險》，一九五六年受古金漢委託拍攝。片中，胡布里夫婦想要超越 UPA 時期的成績，拍出更爲圖式化和風格化的動畫。他們在紙上用蠟畫出抽象及半抽象的人物，並且隨意潑灑水彩，表現出渲染的質感。對於抽象，色彩、繪圖式的想像力，還有「多重交疊」（multipass），通通成爲胡布里的個人銘記。

不同於好萊塢創作的模式，在表達人類的感情和動作方面，他們採取象徵、抽象的手法，如《親密遊戲》捨棄諷刺畫手法，改用點、線、色彩和半抽象的圖案來傳達戀愛中的人的表情與行爲。

每種嘗試都在告訴我們觀看的另一種方式，不同以往的主題演出的表達。若是從藝術看，可說迪士尼源於文藝復興時期的嚴謹構圖，而胡布里則取自近代藝術家如馬蒂斯的精神。

他們最有名的三部片——《月光鳥》、《起風的日子》和一九七三年的《布迪雞》（Cockaboody），胡布里錄下自家小孩玩耍的聲音，經過剪接，然後用做動畫聲帶。別出心裁的結果是，咯咯的笑聲、兒童胡亂的囈語成爲故事的主線，影評認其是童心的最佳處理。

胡布里其他的影片還包括《星星和人之間》（Of Stars and Men），討論人類和宇宙的關係；《洞》討論核戰；《蛋》（Egg, 1970）討論嚴重污染：一個多產的女人和一個象徵死神的男人對話，配著昆西・瓊斯的爵士樂章。

兩夫妻結束合作生涯的《杜斯別里家族》，改編蓋利・圖朵（Garry Trudeau）普立茲文學獎的連環漫畫，表達六〇年代的苦悶而渴望的一首輓歌，以及那個時代的理想主義。

約翰在分鏡表的製作階段死去。從此以後，費絲・胡布里獨立支撐公司，一邊教書，一邊畫畫，拍她的電影。《凋零的季節》（Whither

Weather, 1977)、《一步又一步》(Step by Step, 1978)、《天舞》(Sky Dance, 1979) 和《大樂隊和創造神話》(The Big Bang and Other Creation Myths, 1981) 等片出於她手，後來又爲國家歷史博物館和史密斯索尼安機構完成了《生命之初》(Enter Life) 一片，而且還計畫拍攝美國原住民的天空神話傳說。（邱莉燕）

諾曼・麥克拉倫 (Norman McLaren)

一九一四年生於蘇格蘭，童年時即喜愛看卡通電影，十八歲時在格拉斯哥藝術學校學習室內設計課程，在學校成立電影社，並嘗試在膠片上畫畫。一九三四年開始拍短片，在格拉斯哥業餘電影展比賽中首次獲獎，作品《攝影狂歡會》中所用的動畫技巧，引起了評審委員約翰・葛里遜的注意，後來邀請他加入大英郵政總局電影組的倫敦支部。但他當時未接受紀錄片之父的邀請去工作，受戰爭影響，參加了幾次反戰運動，擔任紀錄片的拍攝工作，並繼續拍短片，包括《愛在翼上》(Love on the Wing, 1938)、《星條旗》(Stars and Stripes, 1939)，在材料和聲軌上做實驗。

不久，約翰・葛里遜主持加拿大國家電影局，麥克拉倫二度受邀，這次他接受了，帶著英國風，負責成立動畫部門。

在加拿大國家電影局，他除了大量延攬不同國家的動畫家加入創作陣營外，他自己亦持續探索電影的表現方式，他的影片特色是不用攝影機，而直接用手繪方式將形象畫在膠卷上，故有人稱其作品爲「純粹電影」、「絕對電影」。此外，他對音樂和畫面的處理有其獨到之處，一九四二年的《母雞之舞》(Hen Hop)，以民謠音樂爲創作靈感，以抽象動作在時空中的交錯來表達生命的韻動，並以色彩來提升情緒的張力。一九五二年的《鄰居》則首次以眞人動畫 (pilixation) 的怪異技巧，

把演員當成動畫物體來拍攝；一九五六年的《算術遊戲》（Rythmetic），用動畫技巧，將數字符號做生動活潑的運用；一九五二年攝製的《幻想》（A Phantasy）則以超現實的色彩、抽象畫的風格，配以冷漠淒厲的現代電子音樂，意境深遠而迷人，堪稱前衛電影中的傑作。一九五九年的代表作《線與色的即興詩》（Blinkity Blank）中每一畫格代表一個音符，是音樂的視覺化、映象化，效果相當突出。一九七一年的《同步曲》（Synchromy），更有著進一步實驗性的技巧表現，而獲法國安那西世界動畫展所頒發的名譽獎。一九八七年去世。

在 NFB 的前幾年，諾曼・麥克拉倫身為動畫部的負責人，以身作則，倡導創新。今日，加拿大的動畫藝術聞名全世界，在很多方面要歸功於他的國際觀和尊重藝術家所付諸的行動和努力。（邱莉燕）

費德利克・貝克 （Frédéric Back）

費德利克的動畫作品以優雅和簡單的造型設計，以及對時間的精確掌控見長。他對於動畫形體——特別是小孩的觀察和性格刻劃，還有他既溫馨且富人文氣息的故事，使他在動畫領域中備受尊重，稱他為動畫全才當不為過。

費德利克於一九二四年生於西德沙布魯肯（Saarbrücken），並在史托柏格度過青少年歲月。後來到巴黎學藝，為畫家孟赫特（Méheut）的學生。他早期的畫作曾在巴黎和瑞涅（Renees）展覽過。

他於一九四八年在蒙特婁定居，不久即在家具設計學校和工藝學校、藝術學院擔任教職。一九五二年他加入加拿大廣播電視公司（簡稱 CBC）的設計藝術部門，而首度接觸電影電視。由於職務關係，他開始有機會研究在玻璃上繪畫的製作過程，進而使他接觸嵌窗玻璃設計的藝術。他影片中炫目多彩的風格或許是來自早期的興趣。

一九六八年他進入加拿大廣播電視公司的動畫部門，和該部門的指導胡伯特・提森（Hubert Tison）合作密切。他們的合作關係獲得世界性的成功，不僅成就了 CBC，也成就了提森和費德利克，此時費德利克已成為加拿大公民。

他的作品包括《海洋的誕生》（La Création des Oiseaux, 1973）、《幻想》（Illusion, 1974）、《Taratata》（1977）和《Tout Rien》（1978），這些作品曾經多次在國際上獲獎，透過他和其他動畫家的努力，使得 CBC 的動畫部門成為北美最卓越的製作單位之一。

費德利克成名的作品應推一九八〇年的《搖椅》（Crac!），是有關一張老式搖椅的鄉愁故事，這部作品為他贏得一九八二年奧斯卡最佳動畫獎。後期作品《植樹的人》（The Man Who Planted Trees, 1987）更為他在國際動畫影壇上博得更多更高的聲譽。

貝克作品引人之處在於他發自人類內心的悲憫和對自然的愛所湧現的情感表達。這些在別人可能處理成濫情的題材，經由貝克之手變成了充滿想像和幽默的創作，特別是對兒童而言。兒童喜歡他的作品，主要是他能從兒童的觀點，運用魔術般的色彩、變形和樂觀的視野來傳達慶祝和幻想的情感，任何事情都可能在他的筆下誕生。（黃玉珊）

喬治・杜寧 （George Dunning）

很少藝術家像喬治・杜寧對動畫的現代化投注這麼多心力。他在戰後和幾位動畫新浪潮的藝術家率先改革了這項藝術媒體。他的敏捷機智帶有英國式的幽默，雖然他是加拿大人。他在作品中富於視覺詩意的設計感，如《暴風雨》一片，更使他躋身於動畫影壇的顯著地位。

喬治・杜寧一九二〇年生於加拿大多倫多，一九四二年加入加拿大國家電影局，曾和諾曼・麥克拉倫共事，並邂逅從巴黎來訪問創作

的動畫藝術家亞歷山大‧阿列塞耶夫。這兩位前衛藝術家對年輕的杜寧早期尚在摸索階段的作品影響是顯而易見的。

他最早的一部作品作於一九四四年，稱為《寒冷的草原》（Grim Pastures），是黑白剪紙的實驗作品。接著是一九四五年的《三隻盲鼠》（Three Blind Mice），以及一九四六年的《卡岱‧羅塞爾》，是根據流傳的民歌改編。

杜寧創作生涯的轉捩點是在一九五五年，他參加了紐約的 UPA，花了半年時間參與「傑拉德‧波音波音」系列的製作，這一系列的影片具備了豐富的視覺趣味，連貫的幽默劇情，是專為電視製作的節目。一九五六年他代表 UPA 派駐倫敦，此時電視廣告片的市場正在擴展，不久他成立了自己的公司，專門製作電視卡通，也邀請了 UPA 的一些藝術家參與。除了為電視製作廣告外，他的製作羣也推出了一些頗富創意的短片，一九五九年的《衣櫃》（The Wardrobe）、一九六二年的《蘋果》（The Apple）和一九六四年的《梯子》（The Ladder）等。但是真正具有分水嶺意義的作品是一九六二年的《飛人》（The Flying Man）；根據史坦‧海渥德（Stan Hayward）的故事改編，曾經獲得安那西影展的首獎，這部作品採取大膽、流暢的毛筆筆觸表現動感，這樣的動畫風格和當時電視卡通常見的手工繪製生產線的作品有很大的區別，而顯得獨樹一格。

接著他以大家熟悉的披頭士音樂創作，在一九六八年推出魅力十足的作品《黃色潛艇》。在《飛人》一片發展出來的表現技巧，包括使用各種實驗性的繪畫技術，都被運用到這部八十分鐘長的劇情片中。而他們製作電視廣告片的經驗也豐富了影像的處理，這部影片經常被視為六〇年代末期集各種圖案風格於一身的目錄誌。藝術家漢斯‧艾杜曼的設計賦予了這部影片超現實的美感，以及一種恆久不變的新奇

感。

在《黃色潛艇》之後，杜寧導了三部卓越的短片：《月石》（Moon Rock, 1970）、《刈草的人》（Damon the Mower, 1971）和《狂想》（The Maggot, 1972），後者是關於縱服藥物者的瘋狂幻象，他以簡潔、優雅的線條風格和對動畫本質的瞭解，將動畫的發展又推上層樓，特別是將美術設計藝術變成刺激聰穎的表現媒體。

令人遺憾的是，喬治・杜寧於一九七九年在倫敦去世，他曾企圖將莎氏比亞的《暴風雨》轉化成動畫作品的創舉竟無法完成，他只做出四分鐘彩色的畫面，但由其中片段已可看出他個人獨創的設計筆觸和風格。杜寧如此描述他的表現方式：

> 我選擇了片段的對白，然後刪掉其中的大部分，幾乎是一半以上，然後我再看看畫面，又刪掉一些對白，我不斷把一些認為是多餘的對白拿掉，我想這樣做是被允許的，但我又擔心這樣做侵犯到原作，但我一邊創作，一邊從戲劇的觀點來想聲音的功能，其實在電影上並不那麼必要；我不是要重寫莎氏比亞，而是要拍一部電影。（黃玉珊）

萬氏兄弟

萬氏四兄弟中，萬籟鳴與萬古蟾是孿生兄弟，生於廿世紀初中國南京市，因為時值兵荒馬亂的年代，兩人皆未受過太多的正規教育，但卻憑著天賦的繪畫天分，持續不懈的努力，終於日後在動畫創作的領域上大放異彩，對中國的動畫事業有著非凡的貢獻。他們的創作過程從最克難的條件到政府支持的大規模製作，無論環境的好壞，他們都不改藝術家的本色，堅持理念，堅持創作是令人感佩的。老大萬籟

鳴最早赴上海從事插畫工作，也同時進修西洋繪畫上的知識，對於日後從事動畫的創作有很大的幫助。從插畫、美術設計到電影美工，萬籟鳴從國外的二手資訊到自己的親身實驗，終於摸索出製作動畫的訣竅。萬古蟾、萬超塵（1906-1992）、萬滌寰幾個兄弟都陸續投入了製作的行列，一家兄弟分工合作，從故事、設計到繪製、拍攝都包辦了，首部作品是有關打字機的廣告動畫短片，成績相當出色，兄弟們的信心大增，也得到了一些財務上的支持，由於「長城影業公司」、「大中華影片公司」的支助，他們正式成立了工作室，以動畫製作爲主，攝製出當時相當出名的《大鬧畫室》和《紙人搗亂記》。時值抗日戰爭前夕，他們也攝製了鼓舞民心士氣的動畫作品《同胞速醒》和《精誠團結》。接著一次大火意外，他們的工作室被燒毀了，被迫遷搬他處，而最令人痛惜的是，他們辛苦購置的機器、材料都付之一炬了。兄弟們很快又振作起來，在上海霞飛路（今淮海路）上開了一家照相館，除了靠照相維持生計外，還是準備爲動畫創作做更大的投入，當時有家規模頗大的「明星電影公司」對他們的工作發生興趣，也看好動畫片的前景，於是成立了卡通部門，請萬氏兄弟們代表負責一切，製作生產動畫影片。這是一個大好的機會，在資金不虞的情況下，他們順利地製作出《神秘的小偵探》、《蝗蟲與螞蟻》、《龜兔賽跑》等多部教育動畫短片。

當時，美國好萊塢的迪士尼公司攝製了世界上首部動畫劇情長片《白雪公主》，空前轟動，大爲賣座，動畫的魅力終於得到世人的認可，上海的新華聯合影業公司也想趁熱拍一部中國故事的動畫長片，選定了《西遊記》中的鐵扇公主一段情節，請萬籟鳴、萬古蟾兩人擔任製片及總導演，對於兄弟倆來說，這眞是絕佳的表現機會，他們急急地招兵買馬，大量培訓工作人員，正準備投入正式製作階段時，新華公

司的財務發生問題，支持整部動畫長片的完成是相當困難的，幸好名電影製片人張善琨的及時支助，才將《鐵扇公主》如期完成，推出後得到極大的反響。在三家影院整整上映了一個月，欲罷不能，雖然票房上大爲成功，但創作者萬氏兄弟及工作人員得到的回報卻很少，更因爲缺乏後續的財務支持，這組工作伙伴不得不解散，另謀發展，萬氏兄弟雖然很不情願，但也迫於現實，無可奈何。《鐵》片是亞洲首部動畫劇情長片，日本雖爲敵國，但也佩服中國人的魄力，更欣賞萬氏兄弟的才能，《鐵》片在中國動畫史及國際上的地位是無庸置疑的。

一九四七年，大陸淪陷之前，萬氏兄弟到了香港，本來是以爲香港的電影公司會投資他們的《昆蟲世界》一片的拍攝，但電影公司卻臨陣變卦，不想投資動畫片，轉請他們兄弟擔任一般電影的美術佈景工作，萬氏兄弟在香港一待六年，直到一九五四年的夏天才束裝返回上海，那時候「上海美術電影製片廠」已經成立了，地點在上海市的萬航渡路，是一棟別墅型的建築物改裝而成的，環境優美，中共政府頗爲支持動畫事業，從北方調回了一批舊滿映的動畫人員，結合上海當地的美術人員，有計畫地培訓新人，展開攝製動畫，萬氏兄弟返國後的第一部動畫短片《大紅花》用了很中國的動物角色，《貓熊》美術風格也揉合了西式廣告畫和中國繪畫的特色。接著取材自西遊記的《大鬧天宮》動畫長片的拍攝計畫獲得批准，以當時而言，算是十分優厚的條件，萬氏兄弟可以一償宿願創作這部動畫史上的傑作。

《大鬧天宮》的美術具有濃厚的圖案設計風格，由著名的美術設計插畫家張光宇來負責，萬籟鳴任執行導演工作，歷時四年才全片完成，推出公映後，獲得國內外空前的好評，也使得中國動畫片在世界影壇上有舉足輕重的地位，萬氏兄弟也同時成了國際知名的動畫大師。(余爲政)

川本喜八郎

　　一九二四年生於東京，日本橫濱工業學校製圖科畢業，曾於東寶電影公司從事美術佈景多年。一九四八年捷克木偶藝術家傑利‧川卡訪問東京，他看到大師的動畫作品《皇帝的夜鶯》，而對木偶動畫的創作大爲醉心，而決定前往布拉格師事川卡，研習木偶動畫的製作，返日本後與岡本忠成、持永只仁等積極推廣及創作木偶動畫。

　　他的作品結合了傳統木偶的精緻設計及優美造型。此外，他還擅長說故事，色彩感強，這些特質奠定了他獨特藝術家的地位。他的作品曾獲國際動畫展大獎多次，爲當今碩果僅存的木偶動畫大師。其作品題材大都採自佛教故事，意境高深，有濃烈的宿命色彩，悲劇性強又充滿張力，木偶角色的演技生動，扣人心弦。除了本身動畫技巧的發揮到極致外，更在電影語言的運用上爐火純青，令人嘆爲觀止。

　　此外，川本喜八郎醉心於中國古典題材，曾爲 NHK 製作木偶動畫劇集《三國演義》，很獲好評。

　　他的著名作品有：《道成寺》(獲安那西動畫大獎)、《鬼》(1972)、《木蓮和尙》(劇情長片，1976)、《火宅》(1979)、《不射之射》(1985，和上海美術製片廠合作出品)，該片分鏡細膩，影片蒙太奇運用出神入化，表現東方哲學的節奏，突破木偶動畫的界限，結合東西方文化的特色，創造了新的動畫語言。(余爲政)

宮崎駿

　　日本的卡通畫家和漫畫家相輔相成，甚至具有雙重身分的比比皆是。這些年台灣出版商大量引進日本漫畫作品，加速了影響力的擴展。而日本電影界更興起將漫畫拍成電影的風潮，爲漫畫家們開闢了另一

條出路。但在國際上引起大眾矚目的，還是首推拍攝《風之谷》的宮崎駿，他不但將日本商業卡通帶上國際舞台，更創造出屬於宮崎氏的人文精神，使得他自己幾乎成了日本卡通動畫的代名詞。

宮崎駿，一九四一年出生於東京市文京區，大學時唸的的是政治和經濟，但因對漫畫的高度興趣，大學畢業後便脫離本行，進入東映電影公司動畫組，開始卡通作畫的生涯。《風之谷》可以說是日本劃時代的卡通創舉，是宮崎駿所有作品中最具深度、最傳奇、最人性化、且最龐大的作品。這部影片的題材影射現代文明的覆亡，而又以自然和平做尖銳的指控，在一九八四年曾獲得「每日映畫大藤獎」、「文化廳優秀映畫製作獎勵獎」、「電影旬報讀者票選第一名」等大獎。一九八六年乘勝出擊，推出《天空之城》，在作畫精密度與故事動作性的橋段聯結上，較以往的作品更為純熟生動，將人類想脫離大地、飛翔天空凌駕一切的慾望發揮得十分透徹，反映出現代人心對現存世界的不滿，獲得一九八六年「大藤獎」、「文化廳優秀電影」等獎項。一九八八年的《龍貓》則完全脫離科幻、冒險、暴力、寫實、妖魔、玄異等題材，成為自闢一徑的卡通作品，以昭和三〇年代為背景的鄉村生活，姊妹二人與父親遷居到此，因而接觸許許多多鄉野間傳奇。獲得一九八八年的「大藤獎」。

一九八九年的《魔女宅急便》，宮崎駿將時空轉移到歐洲，描繪十三歲的小魔女奇奇帶著心愛的小黑貓，長途旅行中所發生的故事。《魔女宅急便》在票房上並未成功，不賣座的刺激因素致使宮崎駿萌生退意，但他依然熱愛飛行、冒險、人性、反地心引力、和平主義等素材。有段時間他暫時離開片廠，專心一致為動畫期刊《Animage》畫《風之谷續集》的連環漫畫。

一九九一年，宮崎駿又重回片廠，擔任高畑勳導演的影片《兒時

的點點滴滴》的製片，緊接著一九九二年復出導演《紅豬》，在影評和票房上都受肯定，一九九五年由其編劇及策劃的《心之谷》又掀起了另一波高潮。宮崎駿的名字和作品，幾乎成為日本家喻戶曉的人物。

宮崎駿作品的魅力，在於其天馬行空的想像，和清新脫俗的題材，以及質樸真摯的心靈，他的作品喜歡以飛行為主題，關心兒童、關心環保，多數作品以少女為中心，在日本以男性為主導的民族性之下，其作品的題材和風格的確是獨樹一格的。（黃玉珊）

杜桑・兀科提克 (Dusan Vukotic)

杜桑・兀科提克的名字和薩格雷布動畫電影片廠的發展及其國際聲譽幾乎難以分開而論。他於一九二七年生於南斯拉夫的蒙特奈格羅。他在薩格雷布學習建築，偶爾也替雜誌做插畫。

一九五一年，第一座南斯拉夫的動畫片廠：杜加電影公司成立，兀科提克從那時開始做他的第一部動畫短片。在他的第一部黑白片的作品中，他就開始為動畫電影尋找定義和自我表達的方式，當杜加電影製片廠因為經濟理由而停產時，兀科提克和一羣熱愛動畫的同仁在一九五六年於薩格雷布製片廠內成立了一個新的動畫片廠。他們很快地發展為全世界知名的薩格雷布動畫學派。

多才多藝的兀科提克拍過很多動畫影片，他既是編劇、導演、美術指導，也是主要原畫師。他也拍過幾部動畫紀錄片、教育片，並為兒童拍攝融合動畫和真人演出的劇情片《第七大洲》(The Seventh Continent, 1968)。

兀科提克曾發展出一種以書法形式結合簡潔寫意的圖案，使得動畫的表現更富想像力。他對於時間的拿捏恰到好處，如同好萊塢動畫電影般的流暢。他能完全掌握質材，知道如何操縱技術的資源。他也

通曉如何建構一部影片,並且適當的強調並創造所需的氛圍。他的電影獲得八十項國際大獎以上的獎項。一九五八年,他拍了一部著名的影片《輕機槍奏鳴曲》,將超現實主義及角色動畫結合得非常成功,並在音響上大膽實驗,對於時間和造型設計上更是運作得宜。一九六〇年他的《Piccolo》更榮膺英國電影學院選為最佳動畫,並經常在學校放映。一九五九年的《月亮上的牛》(The Cow on the Moon),以及一九六一年的《代用品》更是外國導演首次獲得奧斯卡動畫獎的先例。一九六二年的《遊戲》則是結合真人演出和動畫的電影;這是一部關於兩個孩童之間暴烈的角逐的影片。(黃玉珊)

李察‧威廉斯 (Richard Williams)

原籍加拿大的英國動畫奇才,少年時即在國際漫畫比賽中脫穎而出,獲得迪士尼公司的招待,參觀卡通製作現場,當時就立志從事動畫事業。他並未受過正規的美術訓練,卻因接觸到荷蘭繪畫大師林布蘭的作品,深受震撼,而浸淫於純美術的探討,在西班牙遊學多年後轉赴倫敦,參與電視卡通廣告的製作。六〇年代發表首部短片作品《島》(The Island),以真、善、美三個造型來表現主題,風格大膽前衛。他很快就進入一線動畫創作的地位,曾以狄更斯原著的《聖誕奇談》(The Christmas Carol)奪得奧斯卡獎。僅導演過兩部卡通劇情長片《布娃娃歷險記》和《小偷和大盜》,都不算成功,證明其才能在短片創作方面。(余為政)

尚‧連尼卡 (Jan Lenica)

尚‧連尼卡是原籍波蘭、卻在法、德兩國發蹟的前衛藝術家,是當今前衛電影及動畫界的鬼才,原先是學建築及音樂的連尼卡發現「電

影」是所有藝術形式中，內涵最豐富、表現最為過癮的一種媒介，他曾一再強調他並不是一個單單「搞動畫」的設計者，而自認為是真正的電影映像作家，至於為何他總是以「動畫」做為他個人藝術的表達工具，以下是他的看法：「電影是最純粹的藝術媒體，而真正也是唯一的電影形式即是『動畫電影』，因為在動畫的領域中，作者的想像力及創作慾可毫無拘束地自由發揮，而不至受到外界的任何阻撓，作者心中所想的 image 可藉『動畫』才具有此種功能。」這種說法雖不完全，但亦有其道理在。

連尼卡的作品要素有三，即「奇想性」、「恐怖感」及「超現實」，內容包羅萬象，「女巫」、「怪童」、「戰爭」、「核彈」不時出現在他的影片中。以東歐人怪異的想像力加上個人獨特的造形力，直接而敏銳地洞悉出人類潛在的靈魂深處，使觀者強烈地呼吸到一種世界末日的頹廢感。連尼卡師承「超現實主義」而有更上層樓的卓越表現，作品有《泰迪先生》（1960）、《花婦》（The Flower-woman, 1964）等多部，並於一九六九年完成他的第一部長篇製作《亞當二世》，描繪戰爭的恐怖及人類的命運，構想奇特，映像上的創造性使得該片成為前衛電影中最受矚目的一部作品，並奪得是年度西德國家影展首獎，對於「拓展視覺藝術的新領域」上而言，連尼卡的貢獻確實不小。（余為政）

傑利・川卡 (Jiri Trnka)

木偶動畫一向在動畫影片的領域中佔著極重要的位置。而製作木偶片最為成功的國家當推東歐的捷克。曾被譽為世界最偉大的已逝木偶藝術家傑利・川卡，他在社會主義的制度下，一生致力於木偶動畫的創作，攝製出不少不朽的佳作。包括一九四八年推出的木偶劇情片《皇帝的夜鶯》（The Emperor's Nightingale），一九五〇年的《巴亞亞

王子》(Prince Bayaya)，一九五三年的《古老的捷克神話》(The Old Czech Legend)，一九五四年的《好軍士》(The Good Soldier Schweik)等。

川卡在藝術上的影響，在於他說故事的能力。他以繪畫和木偶的形式取代文字來表達自己，他作品中優雅含蓄的幽默和熱情的理想主義十分貼近戰後從戰爭陰影和沮喪中復甦的大眾心理。

一九五九年他精心製作的長篇《仲夏夜之夢》(A Midsummer Night's Dream) 在國家當局的全力支持下，充分發揮了其理想。片中木偶造型的精巧、服飾的講究、佈景的華麗，配以完美無缺的技術，使得《仲》片有頂峯以上的超水準，將莎翁筆下多彩多姿的幻想世界，以五彩燦爛的畫面和優美的音樂完全表現出來。

川卡雖處身於鐵幕國家，但卻極為嚮往自由，晚年的遺作《手》(1965) 充分地代表作者熱衷自由、嚮往和平的思想，是被世界公認的佳作。片中主角頑強抵抗巨形怪手的侵略，無論其威迫或利誘皆寧死不屈，終於犧牲一己生命，躺在滿佈花環的玻璃棺材中，供後世憑弔，感傷而沉重。片中怪手即是強權的象徵，主角代表弱小者，作者藉以表示他對當時蘇聯紅軍的無理入侵及弱小國家的悲苦命運作強烈的抗議。（余為政）

布列提斯拉夫‧波札 (Bretislav Pojar)

布列提斯拉夫‧波札是木偶動畫大師川卡的得意門生，也是捷克木偶動畫學派的代表作家之一。他是位多才多藝的藝術家，曾用賽璐珞片為美國和加拿大國家電影局製作過多部影片。他也曾經發展於一套介於木偶動畫和賽璐珞動畫之間的表現手法，將塑膠製的木偶以半浮雕的形式拍攝。這套方法產生了一些從未被其他動畫家運用過的新

奇和不尋常的效果。

布列提斯拉夫・波札於一九三三年生於捷克的蘇西斯（Susice）。十九歲起，他就擔任傑利・柏德卡（Jiri Brdecla）和史坦尼斯拉夫・拉塔爾（Stanislav Latal）的動畫助理。後來他成為川卡的作品《皇帝的夜鶯》中最優秀的原畫師。波札對木偶的表現技巧及對複雜的木偶技巧的瞭解無疑來自他和川卡的親密接觸和長期的薰陶訓練。

一九五四年他開始執導自己的影片。在他獨立作業時，他很快就證明自己的創作才華，不久就被任命為布拉格附近新成立片廠的廠長。在這裏，他導了第一部完全以木偶製作的影片《獅子和曲子》（The Lion and the Tune, 1959），該片在「國際動畫電影協會」（ASIFA）於法國的安那西動畫影展中得到首獎。。這部木偶默劇以其優美的木刻角色傳達了詩、音樂和美感，進而成為木偶動畫類型的經典作品。這部作品是根據捷克傳統的懸絲木偶（marionettes）所做，波札也因此成為捷克木偶動畫傳統的繼承者。

隨後他做了許多其他的作品，但一九七〇年完成的《蘋果樹姑娘》（The Apple Tree Maiden）的藝術成就，才足以和《獅子與曲子》媲美。影片中對超自然神祕元素的掌控、柔軟的人物動作和視覺詩意，都是波札技藝的典型呈現。

在這之後，他受美國委託用剪紙技巧連續做了兩部反戰的影片，一部是一九七九年的《轟炸》（Boom），另一部是《假如》（If）。後來他參與在蒙特婁的加拿大動畫家傑克・杜林（Jacques Drouin）的作品《黑暗傳奇》（The Romance of Darkness）的製作，採用阿列克耶夫和派克的針幕表現技巧。不久，他轉移注意力研究起「魔術幻燈」，並根據傑利・鮑爾（Jiri Pauer）的曲子導了一部歌劇。

波札的興趣之一是為兒童拍攝影片。他在動畫領域翱遊了一圈，

最後又回到他最初的表現媒材。他在一九七四年著手改編川卡寫的兒童書籍《花園》，以川卡揚名的木偶傳統手法創作，再度證明了他在三十年間所持續發展的木偶動畫技巧的神奇面貌。（黃玉珊）

馬塞爾・詹克維克斯 (Marcell Jankovics)

馬塞爾・詹克維克斯可稱為匈牙利動畫最廣為人知的代表人物。除了他的長片和短片，他更參與潘諾尼亞片廠 (Pannonia Film) 其他導演製作的許多作品，並且導了匈牙利第一部動畫劇情片《英雄約翰》(1973)。

他於一九四一年生於匈牙利布達佩斯，並在一九六〇年加入潘諾尼亞電影製片廠。最初的作品是電視連續動畫劇集《貢斯塔夫》(Gusztav)，片中塑造了一位典型的匈牙利市民。他設計了人物的模型，並導了其中許多集。透過這些最初以成人觀眾為對象的動畫劇集，他獲得足夠信心，開始製作一系列獨立製片的作品，有些更帶有趣味的心理分析指涉。他最成功的作品是《深水》(1970)、《薛西弗斯》(希臘神話人物，1974) 和《戰鬥》(1977)，這些作品多數得到國際性的矚目，並在國際電影節得到許多大獎。

劇情片《英雄約翰》是根據匈牙利著名詩人皮托費 (Petöfi) 的作品改編，是關於一位英俊的兵士在神仙樂園冒險的浪漫故事。民間藝術做為貫穿全劇的基調，不僅為影片添加了豐富的色彩，也賦予了視覺上的創意，這些元素在他後來的作品中經常出現，例如他的另一部劇情片《白馬之子》(1981) 也是根據匈牙利的民間故事改編，影片中他大量運用場面和精采的變形，深深吸引了觀眾的注意力。

另外，他還激勵了潘諾尼亞片廠製作動畫電影劇集《匈牙利民間故事》，並提供了技術上的支持。為了賦予這些傳統民間故事原始風

味，詹克維克斯遍訪鄉村原住民，並到民俗資料館做細節的研究調查。他們的影片不論質量上都超過一般工業類型的電視動畫片。他的聲譽不僅在國內流傳，在國際上也同樣為人敬重，包括他曾經得到的柯蘇茲動畫獎（Kossutf Prize）和其他國際性的多項動畫獎項。（黃玉珊）

拉奧‧塞維斯（Raoul Servais）

拉奧‧塞維斯的影片綜合了比利時文化中最優秀的元素。他的故事基本上充滿人文色彩和惻隱之心，並且擅長捕捉人性的不同面貌及戲劇化的處理。其動畫設計具有原創力和表現力，在電影技術上足以勝任多樣的動畫表現，並且相當專業。

一九二八年生於比利時奧斯特德，並在根特的皇家藝術學院學習藝術。當時他雖然是業餘電影工作者，但對於動畫電影的潛力已深感興趣。他年少時曾經以一台百代出品的小攝影機嘗試捕捉卓別林默劇以及派特‧蘇利文的《菲力貓》中的視覺效果。他的處女作是一九四六年以 9.5 釐米攝影機拍攝的《鬼故事》。雖然技巧很原始，卻從錯誤中學到不少經驗。一九五二年他幫著名的比利時畫家瑪格利特（Rnré Magritte）製作浮雕繪畫《瑞夫帝國》。

六〇年代開始，他的作品就已經受到矚目。《虛假的筆記》（The False Note, 1963）是一則關於乞丐和愚昧的道德故事。《懼色者》（Chromophobia, 1966）則是一則充滿想像、追求靈魂自由的篇章。《海妖》（Sirène, 1968）則是關於一隻美人魚、一位多情的水手和一個孤獨漁夫之間的曲折故事，當美人魚驟然變成人類時，她同時帶來希望和自由。一九六九年他拍了《金色畫框》（Goldframe），描繪一位專注的電影工作者終於獲得應有的榮譽。

在七〇年代，塞維斯繼續拍了《說或不說》（To Speak or Not to

Speak, 1970)是關於極權勢力的寓言事件；一九七一年的《操作 X-70》
（Operation, X-70）描述新燃燒汽體 X-70 的發明，導致權力爭奪的故
事，片中他用蝕版雕刻做為事件背景。《飛馬》（Pegasus, 1973）則是一
個鐵匠被成千上百的馬匹干擾的夢中世界的戲劇化敘事。影片中的視
覺設計是受當代著名的比利時表現主義畫派啓發而創造出來的。

　　塞維斯最特別的一部影片是《哈琵雅》（Harpya, 1979），其靈感來
自神話故事中的吸血鬼，塞維斯以新的手法表現，並賦予作品文學性
的敘述技巧。這部影片是結合眞人演出和賽璐珞片逐格拍攝而成。兩
種表現方式被控制得恰到好處，而達到影像的精緻結合。這部影片曾
在一九七九年獲得坎城影展棕櫚獎。

　　塞維斯的作品對比利時的電影以及歐洲動畫而言正代表著一種創
意才華；他後來在根特皇家藝術學院教授動畫，成爲眾所推許的才華
璀璨的老師。（黃玉珊）

布魯諾・波瑞圖 （Bruno Bozzetto）

　　布魯諾・波瑞圖以其持續不斷的創作、古怪角色所塑造出的特殊
風格，以及他對漫畫獨創的見解而建立了國際聲譽。他能以最簡潔的
線條刻劃出易於辨認並吸引人的角色性格特性。

　　他於一九三八年生於義大利的米蘭，早年獵涉古典文學，進大學
後則潛心研究法律和地質學。十七歲開始學習動畫和設計，他的傑出
作品《Tapum》完成時年方二十歲，該作品曾在一九五八年的坎城影展
放映。影片的幽默感、設計和節奏感呈現出新的電影表現手法，後來
位於倫敦的哈拉斯和巴契樂動畫公司看中他的才華，便邀請他去學習
動畫的表現技巧，他在當地逗留了一年。

　　布魯諾具有動畫藝術家發展角色正確行爲模式和創造多面性格的

能力。他所創造的動畫角色辛諾・羅西（Signor Rossi）從一九六〇年起就頻頻在他的許多卡通短片和三部劇情片中出現，成為義大利「小人物」的典型象徵：有教養、權威、貪婪和愛慕虛榮，但卻充滿了魅力，對於家庭的責任重於其他一切。

波瑞圖特別擅長組織、協調不同的元素，如劇情的連貫和發展、角色性格的塑造、音效和音樂的襯托、符合內容的幽默，以及藉動畫技巧來表達的意念。他尖銳的歐式機智不同於直接的美式幽默，後者通常包含了對人性缺點如貪婪和愚昧的諷刺，而他的幽默卻較為含蓄。他從不教誨別人，他的作品包含了義大利喜劇藝術的傳統特質。

波瑞圖的創作還包括為電視拍的動畫影集及六部長篇劇情動畫片。一九七六年，他仿效迪士尼的經典作品《幻想曲》而製作出《新幻想曲》，獲得極高的讚譽，影片內容是描繪一個交響樂團演出時發生的一些偶發事件，以嘲諷的筆觸呈現。這部影片融合了愉悅的美術設計、舞蹈和音樂的密切關係，以及視覺上的強烈效果。他另外幾部短片，如一九六一年的《阿法-歐麥加》（Alpha-Omega）、一九六九年的《自我》（Ego）、一九七二年的《歌劇》和一九七四年的《自己服務》（Self-Service），都成了現代經典，融美術設計、敘事和高度幽默於一爐的作品。

今日布魯諾・波瑞圖被世人認為是諷刺及幽默動畫最傑出的藝術家之一，他的作品包容融合了義大利傳統喜劇風格和現代美術設計的要素。（黃玉珊）

保羅・德萊森 （Paul Dressen）

極富原創力的動畫家，作品極易辨認，他那奔放率性近乎潦草的圖畫，已成為他的註冊商標，也是他和其他人不一樣的地方。

他下筆有個特色，從一點開始。一點畫出一個人、一個故事、一個荒謬可笑古怪愚蠢的幻想；一點為畫面重心所在，如果將這點與觀者的兩隻眼睛連成一個面，可將畫面切割為兩個全然相對的空間，游走幻想之城。強烈的黑白對比，極不相容卻互相吸引。

德萊森一九四〇年生於荷蘭東部的奈美根，童年成長於戰火的狂暴與無秩序。完成烏特勒克藝校的學業之後，在希爾佛山一間小公司製作電視卡通。二十四歲那年，遇到了美國動畫家吉姆・希兒茲，給他第一次學習動畫技術的機會。一九六七年，他到倫敦參與製作《黃色潛艇》，一九六八年在荷蘭拍攝第一部動畫《小約翰・巴利趣聞》，一九七〇年飛到加拿大電影發展局和尼可・奎瑪合作拍片，接著幾年一直通勤於荷蘭與加拿大。在一九七六和七七年間，他和奎瑪（奎瑪是製片）一起做了《殺蛋記》和《大衛》，他深深感覺兩塊大陸有所不同，在荷蘭享受的是獨自工作的安靜與孤絕，在加拿大，又愛戀著與別的風格迥異的動畫家的合作及關係，還愛著加國的完善設備。他欣賞這種差異，他的畫風也是這樣。

他將自己所有的作品歸類：有瘋狂傾向的《貓的搖藍》、《地面、海上與空中》；短劇類的《殺蛋記》、《擠》和《啊！多好的武士》；以及戲劇結構式的《舊盒子》、《大衛》、《為母牛畫斑點》，用視覺喜劇一以貫之。他曾表示：「我喜歡在太陽底下曬脊背，為片中一個渺小而重要的部分想新點子，做白日夢。人生苦短，要做的事卻那麼多……。」

（邱莉燕）

保羅・格利牟特 (Paul Grimault)

保羅・格利牟特五十年的藝術活動幾乎涵蓋了法國動畫發展的歷史。在他早年的時候，他有幸和傑出的電影工作者馬歇爾・卡內 (Marcel

Carné)、畫家馬克斯・恩斯特（Max Ernst），及知名的法國喜劇演員傑克・大地（Jacques Tati）等人共事。

格利牟特於一九○五年生於巴黎近郊的紐利・西涅。他早先從事美術設計，並在廣告公司做了許多公關宣傳短片。不久，開始晉升為法國動畫光輝傳統中十分活躍的一股力量。法國的動畫最早起源於喬治・梅里葉的魔術攝影，其後由艾米爾・柯爾發揚光大。格利牟特代表了法國動畫早期的發展，建立出一種新的風貌和表現形式。他的風格比較一般漫畫形式的動畫在視覺內容上豐富，較接近美術設計藝術的層次。法國動畫派主要崛起於二次世界大戰以後，其代表作品包括一九四五年的《Le Voleur de Paratonnerres》、一九四六年的《魔笛》（Le Flûte Magique）和一九四七年的傑出短片《小兵》（Le Petit Sol-dat）。

格利牟特製作了一連串的廣告片後，在一九五八年完成了《世界的聲響》（Le Faim du Monde），一九六九年完成《鑽石》（Le Diamant），還有一九七三年的《Le Chien Mélomane》，後者是許多現代動畫家曾經處理過的題材，一部有關原子彈的短片。在這些作品中他的風格愈來愈顯著，他的作品也影響了許多年輕的法國藝術家，如尙・法蘭西斯・朗桂奧尼（Jean-François Laguionie）、傑克・柯隆貝特（Jacques Colombat）和艾米爾・柏蓋特（Emile Bourget）等人。他們的作品在視覺風格上顯然受格利牟特的古典主義及豐富的視覺背景處理所影響。

格利牟特最卓越的成就當推完成於一九七九年的劇情片《國王與鳥》，這部影片在多項國際影展獲獎，為他帶來很高的榮耀。保羅・格利牟特於一九九四年去世。（黃玉珊）

亞歷山大‧阿列塞耶夫和克萊爾‧派克

(Alexandre Alexeieff and Claire Parker)

在電影工作者和影評專家的心目中，亞歷山大‧阿列塞耶夫和克萊爾‧派克的名字等於是活動的意像詩的同義字。他們倆就像許多畫家一樣，一開始就被繪畫在時空中運動起來的可能性感到興奮。隨著動畫的發展，阿列塞耶夫曾公開宣稱：「法國畫架上的繪畫已經死亡。」阿列塞耶夫（1901-1982）於一九二一年定居於巴黎，他開始把注意力放在正在崛起的動畫大師的作品上，當時他主要潛心於構圖和材質的研究，不久即轉向以銅版雕刻耗費精力的實驗上。

二○年代末期，阿列塞耶夫遇見住在巴黎學習藝術的高材生克萊爾‧派克。他們結合了彼此的力量，並創造了針幕（pin screen）技巧，因而使阿列塞耶夫的銅版畫活動起來。一九三三年他們構思了第一部動畫影片《活動雕版》（Animated Engravings），藉著發明的針幕技巧，首次讓銅版影像活動起來。

針幕的裝置包括一個 1×1.2 米的白色板子，這塊白板豎立在一個可以銜接前後表面的框架內。它可以容納一百萬支鋼針，藉著小滑輪之力，將鋼針自由推到確定的位置。根據針桿的位置而創造出不同的調子。這種技巧是為精緻的銅版雕刻設計的，它可以表達非常抒情詩意的畫面，藝術家因而擁有絕對的權威。其質感接近粗粒的絹印，呈現出陰影效果，和一般動畫卡通技巧截然有別。

一九三三年，他們根據穆索爾斯基（Mussorgsky）的音樂創作了第一部影片《荒山之夜》（Night on Bare Mountain），完全以針幕做成，為動畫藝術開創了新的里程。我們終於看到純粹藝術和動畫成功地結合在一起。這個實驗對電影專家來說雖然是一項空前的成就，但對發

行的片商來說可不是利多的消息。這部影片在巴黎的潘塞恩戲院只放映了六星期，在倫敦的大學校園放映了兩星期，票房顯然不如評論熱烈。但是，這部影片之後他們繼續創作，製作了不少富高度創意的廣告片，一方面藉此維生，繼續改進針幕動畫的結構。

世界大戰期間，他們在加拿大建立據點，在加拿大國家電影局，得以繼續發展他們的針幕裝置。第二件針幕裝置比原先的要大且複雜，可以容納一百四十萬支鋼針。他們用這部機器拍了另一部影片《農夫》(Eu Passant, 1943)。

回到歐洲後，他們又製作了一些令人難忘的作品，有些是根據俄國古典題材改編的如《大地之泉》(Earth Juice, 1955)、《虛偽和美麗》(The Disguised and Pure Beauty, 1956)，還有依據果戈里故事《鼻子》(The Nose, 1963) 改編，講述一個失去鼻子的人的故事。之後，他們又根據穆索爾斯基的音樂創作，並分別在一九七二年發表《展覽繪畫》(Pictures at an Exhibition)，一九七七年發表《三個主題》(Three Themes) 動畫作品。

阿列塞耶夫和派克深切體認到他們的創作系統相當耗時費日，成品非常慢，每一格畫面要花數小時設定，而一部八分鐘的影片可能要一年半才能完成。但是在四十五年的實務創作中，他們深信動畫電影的演進過程本來就是藝術家藉由表現手法創造出來的加速動作的影像和事件。他們覺得自己正在踰越人類世界的三度空間，進入所謂的四度空間，而動畫的使命就是要取代三度空間的繪畫。他們宣稱畫架上的繪畫已在貧乏的學院爭論和專業化的迷宮中迷失了方向，未來的世界將是動畫藝術盡情展現的大千世界。(黃玉珊)

大師以外具影響力的動畫家

余爲政

手塚治虫

　　已故日本漫畫大師及動畫家，將電影手法及蒙太奇技巧引進連環漫畫的創作上，功績卓著，雖然其動畫作品遠遠不及漫畫創作上的成就，但日本的電視卡通能有今天的蓬勃發展，手塚的貢獻的確很大，在動畫類型方面亦頗豐富，包括藝術短片《展覽會的畫》、《街角物語》。電視卡通影集《原子小金剛》、《森林大帝》。成人卡通長片《一千零一夜》、《埃及豔后》等作品。(請參閱〈日本動畫的來龍去脈〉一文)

拉夫・巴克希 (Ralph Bakshi)

　　一九三八年出生於紐約貧民區，是美國動畫工業體制外的異數，七〇年代初期以改編自地下漫畫的動畫長片《怪貓菲利茲》一舉成名，其作品均爲劇情長片類型，產量豐富，其他著名作品有《指環之主》(The Lord of the Ring)、《交通阻塞》、《美國民歌風情畫》(American Pop)、《冰與火》(Ice and Fire) 等多部。

　　八〇年代中期開始逐漸褪色，九〇年代除一部不甚成功的真人卡通劇情長片《美女闖通關》(Cool World) 外，幾乎已停止任何創作，

作品具強烈社會批判及作者風格，惟著重在藝術與商業上取得平衡，反而往往產生矛盾。

唐‧布魯斯 (Don Bluth)

六〇年代出身於迪士尼公司的優秀動畫師，直接受教於迪士尼的元老畫家 Frank Thomas, Oliver Johnston 等人門下，其原畫技巧出神入化，曾經創作出叫好不叫座的動畫長片《寶石的秘密》(Secret of Nimh) 以及和史匹柏合作的《美國鼠譚》(American Tail)、《歷險小恐龍》(The Land Before Time) 兩片以及《狗兒上天堂》(All Dogs Go to Heaven)，在專業動畫的領域上而言，其一流技術指導的地位是無庸置疑的。一九九七年拍攝了《Anastasia》一片。

特偉

早年出身於中共東北電影機構（滿洲映畫為其前身）的元老級動畫家。也是著名的上海美術電影製片廠的創始功臣之一，其一手創製的中國水墨風格動畫片享譽國際，著名的作品有《牧笛》、《山水情》、《驕傲的將軍》等。

靳夕

亦為中國最早一代的動畫作家，一生致力於木偶動畫的創作，及早就享有盛名，木偶長片《神筆》為其代表作，亦早已成為中國動畫史上的經典影片。

王柏榮

為上海美術電影製片廠大力培植的中生代動畫家，接受過正規的

動畫教育及訓練，並爲少數具國際眼光及經驗的動畫家。七、八〇年代在中國美術電影的推動及創作上具有一定貢獻，作品《火童》曾獲首屆廣島動畫影展二等獎。國際監製作品有《不射之射》（川本喜八郎執導）。

提姆・波頓（Tim Burton）、亨利・撒立克（Henry Satick）

這兩人均爲加州藝術學院（Cal Arts, 見本書輯五世界各國動畫教育）動畫學系的早期畢業生，遠在波頓成名之前，兩人就曾合作攝製過木偶動畫藝術短片《文生》（Vincent），一鳴驚人。後來波頓轉而執導包括《蝙蝠俠》在內的劇情片，成爲好萊塢炙手可熱的導演，並且大力支持好友撒立克拍攝木偶長片《聖誕夜驚魂》及《飛天巨桃》（James and the Giant Peach），在木偶動畫片式微的今天，倆人的創作熱情及引進好萊塢資金和市場的努力是值得我們注意的。

木下蓮三

爲日本藝術動畫創作的健將，早於七〇年代即以諷刺日本爲經濟

・木下蓮三的反核動畫《Pica Don》（1978）。

怪物的《日本製造》（Made in Japan）一片首度奪得安那西國際動畫展的評審員大獎，並且執導製作過反戰主題的長片《原子彈下的劫燼》，並且為國際動畫聯盟（ASIFA）在亞洲的首席代表，一手鼓吹並建立起亞洲惟一及國際性的廣島國際動畫展，為亞洲地區規最大及深具影響力的動畫活動。一九九七年卻因急病過世，殊為遺憾，其推動國際藝術動畫活動的遺志由其妻本下小夜子來繼續。

羅比・安格勒 （Robi Engler）

原籍德國的瑞士動畫作家，早年在法國接受動畫創作訓練，曾以《衝浪板》一片獲安那西動畫獎。作品的色彩視覺性極為豐富，內容輕鬆幽默。他並為國際動畫聯盟總部的主要召集委員，推廣歐洲動畫不遺餘力。

喬治・史格威柏 （Georges Schwizgebel）

瑞士著名實驗動畫作家，作品常以投影描格（rotoscoping）方式創作，《七八之旅》（78 Tours）為其代表作，作品形式具強烈實驗意味及音樂性，影像流動上的美學效果特別顯著。

約翰・哈拉斯 （John Halas）

原籍匈牙利的英國元老級動畫家，曾經製作出英國的首部卡通長片《動物農莊》，及具現代風格的一系列動畫短片，集動畫製片、導演及理論著作於一身，素有動畫學者之稱，其著作《*The Technique of Film Animation*》，為歐美各大電影學校採用之教材。

約翰・拉席特 (John Lasseter)

一九五七年生於好萊塢，畢業自加州藝術學院，致力於角色動畫（character animation）與電腦動畫合作的嘗試，成效卓著，其製片、導演的首部電腦動畫劇情長片《玩具總動員》一鳴驚人，成為影史留名之作。

威廉・漢納與約瑟夫・巴貝拉
(William Hanna & Joseph Barbera)

兩人出身於早期的米高梅動畫片廠，創作出著名的貓與鼠《湯姆與傑利》卡通人物，五〇年代成立獨立片廠，成功地開拓出美國電視卡通時代成功的電視卡通影集，包括《摩登原始人》、《瑜珈熊》等。

佛列德・沃爾夫 (Fred Wolf)

年輕時即以《盒子》(The Box) 藝術動畫短片奪得奧斯卡獎，並執導前衛風格的卡通長片《尖頭》(The Point)，後轉為商業取向的製片人，製作過賣座的卡通影集《忍者龜》。

岡本忠成

自日本大學電影系畢業後即致力於剪紙及木偶動畫的創作，作品類型眾多，從廣告到藝術短片，尤其在教學節目上質與量都很可觀，著名作品有《南海病無息》、《奔向彩虹》、《飯館》等片。其人雖已過世，但卻留給世人不少優秀的動畫作品。

村上傑米 (Jimmy T. Murakami)

日裔美人，成名於好萊塢，後來移居至愛爾蘭，作品風格強烈，寓意深刻，為思想型的中生代動畫家，著名的作品包括動畫劇情長片《當風吹起時》(When the Wind Blows)，描述一對老夫婦面對核彈侵襲後的日子。黑色喜劇手法所引伸出來的嚴肅主題值得我們深省。

高畑勳

日本名動畫導演、製作人，自七〇年代起即與宮崎駿搭檔合作，又導又製地攝製出一連串的動畫佳作，應為當今最具影響力的動畫作家之一。

畢業自東京大學法文系，初入東映動畫公司任導演助手，後來獲得機會正式執導卡通劇情長片《太陽王子》，與當時的動畫名家，如大塚康生、森康二等人合作，成績一鳴驚人，為日本動畫的特性和潛質打下了良好基礎。八〇年代與宮崎駿合組「二馬力」動畫公司，執導長片《螢火蟲之墓》，描寫一對在戰火中求生存的兄妹，導演手法細膩感人，在影像風格與動畫表現上有所突破，繼而再推出《兒時的點點滴滴》、《歡喜碰碰狸》等片。他的作品深受前蘇聯和法國動畫的影響，具高度人文色彩及寫實筆調，為日本動畫在世界地位上掙得一席之地。

輯四　動畫製作技術

本單元介紹動畫的不同類型和使用素材，範圍涵蓋平面動畫、三度空間動畫、電腦動畫，以及多媒體動畫藝術。期望透過技術面的說明，讓讀者瞭解動畫製作的流程，從企劃、劇本、分鏡到原畫設計、美術構成、攝影、配音等分工嚴謹的製作方式，而達成一部視覺性豐富、集實驗、想像、娛樂於一身的作品。也邀請到動畫作者石昌杰就其偶動畫創作過程中的技術層面和構想部分詳加解說，這些具體的實務經驗，期望對有興趣從事動畫的人士有所助益。此外，對於日益普遍應用在影像媒體創作上的電腦動畫和多媒體動畫，也邀了兩篇專文，就這方面的概念和創作元素做了一番精要的說明。

動畫的類型和材料

邱莉燕

動畫的類型有兩種：傳統動畫和非傳統動畫。

動畫的製作依表現形式可分為三類：一為平面動畫，二為立體動畫，三為互動式電腦動畫。平面動畫素材依其不同的特性，表現出不同的質地和韻味，技巧上也可以混合使用。

1.賽璐珞

最常見、最基本、資格最老的動畫技巧，於一九一五年發明，由透明的醋酸纖維製成，全名叫 celluloid，簡稱 cels。有噴修、疊影、乾刷、透光處理及閃光等技巧運用。

以賽璐珞製作的動畫，一般稱為膠片動畫，有關膠片動畫的製作法，請參閱本輯〈動畫的製作過程〉一文。

2.紙繪

可以發揮繪畫顏料的特色，又能保留紙張的質地，所描的邊線比較柔軟，比較模糊，不像單線平塗的賽璐珞邊線描得有稜有角；紙繪的材料很多，諸如鉛筆、炭筆、蠟筆、粉彩、墨水等，可以平塗，可以擦拭，也可以暈染，製造朦朧的效果，表現的層次自由而開放，畫

家的功力可以直接透過作品向人宣告。

費德利克‧貝克的《搖椅》,以粉彩在畫紙和賽璐珞片上作畫,表現了豐富的繪畫風格,其色彩的運用呼應影片的觀點,隨著角色不同而不斷改變的形式,充分表現了粉彩的特性。

特偉的《牧笛》以水墨表現中國文人畫的意境,線條優美,筆墨酣暢,渲染的效果更是獨樹一幟。

紙繪法需要一張一張親手畫,原畫量相當龐大,影片時間大多傾短,屬於藝術家的個人宣言。

3.剪紙

顧名思義,是將剪好的、富有連結關節的小紙人兒,配上背景(或是沒有)放在攝影機下,用手小心操作,一格動一點點拍,創造「動著」的幻覺。

選擇什麼紙張都好,只要容易剪,又夠強韌,能忍受反覆的操作,最後拍完的紙型還可以收藏起來,流芳百世。

四肢的連結有許多方式:細鐵絲、小別針或迴紋針,以及一切可以用做串連的繩環。然後在串連的地方包上色紙掩飾,以免穿幫。

這些紙人配合劇情,紙樣有的精緻,有的簡單;做得大一點,鏡頭就不用推進太多;做得小,可以代表遠鏡頭。不同的紙人尺碼以及擺的遠近,製造出不同的畫面,而無須變換鏡頭。

瑞典的剪紙動畫家洛特‧雷妮潔取材民間故事拍成的《阿侃勉王子的冒險》,採用陰刻的手法,剪掉白的部分,留下輪廓,有點像反白影印。當燈光透過,我們於是看到了一個古典幽遠的紙的國度,也會讓人聯想起古老的皮影戲。

日本的藤城清治熱衷構圖,《小人國樂園》、《竹子公主》等剪影電

影，把握色與光的迷離效果，喚起了心中遺忘已久的夢幻。

運用剪紙拍的抽象電影《七巧板》，亞倫·史萊瑟自中國童玩七巧板中得到靈感，將一塊方形板切割成五個三角形、一個正方形和一個平行四邊形，再任意拼合出各種幾何形狀的動物簡圖。

剪紙動畫頗受初學者和兒童的歡迎，因爲事前準備不必太多，人物剪好，放在背景上面，打燈，架定攝影機，每拍一格之前稍微移動一下人物即了事，短的剪紙動畫幾天就趕出來了。

4.剪貼賽璐珞

異想天開的人想到把賽璐珞和剪貼結合起來。先在紙上作畫，然後剪下人樣，再貼在賽璐珞膠片上。依照尙·連尼卡的說法是：「不會減損原稿的筆觸及設計的原味。」它的好處是換場時不用像紙繪般每景都要重畫一次人物，然而具有剪貼的畫工和紙張的質地保留下來優點。布列提斯拉夫·波札的《E》就免除了全部手繪的冗長畫工。

5.靜照動態化

比較接近一種特殊效果，是在銀幕上營造「現成照片」移動的幻覺。所使用的現成照片，一般是以傳統技法難以甚至無法拍成動畫的素材，如照片、雜誌圖片、拼貼或複製的繪畫等。從這些素材中揀選出適當的圖片，然後依照某種特殊的排列方式，貼在一張一張的賽璐珞上。由於平常不會看到這些東西移動，一瞥之下效果頗驚人。

如法蘭克·莫利斯的《法蘭克電影》，從雜誌及商品目錄裏頭剪下數萬張的圖片，做成數千張的拼貼。秒格畫面處理快速，晃眼比電還快。這套影像叢生的自傳動畫，不停喃喃地抗議著個人在消費社會中、訊息龐大的系統中，無聲無息地被扭曲被淹沒了。

靜照動態化聽來容易，做得好卻很難。除了一雙對影像高度敏感

的眼睛、優異的設計、絕佳而穩定的攝影技巧外，還需要勤於收集各種圖片照片資料。

立體三維技巧

立體三維技巧又稱動作中止動畫，它和平面不同的是立體有長寬高的「體積」，平面只有面積。從這個區別來看，立體的製作比較接近真實電影的思考方式。一秒拍十八或二十四格，眼前不過區區數秒，可能是幕後幾個鐘頭、幾天、幾個月的心血。

1.偶動畫

有海綿偶、木偶、布偶、毛線偶和塑膠偶。十之八九的偶像配有一個精良的電動馬達，加上一副支撐用的金屬骨架，可像活物一般屈伸活動。關節處和插座的安排十分靈活、有彈性，可以隨時移動，在固定位置後又能固定得很牢靠。趾爪角牙以鐵絲製成。在傳統偶戲盛行的地方，偶動畫通常特別受歡迎。

以捷克木偶動畫大師傑利・川卡的傑作《手》爲例，他不拘泥於木偶的肢體語言，恰當運用觀點鏡頭，技巧天馬行空，暗喻每個人其實都是傀儡，受一隻無形的「手」所驅馳，做著自己不一定喜歡的事。

柯・海德曼（Co Hoedeman）的《沙堡》，得了一九七七年的奧斯卡獎，用沙子、黏土和海綿做成的一大羣怪獸，在沙丘上建立自己的烏托邦，繁衍可愛的子孫，這種生命形式，不是生物，也不是無生物。莫名一陣大風吹來，把它們全吹化，埋在沙堆裏了，從此你沙中有我，我沙中有你。

這種將素材特性擴展成戲劇題材的手法，也是動畫獨特奇妙的地方之一。偶動畫的技巧被眞人科幻電影和災難片借來運用，常造成驚

人的視覺效果。

2.物體動畫

物體動畫和偶動畫有什麼不同呢？最大的不同是，物體動畫保有原貌，而偶動畫則依據作者心目中的形像重新塑造。在物體動畫中，桌子是桌子，衣架未經改裝，觀眾確切知道眼前看到的是一條豆莢在動。在俄國動畫片《火柴戰爭》中，火柴棒就是主人翁，兩種不同顏色的火柴棒，會吵架、會鬥爭，最後赤裸裸被燒死，灰飛煙盡，留下依然對立的意識型態。

捷克動畫家斯凡克梅耶（Jan Svankmajer）的《愛麗絲夢遊記》也是使用現成物體創作，結合真人演出。影片中藉由娃娃、兔寶寶、抽屜、實驗室的標本、懸絲木偶、撲克牌、剪刀等現成物體，構成了一部寓意深刻的動畫影片。

3.黏土動畫

黏土擁有神祕的親和力，長久以來，卻老是屬於物體動畫的一支。黏土的可塑性很高，要圓要扁，粗細短長，均可隨心所欲。但是缺點是在強燈連續照射下，容易變形。

一九七四年，威尤‧文頓和巴伯‧高丁能開始合力改善黏土僵硬的表情。他們的代表作《星期一休館》，模型的鬚眉口鼻唯妙唯肖，面部的細微變化，比真人還真，變體扭曲也令人大開眼界。他倆新創一個詞來稱呼，把它叫做「黏土動畫」（claymation），他們在每個黏土化的人物裏內裝電動馬達，並參考偶動畫的化妝，在金屬骨架外捏上彩色黏土，仿製成衣服和血肉。《星期一休館》講的是一個醉漢無意間闖進休息中的美術館。醉眼朦朧，看到所有的藝術品都動了起來：一座雕像一會兒變成機器人，一會兒變成地球，變成一截手，高潮是變成

愛因斯坦的胸像。

在一九九五年台北國際電影節展出的斯凡克梅耶專輯中，亦有不少黏土動畫的短片佳作，以及長片《浮士德》（Faust），即把真人演出和黏土動畫、偶動畫做了完美的結合。

4.真人單格攝影

也就是大家所說的「怪異動畫」。它很像真人電影，只是拍法為單格拍攝，以製造機械式的動作，其實陳設和演員都不是這樣移動的。

如《速度和時間的巫師》麥克・吉特拉夫宛如傳說中的綠袍巫師，以時速五百哩 zoom 過好萊塢，接著攝影機、三腳架和燈組被排成舞臺齊跳華爾滋。

一九五二年，諾曼・麥克拉倫在《鄰居》中用了真人單格攝影，實驗前衛的影像，首開真人單格攝影的先例，這部作品後來為他贏得了一座奧斯卡獎。影片敘述原本相親相愛的鄰居，為了一朵長在兩家之間的美麗花朵，引發了一場奪花之戰，兩人大打出手，相繼把對方的老婆小孩都幹掉，最後花毀人亡，兩人的墳墓上各長一朵花。

諾曼在一次訪問中曾說：「如果我的影片都要毀掉，只能留下一部，我會希望留下《鄰居》，它擁有談述人性的永恆訊息。」

金馬國際電影節曾經放映的《姆指湯姆歷險記》，也是採用真人單格攝影，結合黏土動畫的代表作品。

5.電腦動畫

請參考本輯〈電腦動畫的發展與運用〉一文

6.其他

加拿大國家電影局的卡洛琳・麗芙用沙子拍動畫，把沙粒平舖在

玻璃上，再用畫筆刷雕，造出圖形。沙堆得疏密可以營造出不同明暗的圖形。她說：「沙灘的沙，潔白、細滑，拍部片子只要一個優格杯的沙就綽綽有餘了。而且可以重複使用六個月。」沙子方便操作，節省不少力氣。代表作品有《貓頭鷹與鵝之婚禮》。她另一個獨創的技法是將油彩顏料畫在玻璃上，如《街》是一則城市猶太寓言。

這兩種技巧美中不足的地方是拍完一場就換下一場，前一場的成品並沒有留下。萬一這場拍壞拍錯了，就得新起爐灶，重頭再來一遍。若是賽璐珞或紙繪有成品留著，允許重拍。

很多人直接在 35 釐米底片上作畫，甚至刮擦來試著做聲音，這樣就省卻了拍攝和混音的步驟。第一部直繪底片動畫是《彩色盒子》（A Colour Box），連‧萊在一九三五年拍的。我們在銀幕上看到連動的抽象色彩、線條和圖形，這種技法直指動畫本心，每一格都是純手工。

諾曼‧麥克拉倫的《母雞之舞》、《線條跳躍在黑色畫面中》和《V 勝利》，也是在底片上直接繪製圖象，向我們展示原來線形人物也可以這樣子動。

畫這種直接型動畫，特色是不必用到攝影機，而且需要大家都缺乏的耐心、一筆好手藝，再用專畫底片的顏料，小心翼翼地下筆。

另一個三〇年代發明的實驗技術是針幕動畫，第一部是一九三三年氣氛陰森的《荒山之夜》，再就是亞歷山大‧阿列塞耶夫和克萊兒‧派克夫妻倆將之發揚光大。克萊兒的丈夫本是插畫家，很想拍一部能表現蝕刻紋理的電影。為了達成心願，兩人合作發明了所謂的「針幕」，用一百萬根去頭的別針，在銀幕上造成的陰影，製造微微發高的灰點，再運用明暗造成黑白影像。

針幕動畫的作品很少，望塵莫及的高難度，祇有這對夫妻和他們的學生賈克‧莊因才會想要做。莊因的《心靈風景》是各大影展的座

上客。故事講一個人正在畫一幅風景畫，後來竟走入畫中的世界。幽
鬱而明輝的映像，令人難忘。

動畫的製作過程

余爲政

　　所有的電影製作，無論規模大小或種類差別，基本上都分爲三個部分：前置（pre-production）、製作（production）及後製（post production）。但是，動畫影片（animated film）與一般電影的製作，仍有很大的不同，例如有些後製部分就可以在前置時期進行。以下就對最普遍也最適合「分工合作」過程的膠片動畫（cel animation）之製作過程進行介紹。

　　一般說來，全世界的卡通製作方法都相同，只是製作步驟前後略有不同，在這裏就以「好萊塢式」的做法爲例。在「前置」作業部分，動畫相當講究藝術性，需要作者發揮高度的想像力，以完善地表達其所要表達的題目。製作劇情卡通影片也是需要好編劇及好劇本的，重點是在視覺表達上，更要精采豐富，這是動畫的特色之一。在運用劇本，以及技巧、結構的處理方面，動畫與一般電影沒有不同，但是它要具備很好的講故事的方法，尤其動畫的觀賞對象可能是年紀較小的觀眾，所以更要用較易被看懂的方式表現。其劇本寫作，要適合動畫語言及技術來表達，尤其視覺處理是主要重點，可分爲三大部分：人物角色（即造型設計 model design）、背景舞台（即場景設計 scene

design）和分鏡表。

　　在前期設計時期，影片所出現的人物角色與背景舞台，都是需要專人設計的，在導演的控制之下，依劇本的情節來設想每一個畫面。動畫與一般電影最不同的地方，在於它要事先確定每一個畫面，不像一般電影可以先拍許多影像出來，再經由後期作業的剪接來完成畫面，我們可以說卡通影片的剪接是在前期設計的時候就完成的。因為如此，「分鏡表」要非常的精確，所以動畫的剪接就真的只是「剪」和「接」，和某種類型的劇情片及紀錄片，運用剪接來達到事後組合效果，是完全不一樣的。後製部分移至前置部分進行的作業，包括對白採「事先錄音」的方法，也稱為「聲音表演」（voice acting）。這個做法有兩種目的，一是配音員依劇本需要，由導演指導，靠聲音表達感情和動作。這樣可賦予卡通角色更為生動的生命，藉由聲音的感情表達，使卡通畫家激發更多的想像力，畫出更傳神的動作。例如一個老年人的聲音表演，就可以讓一個青年卡通畫家擁有更為貼切的想像空間，來表達一個老人的動作。二是此種卡通影片的表達，在節拍性強，也就是對口型（lip sync）的情況下，使得音樂、聲音效果、講話運用，有一個較精確的依據。卡通畫家作畫時，在口型的對照上，可以絲毫無誤。跟電影同步的聲帶，經過剪接器處理，可以精確地將格數計算出來，寫在「攝影作業表」上，所有的動畫製作工作，就依據此作業表進行。並且可轉成卡帶，供動畫人員作業所需。

　　在製作階段，動畫表演要依靠「原畫家」（animator）。原畫家相當於一般電影中的演員。他賦予角色生命，石頭、樹……等，也可以將之型塑成會說話、會思考，無論是生物或非生物，都可以賦予生命。他使動畫表演能夠動起來，由於他的參與，分鏡表以及人物表演能夠呈現出來，一切卡通影片都是依據原畫家完成。他也是卡通製作的靈

魂人物，當然所有原畫家要聽命於導演，導演也要善用原畫家。迪士尼卡通的魅力所在，絕大部分來自原畫家。他們奠定了「角色卡通」的地位，帶動了卡通之所以能和觀眾打成一片的魅力。原畫家是表達每個角色的主要設計人，但是他不可能一個人將動作完全自己做出來，通常，原畫家只繪製一個動作的起頭、中間及尾端，其他的由助手幫助完成。助手包括「助理動畫家」（assistant animator）及「中間動畫家」（inbetweener）。助理動畫家，其主要工作是「清稿」（clean up），因為原畫家的畫稿多是速寫，重傳神而不精細，所以必須有助手依照造型藍本，將線條正確地清理出來，但他並不負責其他動作銜接所需要完成的不足張數，銜接動作所需要的張數是由中間動畫家來完成，中間張數如果比較少，動作會轉換的比較快，如果張數多一些，動作呈現就會顯得平穩、柔順。

　　早期製作卡通，還沒有錄影技術。動作試拍（line test），需經黑白影片拍攝才能知道動作連接及節拍快慢是否合理想，所以比較費時間。現在有了錄影拍攝，可以馬上錄影，馬上修改，節省了許多時間及增進工作效率。

　　所有的動畫都是用鉛筆在白紙上畫出來的，還要經過美術加工階段。每一張鉛筆動畫稿，要轉到透明的賽璐珞片上。賽璐珞是最常見、最基本的動畫用材料，於一九一五年發明，由透明的醋酸纖維膠製成，全名叫 celluloid，簡稱 cels。早期要請描線員（inker）手描至賽璐珞片上，六〇年代初，使用影印（xerox）的方法取代，不僅可以節省人力和時間，同時影印更能忠於原畫家的筆觸。這也是機器發展在藝術上的輔助效果。所有的透明膠片必須經著色過程。卡通著色用的顏料是以特殊原料做成。工作人員根據指定的顏色，用特殊顏料在透明膠片的背後著色，上色要綿密，不可有空隙，因為所有的著色都是在膠片

背後。所以也稱之為 opaquing，是背後著色，使其不透空的意思。當然，有了影印可以節省很多時間，也可以忠於原畫家的筆觸。但並非所有的卡通影片風格都可以用這種方式達到，人工描線仍有其存在的價值。像「工筆畫」，就必須是人工一線一線描繪出來。現在則可透過電腦的處理，使得線條有顏色上的變化，而不像早期影印只有單純的一兩種顏色。

背景部分，也就是畫面設計（layout），指的是人物位置與場景藍圖。場景藍圖是背景人員的依據，有顏色有光線。所以背景師除了設計藍圖之外，主要是掌握氣氛，也就是光線，其功能有點像拍電影的燈光師。背景根據鏡頭所需，繪有各種各樣的尺寸。背景完成之後，每一張著好色的賽璐珞要經過總檢（final check），檢查看看賽璐珞片上顏色有沒有著錯，跟背景的組合會不會發生偏差，這是上攝影機器之前最後的品質管制。把每一個鏡頭（cut）所需要的賽璐珞有多少張，以及拍攝表（exposure sheet）上的指示說明一起移到攝影部，拍成影片，這就是攝影作業（camera work）。

早期的卡通比較單純，只是把畫片拍到攝影機中，現在的卡通影片，攝影的功能就非常的講究，許多效果是靠攝影做出來，不完全是靠畫出來的。卡通的攝影基本上是以單格曝光（single frame）的方法，把每一張畫片，組合背景拍出來，它的機械原理與鏡頭，與一般攝影機和所使用的材料都是一樣的。唯一與普通電影不一樣的是燈光，基本上是用左右兩邊的燈光打亮。所以卡通攝影很多是在攝影機內中所做的一些光學效果，其攝影機（animation camera）要能正走及倒走膠卷，要讓每一個畫面沒有偏差地攝在每個畫格上，其快門光圈也要有固定的控制。攝影機是固定在一座垂直的攝影架（animation stand）上，可製造許多移動效果。攝影平台（compound table）可做前後左右及旋

轉的移動，攝影機本身亦可做垂直上下的移動（tracking）。動畫攝影工作人員，一方面操作台面，一方面根據攝影工作表上的指示更換畫片，如此以產生動作。攝影技巧方面，除正面光以外，還包括背面打光，或種種柔光及特效，都是在這個階段完成。現在的攝影機、攝影架都可由電腦控制，可以做得更精確以及省時。世界各國所使用的動畫攝影機、攝影架都大同小異，其中比較有名的是美國的 Oxberry，在歐美甚為普及。拍出來的底片經過沖洗的作業之後，若需要更複雜的畫面效果，則要經過 optical printing（光學印片）的步驟。目前動畫攝影與合成效果，可由電腦來一次完成，更為方便，只是花費比較高昂。若一旦普及到全面替代地步，則動畫攝影機及攝影架成為骨董，亦未可知。

　　拍出來的影片，如果採事先錄音的方式，要在剪接台上與對白聲帶做同步套片；如果不是，則要進行事後配音及音效。卡通片對聲音的依賴比一般劇情影片還要重，例如說迪士尼的卡通，其聲音就是其主導力量，電影作曲的人寫卡通音樂需要寫得很多很滿。全部混音（mixing）完成之後，要做成光學聲帶，再印製放映拷貝，這就與普通電影完全一樣了。

電腦動畫的發展與運用

在傳統卡通動畫裏，動畫製作者所創造出的一連串手繪畫面，經過快速連續的播放，而產生栩栩如生的動作與幻覺。事實上，動畫技巧除了手繪之外，還包括泥塑造形、傀儡紙雕成形，甚至現今流行的電腦繪製的 3D 造形等。總之，上述的這些動畫製作技巧都是利用人類的視覺能力，將一系列的單獨影像整合為具有連貫性的視覺欣賞價值之作品。

當一連串的影像停留之處，畫面搖曳且有畫面重疊的現象，這是受到影像亮度之影響，因此，電影的影片在播放時，是以每秒鐘放映二十四個畫面，並依 48 赫茲（Hz）或 72 赫茲的有效率呈現畫面以防止影像搖曳的現象。

在歐洲 PAL 的電視標準每秒顯示二十五個畫面，放映率為 50 赫茲；而美國的 NTSC 電視標準也使用同樣的原理，每秒鐘顯示三十個畫面。事實上，如此的合成過程是將每個影像畫面分別依奇數與偶數掃描線組成的兩個畫面組合而成，這兩個畫面分別顯示，而其放映速率為 60 赫茲。因此，電腦動畫也依據這種原理，將電腦上的畫面做為影像的來源。

電腦動畫的歷史淵源

自從一八二四年彼得・羅傑向英國皇家協會提出了人類眼睛視覺暫留的原理之後，動畫就以各種不同的面貌與形式展現於世人面前，至今已有將近一百六十年的歷史，在膠片動畫以前時代有普拉圖所發明的機器，稱爲「幻透鏡」（Phenakiscope）和霍能（Horner）所創始的「西洋鏡」（Zoetrope）。在膠片動畫時代則有愛迪生的活動電影機和盧米埃的放映式活動照相機的問世，此外尚有漫畫電影製作設備，以及易爾・赫德所發展的膠片動畫原理；在此一階段裏最出名的作品是一九二八年華特・迪士尼所製作的米老鼠卡通影片。直到一九六四年在貝爾實驗室工作的肯・諾頓開始利用電腦科技去製作動畫影片，從此動畫界即已邁入電腦動畫的時代。

由於六〇年代電腦動畫崛起，七〇年代電腦繪圖的著色描影和模塑演算法也相繼問世，以及八〇年代發展出影像的寫實逼眞畫面也提供了更具臨場感與實用性的電腦動畫，故此，影視媒體作業界便頻頻掀起電腦動畫的熱潮。

傳統動畫與電腦動畫之比較

傳統動畫製作者可直接控制筆和紙等媒體，同時也能輕易地發展出特別的技術；而電腦動畫製作者也分享相同的目的，但必須透過交談式電腦介面去傳送其需求。一般而言，這是以劇本形式去與電腦動畫軟體溝通。譬如設定關鍵畫面的技巧可以輔助設計者去控制物體、光源及鏡頭的位置，電腦可以用來計算所有中繼畫面中的物體位置。如此，電腦動畫即可迅速地產生有動感的影像。

傳統動畫與電腦動畫比較表

	傳統動畫	電腦動畫
媒體	筆和紙	交談式電腦介面
方法	賽璐珞	電腦計算中繼畫面
過程	人工方式著色膠卷攝製	電腦跑圖及計算描影著色
人力物力	需要大量人力及耗材與道具	節省大量人力及物力 （有些場景可用電腦去模擬）
特殊技巧	變化有限	變化無窮

概括而言，傳統卡通動畫的重心是以壓擠、伸縮、變形、淡入淡出和誇張的伎倆表現，至於電腦動畫則是以座標幾何、向量、曲線及軟體工程設計等技術為重心，比較起來，後者的工作並不簡單，程式設計師必須了解動畫技巧的要點，而動畫製作者則必須進一步學習使用電腦鍵盤，使用電腦螢幕上的選單以及滑鼠與或數位板去輸入資料，如此才能締造出令人興奮的 3D 電腦動畫作品。

CG 與電腦動畫

六〇年代電腦繪圖學（Computer Graphics, 簡稱 CG）開始萌芽之際，CG 對於動畫上的應用即已表現出相當的潛力，更何況，傳統的動畫技術十分繁瑣，兼且製作過程又耗時費力，經過二十餘年的努力，電腦繪圖已獲得極大的肯定。回想七〇年代對於動畫製作自動化方面，其基本技術已有相當的突破，到了八〇年代電腦繪圖的應用已擴及商業用途，特別是普遍運用於建築設計、工業工程、電腦輔助設計（CAD）、醫學類的器官病變模擬以及娛樂界的電影動畫上。

早期的電腦繪圖與動畫軟件不盡完美，缺乏人性化界面，而且多數系統是由電腦科學家為理工科學界所設計的，並不適用人文科學，

每當遇到資料突然消失或系統功能失靈之際，動畫製作者幾乎是手足無措，而且有些細微動作必須耗費時日才能完成。不過，多年來經由繪圖設計師、動畫工作者以及電腦程式設計師的不斷努力與合作，所生產的強而有力之動畫軟件已經有了顯著的改進，不但能模塑出具有彈性化的 3D 造形，達成設計者所需的實物著色效果，以滿足其新穎的創意表現，更強的是有些軟件提供了時間控制功能，可即時移動景觀內的物體，並可利用關鍵畫面設定之功能來製作立體動畫，協助動畫工作者輕易地進入三度空間的世界。

電腦之所以能成為視覺設計業界的新寵，主要的原因是電腦繪圖軟體設備已能提供新的工具去建置及觀賞三度空間的物體，而不須貼上任何材質，譬如茶壺、汽車、建築物、人體、分子運動、橋樑、山水風景、雲層及鳥獸昆蟲等，只要電腦的記憶體容量允許，即可毫無限制地模擬動畫影片所需要的 3D 物體造形。

此外，電腦動畫可將時間（第四度空間）併入虛擬世界裏，因此，動畫工作者可輕易地操作控制物體，並產生動畫動作的幻覺，譬如，電視廣告中的商標或節目標題，可以像空中飛人特技表演般地從遙遠處飛入畫面，旋轉翻滾後再飛向虛無境界；而人體軀殼可以利用電腦繪圖工具去塑造出模型並模擬走路的姿勢，然後將模型爆破，使之分裂成無數小球，最後再將這些小球組合成極為詭異的物品。

虛擬實境與電腦動畫

所謂虛擬實境系統（virtual reality），是指人類可利用該系統的感應周邊設備去做實境模擬的操作，使用頭盔式光學眼罩、動態追跡儀、立體手套和耳機等設備，以達到視覺、聽覺與觸覺上能與電腦直接感應並做到互動式的臨場模擬之功能。

隨著科技的進步，現今人類的生活受到了極大的衝擊，譬如影音之壓縮技術，TFT 超薄顯示器、立體卡通專用的動態追蹤儀、高容量記憶體並可快速存取資料的媒材光碟等設備的精進，不但使虛擬實境系統打破了傳統的硬體限制，並降低其投資成本，由原來需要耗資千萬的大型電腦主機及周邊設備轉換為桌上型系統，使虛擬實境系統趨於普及化，同時也拓展了電腦動畫的應用領域，無論在立體電影、動畫傳播、軍事航太模擬、醫療研究、工程建築導覽以及各種教育訓練輔助課程等，均可享受虛擬實境與電腦動畫的震撼效果，因此虛擬實境的崛起帶給了電腦動畫界另一種新技術的挑戰。

電腦動畫的工具與環境

在電腦動畫系統中，數學運算扮演著極重要的角色，它可以幫助動畫工作者隱藏許多不必要重複出現的資料，反觀傳統的動畫中，每一件物體都必須使用紙與筆以及動畫製作者天生的技能，因此利用電腦動畫，許多的動畫技術可以融入電腦程式中，而動畫工作者所要做的是：如何控制這些程式以創造出所要的效果。譬如，動畫製作者只需設計關鍵畫面（key frame），而其他的中繼畫面則由電腦計算產生。

事實上，在電腦動畫的系統中，若要讓物體、光源和鏡頭能動作靈活，往往需要許多技巧去改變其個別的屬性。譬如，利用線性插入法去改變均勻變化漸近的畫面，而對於不規則變化或鏡頭移動時，則使用非線性插入法；也可運用數學公式去控制物體的移動；或運用各種彎曲線去控制物體或燈光的路徑；對於一些幾何圖案的變形則最好使用隨機亂數以產生特效。基本上，電腦動畫系統軟體中這些工具都應該是必備的。

3D 動畫環境涉及世界座標系和物體座標系，世界座標系也就是整

個動畫時序所表現的舞臺，而動畫工作者的工作是指揮物體鏡頭、燈光在座標系上正確的移動；至於物體座標系的運用則是讓動畫工作者能有效地模塑出物體本身，而不受其他物體的影響，可以自由地對物體本身設定滾動、彈跳等動作。

有關動畫影片中的主角人物或物體造形技術，一般而言，有下列五種方法：

1. 可利用三度空間雷射光掃描儀器(3D-Digitizer)將現有的物體模型數位化，能在短時間內藉由實物或石膏模型快速地逆向取得數據，再捕捉其表面資料，並還原成電腦可接受之模型檔。

2. 許多立體造形工具軟件所提供的建構方法則涵蓋曲面模塑和實體模塑等。

3. 利用碎形幾何模塑法(Fractal Geometry)可模塑出自然界中樹、雲、山水等景物。

4. 利用電腦方程式可設計出模擬爆炸物、火花、噴霧、煙雲、水氣等自然界動態畫面。

5. 利用平面掃描機掃描 2D 照片，然後再利用長厚度指令工具模塑出立體造形。

除了一般傳統動畫所使用的技巧外，現今問世的專用動畫軟件均提供不少的特殊動畫技巧工具指令。由於電腦繪圖系統中的繪圖工具包括電腦鍵盤、搖桿、滑鼠及數位板等多種輸入工具，是以電腦動畫工作者在製作過程中較易發揮其創意，同時有些更新過的電腦動畫軟件為了模仿傳統動畫製作所喜愛的效果，進而設計出新穎的程序與數學的處理演算法。

今將現有應用於商業上的專業動畫軟件中所具備的特殊動畫技巧分述如下：

1.關鍵畫面：這種技巧是承襲傳統動畫技巧中的中繼畫面處理；在電腦動畫裏，若是以首末畫面做為關鍵，可利用各種動畫技巧去設計其他的中繼畫面，並由電腦繪製後插入。因此關鍵畫面的特殊技巧廣泛地被使用於電腦動畫製作中。

2.時序設定：此種技巧是透過一些演算的程序去控制物體、光源或攝影機的屬性，特別是運用於分子運動的控制、植物的成長、水柱的形成，以及對於自然律之生物現象和行為動畫的動態模擬，其效果是傳統動畫工作者所無法達成的。

3.自由形體變形：此種技巧是利用一種 3D 網路的控制點去設定出具有空間容積之物體，因此，當控制點被移動時，則物體即可變形，如此的「變形動畫」由電腦去運算是既快速正又正確，而且又能表現得千變萬化。

4.移位的技巧：可提供製作動畫場景的方法，既簡便又有效地將物體表面的向量與頂點座標資料結合起來，因為移位動畫技巧會涉及向量的改變，而向量的加減法則可以依數學公式計算出。此種技巧普遍運用於中繼畫面之自動化處理工作。

5.行動畫面：此種技巧若應用於生物之動作表演是極富吸引力的，此乃模擬某種動物之行為模式，譬如，鳥兒在飛行時其展示的行為模式，或魚在游泳時的姿態，甚至於人走路的樣子等。

6.動態模擬：此種技巧可提供較正確的動作連結之動態表現，不過，在這方面的研究尚未成熟，所以，在現有的動畫軟件中極為少見。

電腦動畫之應用

嚴格的說，電腦動畫的發展沿革並不長，但卻已創造出極為引人矚目的成績，而且推展出廣大的應用層面，幾乎成為家喻戶曉的新時

代寵兒，這種結果應該是電腦業界及動畫製作業者始料未及的。

有關電腦動畫應用領域，今分述如下：

1.電視公司利用電腦動畫去製作節目片頭片尾、新聞部的動畫資料、說明圖表、天氣預告圖表以及廣告商標，可以降低成本，提高品質及效率。

2.工業界和建築界利用 CAD 軟體所設計出的產品造型，透過不同電腦動畫的技巧可預先觀賞在電腦裏模擬的產品設計，並可預估成本及預見該產品之賣點所在。

3.航空公司的飛行訓練以及各種高危險性操作工具之教育訓練課程等的模擬。

4.娛樂界的電腦動畫影片以及 3D 卡通動畫片紛紛推出，運用製造各種特殊效果的功能去吸引觀眾，不過由於設備之昂貴，多數的影片是整合傳統的製作方法與電腦動畫合成後所完成的。

5.在自然科學與醫學上之應用，多數是利用電腦動畫的模擬功能，可以輔助科學界去獲取他們較難取得的資訊。

至於目前專業的電腦動畫影片之製作，可分為五個工作小組去分工完成：3D 動畫組、平面設計繪畫組、影片合成後製組、編修組、音效組。今特將電腦動畫在應用時所常見的製作流程分述如下：

一、3D 動畫製作流程（3D 動畫組）

二、彩繪、字幕及特效流程（平面設計繪畫組）

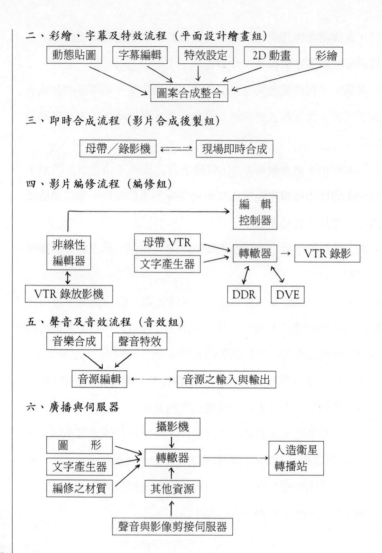

動態貼圖　字幕編輯　特效設定　2D 動畫　彩繪

圖案合成整合

三、即時合成流程（影片合成後製組）

母帶／錄影機 ⟵⟶ 現場即時合成

四、影片編修流程（編修組）

編輯控制器

非線性編輯器

母帶 VTR
文字產生器

轉轍器 → VTR 錄影

VTR 錄放影機

DDR　DVE

五、聲音及音效流程（音效組）

音樂合成　聲音特效

音源編輯 ⟵⟶ 音源之輸入與輸出

六、廣播與伺服器

攝影機

圖　形
文字產生器
編修之材質

轉轍器

人造衛星轉播站

其他資源

聲音與影像剪接伺服器

結語

　　總之，自從第一部一般用途俗稱 Eniac 之大型電子計算機於一九四五年問世以來，隨著科技的進步以及數位電腦動畫的開發，到今日微電腦的大量生產以前，電腦動畫的演進歷程並不算長，然而卻已有

顯著的成果，經過概括的統計結果，至少約二百五十套的電腦動畫影片被製作完成而公諸於世。其中較出名的有 Scanimate Voyager 1.2、《星際大戰》的特效動畫，與電腦動畫的古典名作——《La Faim》。

　　直到八〇年代，個人電腦和高解析度彩色螢幕的普及，軟體工程技術的突飛猛進，使得電腦動畫加入了電視電影廣告的製作行列，廣告業界利用電腦動畫來模擬並解說各種商業產品，這一類生動活潑栩栩如生的動畫廣告確實造就了極佳的效果。而九〇年代的卡通動畫也運用電腦去提升其產量及影片的品質，因而獲得不少賣點，譬如《美女與野獸》、《阿拉丁》、《小美人魚》等名片均紛紛出爐，是以更激勵新一代的片通製作人才投入資金與心力於電腦動畫的行列。至於近年來所見到的幾部既轟動又賣座的電影影片：《魔鬼總動員》（Total Recall）、《終極警探》（Die Hard）、《魔鬼終結者》、《侏羅紀公園》、《無底洞》（The Abyss）、《蝙蝠俠》的座車、《機器戰警》、《摩登大聖》（Mark）、《將邪神劍》等影片，更是結合電腦動畫所完成的。

多媒體設計的戲劇化與藝術化

戲劇與新媒體科技的結合

一九九五年初，《侏羅紀公園》的導演史蒂芬‧史匹柏宣佈與電腦界的巨人微軟公司（Microsoft Inc.）的總裁比爾‧蓋茲合作成立 Dream Works 多媒體公司以拍製電影電視節目和製作電腦多媒體軟體，成為資訊界和影劇界的全球大新聞。戲劇、電影和電視結合多媒體電腦數位化科技以及全球資訊網路是目前最熱門也是未來必然的製作趨勢。

這幾年來，因應世界傳播科技和傳播觀念的迅速發展，政府與民間企業都在大力推動資訊高速公路及資訊多媒體化。臺灣的多媒體光碟軟體製作公司以及地區性電視台也如雨後春筍般的相繼成立。不過，無論電影或是多媒體製作用的是多麼先進的科技技術，最重要的部分依舊是腳本。根據台北市電腦公會的一項調查報告，業者在製作節目時遇到的最大困難是製作人材不足，尤其是腳本編寫與資訊視覺藝術化及戲劇化的人才嚴重不足。

雖然無論在國內或國外，腳本的編寫以及相關的劇本研究一直是所有戲劇系的研究重點之一。不過由於電影、電視、戲劇的未來發展方向勢將與資訊及電子傳播科技相結合，而此種結合一方面將促使新

媒體的發展，一方面將使得資訊的取得與傳遞因戲劇效果的加入更便利、更具親和力而影響民生。因此在美國甚多戲劇與資訊方面的科系已經逐漸將電腦科技領域的研究與戲劇領域的研究的交融發展爲新的學術研究方向。如：

康乃爾大學資訊科學系的 Dr.Greenberg 於一九九〇年運用電腦繪圖研究劇場的燈光照射於舞者的效果。

賓夕凡尼亞大學資訊科學系的 Dr.Badler 於一九九一年支持筆者於電腦繪圖實驗室運用十台 SGI 電腦工作站結合人體工學的研究模擬演員在《Jacques and His Master》舞台上的燈光設計。

科羅拉多州立大學戲劇系於一九九三年成立 Interactive Digital Design Studio，在電腦上模擬舞台佈景和燈光設計，並置入立體人像爲，演員在預期的舞台燈光效果之下提供排演前模擬表演的機會。

堪薩斯大學戲劇系於一九九三年研究虛擬實境爲導演及演員提供與舞台設計師新的溝通方法。

目前歐美的劇場和電影製作也因電腦科技的加入拓展了其市場。如《侏羅紀公園》因大量的運用電腦科技，並且強調戲劇效果與人性的展現而成爲一部老少皆宜賣座極佳的電影。未來人類將逐漸生活在多媒體的大環境之下傳遞資訊、擷取新知或溝通情緒，也將面臨以下的新媒體科技的衝激，包括：

1. 多媒體光碟軟體（Interactive CD-ROM）

2. 虛擬實境（Virtual Reality）

3. 互動式電視節目（Interactive TV）

4. 全球資訊基礎建設（Global Information Infrastructure）

5. 加值網路（Added Value Network）

6. 遠距離互動式教學（Interactive Distant Teaching and Learning）

　　記得民國五十年的初中聯考作文題目是「假如教室像電影院」，當時有很多人認為教室如果真像電影院時，學生將不會專心讀書了。可是當全世界逐步邁入多媒體時代，未來的教育必定朝電腦化多媒體化發展。教室也勢必要像電影院一樣，需要許多生動活潑互動式溝通學習的教材；而這需要許多具有戲劇素養且了解觀眾認知心理的腳本編寫者來編撰。

人類溝通的新利器

　　人類生活在這個世界，經常運用五種不同的感覺與外界溝通。同時也運用表徵（representation）的方式將我們從外界所得到的訊息組織起來，進一步再將它們詮釋。

　　從西方戲劇發展的歷史來看，西元前五世紀時希臘人在酒神（Dionysus）的慶典中，一面看戲，一面狂歡。戲劇除了提供娛樂，讓大眾宣洩當時日常的情緒之外，也反映了當時社會的倫理、道德、政治和宗教觀念。兩千多年來，人類即使發明了電視甚至多媒體，對戲劇的基本要求依然不變，依然要宣洩情緒，依然希求自己之理想被別人認同。

　　人類透過不同感覺所得到的不同訊息之間會互相影響。在人類大部分的文化裏，音樂、舞蹈、戲劇和唱歌經常是合在一起的，充分反映人類感性的經驗與溝通的需求。為了增加溝通的效果，人類常用不同的方式同時表達自己的意念。譬如人類說話時經常伴隨著一些肢體和眼睛的動作。古代的戲劇則運用歌隊和演奏者隨著演出的進行提供

音樂。電影和戲劇也都隨劇情發展加上一些配樂以增加氣氛。在電腦科技發展之後，科學家們也常利用電腦繪圖和動畫表現枯燥無味的科學數據。

當人們在面對面的時候，幾乎是毫無疑問地能夠同時運用視覺聽覺和觸覺與對方溝通。但是，雙方如果不在同一個地點或同一個時間想要溝通時，就要以間接的方式模擬以上的感覺，克服時間和空間對溝通產生的障礙，使溝通雙方感受到良好的溝通所需要的臨場感。

回顧人類進化的過程，我們看到人類一直想要解決這個問題。過去人類的祖先住在山洞裏面，把他在外頭所看到的動物畫在洞壁上面，使後來的人知道他想要傳達的訊息（視覺傳達）。現今二十世紀住在新幾內亞的土人在森林裏打獵時，也知道利用特別的聲音——語言——傳遞訊息給他在叢林遠處的同伴（聲音傳達）。後來人類繼續發明了文字、紙張、印刷術，擴展了溝通的空間範圍（文字傳達）。接著因為無線電的發明，進而發明了廣播、電視與人造衛星，使人類能夠迅速得到全球各地的資訊（大眾傳播）。現在人們則運用互動式多媒體的儲存與再取的技術結合文字、圖象、聲音、影像、動畫和錄影，隨時隨地與在不同時候、不同地點的人互通資訊（多媒體傳達）。

生活在多媒體時代，人類無論運用哪一種新媒體科技進行溝通，都必須透過電腦螢幕或是類似電腦螢幕的螢幕。人類的第一部電腦ENIAC，最初被發明時只是用來當計算機用的。它是一個龐然大物，一點趣味都沒有。但是發展到現在，人類卻必須透過它與外界溝通。到底是什麼因素改變了它的作用呢？

多媒體與溝通藝術

回顧一九六二年，麻省理工學院有一羣電腦專家思考如何使單調

的電腦表現出一點視覺趣味。後來他們利用一台迷你電腦，再加上一個陰極射線管（CRT displayer）設計了世界第一個電腦遊戲，稱之為「太空戰爭」（Spacewar）。這個遊戲在很短的時間就到處風行起來。到底是什麼原因使「太空戰爭」那麼受人歡迎？經過分析，這羣專家認為「動作」（action）是使「太空戰爭」受人歡迎的主要因素。因為玩電腦遊戲的人必須從電腦螢幕上隨時捕捉瞬息變化的資訊，經「思考」判斷之後立即對電腦做出反應的動作。思考和動作的兩種行為在玩電腦遊戲的過程中，要隨時求取平衡。從那時候，電腦不再只是人類的一個計算工具，而是一個可以溝通的對象。人類跟電腦的關係，從此，從過去的單向控制的關係變成互動式溝通的關係。

荒謬大師卡繆曾經說過，世界上祇有兩個地方最令他感到欣悅，那就是足球場與劇場。不過，他如果還活著，而且能活到二十一世紀，或許他會很滿意的坐在高畫質電視機前欣賞以互動式多媒體方式呈現在他眼前的一場任他自己選擇的足球比賽或是戲劇演出。卡繆或許不會也不需要了解「高畫質電視」、「互動式多媒體」這些名詞，但確定的是他將不需要像過去一樣要親自到足球場或是劇場，只要透過電視機的螢幕就可以讓他的情緒與現場活動產生密切的互動反應而得到身心兩方的欣悅。

大家都知道高畫質電視，由於其螢幕的高解析度特性，使閱聽人看到螢幕上的景像，能感受到高度的「臨場感」。臨場感是多媒體在幫助人們溝通時希望達成的要務之一。人類在互通資訊的同時也在交換彼此的情緒，如果沒有好的溝通情緒，所謂話不投機三句多，雙方可能說沒有兩句話就結束談話了。因此若要利用多媒體的方式做有效的溝通，則必須讓溝通雙方有臨場感，並引起彼此的「良好溝通情緒」。

一個充滿「動作」的互動式溝通行為必須是及時的。在這很短的、

及時的時刻裏，電腦螢幕上所呈現的畫面必須是很容易理解的，甚至是賞心悅目的，如此才能夠不斷地激發人跟電腦的溝通情緒。因此充滿「動作」的互動式溝通方式（也就是現在我們講的多媒體的溝通方式）的原則是：

1. 能進行雙向互動的溝通；
2. 能即時的溝通，有臨場感；
3. 有容易理解的內容；
4. 有容易找尋的內容；
5. 有賞心悅目的視覺效果；
6. 以上綜合表現能不斷激發人跟電腦的溝通情緒。

電腦螢幕上的舞台世界

　　為什麼人類能夠在面對電腦時能將電腦認為是人類可以溝通的對象，而不會認為它只是個電腦呢？下面有三個問題讓我們思考，到底顯示資訊的電腦螢幕是代表了什麼意義？

　　第一：它是一個所謂的桌面（desktop）？
　　第二：它是一種東西，看來像個桌面？
　　第三：它是一個看來像桌面的溝通環境，讓使用的人在那裏做某些事情？

　　看來，第三個問題比較能解釋電腦螢幕所代表的溝通意義。當電腦螢幕做為一個溝通的環境，藉著一張張在螢幕上連續呈現的影像，電腦將資訊傳遞給人類，接著人類必須藉用自己的感官以接住這些資訊，完成溝通行為中的第一個步驟，即資訊傳遞。人類在接受電腦螢

電腦中央處理器

電腦螢幕

個人

圖一

後台和側翼

舞台

舞台畫框

觀眾

圖二

幕上的資訊時，如果能在情緒上與一幕一幕連續的影像發生共鳴，那麼就會繼續和電腦溝通，進而把影像所表達的資訊記憶下來，並經過推理與決策的過程，對電腦做出反應的動作。

電腦螢幕在人與電腦相互進行溝通時扮演了一個所謂人機介面（humancomputer interface）的角色。如果拿電腦和劇場比，我們會發現兩者有很多相似的地方。

圖一表示了人類、電腦中央處理器（CPU）以及電腦螢幕三者之間的空間位置關係。圖二則說明在畫框式舞台劇場內觀眾，舞台畫框（proscenium frame）以及舞台（包括後臺和側翼）之間的空間關係。

坐在電腦前面，人類從螢幕上看到經過電腦中央處理器所產生的整體畫面，以及構成整體畫面的許多造形元素和他們的背景。這些造形元素有的固定在同一位置，有的隨時間移動位置，甚至變形成為動畫。每一個造形除了有自己的特殊形狀之外，還用顏色和表面紋理以凸顯自己。這好比是舞台上的演員，依劇情和所扮演的角色，在服裝設計師的裝扮之下，穿著設計過的劇服和裝飾，在舞台上變換自己的

姿態並移動位置。觀眾在劇場透過舞台畫框欣賞演員在舞台上的表演，演員的演出好壞影響觀眾看戲的情緒。由這個比較，我們可以了解舞台畫框的作用其實和電腦螢幕一樣是一個做為溝通的介面。

既然電腦螢幕和舞台畫框的作用相似，我們就可以從欣賞舞台表演的角度和觀念將多媒體的電腦螢幕視為電視螢幕，並運用舞台藝術視覺設計原理於多媒體視覺設計之上。換言之，我們可以將多媒體介面的隱喻比擬為劇場的環境。因此，在多媒體裏，我們（觀眾或使用者）要如看戲、看電影和看電視一般，希望能夠看到好看的畫面、聽到好聽的聲音、看到活潑的動作以及讀到很多的資訊。最重要的是我們要看得懂、聽得懂以上所希望的，並且能跟對方愉快的溝通。

多媒體是即時的綜合藝術

由於電腦與人類溝通的方式跟觀眾與舞台溝通的方式幾乎是相同，因此我們有必要去探討如何將劇場藝術的理論應用到多媒體製作。

有人說：劇場每晚逝去，而於第二天復活。這話的意思是說劇場只有在演員面對觀眾表現的時刻才存在。劇場不像一本小說、一幅畫，或是一座雕像，可以歷久不變，它只在演出的過程中存在，演完了，它也就隨之消逝，其殘影餘形，只寄寓於劇本、演出腳本、圖片、評論和觀眾的記憶裏。運用新媒體科技的互動式多媒體也必須在電腦開機之後，將資訊從光碟或者網路上顯示在電腦螢幕上之後，讓人類看到並與之發生互動關係之後才有存在的意義。

多媒體跟劇場一樣也是一種很複雜的綜合藝術。在劇場裏需要許多創作者，包括演員、導演、舞台設計師、燈光設計師、服裝設計師、編舞家和音樂家。由於這種複雜性，人們又視劇場為「綜合的藝術」。

的確，劇場綜合了文藝家寫作、建築師與畫師的佈景、演員的說話與動作、作曲家的音樂和編舞家的舞蹈形式。因此，有些人說劇場「不是純藝術」，因為它不是一個單一創作者的作品。劇場的確不容易做到像一本小說、一首詩，或是一幅畫的那種純粹形式，但是它卻具有自己的統一性。甚至可以說，劇場的力量，大半就在於它的複雜性。同樣的，多媒體製作也需要許多創作者包括導演、腳本編撰者、人機介面設計師、電腦美術師、動畫設計師、程式設計師和音效設計師等。由於多媒體強調的是與使用者的互動關係，因此使用者也應被視為創作者之一。

多媒體視覺傳達設計所根據的理論

多媒體電腦螢幕上的動態影像是由一幕一幕的靜態影像連接而成。這些靜態好比是一幅畫、一張照片或是一張經過設計的平面作品。它們的好壞可以藉用「美學」、「視覺原理」、「平面設計編排構成原理」和「藝術心理學」來判斷。

動態的影像就比較複雜，我認為它傳達的是一種五度空間的資訊，除了我們一般所了解的立體的三度空間、時間的第四度空間之外，人類決定影像變化次序的智慧則是第五度空間。中國人說：「人生如戲，戲如人生。」莎士比亞說：「整個世界是一個舞台。」因此人類的溝通行為如同在舞台上所演的戲，是一個五度空間的藝術。人類所發展的藝術理論中，能夠用來判斷一場戲或是一個舞台表現的好壞，主要的有「戲劇原理」和「電影理論」。換言之，如果我們能根據戲劇和電影的理論去研究電腦螢幕上的動態影像，我們必可輕而易舉地判斷這些動態影像是否具有戲劇效果，足以激發人類與電腦的溝通情緒，以達成有效的互動式溝通。

由於多媒體製作要在電腦螢幕上呈現視覺畫面。因此一方面觀者要學習從電腦畫面上看見訊息；另一方面多媒體製作者要了解觀者的「看見」的能力，以設計能使人易懂的畫面，協助觀者看見訊息。

　　科學研究指出人類視覺的十分之一是屬於物理層面，另外的十分之九則屬於精神層面。雖然在視覺過程中，感覺刺激是以光的形式透過眼睛傳送到大腦形成有意義的影像，不過觀者需要靠其個人的經驗、知識以及周圍的環境來詮釋此影像。換言之，人類一張開眼睛就能夠看到(look)東西，但是卻需要學習如何去看見(see)東西，學習如何決定看見想要看見的東西。因此我們不能夠將注意力放在所有看到的東西，我們必須做些選擇去看見東西。

　　人類的眼睛接受電腦螢幕上的影像刺激之後，先將刺激傳送到大腦暫時儲存，接著做形態辨認與選擇，將部分較強的刺激記憶下來。這些被記下來的刺激會被大腦做進一步的分析轉換為資訊，並且與過去的經驗互相比較，經過推理與決策的過程，最後想出問題解決的辦法，對電腦做出反應的動作。這整個從刺激到反應的過程相當複雜。人類在過去三十年對這過程做了很多研究，發展出了「認知心理學」這門學問。認知心理學的主要理論架構是訊息處理模式，其視人類為主動的訊息處理者，探討人類憑感官接受訊息、儲存訊息以及提取、運用訊息等不同階段所發生的事，所以認知心理學也常被稱做訊息處理心理學。多媒體電腦畫面主要是靠文字(word)、圖象(icon)和聲音(sound)，經由人類的感官接受而傳達訊息，故認知心理學能協助多媒體製作者設計出好的圖象，使人看見清楚了解其意義。

　　此外，多媒體製作者為了要有增進自己和了解觀者的「看見」的能力，可以從學習欣賞藝術作品著手。一件藝術作品的價值完全取決於製作它的藝術家在視覺形式中表現他的觀念或情愫之能力。根據同

一個觀念，一個藝術家能同時從事好幾種不同的藝術創作活動，限制他的只是他自身的技術和知識而已。

欣賞藝術作品必須學習「看見」的能力。目前在我們的設計教育體系下，多數的設計師都只會「看到」一件藝術作品的存在而不知如何去「看見」這件作品的內容。「看見」是一種要相當努力必須經過訓練才會發生的行動。訓練一個設計師如何去「看見」別人的作品，與訓練一個藝術家如何去畫自己的畫，所需要的理論並無不同。因此只要循著藝術家創作時的思考途徑去欣賞他的作品，就可以「看見」這個作品。

綜合以上說明可知，運用新媒體科技從事多媒體製作，除了媒體科技的知識之外，還需要結合以下的知識：

1. 美學；
2. 視覺原理；
3. 平面設計編排構成原理；
4. 戲劇原理；
5. 電影理論；
6. 認知心理學；
7. 藝術心理學，最好直接；
8. 從藝術名作中尋找視覺設計的靈感。

多媒體作品是一種藝術創作。凡能歸於藝術範疇的創作都必有其風格，而風格與創作時期和當時的社會運動有關。風格可能來自一個時期，一個地區，一個運動或一個作者的特性。在大部分的時期裏，各個國家的藝術作品都分享了某些當時流行的宗教、哲學與心理學的概念，以及當時創作和演出的傳統。

當然，每一件多媒體製作都有它自己的主題和溝通對象，因此必須同時研究與主題相關的知識以及溝通對象的習俗、文化背景，甚至當時的社會風尚也不可忽略。在每一個時期與運動中，人類有許多共同的信念，而根據共同的信念所做的溝通往往是最有效的。換言之，最適合多媒體作品的風格應是使用者最熟悉的風格。因此以溝通為目的的多媒體藝術創作必定要從了解創作當時使用者共同的信念著手。

　　雖然多媒體製作因溝通目的不同而有不同的內容，但其共同的目的都是藉著模仿人類即時互動的溝通方式來傳遞資訊。因此除了需要經過適當的選擇和安排，以讓使用者很容易找到他所要資訊之外，並且應盡量模仿人類實際溝通時的行為模式和心理狀態，充分運用容易被了解的文字、聲音、影像、動畫和錄影，同時表達同一個資訊。否則它的價值和單一媒體將沒有什麼區別。

模仿劇場的人機介面隱喻

　　一般來說，在製作多媒體的過程中，既然將電腦螢幕做為溝通的介面，那麼在設計腳本以及人機介面之前，就要先決定介面的隱喻（interface metaphor）。根據使用者的經驗所設計的介面隱喻，可幫助使用者在面對多媒體電腦螢幕上的物件（object）與背景（background）時，能依照它們過去的經驗，很快地進入它所熟悉的環境，進而了解電腦螢幕上所要表達的主題和導引工具，如圖象，並且與電腦產生愉快的互動關係。

　　運用物件導向設計觀念設計多媒體軟體時，尤其需要時時記住隱喻是設計過程的標竿。當一切圖象都能配合使用者所熟悉的隱喻而設計，使用者將在圖象的導引之下很快的了解此軟體的特點，進而在使用軟體的過程中與電腦產生適度且良好的互動關係。因此若要從事多

媒體製作，必須多了解使用者的習性、文化背景以及他們對腳本內容可能的認知能力，以設計出使用者將很容易了解的介面隱喻和圖象。

多媒體人機介面可以設計得像工程師所熟悉的「電腦螢幕畫面」，或者像一般電視觀眾常看的「電視機畫面」。以下是一些設計人機介面的重要原則：

1. 設計使用者能夠很容易理解圖象和背景；
2. 視覺表現和使用方法前後要有一致性；
3. 設計以簡單形式為原則；
4. 運用使用者熟悉的介面隱喻；
5. 盡量讓使用者自己操作控制；
6. 提供即時的反應動作。

對於生產多媒體產品來說，設計了一個好的人機介面可以顯示生產工作已經成功了一半了。

圖象設計的原則

多媒體製作者如果不能充分了解圖象的功能，通常他設計出來的產品是不會好的。要能設計出好的圖象，他必須了解圖象如何發揮其功能；了解人們如何經過觀看、認識、記憶、使用圖象的過程以使用一個多媒體製作。以上所述也能幫助人們了解其他形式的視覺傳達設計。

所有的設計都有一個目的。有的人設計跑車，有的人設計晚禮服，有的人設計辦公大樓，多媒體製作者則設計圖象。設計的目的或許是為了設計師的個人藝術表現，希望藉著設計得獎、加薪和升遷。這種以設計為中心所設計出來的產品往往是不能滿足人們的需求。真正一

個好的產品的設計必能充分考慮產品使用者的需求，以及使用者與產品間互動的關係。因此一個成功的圖象設計，使用者必能對此圖象做四樣事情。

1. 圖象能夠被解碼（decode）。
2. 圖象能夠被辨識（recognize）。
3. 圖象能夠被搜尋（find）。
4. 圖象能夠被驅動（activate）。

多媒體使用者面對一個多媒體製作時，常常看到他從未看過的圖象。為了明瞭此圖象的意義，首先，他要將圖象分解成幾個較簡單的圖形（graphic object）。接著根據他的記憶，詮釋這些簡單圖形的意義，並組合起來以找出整個圖象的意義。以上解碼新圖象的過程，為多媒體製作者提供了兩個設計圖象的要領。第一：設計師可以用一個大家已經知道其意義的簡單圖形設計成一個圖象，以表示此意義；第二：設計師也可用大家已經熟悉的幾個圖形組合成一個圖象，以表示一個新的意義。

一旦我們了解了一個圖象之後，如果再看到它，我們要能夠辨識它並同時了解其意義。人類有能力記住分辨許多相似的視覺影像。不過若要迅速、正確地辨識圖象，圖象最好具備以下特性。第一：正確地顯示真實世界的物件；第二：生動、清楚地陳述一個意義；第三：能與其他圖象在觀念上分辨開來。辨識圖象不能只是做表面的功夫，它必須做到不只能記得以前曾經看過這個圖象，還要能夠從記憶中回憶出它的意義。從以上辨識圖象的要訣，可知設計圖象的要領是選擇具體的、生動的、且能夠將一個觀念清楚表達的視覺影像做為圖象。

從一個散亂的螢幕畫面上，我們要能夠迅速找到我們所要的圖

象。不過若要迅速找到圖象，圖象設計必須做到第一：使用者知道他要找的圖象的大概樣子；第二：視覺上，所要找的圖象能與其他圖象分辨開來。因此要設計一個能讓使用者很容易找到其所要的圖象的要領是：確定設計完成的圖象，具備了使用者在搜尋圖象過程中可能預測的視覺特性，如顏色和造型。

一旦使用者找到其所要的圖象之後，接著就要驅動之。通常可按滑鼠上的按鍵一次或兩次，或者直接用手觸摸螢幕的圖象。記得在一個多媒體製作中，為了免除使用者的困惑和不便，在適當之處要告知使用者驅動圖象的方法。至於驅動圖象的方法最好能從頭到尾一致比較好。

參與多媒體企劃與製作之成員

多媒體產品是一種多重專業的整合。包括內容專家、教學設計、傳播藝術(視覺、聽覺)、出版技術、軟體資訊技術。由於多媒體與劇場演出都是人類相互溝通的一種方式，因此參與多媒體企劃與製作的人員與劇場演出製作人員相似；不過因為運用了新媒體科技，需要更多不同領域的人員相互配合。因此一個多媒體企劃與製作小組的成員應包以下各類人員或功能：

1. 觀眾或使用者（audience）；

2. 出版者（clients or publishers）；

3. 法律專家（legal expert）；

4. 執行製作人（execuitve producer）；

5. 製作經理（product manager）；

6. 創意指導（creative director）；

7. 市場與行銷經理（marketing and sales manager）；

8. 內容專家（content expert）；

9. 腳本寫作與編輯（writer and editor）；

10. 資料搜集者（researcher）；

11. 電腦美術設計師（computer graphic designer）；

12. 攝影師（photographer）；

13. 音樂設計師（sound designer）；

14. 音響工程師（audio engineer）；

15. 動畫設計師（animator）；

16. 錄影師（videographer）；

17. 資訊設計所（information designer）；

18. 介面設計師（interface designer）；

19. 程式設計師（programmer）。

　　做為一個多媒體企劃與製作小組的成員需要了解多媒體硬體環境不斷地改善，無論在資料的傳送速度和儲存空間或是螢幕的解析度，在技術上都進步很快，價格也越來越便宜。因此在規劃作品時最好多考慮使用者未來可能擁有的硬體環境。目前多媒體也開始跟國際資訊網路結合，因此還要考慮在網路上視覺環境所受的限制。多媒體視覺設計師如果懂得一些程式設計的觀念，對他自己的設計工作將有很大的幫助。

多媒體企劃與製作的工作階段

　　目前市面上雖然有很多多媒體的產品，但是經過仔細的分析可以發現，一個好的產品背後必定有一個很好的生產計畫與管理方法。生

產計畫要考慮資金來源、市場特性、產品性質、行銷管道、參與製作人員及相關單位等。每一個具創意的產品必定從觀念形成開始，經過不同的企劃與製作階段，最後完成產品。綜合來說，一個優良的多媒體產品的企劃與製作工作階段應該包括以下六項：

第一階段：觀念形成與資源規劃

第二階段：產品設計與產品雛形製作

第三階段：產品製作生產

第四階段：產品測試

第五階段：市場行銷

第六階段：售後服務分析與檢討

在第一階段「觀念形成與資源規劃」裏需考慮以下事項，包括多媒體製作類別、製作規模、製作推動人、製作觀念背後的理念和目的、想要傳遞的訊息、互動的程度、目標觀眾、再使用的可能性、內容專家、製作的內容、傳播媒體的比較、法律問題、市場調查、技術研究。

多媒體製作的類別包括電子書籍、電子雜誌、多媒體導覽系統、多媒體資料庫、公司訓練、互動式電腦輔助教材、互動式電腦遊戲、互動式電腦音樂、互動式藝術及演藝欣賞、互動式市場行銷、說明會、編輯及製作多媒體的工具。

製作規模則根據是否為特定客戶而製作的特別產品或是針對大眾市場而製作的一般產品而定。其規模大小完全依產品性質而定。

製作推動人是確保製作計畫能克服種種困難使其完成的人。通常他是這個計畫的提議人也是最熱心的人。

市場調查要分析觀眾或使用者的性質和所處的環境、競爭者的情形、競爭產品的品質以及市場的現況與未來趨勢。

關於技術分析則要調查研究增加製作內容的可能性，現在和未來發展產品以及傳送資訊的軟硬體設備與技術。多媒體科技日新又新，一定要充分掌握最新的技術資訊，否則等到產品完成之後才發現不合市場所需就太遲了。

愛迪生發明電燈泡的祕密是他做了很多的燈泡雛形。這個祕密可以運用到多媒體製作上。在第二階段「產品設計與產品雛形製作」裏需考慮以下事項。包括設計前的會議、設計過程所需的內容、內容規劃、使用者對內容規劃的意見、設計目標、規劃設計的形式、腦力激盪、資訊設計，介面設計、載體之間的互動性、分鏡腳本、雛形設計、進行設計的工具、文字的形式、圖象照片的設計與取得、設計間的結合、程式設計、使用者的測試、設計雛形的修飾、制定產品規格及標準、工作職掌圖表等。

設計目標要包含製作的觀念和目的以及想要傳遞的訊息。一個好的設計必定是使用方法簡單且具一致性、能讓使用者參與、內容有深度並具趣味性、使用者負擔得起的價格。

第三階段「產品製作生產」，簡單來說就是要完成一個製作計畫。它需要考慮以下事項。包括生產製作方法、安排生產製作進度表、安排生產製作人員、安排生產製作資源、思考製作素材的多重使用性、製作新內容、文案製作、圖形製作、攝影製作、聲音製作、動畫製作、錄影製作、程式製作、製作結合、製作檔案管理、產品包裝。

多媒體產品結合許多不同的理念，經過複雜的程序而完成。因此第四階段「產品測試」將檢驗此產品的品質是否能滿足技術上和市場上的需求。它需考慮以下事項。包括何時開始測試、何時停止測試、測試什麼、使用者測試、功能測試、內容測試、準備產品附加資料、市場測試、準備測試計畫、測試要領、測試所需資源、評估測試結果。

一旦多媒體企劃與製作小組認爲產品的製作和測試的工作完成了，就進入第五階段「市場行銷」的工作。若產品是爲特定客戶而製作的，那麼只要將產品用適當的方式安裝在客戶指定的地方就好。若是針對大眾市場而製作的一般產品則要進一步製作母片、複製成完成品，同時進行產品包裝設計最後將完成品包裝之。然後配合市場宣傳透過出版商、經銷商、零售商、銷售員銷售到顧客手中。

我的偶動畫創作歷程

石昌杰

　　對於偶動畫，我個人一直有相當的偏愛。主要的原因是，自己踏上動畫創作的第一部作品《妄念》(1982)，就是和大學好友阿杲（杲中孚）合作，以粘土為創作材料的偶動畫，另外一項原因則是，比起賽璐珞等平面動畫卡通，偶動畫真的會帶給觀眾一種彷彿實在存有、兼具觸感和重量的視覺感受。而這種獨特的視覺魅力，我想就是偶動畫令人著迷的地方。

　　以角色的塑造而言，平面卡通角色的「立體感」，實際上是由動畫美術人員藉由手繪，賦予角色各種角度和光影，所構成的「隱喻式的立體感」；偶動畫的角色，則是真正以不同的材質（舉凡砂土、粘土、木材、鐵絲、鋼管，甚至紙材、布料或保麗龍等），由偶設計師組合拼裝建構而成，實際上在物理世界就佔有一定的空間。同樣的，在場景的營造上，雖然平面卡通已經有多層次攝影機的輔助，可以拍製出層次分明的背景，但是比起來，偶動畫以各種建材打造而成的佈景世界，無疑地更具有景深的感覺。因此，在打光和攝影機運動上，偶動畫先天上就擁有了一般電影劇情長片的表現手法和潛力。許多好萊塢早期的默片和黑白片以偶動畫做為電影劇情片的特效手法，也就不足為奇。現在回頭來看自己大學時代和阿杲所合作的《妄念》，在技術層面

上當然顯得相當粗糙，不論就偶的動作或攝影方面而言，都有相當多的空間可以再加以改進。但是，也正由於當時極為簡陋的製作環境，整個由無到有的創作過程，反倒值得和立志於獨立創作動畫影片的年輕朋友一同分享。

《妄念》的創作源起與製作

《妄念》以一個簡單的故事發展開來，著重於小人偶和其創作物之間的互動趣味。影片由可愛的小人偶吹著口哨出場，原本悠閑自在，沒想到小人偶突發奇想，興起創作的衝動，抓起過場的小泥球拿捏塑造，經過幾番嘗試失敗，懊惱十分的小人偶念頭越滾越大，想盡辦法克服困難，將龐大的泥球雕塑成形，成為一個方方正正的機械人。諷刺的是，成形後的機械人此時卻反過來將圓頭大腦的小人偶整形成為頭正四方的同類，是一個充滿黑色幽默的寓言故事。

當時會想出這樣一個劇本，無非就是自己和阿呆以創作者的心理歷程所做的反思。對於繆思靈感的難求，我想應該是所有創作者共同的經驗。靈光乍現的創意想法，固然是創作者歡心等待與擷取的對象，但是，如何將想法具體表現成形則又充滿著未知與挫折的過程；尤其是，當創作者發覺自己力有未逮，或者想法超出控制範圍導致自食其果時，那真的是令人哭笑不得。整個影片的情節由阿呆和我兩人，反覆腦力激盪而成。由於故事中只有兩個角色，在執行上，對於首次拍攝動畫的我們，反而相當有利，不至於犯下一般年輕創作者眼高手低的毛病。小人偶的造型，為了兼顧可愛和主題的考量，採取頭大身小的外形；當時的我們的確費了一番心思，設計如何維持頭大身小的外形，又不至於讓頭搖搖欲墜。最後，決定身體維持以粘土塑造，頭部則以保麗龍球為材料的做法。另外，象徵意念想法的泥球，完全以粘

土為材料可以說再適合不過了。只是，設想總有不周全的時候，當最後一場方正的機械人需要動起來時，我們才發覺完全以粘土塑造的機器人，光是手臂就相當笨重，沒辦法單格固定位置，逐格抬起。於是，最後在不影響故事的發展下，我們以分鏡和構圖的方式巧妙避開了機器人全身的表演。

關於場景方面，我們則以靜態攝影棚的做法，用了全白壁報紙由上而下，自然彎曲延伸到拍攝平台，形成天片和平台相連一氣無任何色彩的背景。以這樣一片白色做為背景，固然是受限於當時的製作經費，現在看起來，簡單的背景反而可以襯托出人偶和泥球（象徵化的意念）兩者之間微妙的對應關係。

印象很深刻的是，全片三分鐘的短片，當時以三千元新台幣完成，以自己現在的經濟能力，當然可以完全自資，但是那時自己還是個窮學生，說什麼都拿不出那一點點錢。於是，我找上了同樣來自台中的同學高鳳禧，向她借了三千元，並事先言明：如果本片送展得獎，會加倍還她，但是，如果沒有得獎，就請她當作贊助同學創作的經費。可以說，從第一部動畫影片的創作開始，我就已經面臨獨立創作的資金來源問題，並開始學習如何籌措資金。現在想起來，真的要感謝老同學高鳳禧的熱情贊助，影片完成之後，很幸運的得到一九八三年金穗獎最佳動畫短片的榮譽，皆大歡喜。可是，對她而言，當時也很可能血本無歸。

拿到資金的我們，高高興興地動起來。首先，由於我當時在影劇系選課的便利，向該系借了一部 8 釐米攝影機（聽說，該系目前由於學生眾多，機器短缺，已經不太允許外系同學選修課程和外借機器）。然後，我們利用阿呆的房間（其實是房東將廚房外租給學生，一個很奇怪的空間）當做拍攝場地。我負責分鏡和攝影，阿呆負責偶製作和

動作表演，不眠不休地拍了三天兩夜。其實，按照道理不應該拍得那麼倉促，可是受限於機器有租期的限制，我們當時就只能拍攝三天。想起來，也算淺嚐到了影片製作在客觀環境會遭遇到的實際困難。

雖然，整個創作過程是在這樣一種懵懵懂懂的情況下，自我摸索而來；但是，似乎從此以後，我們兩人就和動畫創作結下不解之緣。有時候，我和阿杲也會互相打趣道，這一切不知道是起始於一個靈感或妄念？

《噤聲》等作品的來龍去脈

一九八五年退伍之後，我陸續於八五年和八八年拍攝製作了《與影子起舞》和《噤聲》。《與影子起舞》是當時在年代公司廣告部門上班之餘，利用閒暇時間完成的手繪動畫；《噤聲》則是後來在東海大學美術系任職助教時，和幾位同學合力完成的手繪動畫。當時構思《噤聲》時，我其實很想用偶動畫來表現，因為《噤聲》中以一羣聚賭之徒為角色，描寫人性中藏匿在幽微處，不欲人知的一面，很可以用偶動畫和攝影機運動營造一個偷窺的情境。無奈，當時的客觀環境並不允許自己跨出那一步，最後還是回到比較不需要煩惱場地的手繪動畫。這期間，另外值得一提的是，和阿杲、王文欽、李立國、李明道、楊一哲等好友所共同籌組的「躲貓貓工作室」。當初，籌組工作室的目的，就是想在國內開拓動畫創作與商業廣告應用的種種可能，前後製作了紀宏仁音樂錄影帶粘土動畫篇和公共電視《夸父追日》粘土動畫樣片。兩支片子都由阿杲擔任導演，我擔任副導的工作，李明道負責美術場景，王文欽、李立國、楊一哲等負責製片，並請來其他好友王仁里、張恩光擔任攝影工作，是一次非常難得的合作經驗。當時唱片公司和公共電視小組所給的製作經費都十分低廉，只夠支付材料和攝

影等費用，一羣年輕人還是抱著投資的心態做白工，幻想著將來案子成功之後，可能接踵而來的工作案件。自己當時的心態也是，如果我們向公共電視組所投的企劃案「中國神話故事動畫系列」通過的話，我就放棄出國留學的計畫，在國內和這夥朋友完成該項企劃案。結果是，紀宏仁那支粘土動畫音樂錄影帶在國內變成空前，甚至直到目前為止都還可以說是絕後的以粘土動畫拍攝而成的音樂錄影帶。至於《夸父追日——中國神話故事動畫系列》，最後也因為議價不成，變成絕響。當時幾個年輕人的夢想，冀望粘土偶動畫在國內生根發芽的一次契機，可以說遭到一次嚴重的斲傷。而這兩支粘土動畫作品，嚴格來說，當然沒辦法和現在轟動一時的 Levis 牛仔褲粘土動畫廣告影片相提並論，但是以一九八八年在國內那樣艱困的環境下，能有如此嘗試和製作概念，即使不足以傲人，對我個人而言，都是一次彌足珍貴的實作經驗。

我記得當時先動工做的是紀宏仁的音樂錄影帶粘土動畫部分，整支片子的預算大約只有新台幣十萬元，還要包括拍攝真人對嘴唱歌的部分。其次動工的則是為公共電視小組所拍攝的中國神話故事《夸父追日》樣片，預算大約新台幣十二萬元。除了導演阿昊領取少得可憐的薪資外，其他工作人員一概分文未取；一方面是阿昊是當時唯一沒有其他工作、必須全程掌控到底、而且身兼數職的導演；另一方面，既然其他工作人員都有正職，在大家共同的體認之下，決定將大部分的錢投注下去，好好拍攝出工作室的公司樣片。

在製作費低廉的情況下，拍攝紀宏仁的音樂錄影帶的粘土動畫部分，我們再度地以阿昊的住處為拍攝場地，真人演唱的部分則是以呂欣蒼印象工作室的地下室為拍攝場地。雖然，這一次阿昊在退伍之後所租賃的房間已經大了些，但是經過將近一個月，工作和家居雜亂一

團的生活，即使有相當耐心逐格動偶的阿呆再也無法忍受。所以，在拍攝《夸父追日》時，還好正值學校放寒假期間，便改向文化影劇系租借其排練場，才解決了拍攝場地的問題。其間，在拍攝紀宏仁對嘴演唱的部分，還因為所用的燈光瓦數超出印象工作室的負荷，一度引起斷電，影響進度和租賃雙方友情的摩擦，是至今令我印象深刻的小插曲。

比較起第一次和阿呆所合作的《妄念》，這兩部影片的確有了更多發揮的空間。舉例來說，就單是偶的應用，在小紀的 MTV 和《夸父追日》裏，阿呆就用了好幾個替身。有一場小紀跑到電腦世界時，化身成粘土人從磁片中心冒出頭來，對著鏡頭對嘴唱歌的段落，阿呆就特別做了一個大約拳頭大的頭給粘土偶，以方便拍攝特寫。另外，還有半身造型，和依照中景、遠景需要而設計的中型、小型尺寸的全身粘土偶。《夸父追日》中的夸父也同樣準備了頭部，和中型、小型全身粘土偶以供拍攝。

為了讓這兩部動畫的鏡頭表現更為活潑有趣，在場景的搭建上，大家也相當發揮了一番創意。在小紀的 MTV 裏，有一場主觀鏡頭在隧道中追逐的戲，隧道本身就設計成一個軌道，可以容納與支撐一架 16 釐米 Bolex 攝影機，還可以計算攝影機的運動刻度。而在《夸父追日》中，夸父以一己之力和太陽賽跑的場面，則設計了一個用輪軸可以逐次轉動地面的拍攝台。

留學美國大開眼界

另外值得一提的是，在小紀的 MTV 中粘土偶栩栩如生伴著跳舞的幾個鏡頭，當時是以 8 釐米先拍攝過真人跳舞的影片，然後逐格參考對照來形塑粘土偶的肢體動作。

大體上來說，這兩部動畫影片的製作工程可以稱得上是職業水平的必備規模了。另一方面，真正讓自己開闊眼界的，可以說是從一九八八至一九九二年在美國留學期間，所看到的各國國際水準的動畫影片。在波士頓和紐約等大城市，每年都有 Animation International Tournee 等專門的動畫電影節在特定的藝術電影院放映。波士頓美術館和紐約現代美術館也都不定期安排有動畫影片欣賞，尤其是紐約現代美術館，時常會策劃一些歐洲動畫大師的動畫專輯。譬如說，一九九五年在本地金馬獎國際影片觀摩節目中，列為導演專題的捷克動畫大師斯凡克梅耶，其大部分作品，和《玩具總動員》的導演之前初試啼聲、提名奧斯卡最佳動畫短片的《玩具小錫兵》（Tin Toy）等影片，我都是在紐約現代美術館第一次觀賞到的。看了別的國家的動畫創作者和動畫大師們把動畫短片當做一輩子的影像事業從事，可以說讓當時求學中的自己也開始正視動畫創作的嚴肅面。雖然出國之前所拍攝的幾部動畫影片在國內都得到金穗獎的榮譽，但是畢竟還是受限於學生創作的模式與格局。如何邁向國際水準，再上一層樓，可以說是我返國之後面對未來的動畫創作時一直耿耿於懷的。從《台北！台北！》到《後人類》的整個過程，應該說就是這項心願的艱苦實現。

《台北！台北！》

　　《台北！台北！》拍攝於一九九三年，是一九九二年回到臺灣之後，對於臺灣整個大環境的快速變遷和脫序有感而發的作品。整部影片以台北的建築物為主角，隨著音樂韻律的起起落落，由最早期的農舍四合院、台北北門、日據時代的巴洛可紅磚樓，一直到光復後，被灰冷醜陋的水泥大樓取而代之，然後鐵窗林立，違章四起，再到玻璃帷幕大樓突地轟立於這一片失去規劃的建築之中，一一勾勒出台北城

市急速變化的歷史痕跡。

　　整支動畫影片短短七分鐘，但是因爲主題環繞在建築物上大作文章，沒有固定的人偶表演，只有瞬間變化的房子，房子出現在影片之中的秒數又極爲短暫，光是房子模型的準備功夫就相當耗時，再加上做一個動作拍攝一格的製作程序，整個工程超出所有我個人先前的實際經驗，變得極爲龐大。老實說，直到現在我都還覺得像是一場夢魘。首先，當時的拍攝場地就不是很理想，因爲那時候的我並沒有固定的全職收入，雖然該片得到第一屆中華民國電影事業發展基金會的輔導金贊助，但是還是無法支付眞正的拍攝廠房，全片就在當時不到七坪的臥室進行場景搭建，相當刻苦。此外，雖然有幾位當時還在就讀世新視傳系的同學志願充當義務工作人員，但是由於分配幫忙的工作性質都相當枯躁乏味，以致最後，許多同學都逃的逃、散的散，只有剩下少數同學苦撐到底，人力嚴重缺乏。另外，因爲所用的主要素材是粘土，最怕高溫造成變形，偏偏拍攝的時期是接近炎炎夏日的五、六月，拍攝場地又在永和租賃的加蓋頂樓，時常在拍攝半途眼睜睜看著粘土房子軟化，又或者在工作休息過後，回到拍攝現場，卻看到整排粘土房子已經坍塌成一堆，令人束手無策，只能重頭再來一遍，相當考驗人的耐心。

　　然而，或許正因爲《台北！台北！》是在這樣困難重重的情況下拍攝完成，現在看來格外刻骨銘心。尤其每當跟隨朋友外出，看到台北市市郊山坡地竟然還蓋滿高樓大廈的情景，就更加知覺到自己和同學們以動畫短片見證時代的心血是有其意義的。

　　就其獨立製作式的拍攝經驗來說，也有幾個細節可供年輕朋友分享。首先，因爲拍攝場地的面積有限，攝影機相對的沒有多餘的空間可以擺置，林良忠先生遂建議將拍攝台底下安裝可鎖定式的輪子，以

移動拍攝台的角度配合取鏡需要；此外，為了營造電影感一般的鏡頭運動，我們還設計了一個自製的木頭軌道和台車，台車上面並綁好腳架和攝影機，然後視鏡頭運動所需要的時間，分配計算台車的移動格數；另外，有些畫面甚至利用到餐桌上的旋轉盤來表現迴旋式的環繞鏡頭。可以說，由於這些小小的設計，使得《台北！台北！》的視覺畫面顯得活潑生動起來。

此外，在材料的運用上，雖然《台北！台北！》還是以粘土為主，但是隨著整個主題的發展，當現代玻璃帷幕大樓四處而起時，粘土明顯的已經沒有辦法表現出現代建築的透明與光鮮。所以在整個影片的中間以後，我開始綜合運用紙板、鐵網以及壓克力板等材料來表現台北景觀日趨雜亂的經建現實。所以，就這一方面來說，《台北！台北！》其實並不算完全的粘土動畫，在整個影片中，真正將粘土動畫的特色發揮出來的片段，可能還是不時出現在台北街頭的偉人銅像，在城市演進的許多關鍵時刻，銅像也隨著瞬間變換儀態，相當具有動畫效果。原本在申請短片輔導金的企劃案中，並沒有這一項安排，但是當我看過第一次拍攝的毛片時，猛然發覺如果整部影片完全以建築物為著墨點，可能還是缺乏一些人氣與幽默感。於是，在《台北！台北！》演變的同時，我加入了銅像盤據市容，並隨著時代塑造不同威儀的政治現實。整個短片的內容，因此也變得更為豐富有趣。

《後人類》

拍攝於一九九五年的《後人類》堪稱臺灣第一部 35 釐米獨立製片的偶動畫，是一則省思人為制度與現代科技反客為主、破壞環境生態的現代寓言故事。該故事的背景放在核戰爆發後的世界，假想其時已經沒有任何生物存活，只有一批機械人還在活動著。不幸的是，當時

的機械人不但沒有記取人類滅亡的教訓，反而繼續人類貪婪自私的模式，誤用核能重蹈覆轍。整個影片借用科幻片類型，以未來況喻現在，說穿了，其實就是反映臺灣當前執政者意圖強行發展核四計畫所可能導致的惡果。

有鑑於《台北！台北！》艱辛的製作過程，這次的製片模式，由我和林良忠簽訂共同製片合約，並在口頭上要求參與同學全程參加，言明如果影片事後得到獎金，才有一定比例的報酬，否則就請大家當做一場拍片的經驗。另一方面，在分工上也就更趨詳細，參與的同學也有較多創造性的發揮空間。

舉例來說，在偶模型的製作方面，我們請鄭佳峻、饒敏翰和陳竜偉幫忙，利用一些廢棄物拼裝成可供單格拍攝動畫的機械人。一開始的機械人以電子零件當頭，飲料鐵罐頭當身體，折疊鋁片為手腳，關節部分則以電視天線的轉軸為要件，由鄭佳峻發想設計。美中不足的是，這一代的機械人動作的角度有限。於是，饒敏翰和陳竜偉想出來以鐵絲、筆管當手腳，以門栓當關節的第二代機械人，手的動作已經可以做多角度和大幅度的變化，但是，腳的設計反而沒辦法固定站起。最後，大家於是綜合了兩代機械人的優點，才發展出得以調整的機械偶。

在場景搭建方面，由李建隆負責四處積水、彷彿被囚禁一般的地下世界，而由廖天銘、溫斯晟和王培旭負責搭建上界議事會堂，和最後一場核廢料廠林立的大遠景。其中特別值得一提的是，為了營造地下世界積水的影像，我們事先詳細規劃，買了 PC 塑膠布做好防水措施，避免水淹免費贊助我們拍攝場地的美學傳播公司的地下室。此外，考慮到動偶的方便性，無論在上界或者下界的場景，我們都設計了可移動拼裝式的拍攝台面。上界的景觀類似太空艙，建造材料也較為輕

巧，前景和後景之間有幾個卡榫，移動起來相當輕便。下界場景全面積水，前景和後景之間就靠一條窄橋掩蓋，每動機械偶一個動作，就要搬動一次前景的水池，工程實在龐大。最後一個場景為了營造天地茫茫、蒼涼的景象，廖天銘、溫斯晟和王培旭還特別運用假透視設計出深遠遼闊的感覺。拍攝時，我們更以乾冰輔助，增加氣氛。盡可能在每一個細節上做到以視覺畫面傳達主題意念。

在燈光、攝影方面，林良忠帶領著彭俊庭、陳竜偉和張怡靜就每一個場景詳細規劃。首先，為下界設定一個炙熱偏 low key 的基調：一開始，配合著風扇的旋轉以橘黃色為主光，輔以藍色陰影光做為變化；隨著劇情進入上下階級的對立，和核心反應爐的建立，逐漸加強危機感覺的紅色燈光；到了最後逃亡的場面，則以模擬探照燈的白色光束營造緊張氣氛。其次，再為上界設定一個冷峻偏 high key 的基調，甚至帶點偏藍的冷光效果，和下界的燈光形成強烈對比。由於拍攝的主體是機械偶模型，和真人尺寸相差甚距，不可能用平常的片廠燈光打燈，於是林良忠便帶著工作人員到環河道路一帶的燈光商店尋找小型可用燈具，並做稍許改變，以打出機械偶的邊光輪廓；上界的燈光則以數十支日光燈管，再加以濾色片交叉運用。另外，為了增加鏡頭運動的美感，林良忠還特別向益豐片廠商借了一台林贊庭先生設計的坦克型軌道車，其台車的上下可由油壓軸控制些微差距，穩定性和精確度都比拍攝《台北！台北！》時的木頭軌道更上一層樓。對於《後人類》這樣獨立製作的影片，林良忠能以最少的經費張羅燈光攝影器材來達到最好的效果，堪稱是居功闕偉。事後看來，即使不喜歡本片的觀眾都無法否認其燈光攝影之成就。其他方面，參與的同學們也都幫了不少忙。譬如說，彭俊庭在模擬手搖攝影機的鏡頭運動上、陳竜偉在爆破場面上、羅頌其在手繪動畫部分都各自將其創意貢獻出來，是

一次難得的合作模式。

結語

　　回頭看自己從學生時代，以 8 釐米影片用最克難陽春的手法創作偶動畫，到一九九五年以接近戲院發行的製作規模來從事偶動畫創作，最近卻有一種不足為外人道的感觸。首先是，在經費的籌措上越來越艱困，原因是某些擔任短片輔導金的評審認為我個人已經拿過多次金穗獎獎項，不需要再繼續接受輔導。實際上，到目前為止我所從事的都是短片創作，根本不像迪士尼一樣具有市場性，更談不上利潤回收。每一次的獎金都再度投注到另一次的創作。而每一個接下來的動畫企劃，為了邁向更具國際水準，投資金額、人力時間、和製片規模都相對地提高。可是包括《後人類》和之前未能拍攝的《蘋果小姐》，都反而因此遭到短片輔導金評審的拒絕，常常讓我覺得從事這麼多年的動畫創作，還是在一種自掏腰包和懇求人情的製片模式上原地踏步。像這次《後人類》所得的獎金，扣除掉事後發給工作人員的微薄酬勞，實際製作成本尚有十餘萬元尚未平衡。其次，在《後人類》報名參加金馬獎的實際過程中，我才發覺號稱國家級的金馬獎對個人創作者並不友善，多項參展條件中硬性規定參展者必須是公司單位，參展影片更必須取得准演執照。當時的情況正是，雖然我是動畫影片競賽類型中第一個繳交報名資料者，卻落得疲於奔命申請文件，還差點無法完成報名手續。幸好，美學傳播公司出面幫忙以其公司名義助我燃眉之急，取得准演執照，化解我當時擔憂無法參展，愧對工作人員的焦慮。沒想到，事後有媒體將批評箭頭指向林贊庭先生和美學傳播公司的親戚關係，暗示評審不公；直到現在，我個人都對林贊庭先生和美學傳播公司有一種虧欠的感情，因為我不但到現在連一毛錢都無

法貼補他們，更使他們遭受不白之冤。這時我才深刻體到為什麼有人會說，在臺灣拍電影是一種賠上人情的事業。

　　聽說，從一九九六年開始，金馬獎執行委員會已經著手更改參展辦法，開放短片創作的競賽，對於這樣的改變，我個人覺得相當具有意義。也很希望日後臺灣的動畫創作人才不會像今日的我一樣，還是必須自掏腰包賠上人情，才能完成腦海中的理想。

輯五 世界各國動畫教育

動畫人才的培養，需要一套完善的制度和教育計畫，提供師資、設備、觀念、知識和創作的技巧。一個國家的電影工業是否發展健全，可以從不同類型的影片製作反映出來。台灣的動畫製作在政府遷台之後才逐漸發展出一個雛形，早期的動畫受中國大陸和日本的影響，六〇年代以後由於動畫加工片廠的設立，又汲取美國動畫影片的經驗，但在企劃和原創劇本部分只見少數個人的努力，卻未能形成創作的潮流；和世界動畫先進國家如美、日、加拿大相比，我們在觀念、技術和美學層面需要加強之處頗多；而基本的改善途徑是從建立一個完善的教育環境開始，一方面傳遞前輩們的經驗，一方面引進當代創作思潮、表現技巧和新的設備科技，爲動畫界培養承先啓後的新血，突破過去停留在代工階段的尷尬角色，並在傳統動畫創作模式面臨新科技的挑戰之時，開拓一個自由創作的空間，在急速成長的廣告、電視、多媒體影像生態中，佔有一席之地，並期待更多元化的動畫藝術作品誕生。本章介紹世界幾所著名的電影學院的動畫教育和開設的課程，並對照台灣的動畫教育現況，提供國內有志於動畫創作及研究者進一步學習的參考。

加州藝術學院

黃玉珊

　　加州藝術學院簡稱 Cal Arts，是一所培訓動畫電影及影像工作者的學校，位於洛杉磯以北的瓦倫西亞（Valencia），校方認為學習熱忱為創造力與想像力的前提，因此他們歡迎獨立、勇於嘗試及抱持高度學習動機的學生接受學校給予的嚴格訓練，向既定的目標邁進。學校提供的訓練以易於理解和啟發性的課程為基礎，並且強調藝術及知識的大膽表現。

　　該校設計的課程、班級及講習會，結合了實際技巧的訓練、理論分析、美學概念的對話交流，使得作品可以更深入地發展、成形。

　　「實驗動畫」及「角色動畫」兩組課程都是該校蜚聲國際的動畫課程，主要在培養學生獨立發展的風格和流暢靈活的技巧，這門課程和電腦連線運作，提供了和潮流同步的先進技術和設備。而「真人實物動作課程」則結合了實驗、敘事、紀錄片及錄影帶等表現手法，建立了一個創新、非傳統的作品形成及創作空間。而校內跨戲劇、錄影、電影的導演課程，不但提供給年輕導演和演員基礎動畫的練習，並提出一些未來在專業生涯中可資信賴的原則。

　　下面介紹其課程設計：

1.實驗動畫課程 (Program in Experimental Animation)

實驗動畫課程強調運用動態的影像做為個人表現的工具，盡量去發展想像力與獨特的視野。這組課程著重探索精神，鼓勵學生實驗新的想法與技術。學生可以選擇適當的表現方法：從時間的試驗和傳統手法，到當代電腦科技提供的種種方便法門。

學生也可以結合真人動作影像和遮幕動畫，藉著動作控制和光學印片，達到所要的效果。課程中教導各種動畫技巧，包括動畫攝影機的操作、電腦影像軟硬體，以及裝置藝術與多媒體創作；另外還包括專為學生使用的混音設備，以及由音樂學院的作曲家免費提供的原創樂曲。

在實驗動畫中，教師與學生的關係非常重要。師生之間經常維持密切的工作關係，老師為學生企劃個別的課程，而不僅是墨守一般的必修研究課程。實驗動畫主要的課程內容包括：基礎動畫實作、動畫素描、分鏡表企劃、電影製圖法及動畫分析、色彩的戲劇性運用、角色設計、動畫技術、時間與結構、實驗動畫中的觀念設計、攝影機運作、光學印片操作、移動控制與錄影動畫攝影等。

2.角色動畫課程 (Program in Character Animation)

角色動畫課程培養學生成為專業動畫家必需的訓練：包括真人繪畫、角色動畫、色彩設計、動畫構圖(含透視圖)、角色設計、圖案表現技巧、說故事要素及電腦動畫基本要素。這門學科的課程設計嚴謹，並給予學生個別訓練的機會，以符合特殊需要和學習興趣。

第一年的課程著重在基礎真人繪圖、色彩設計、分鏡表、角色動畫及基礎 2D 電腦繪圖。學生以鉛筆繪畫完成一個長約三十秒的短片企劃。此外電影史及動畫史的課程也是第一年的重點課程，第二年為

進階的類似課程，包括一個兩分鐘有對話、音效、配樂的作品。基礎3D 電腦動畫是這階段的另一選擇。

在第三年，學生繼續熟練素描、動畫、構圖和背景設計的基礎技術，以及特殊的相關工業課程：如清理、中間動畫和動畫特殊效果等。拍片計畫則在長度上增為三分鐘，並鼓勵學生與音樂學院的學生合作。在這階段，學生可以獨佔使用電腦，做 3D 動畫的作品。

第四年著重於發展故事內容及角色性格，每一個學生獨立作業，在學院老師指導下，發展出作品集，為進入動畫行業做準備。在此學習階段中，學生們被鼓勵去聆聽來訪藝術家的演講、觀摩會和放映會。訪問者來自洛杉磯的動畫工作室，如同藝術學院的教師，都有動畫專業領域中工作的經驗，提供給學生直接參與和接觸動畫工業的機會。

3.真人實物動作課程（The Live Action Program）

真人表演課程是為了那些擅長使用電影和錄影做為發展個人想法的創作者所設計。對他們而言，獨立拍片和錄影是一項才能，但並不一定要變成產品。學生可以在工作室自由發展作品，和社區的藝術家一起工作，向不同的權威挑戰，在此，教學是透過說服，而非強迫式的灌輸。在這個課程中，不論是個別或團體創作，教師都是抱著寬容、耐心和興趣來指導學生。教師支持且鼓勵不同類型的個人創作，從文藝和抽象的電影，到政治或個人式紀錄片，甚至戲劇敘事電影。此種教導方式期望打破傳統的類型對立，以免抑制創作，並使電影製作僵化，他們期待學生能不斷探索，進一步發展新的表現形式和內容。

編按：迪士尼動畫片廠的主要構成人員大部分皆來自該校的畢業生，包括當紅的格倫‧肯（Glen Keane），其指導作品有《美女與野獸》、《阿拉丁》、《風中奇緣》等片。

溫哥華電影學院

饒淑君

背景

　　私立溫哥華電影學院位在英屬哥倫比亞省，創於一九八七年，當初只有十二個學生，隨即迅速發展成首屈一指的活動影像訓練中心。溫哥華電影學院目前開設六項專修課程（電影製作、立體動畫及數位化效果、多媒體、經典動畫、影視表演、數位化動畫製作），以及四十多個選修課程。該校宗旨是希望培養電影的專業人員，不僅在各個技術層面扮演重要的角色，並且在傳達電影的文化面向上，也有卓越的貢獻，這正是該校所努力追求的目標。

　　一九九五年，溫哥華電影學院共有超過六百名的專修生及一千二百名的選修學生登記入學。在過去三年中，該校學生所放映影片數量比加拿大的任何其他學校多，他們在國內及海外所獲得的各大獎項也高居全國之冠。以下將就動畫的相關課程做一介紹：

　　包括立體動畫及電子數位化效果的密集專修課程、經典動畫及電影技術的主要原理、基礎和多面向的動畫技術，在經驗豐富的專業講師指導下，學生有機會完成一部高品質的立體動畫作品集，包括靜態

影像及立體動畫的錄影帶。這門課特別強調獨立製作，學生可以了解從前置到後製的整個動畫製作過程，還可以經常接觸到各項設施及專業講師，和立體動畫界保持密切關係。此外，學生與設備比率低，還有專業的電子實驗室，備有 PC 及 SG1 動畫系統及軟體等。

一、立體動畫製作

近年來，溫校一直有開設立體動畫製作的密集課程。這門技術在目前有戲劇般的發展，在多媒體、電視連續劇、劇情長片、特殊效果、工業設計、傳播繪圖、即興摸擬、科技的視覺具象化，以及虛擬實境等各方面的大量需求下，造成全球電腦動畫專才的短缺。針對此需求，該校在創作與技術這兩大項目上採取平衡之道。其做法是把電腦當做製圖/塑型/動作化的工具，以期傳授學生基本的藝術技巧。而電影元素諸如燈光、攝影技術、角色與場景設計，以及角色動畫，則決定作品是否具有專業水準，這都是這門課程的重點。

在課程中，學生可以認識立體動畫及數位化效果的應用、專業的結構、一般軟硬體系統、實作過程，以及基本的電腦繪圖理論。其範圍包括：「立體動畫與特效的歷史與應用」、「數位化工作室」、「製作過程與結構」、「專業工具」、「立體動畫的回顧與評論」和「電腦繪圖理論」等。

二、前置作業

一個紮實的概念、一本有力的分鏡表，以及執行完善的企劃，是一部成功的動畫製作的基礎。這門課程從概念到分鏡表的形成，涵蓋整個前製過程，並將重點放在製作的計畫管理上。其科目包括：「概念與腳本發展」、「電影製作原理」、「分鏡表製作」、「製作企劃與管

理」等。

三、基礎設計

這一系列課程側重於傳統動畫及電影技術實務，並涵蓋有關立體設計的各個層面。如：素描、構圖、角色設計、攝影與燈光、背景與佈景設計、經典動畫原理、道具設計與色彩等。

四、電腦動畫

在這門課程當中，學生將學習到立體動畫所使用的工具和技術，他們將透過個人電腦及繪圖站，學習立體動畫的基礎，直到進階課程。課程大致包括：「模型製作」（Modeling）、「道具及陰影配置」（Materials & Shaders）、「燈光」、「攝影技術」、「動畫」、「角色動畫」等。

五、數位化效果與後期製作

數位化效果在電腦繪圖業中迅速成長，並受高度重視。這門課程包括數位化效果如何運用在電腦動畫製作以及影視後製方面：數位化效果（Digital Effects）、特效拍攝（Effects Shoot）、聲音製作、作品集等，學生可學習到實用祕訣，了解如何準備和組織作品，包括資料印刷、劇照和一卷樣本等，以便應徵工作和面試。作品則包括個人及團體的。

六、特殊專業課程

有些公司在電影、動畫和多媒體方面，為特殊的領域提供技術產品，溫哥華電影學院常常是這些公司指定的訓練中心。這些產品都很複雜精密，且廣泛地被使用於工業。但這些產品的訓練卻常因花費驚

人而遭到阻礙。溫校在這方面讓學生——尤其是那些已具有專業經驗的人——有接受特殊課程訓練的機會。

七、經典動畫

課程以經典動畫的製作為主，結合最新的媒體技術，以動畫製作的專業發展為導向。強調基礎的繪圖技巧和完整的動畫製作過程，「教師/學生」、「設備/學生」比率低，可發展出一部大型、高品質的動畫作品，包括以錄影帶製作的完整動畫作品。

上述課程外，還有電腦入門、聲軌製作等課程設計。聲軌製作課程的重點是錄音、剪接、配對白、音樂和聲音特效，以及將動畫配上生動的聲音，並學習軟體程式，包括 Cubase 和 Waveformeditors。另外，他們也要製作期末短片的聲軌。

最後就是「作品集創作」。這是整個課程的總結，學生將了解如何準備及組織他們的作品，以面對即將來臨的工作面試。

加拿大雪利丹學院

黃玉珊

　　加拿大另一所開設動畫專業課程的學校是位於多倫多市近郊的奧大略（Ontario）的雪利丹學院（Sheridan College）。該學院全年設有動畫課程，除了一般在秋冬開的專修課程之外，還有暑假時特別開設的國際動畫製作班。

　　一般專修課程修業時間為三年，該課程提供一套完整的經典動畫訓練課程，包括現代和傳統動畫。

　　動畫藝術要求學生能掌握素描技法、對模仿和動作的敏感度，且將這些特長運用到人類和擬人化的動物的戲劇上，以及說故事的基本要素。

課程設計

　　第一年的課程主要是奠定基礎，讓學生了解動畫藝術中如何動作的基本原則，並用適當的技巧表現出來。學校提供素描、人體解剖、構圖、透視、場景企劃，以及動畫發展史的深入綜覽。

　　第二年的課程擴展到動畫角色的動作分析等基本原則。逐漸增加複雜的練習，透過角色塑造、構圖、背景、分場等有關敘事的影片製作，以及同步聲音的搭配。此外，分析電影結構使學生能深入瞭解電

影語言和說故事的技巧。而為原畫設計、視覺設計、調子、色彩的運用而開設的人體素描課程則有助於拓展視覺和觀念上的技巧表現。

第三年著重實務應用的課程。學生從構想開始，到最後的塗色、配音階段都要親自參與，獨立完成一部作品。原畫作者在第一學期要通過進階的動畫技巧練習，在分鏡表被核准之後開始製作。

此外，學生可以參與團體企劃影片的進階練習，甚至發展多元素材的表現方法，包括 3D 動畫、光學、動畫特效，以及結合動畫和真人演出的作品。

「獨立製作」是專為動畫科系畢業的同學，和具有專業經驗的人士所設計。這門課是為那些在動畫表現和製作上已有深厚造詣的學生所設計，他們可以在教職員的指導下獨立完成自己的作品。申請者必需提出一個可行的影片企劃以及有關的評估文件。此外，這些企劃必需不具商業性。

雪利丹學院向來以其在經典動畫課程的設計聞名國際。隨著這門課程的成長，一些主要的動畫製作廠，如華特·迪士尼和唐·布魯斯娛樂公司 (Don Bluth Entertainment) 也開始推薦一些有興趣學習的動畫人士來參加，一九八一年之後，外國的申請者數目增加得極快，為了容納這些申請者，雪利丹學院特別開設暑假國際動畫製作班。

在暑假國際動畫課中，來自各地的學生本著相同的興趣和目標，彼此分享著融洽的學習經驗。由於大部分暑假班來修課的學生本身來自不同片廠，已經具有相當專業的表現技巧，當他們在此相聚時，往往因接觸的關係，很可能增加些工作和旅行的機會。該學院的學生甚至遠來自埃及、德國、印度、日本、墨西哥、紐西蘭、瑞典、美國和其他國家。

該校被譽為世界上規模最大的動畫教育學府，畢業生充分就業，

遍及全球各大專業動畫機構，包括盧卡斯的 ILM（Industry Light & Magic）

英國國家電影電視學院

黃玉珊

英國國家電影電視學院（National Film & Television School, 簡稱 NFTS）成立於一九七一年，是由政府和電影電視工業出資籌設成的。NFTS 對於各個部門的發展極為重視，專修課程和學院的短期課程設計都是為了配合現代需要而發展出來的一套彈性課程。所有的教育和訓練目標都是為了維持優秀的人才素質，並達到現代影像工業的水準。

NFTS 不僅是一所製片工作坊，一所技藝訓練的專科學校，一所大學或藝術學校，它的目標更放在影像藝術和科技的領域上，希望藉著整合這門藝術的各種元素，成為獨一無二的創作。

專修課程是專為教育和訓練學生而設計，在表達技巧上強調專業水準，透過嚴格的合作訓練，將具有企圖及原創性的意念和製作，發展並以藝術方法去實踐完成。

NFTS 著重優秀的傳統文化背景，而在日新月異的新科技動畫領域中，更需要不斷革新的工作鍛鍊，以及擴展日常的視野。動畫創作部門的目標是開放給學生所有可能的選擇，將電腦當成實現強烈的個人創意、觀念和視野的工具。在第一年的基礎製作課程中，學生要學習使用電腦，加上影片欣賞、真人動畫的分析和對於動畫及電影史的

入門了解。修動畫課程的學生可以和修影像的美術設計同學一起實習和使用工作室（包括人體素描和敘事、空間和色彩的運用）；並可使用攝影課程的燈光設備，學習真人表演導演課程中的角色塑造和演員對白，銀幕聲音、音樂，以及編劇課程（包括敘事結構和分鏡表）等。畢業後，NFTS培養出來的動畫導演往往因其專業訓練，很快就能進入動畫工業，升為導演和原畫師。他們擁有最新的技巧及科技能力，能夠有效地實現構想；同時他們也具備編劇、發展及完成自己或他人構想的經驗，可以充分地執行被發想的計畫。

　　動畫目前是英國電影工業中最具生產力的一環。其成長可從三方面來看：創造力、技巧及商業性。高水準的創意大部分來自NFTS畢業的動畫學生，對那些曾在各個映象製作領域並肩工作、接受訓練的同學來說，他們的成功就是最令人佩服的證據。

　　NFTS的動畫訓練觀點是：不論在實務或精神上，盡量與動畫工業接觸和聯繫。所有受邀的駐校教師都是動畫工業體系中的專家。這也是那些來NFTS學習動畫學生的唯一理由：希望將來成為電影工業的一員，以電影為自己的終身志業。在這裏，創造力及自我表現被鼓勵和尊重，但學生必須在專業的環境中實現構想，同時要達到一般所公認的標準。

　　動畫課程的焦點著重在練習、企劃、實務操作方面，並強調引導學生對動畫導演工作過程深入了解，而不僅僅是完成一件作品而已。

俄羅斯國立電影大學動畫學系

黃玉珊

俄羅斯國立電影大學（VGIK）為世界最早設置專業動畫訓練課程的高等電影學府，大致上分為技術組、理論美學及動畫導演三類專攻課程，此外，還設有專門訓練原畫人員的課程，內容如下：

專業人員訓練

——訓練學生成為原畫師，最好具有電腦操作的經驗（8～12月）

——設有電腦操作經驗者，則需三年學習時間

動畫運動原理進階學習

1.動畫概論

——動畫，一門獨立的藝術（技術層面、語言的獨特性以及和其他藝術之關係）

——創作動機、風格、技巧（歷史分析）的演進

——現代動畫的種類，使用的範圍介紹

2.原畫師的專業訓練

——動畫原理和方法介紹

——原畫師必備的知識和能力

——多層繪圖：如何構圖安排？何謂動作面？何謂循環動作？

——動作分析、時間運算等

3.運動規律和動力

——運動的形式：從空間的運動到思考面向

——運動、動作分析和個別反應

——變形：反應的途徑、物體（球、木頭、金屬球體、汽球等）

——波形運動（波浪、旗子、幃幕……頭髮、紙、蛇的尾巴等）

——變形：生物體的反應途徑（人體、動物等）

——波形運動（人體、動物——如從山上滑下的蛇等）

——非生物體的動畫（水、霧、爆炸等）

——變化中的運動（突然的速度改變、震驚反應等）

4.運動的生理面

——原畫師、演員、各種原則解說

——角色表現方法

——機械反射動作

——不同類型的反應

——姿勢設計

——模擬、聯結

——舞蹈性動作設計

——電影風格和表現風格

——動畫技巧表現

當然，更重要的是實務練習。

俄國動畫教育的訓練相當嚴格，動畫被視爲純粹藝術，俄羅斯電影大學動畫學系堪稱世界上最具代表性的學府之一，對於動畫美學的研究相當深入。

其他國家動畫教育

余爲政

日本

日本培訓動畫人員的環境在亞洲地區算是比較完備的,教授動畫課程的學校約有七、八家,替日本動畫界培養不少人才。如日本大學的電影系開設的動畫課程,偏重動畫美學的研究和導演的培養,東映卡通公司的不少知名導演,包括拍攝《機動戰士》電視動畫聞名的導演富野喜幸,都是日本大學電影系畢業的。

此外,日本卡通職業學校眾多,著重專業技術的培養,而非個人藝術的路線創作。其中代代木動畫學院可算是規模最大、最著名的學校之一。該校採二年制教育,訓練導演、原動畫、美術、背景、攝影、配音方面的動畫人員,跟專業公司的作業程序完全相同,該校畢業生之就業率幾達百分之百。另外位於關西的大阪藝術大學亦著重於「實驗動畫」和「電腦動畫」的教學課程。

中國

中國大陸目前動畫教育以北京電影學院動畫系開設的課程爲主,包括導演、原動畫、美術、佈景、攝影、配音方面的專業課程,造就

了一些藝術動畫創作的人才，包括以《三個和尚》享譽國際的徐景達（阿達）。在文革之前的上海美術學校和蘇州美術學校，原本也以培養動畫人才爲宗旨，設立了不少基礎動畫及水墨、剪紙動畫的課程，爲中國動畫界培養不少人才，多數畢業生在上海美術製片廠工作，推出了膾炙人口的動畫片，如《哪吒鬧海》、《牧笛》等片。遺憾的是，文革後上海美術學校和蘇州美術學校相繼停止招生，不少動畫人才往沿海省份發展，動畫教育的發展也面臨了瓶頸。

比利時

位於比利時根特市的皇家藝術學院（Royal Academy of Art）的動畫系也曾經培養出不少歐洲的動畫人才。在開創人並爲系主任的著名國際動畫大師拉奧·塞維斯的帶領下，致力於動畫藝術及技術上的人才培養貢獻頗大。該系學生在完善專業的設備下，均可獨力完成個人的動畫短片創作，並且完全免費由系方提供所有材料費用。

台灣動畫教育概述

黃玉珊

台灣動畫教育可以從環境、制度、師資和課程幾方面來談。

目前國內沒有專業的動畫學校，只有少數大專院校的電影或傳播科系開設關於動畫製作的課程，包括國立台灣藝術學院電影系開設的：「基礎動畫課程」、「多媒體動畫」、「電腦動畫」；政治大學廣電系、輔仁大學應用美術系、雲林工業技術學院影視系等開設的電腦動畫課程；此外，世界新聞傳播學院視聽傳播系及文化大學的影劇系也設有動畫電影欣賞課程。但整體而言，台灣的動畫教育缺乏完整的訓練系統，多數動畫課程呈零星點狀的分佈，缺少循序漸進的整體規劃，動畫師資人才短缺；有志於動畫創作者欠缺進階成長的環境，一些獨立動畫工作者受限於資金和設備，無法創作自己喜歡的題材，很容易被商業廣告體制收編，使得動畫創作和發表始終停滯在實驗摸索的階段。

即使有些大專院校的傳播科系或電腦中心在新科技的引介下，有意發展電腦動畫，但動畫美學觀念的建立和實際製作的訓練並未能完全結合，以致於學校教育與就業環境、市場需求之間出現了差距而產生不少問題。主要原因如下：國內無健全的進階學習管道、動畫作品發表的空間有限，使得獨立動畫工作者難以伸展抱負。另外，動畫工

業體系也存在本身的問題：如以傳統工業卡通為主的宏廣公司，面對電腦動畫及多媒體的發展趨勢所做的突破，以及將加工型態走向自主企劃的轉型過程中，往往導致專業人才的嚴重流失。少數到國外專攻動畫的人才回國後，由於教學、創作、就業的環境皆不盡理想，亦難以在短期內發揮其影響力。如此惡性循環，導致動畫教育無法推展，動畫創作人才養成困難，創作風氣普遍低落。

目前稍微具備動畫課程設計雛形的是台灣藝術學院電影系。該系在四年制的電影教育課程中，開設了兩門動畫課程，包括從劇本企劃、故事板、原畫、角色動畫、電腦動畫、攝影、配音的整套訓練，使學生有充分學習製作的機會，也累積了一些優秀的作品集。

近幾年，除了平面的手繪動畫外，學生也開始嘗試以黏土、剪紙、現成物品等為動畫材料，甚至以 35 釐米嘗試製作電腦動畫，表現多元類型的動畫技巧，作品散見於國外短片影展，成績相當可觀。此外，其他學校朝向電腦動畫、3D 動畫製作發展，也陸續展現了一些有趣幽默的作品。

上述大專院校影視科系畢業的學生，以其在校所學的心得，可以往少數動畫公司、廣告公司、獨立動畫工作室、電視台動畫部門繼續接受進一步的磨練與學習。利用業餘時間自行創作短片，而發表的管道則為金穗獎和金馬獎所設立的動畫獎項。這幾年來，電影基金會設立的輔導金惠及動畫創作，有志於動畫創作者又多了一些機會。金穗獎舉辦二十多年來，對台灣的獨立動畫藝術家的肯定與鼓勵是深具意義的，其中如余為政、李道明、石昌杰、林俊泓、王文欽等，都繼續在參與動畫的創作，為台灣動畫製作紮根。

衡量一個國家電影文化的發展，不能忽略動畫藝術的表現。台灣的動畫創作雖然仍在開發階段，但我們可以參與前南斯拉夫薩格雷布

動畫學派和加拿大國家電影局動畫部門成功的例子，在國家支持和策動下，提供足夠的資金和完善的創作環境，吸引有潛力的動畫人才，投入動畫製作的領域，提升國家的文化藝術內涵。

台灣的劇情電影已在國際影壇佔有一席之地，未來若能對動畫電影教育做全盤的規劃，給予獨立創作者更多的生存空間，相信建立一個動畫藝術的新世界並非不可能。當美國迪士尼動畫和日本動畫相繼在台灣締造票房佳蹟，甚至加拿大動畫和法國動畫短片亦在台灣掀起波瀾時，我們怎麼能再忽視動畫潛在的市場和觀眾呢？

在做法上，我們可以參考中國大陸北京電影學院動畫系及上海美術電影製作廠培訓班的模式，以日本動畫在日本電影工業瀕臨滅亡之際而能屹立不搖為借鏡，讓更多的動畫藝術家能成長，讓動畫工業能朝企業化經營運作，成為一種新的電影類型。這樣的理想和現實雖然仍有差距，但路是人走出來的，且向那些已經在默默耕耘創作的人鼓掌致意吧！

附錄 1：動畫學校介紹

一、國內

1.世界大學

　　電影系動畫課

　　①編導組「動畫設計」

　　②技術組「動畫攝影」

2.台灣藝術學院

　　電影系動畫課

　　二年級「電影動畫製作基礎」

　　三年級「動畫電影製作」

3.文化大學

　　戲劇系影劇組動畫課

　　三年級「動畫研究」

二、國外

美國

1.California College of Arts and Crafts

　　Film Arts Department

　　5212 Broadway

　　Oakland Calif. 94618

　　(415)653-8118

2.California Institute of the Arts

 School of Film/Video

 24700 Mc Bean Parkway

 Valencia, Calif. 91355

 (805)255-1050

3.California State University-Fulterton

 Communications Department

 Fulterton, Calif. 92634

 (714)870-3517

4.Columbia College

 Film Department

 540 North Lake Shore Drive,

 Chicago. ILL. 60611

 (312)467-0300

5.Edinboro State College

 The School of Arts & Humanities

 Art Department

 Edinboro, Pa. 16444

 (814)732-2799

6.Illinois Institute of Technology

 Institute of Design

 Animation Department c/o larry Janiak

 655 West Irving Park Rd.

 Chicago, 111 60613

7.Long Beach City College

Theatre Arts Department

Film Program

4901 East Carson Srteet

Long Beach, Calif. 90808

(213)420-4279

8.Philadelphia College of Art

Department of Photography & Film

Broad and Spruce Str.

Philadelphia, Pa 19102

(215)893-3140

9.Pratt Institute

Film Department

215 Ryerson St.

Brooklyn. N. Y. 11205

(212)636-3766

10.Rhode Island School of Design

Film Studies Department

2 College St.

Providence, R. I. 02903

(401)331-3511

11.San Francisco State University

Film & Creative Arts Interdisciplinary Department

1600 Holloway Ave.

San Francisco, Calif. 94132

(415)469-1629

12.University of California-Los Angeles

　　Theater Arts Department

　　405 Hilgard Ave.

　　Los Angeles, Cailf. 90024

　　(213)825-7891

13.New York University

　　Department of Cinema Studies

　　721 Broadway New York, N.Y.10003

　　(212)998-1600

日本

1.代マ木 Animation 學院

　　〒151 東京都渋谷區代マ木 2-27-4

　　03(379)3630（代）

　　修業年限：1 年（Animator 科 2 年）

　　資格：中學畢業以上

　　入學時期：4 月

　　募集學科：Animator 科‧後期特效科‧製作科‧背景美術科‧

　　　　　　Animation 攝影科‧電腦動畫科‧連環圖及劇畫養成科

2.東京工學院藝術專門學校

　　〒151 東京都渋谷區區代マ木 1-35-4

　　03(370)38521

　　募集資料：動畫映畫藝術科

3.東京 Designer 學院

　　101 東京都千代田區神田駿河台 2-11

03(294)2831（代）

募集：Animation 科

（晝）360 名 （夜）80 名

資格：高等學校畢（包含同等學歷）

4.千代田工科藝術專門學校

110 東京都台東區下谷 1-5

03(842)1901

募集：Animation 科

（晝）40 名 漫畫科（日）40 名

5.九州 Designer 學院

812 福岡市博多驛前 3-8-24

092(474)9234 092

加拿大

1.Sheriden College

Animation Department and International Summer School of Animation

Trafalgar Road

Oakville, Ontario

CANADA L 6 H 2 L 1

(416)845-9430 ext. 222

申請期間：五月～八月（3 年制）

申請資格：需通曉英語及受過藝術及設計的正規訓練

附錄2：動畫影展二、三事

一、安那西國際動畫影展

安那西國際動畫聯盟（ASIFA）於六〇年代由一羣歐洲藝術動畫家發起成立，總部設在法國與瑞士交界的小城安那西（Annecy），而世界最具權威性的動畫影展即稱爲安那西國際動畫展，每兩年舉辦一次，爲動畫界的盛會，亞洲國家得到該影展榮譽的動畫家有日本的福島治、古川宅、木下蓮三及中國的萬氏兄弟、嚴定憲、特偉等人。該聯盟並積極推廣到美國，分部設在舊金山，並將安那西影展得獎作品做北美洲的巡迴放映，亞洲分部有二：一在日本東京，一在中國上海（美術電影製片廠廠長嚴定憲即爲代表）。

二、廣島動畫電影節

日本於八〇年代中期即由木下蓮三、手塚治虫、川本喜八郎等人發起於廣島，舉辦廣島國際動畫電影節，亦是每兩年舉行一次，時間正好與安那西影展慢一年，節目內容大致相同，惟東方動畫的作品較多，偏重亞洲文化，曾設立韓國或東南亞的動畫專題。惟近年來該影展的催生人，包括木下蓮三、手塚治虫等人皆已過世，後繼無力，目前由木下蓮三的遺孀木下小夜子主持。

三、索非亞動畫影展

東歐的保加利亞索非亞（Sophia）國際動畫影展亦辦得有聲有色，尤其是過去具權威性的南斯拉夫薩格雷布影展因戰火停辦，正好取代

它的地位。

四、其他國際影展的動畫獎項

奧斯卡金像獎一直設有最佳動畫獎，但均以短片爲主。坎城影展多屆以來亦給出不少以動畫片參展的大獎，包括《奇幻星球》（Fantastic Planet）等著名動畫劇情片。莫斯科影展亦常設有動畫獎項，過去幾乎都以東歐出品爲主，近年來還頒給日本的《螢火蟲之墓》（高畑勳導演）。

國家圖書館出版品預行編目資料

動畫電影探索／黃玉珊, 余為政編. --初版.
 -- 臺北市：遠流, 1997〔民 86〕
 面； 公分. --（電影館；71）

ISBN 957-32-3242-8(平裝)

1. 卡通影片

987.85 86010892